철학의 눈으로 본
현대 예술

철학의 눈으로 본
현대 예술

최도빈 지음

아모르문디

진리에 대한 갈망도, 예술에 대한 환상도 옅어져 가는 시대에 산다. 그 안타까운 변화에 누구보다 민감하게 반응할 수밖에 없는 처지에 있다. 상황이 악화될수록, 내 자신도 희미해진다. 무엇을 아는지도, 어떤 생각을 하려는지도 모르는 지경이다. 눈조차 짓물러 잘 보이지 않는다. 하지만 다행히도 아직 진리와 예술의 힘을 묵묵히 좇았던 이들의 흔적은 찾아낼 수 있다. 그들의 길을 뒤따라 걸으려 한다. 다시금 생각해 보니 예술과 철학은 역시 구원의 길이었다. '삶의 고통'이라는 전제만 수용한다면 말이다. 이 가혹한 조건을 견뎌 내기는 쉽지 않지만, 되돌릴 길도 없다. 물론 그럴 마음도 없다.

이 책에 실린 글들은 아무렇게나 읽어도 좋다. 그저 '예술'과 관련하여 곳곳에서 벌어진 일들을 기록한 것이기 때문이다. 예술 비평이나 현학적 담론을 담을 깜냥을 갖지 못한 탓이다. 하지만 책에 등장하는 수많은 사람들의 예술적 고뇌와 실천적 삶은 한 번쯤 깊이 생각해 주었으면 한다. 예술가나 철학자들은 자신을 스스로 격려한, 그러나 따뜻한 마음과 강한 실천력을 지닌 사람들이다. 그들에게는 짐승 같은 생존과 공허한 허영 사이에서 허우적대는 인간들 사이에서 어떻게든 삶의 의미를 찾아보려는 긍정적 마음이 가득 담겨 있다. 그들만큼 삶의 허무를 짙게 경험하고, 삶의 에너지를 힘차게 폭발시킨 이들도 없다. 내가 아프다면 그들의 긍정적 초극을 보고, 내가 열광에 빠진다면 그들의 허무를 보며 마음을 어루만지기를 권한다. 그들은 나를 돌아보기 위해 존재한다. 결국 행복의 시작과 끝은 제대로 된 자기 인식뿐이다.

예술가는 시대의 흥분과 우울을 자양분 삼아 조울증 환자처럼 새로움을 키워 내지만, 예술에 대해 말하고 싶은 이는 그 예술에 담긴 환희도 슬픔도 애써 외면하며 거리를 두어야 한다. 그 속에 깊숙이 들어가면 시야가 좁아질 뿐더러 유일한 무기인 분석의 칼날을 댈 수도 없으니까. 갈수록 외톨이가 되어 가지만, 썩 나쁘지만은 않다. 고립된 생활의 장점을 즐기며 살게 된다. 본인이 어느 정도의 인간인지 앞다투어 드러내는 시대, 휩쓸리지 않고 가만히 있을 수 있다는 것만으로도 충분히 복 받은 삶이다.

처음 이 글들을 묶은 지도 벌써 3년이 훌쩍 넘었다. 다시 보니 젊은 시절의 기록이 되었다. 지금은 이곳저곳 다닐 힘도, 그 경험을 글로 옮길 열망도 부족하다. 사람들에 대한 호기심이 줄었기 때문이다. 그렇다고 사람들에 대해 절망하지도, 과도한 희망을 지니지도 않는다. 한 발짝 떨어져 홀로 고요한 상태에 있게 되었다. 자기 방어의 일환일지도 모르지만, 삶에 소극적인 것도 아니다. 철학과 예술은 이 정적과 잘 맞는다. 변하지 않는 무엇을 추구하는 일은 언제나 일시적인 인간에게 작은 위안을 준다. 또 그것을 열심히 하다 보면 더 좋은 시대를 만드는 데 일조할 거라 믿는다.

이처럼 빨리 변하는 세상에서 몇 해 전의 이야기들을 다시 선보일 수 있게 되어 감사할 뿐이다. 읽어 주시는 분들 덕분이다. 그분들께 얼마나 큰 격려를 받는지 모른다. 글에서 소개한 이야기들은 지난 일이 되었지만, 등장하는 사람들이 추구한 뜻은 전혀 그렇지 않다. 시간의 흐름과 상관없이 오롯이 스스로 서 있다. 살아 있는 고전이 지닌 힘은 지속될 것이다. 철학과 예술의 문제들을 곱씹어 주시는 독자분들께 다시 한 번 감사드린다.

2016년 4월 볼티모어에서 최도빈

PART I

우리 시대의 시각 예술 Contemporary Visual Arts

PART 2

과거의 시각 예술과 예술의 확장 Historical Visual Arts and New Arts

PART **3**

공연 예술과 축제 Performing Arts and Festival

ISSEY MIYAKE 1999

PART

I

우리 시대의 시각 예술
Contemporary Visual Arts

특별한 것은 아무것도 없다

The Andy Warhol Museum

앤디 워홀 미술관, 피츠버그, 2011.7.

▌15분의 명성

"미래에는 모든 사람들이 15분 동안 세계적으로 유명해질 것이다." 1968년 앤디 워홀Andy Warhol(1928~1987)이 스웨덴 스톡홀름 현대 미술관Moderna Museet 에서 이렇게 말한 지 벌써 반세기가 지났다. 지금 우리에게 이 말은 두 갈래 로 다가온다. 우선 당시 맥락에 따라 '명성'의 다원화로 해석할 수 있다. 20 세기 사람들은 주체적 삶에 가치를 부여하고, 권위에 기댔던 전통을 해체해 왔다. 이러한 상황에서 다양한 매체가 발달하자 개개인들이 묵묵히 그려 온 삶의 궤적들도 주목의 대상이 되었다. 게다가 대중에게 주목받는 삶의 편린 들이 예술적이건 아니건, 지적이건 아니건, 훌륭하건 그렇지 않건 간에, 그 에 대한 찰나의 관심은 당사자에게는 꽤나 소중한 추억이 된다. 하지만 안 타깝게도 철학적으로는 주체의 회복을, 정치적으로는 민주주의의 완성을, 예술적으로는 권위로부터의 탈피를 열망하며 심지를 지키다 보면 적어도 "15분의 명성"이, 짧은 환희의 순간이 누구에게나 오리라 믿었던 20세기는 이제 지나간 듯하다.

다른 한 갈래의 해석은 짧은 "15분의 명성"이 긴 호흡의 삶을 지배하는 가 치 전도의 현상으로 인도한다. 21세기의 우리는 언젠가 도래한다는 "내 인

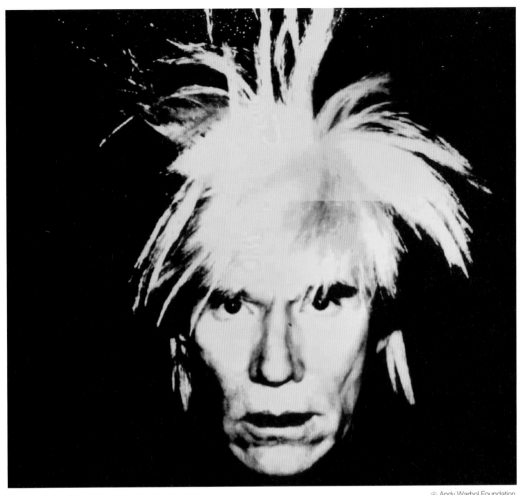

앤디 워홀, 「자화상」, 1986. 1960년대 예술계의 최전선에 있었던 워홀은 자신이 새 시대의 아이콘이 될 것임을 알고 있었다.

생의 15분"을 위해 살아간다. 살만큼 산 사람들은 젊은이들에게 그 15분을 쟁취하기 위해 삶의 모든 것을 걸라고 주문한다. 그러나 이론적으로 주체가 억압을 벗어던졌고, 민주화가 실현되었다고 하고, 예술계에서 다양한 하위 문화가 발달했다고 해도 사람들이 예전보다 더 자유로워진 것 같지는 않다. 사람들은 "15분의 명성"을 위해 스스로를 알아서 얽매고 속박한다. 우리는 '명성'을 위해 자발적으로 주체를 억압하고, 미약하나마 가지고 있던 신념

을 거스르며, 민주주의의 절차적 형식만을 가까스로 지키는 사회를 감내한다. 예술에서도 마찬가지로, 자신이 추구하던 저항 문화를 '명성' 획득을 위한 도구로 사용할 생각을 품기도 한다. 삶의 탄도를 계산하는 방식이 바뀌어 간다. 긴 호흡으로 삶과 꿈을 사유하기보다는 어느 순간 자신을 하얗게 불태우기를 바란다. 그런데 그 불사르는 행위를 어느 때 해야 적절한지 사유할 시간은 별로 없다. 그냥 세상이 흘러가는 대로, 몸이 느끼는 대로, 마음이 내키는 대로.

전 세계적으로 새로운 가치관이 형성되던 격동의 1960년대, 워홀은 예술계의 최전선에 있었다. 패션 잡지 표지와 광고 문안을 그리던 전도유망한 10년차 일러스트레이터였던 그가 순수 예술가로 바뀌었을 때, 미국인들이 날마다 접하던 코카콜라, 캠벨 수프, 브릴로 세제 상자, 마릴린 먼로, 엘비스 프레슬리 등의 모습을 실크스크린으로 대량 생산한 팝아트 작품들로 전통적 예술 관계자들을 불편하게 했을 때, 자기 작품의 '무의미함'과 '피상성'을 자랑하며 비평계를 당혹스럽게 했을 때, 대중은 분명 그에게 열광했다. 나와 다른 세계로만 보였던 예술계의 문턱이 낮아진 것을 보았던 것이다. 1950~1960년대 엘리트주의적 예술관과 순수 형식주의로 귀결되던 미국 모더니즘 회화 풍토에서 스스로를 "뼛속까지 천박한 사람"이라 말한 워홀은 자신이 새 시대의 아이콘임을 인지하고 있었다. 그는 더 크고 화려한 '명성'을 향해 내달릴 준비가 되어 있었다.

▌예술의 종언과 예술계

비평가들을 당혹스럽게 만든 워홀의 작품을 순수 예술로 수용하는 것은 이론가의 몫이었다. 그의 작품이 예술, 그것도 새 시대를 연 혁신적 예술임은 대중의 반응에 의해 이미 결정되었다. 이론이 어째서 이것이 훌륭한 예술인지 설명할 틀을 만들어 내야 했다. 미학자 단토Arthur C. Danto는 1964년 워홀

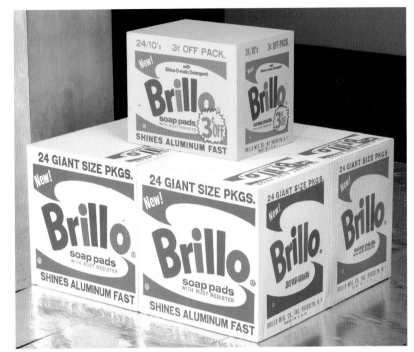

앤디 워홀, 「브릴로 세제 상자」, 1964. 그는 미국인들이 매일 접하던 제품들의 모습과 똑같은 작품을 대량으로 생산하여 예술계에 충격을 던져 주었다.

© AWF

의 첫 개인전에 등장한 「브릴로 상자」의 모방과 재현에서 오랜 회화사의 종언을 읽어 낸다. 슈퍼마켓에 쌓여 있는 세제 박스와 동일한 시각적 경험을 주는 대상을 예술로 인정하려면 예술을 보는 새로운 시각이 필요하다. 그러한 시대적 요청은 기존 틀의 폐기로 이어진다. 외적 대상을 성실하게 모방하거나 다양한 작가적 관점을 투영한 재현을 좋은 작품의 전거로 삼았던 회화 이론의 한 축은 막다른 길에 다다랐다. 꼭 나쁜 일은 아니다. 그 대신 현대 미술은 어떤 대상을 예술 작품이라고 평할 수 있는 다양한 방식을 보유하게 되어, 보다 풍부한 미술의 외연을 갖게 될 것이다. 하지만 어떤 것을 '예술'로 판단하는 존재는 필요하다. 예술을 예술로 규정짓는 최소한의 근거는 있어야 하니까. 단토가 어떤 대상을 예술로 인정하는 광범위한 이론적, 역사적 맥락을 지칭하는 "예술계artworld"라는 말을 제시하고 "예술계의 승인"을 예술의

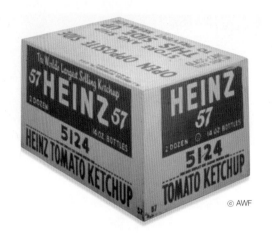

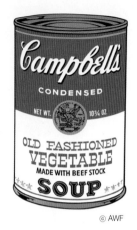

근거로 삼는 고육지책을 취한 데에는 이러한 고심이 담겨 있다.

워홀의 팝아트가 등장한 지 벌써 50여 년, 아직도 그의 명성은 살아 숨 쉰다. 아니 오히려 더 커져 간다. 예술에 일상적으로 노출되는 오늘날의 관객들도 그의 작품에서 안도감을 느낀다. 의도적으로 가벼움을 담고, 예술이지난 무게를 덜어 낸 것이 반갑다. 미술사적 측면에서 볼 때 워홀의 팝아트작품들의 역사적 역할은 이미 소멸된 지 오래지만, 관객 개개인에게는 커다란 위안거리로 다가온다. 익숙한 모습을 보는 것이 즐겁고, 다양하면서도깔끔한 색채만 보아도 쾌적하다. 현학에 기댄 과도한 해석을 요구하지도 않고, 친숙한 대상을 색다른 방식으로 만나는 것만으로도 충분히 새롭다. 캠벨 수프를 먹어 본 적도 없고 브릴로 세제를 써 본 적 없는 사람들도 그의작품에서 일상을 느낀다. 그들의 일상은 예술적인 것으로 승화한다.

워홀이 의도했건 아니건, 팝아트는 예술계 속으로 편입되는 순간 화제를 몰고 다닐 운명을 타고났다. 팝아트는 자본주의적 일상에 함몰되어 버린 '삶'과 그 초췌함을 벗어나고픈 '예술'이 서로 가장 가까이 다가가는 지점, 그러나 영원히 접촉할 수도 없고 그렇게 되어서도 안 되는 역설의 지점을 선점했기 때문이다. 뒤샹Marcel Duchamp(1887~1968)의 「샘Fontaine」(1917)의 대상인

앤디 워홀, 「하인즈 케첩 상자」, 1964 / 「캠벨 수프 II」, 1969. 그는 일상을 예술적인것으로 승화했다.

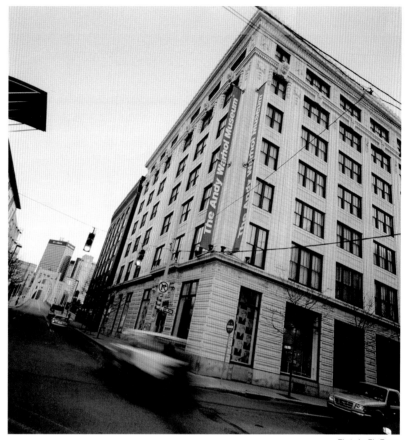

Photo by Ric Evans

'레디메이드 ready-made' 소변기는 "이것이 왜 예술인가"라는 도발적인 질
문을 담지만, 그 안에 일상성의 재현은 존재하지 않는다. 그 질문은 예술가
가 부여한 개념과 명칭에 담긴 권위적 예술성을 답변으로 이끌어 낼 뿐, 일
상적인 무언가를 강조하는 것이 아니다. 뒤샹의 경우 소변기에 "R. Mutt"
이라는 서명을 한 예술가의 행위, 그 권위가 그것을 예술로 만드는 요인 중
하나인 반면, 워홀의 「브릴로 상자」에는 그러한 예술성 부여 행위 자체가
없다. 오히려 일상의 대상을 화가의 손놀림, 캔버스, 평면성 등 회화의 모
든 필수 요소를 겸비한 가장 '일상적인' 회화 형식으로 반복하여 드러낸다.

Photo by Paul Rocheleau

조그만 동네 인쇄소에서 쓰는 방식과 동일한 실크스크린 기법으로 회화를 제작하니 그 얼마나 일상적인가. 예술가 주체도 소멸된다. 누가 그렸건 상관없는 '그림'으로 환원된다. 그렇기에 워홀의 작품들은 일상과 예술이 가장 근접한 지점에 위치한다.

카네기 철강회사로 인해 '철의 도시'라고 불리는 펜실베이니아 주 피츠버그 시, 세 개의 강으로 둘러싸인 도심에서 노란색으로 칠해진 철제 '앤디 워홀 다리'를 건너면 앤디 워홀 미술관The Andy Warhol Museum에 다다른다. 1928년 슬로바키아 이민자 가정에서 태어나 앤드루 워홀라Andrew Warhola라는 이름을 얻고 카네기 공대(현 카네기 멜론 대학)에서 응용 미술을 공부하여 졸업하기까지 머무른 곳이었다. 이곳은 워홀이 1987년 58세의 나이로 숨을 거둔 후 시신으로 돌아와 묻힌 곳이기도 하다. 생전에 이미 전설이 되

앤디 워홀의 실크스크린 자화상이 놓인 미술관 1층 로비

어 버린 그를 기리기 위한 미술관 건립은 그의 죽음 직후 기획되었다. 8년 뒤인 1994년 앤디 워홀 미술관이 개관하였고, 이후 피츠버그 시의 문화 중심으로 기능하고 있다.

▋워홀의 역설 — 권태와 허무, 열정과 명성 사이

자신의 예술을 "비즈니스 예술"로 칭하고, "돈을 버는 것, 사업을 잘하는 것이 가장 멋진 형태의 예술"이라고 누차 말하던 앤디 워홀. 1970년대부터 그는 예술 사업가의 역할을 충실히 수행한다. 시대의 상징이 되어 버린 예술가가 자신의 모습을 화폭에 담아 주기를, 아니 자기 초상 사진을 실크스크린으로 프린트해 주기를 바라는 사람들은 쉽게 찾을 수 있었다. 워홀은 많은 유명인과 부유층 사람들에게 적절한 가격을 받고 초상화를 제작해 주는 사업을 진행하였다. 초상화의 두 번째 판부터는 대폭 할인된 가격에 살 수 있었으니, 유행에 동참함으로써 명성을 드높이고 싶은 그들에게는 그리 비싸지도 않았다. 여하튼 그는 돈을 열심히 벌었고, 그것을 즐겼으며, 역사상 가장 부유한 화가가 되었다.

하지만 워홀이 '돈을 버는 예술'과 '명성에 대한 열망'을 천명한 것은 단지 부유해지고 유명해지는 것이 삶의 목표였기 때문은 아니었다. 추측건대, 그언명은 속으로 돈과 명성을 갈망하면서도 그와 반대되는 행위만을 칭송하던 문화계의 허위를 짚어 냈을 수도 있다. 모든 허위는 그의 비꼼의대상이 되었으니까. 마오쩌둥의 초상 작업을 하게 된 것도 이러한 정신의 연장선에 있다. 1972년 닉슨 미 대통령이 중국 땅을 밟는 핑퐁 외교로 중국 붐이 불었을 때, 워홀은 마오의 초상화를 구상하며 이렇게 말했다. "유행은 지금의 예술이고, 요즘은 중국이 유행이니 나는 많은 돈을 벌 수 있다. (중국 어디에나 있는 마오의 초상에) 어떤 창의적인 것도 하지 말고, 그냥 캔버스에 프린트하자." 문화 혁명으로 모든 창조적 문화 예술이 파괴되고, 앞으로의

예술 활동도 금지된 중국, 그 사회에 존재하는 유일한 그림이었던 인쇄된 듯 똑같은 마오의 초상, 그리고 중국을 패션처럼 이해해 버리는 미국인들. 워홀 앞에 벌어지고 있는 모든 일들은 하나같이 허위를 내포하고 있었다. 워홀의 일성에는 이 삶의 허위에 대한 직시가 담겨 있다.

워홀 자신의 삶은 지극히 역설적이고 이중적이다. 허위를 직시하지만 고발자가 되지는 않았다. 오히려 적극적으로 그 허위를 인정하고 추종자가 됨으로써 도리어 사람들을 불편하게 만든다. '불편하게 만들기'가 그의 본래 목적이었는지는 알 길이 없다. 돈을 버는 데, 명성을 쌓는 데 평생을 바친다던 이 '예술 사업가'가 남긴 유언은 그의 역설을 그대로 보여 준다. 전 재산을 "시각 예술의 진보"를 위한 재단을 만드는 데 써 달라는 그의 마지막 말은 새로운 시각을 지닌 젊은 예술가들이 '돈과 명성' 때문에 날개를 꺾는 일은 없도록 해 달라는 말로 들린다. 그의 저택과 모든 수집품들은 이 기금에 출연되었다. 그의 집 또한 지극히 역설적인 공간이었다. 방이 스물일곱 칸이나 되는 거대한 저택에는 그가 사들인 물건들이 포장도 뜯기지 않은 채 그득그득 차 있었고, 사람이 들고 날 수 있는 방은 몇 개 되지도 않았다. 그가 소유한 모든 것을 목록으로 만드는 데만 몇 달이 걸렸다. 그것들은 소더비에서 경매에 부쳐졌다. 장장 열하루가 걸린 경매였다. 집 아무 데나 놓았던 170여 개의 쿠키 단지에서부터 그가 소유했던 롤스로이스까지 모두 팔려 나갔다. 일요일 경매에는 만 명이 참가했다고 하니 흥행은 성공한 셈이었다. 이 경매로 당시 2천만 불의 기금이 모였다.

워홀의 유언에 따라 설립된 '시각 예술을 위한 앤디 워홀 재단WAFVA'은 이 기금과 더불어 그의 모든 작품과 흔적들을 피츠버그 워홀 미술관에 기증하였다. 미술관 건립 및 운영의 문제는 피츠버그의 자선가이자 록펠러 다음으로 부유했던 카네기가 설립한 카네기 재단이 맡았다.(앤디 워홀 미술관은 피츠버그에 있는 네 곳의 카네기 뮤지엄 중 하나이다.) 그리하여 워홀 미술

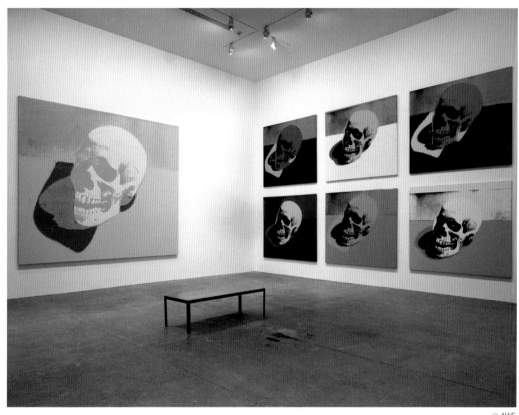

7층으로 된 미술관 중심 층은 워홀의 작품으로 채워져 있다. 1976년 작 「해골」로 채워진 전시실의 모습

관은 워홀의 회화 9백여 점과 드로잉 2천여 점, 판화 및 프린트 1천여 점, 사진 4천여 점, 그리고 워홀이 찍은 모든 영화 판권을 보유하게 되었고, 한 작가에게 헌정된 미술관 중 세계에서 가장 큰 규모를 자랑하게 되었다.

관객은 마음만 먹는다면 이 미술관에서 하루 종일 지낼 수 있다. 미술관 한 층 구석에는 조명을 모두 끄고 50개 정도의 스크린이 제각기 다른 TV 화면을 보여 준다. 말년의 워홀이 진행했던 TV 프로그램 전체를 에피소드별로 무한 반복해 놓은 것이다. 1981년 첫 전파를 내보내 1980년대 대중문화의 아이콘이 된 MTV는 이 예술계의 화제 인물마저 끌어안았다. 1982년에는 'Andy Warhol's TV'라는 제목으로, 1985년에는 'Andy Warhol's Fifteen

Minutes'의 제목으로 그의 쇼를 방영한 것이다. 그의 역할은 토크쇼 진행자였다. MTV가 불러올 문화적 충격파가 아직 세상에 알려지지 않았던 그때, 워홀의 어눌하고 무심한 말투와 다양한 인물을 아우르는 능력은 신선하게 다가왔다. 그는 마이크를 들고 거리의 사람들을 만나 말을 건넨다. 마치 TV가 별것 아니라는 것을 보여 주려는 듯. 그에게 포착된 사람은 TV에 나와서 명성의 순간을 얻는다. 하지만 다른 면에서 보면 그것은 긴 인생 여정 중 별다를 바 없는 찰나의 순간에 불과하다.

1968년 6월 워홀은 총을 맞았다. 그의 스튜디오 '공장The Factory'에서 함께 일하던 여성 작가가 그를 쏘았다. 워홀은 가슴을 열고 심장 마사지를 한 끝에 겨우 살아났다. 그 충격은 대단했지만 그가 바뀐 것은 아니었다. 죽음의 문턱에 대한 워홀의 회고는 그의 역설적 삶을, 그가 추구했던 것과 스스로 너무나 잘 알았던 삶의 허무 사이의 교차점을 보여 준다. "총에 맞기 전 나는 내가 삶을 살고 있는 것인지 TV를 보고 있는 것인지 의심스러웠다. (…) 내가 총에 맞았을 때 나는 내가 TV를 보고 있다는 점을 깨닫게 되었다. 채널이 바뀌기는 했지만, 그것은 모두 텔레비전이었다." 그는 권태를 안았고, 허무를 붙잡았다. 총에 맞건 맞지 않건 인생은 온전히 자신만의 것이 아님을 알았다. 그의 놀라운 생산성의 원동력에는 TV를 보듯 자신의 삶을 관조하는 허무가 자리하고 있었다. 어떤 15분의 명성도 삶의 허무를 구원하지 못했다. '특별한 것은 없다'(이는 워홀이 기획하고 싶어 한 TV 쇼 「The Nothing Special」에서 따온 것이다)는 자의식은 역설적으로 긍정적인 삶으로 귀결되었다. 어쩌면 우리에게도 현실의 문제를 일거에 해결해 줄 것 같은 인생의 15분을 찾기보다는 삶의 허무를 한번 비틀어지게 쥐어 볼 시간이 필요한지도 모른다. 엉겅퀴 가시를 꼭 쥐면 아프지 않듯, 그 허무를 꼭 껴안으면 이 남루한 삶을 긍정할 수 있을지도 모르니까.

앤디 워홀, 「타임캡슐 44」. 앤디 워홀 미술관에는 그의 회화와 드로잉, 판화, 사진 등 수많은 작품이 전시되어 있다. 마음만 먹는다면 이곳에서 하루 종일 시간을 보낼 수 있다.

앤디 워홀, 현대 미술의 영원한 아이콘

앤디 워홀이 세상을 떠난 지 벌써 30년, 여전히 그의 작품은 미술 애호가의 첫 번째 관심 대상이다. 그의 작품 가격은 날로 높아만 간다. 2010년 워홀 작품 한 점당 평균 경매가는 30만 달러에 육박했다. 이는 한 해 전보다 두 배 이상 폭등한 것이다. 게다가 거래량도 엄청나다. 1년에 경매에서 거래된 작품 수가 1천 점을 훌쩍 넘는다. 2010년 경매에서 거래된 작품 수는 1,256점에 총 거래액 3억 6천 7백만 달러, 한 해 전에는 983점 거래에 총액 1억 2천 5백만 달러였으니 금액으로는 세 배 가까이 상승한 셈이다. 미술 시장에서 1년 동안 거래되는 작품 수가 이 정도라니 작가가 생전에 제작했던 작품들의 수량을 짐작할 수 있다.

앤디 워홀 미술관 홈페이지 '질문 및 답변 코너'의 첫 번째 예시 질문은 다음과 같다. "제가 진짜 앤디 워홀 작품을 소장하고 있는 것 같습니다. 어떻게 하면 진품이라는 것을 알 수 있을까요?" 이는 그만큼 진위를 가늠하기 어려운 워홀 작품이 여기저기에 많음을 보여 준다. 워홀이 작업실 '팩토리(공장)'에서 조수들과 엄청난 양의 작품을 찍어 낸 것은 이제 상식에 속한다. 그는 오랜 시간에 걸쳐 작품을 완성하고 서명을 하며 뿌듯해하는 여느 화가와 달랐다. 무수한 작품들에 서명을 하지 않았고, 같은 실크스크린으로 몇 점을 찍었는지 기록하지도 않았다. 이런 상황에서 어떤 작품이 앤디 워홀의 진품인지 감정하기는 극히 어려울 것이다. 그리하여 워홀 사후 구성된 공식 앤디 워홀 감정위원회는 진위가 궁금하다면 자신들에게 작품을 의뢰하라고 여기저기 공고를 내어 놓는다.

이러한 문제는 좋게 말하면 앞서 말한 "허위를 거부하는" 워홀의 성향에서 비롯된

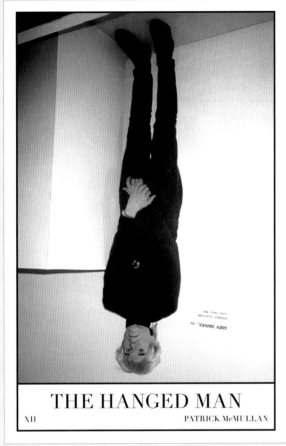

© 2010 Patrick McMullan

패트릭 맥멀런, 「교수형당한 사람The Hanged Man」. 워홀이 「투명 조각Invisible Sculpture」(1985)이라는 제목으로 자신을 전시했던 1985년 사진을 이용했다.

듯하다. 「브릴로 상자」를 처음 선보이며 평단을 당혹케 한 1964년 스테이블 갤러리 전시에서 한 기자가 워홀에게 질문을 던진다. "캐나다 정부 대변인이 당신의 예술은 오리지널 조각 작품이라고 기술될 수 없다고 말했습니다. 동의하십니까?" 워홀의 답은 "어… 네." 흠칫 놀란 기자가 다시 묻는다. "어떤 이유로 동의하십니까?" 돌아온 워홀의 답변은 간단하다. "어… 이건 오리지널이 아니니까요." (참고로 브릴로 상자를 디자인한 사람은 추상표현주의 화단에 속했던 제임스 하비James Harvey(1929~1965)였다. 그는 생활을 위해 상업 디자인을 병행해야 했고, 앤디 워홀 전시회에도 초대받았다.) 자신의 작품이 전통적 예술과 동떨어져 있음은 워홀 스스로 더 잘 알고 있었다.

현재 앤디 워홀 감정위원회는 난관에 처해 있다. 그들이 수년 전 '진품'이라고 판정한 「브릴로 상자」들이 워홀이 죽은 지 3년 뒤에 만들어진 것으로 확인되었기 때문이다. 2007년 스웨덴의 한 언론사는 1990년 스웨덴에서 이 「브릴로 상자」가 만들어졌고, 감정위원회는 이들을 1968년 스톡홀름 현대 미술관에서 워홀 회고전이 열렸을 때 전시된 진품이라고 판정했다고 보도한 것이다. 그 미술관은 워홀이 "15분 동안의 명성"이라는 말을 남긴 그곳이다. 이 브릴로 상자를 워홀 사후에 제작한

Photo by Terry Clark

앤디 워홀 미술관 입구 전시실에서 작품을 감상하는 관람객들

사람은 미술계의 거물 홀텐Pontus Hultén 씨였다. 그는 1968년 스톡홀름 전시의 기획자였고, 그곳 관장은 물론 미국 미술계에도 영향력을 미치던 인물이었다. 워홀 감정위원회는 그가 만든 105개의 박스 중 94개를 진품이라고 확인해 주었고, 그리하여 워홀 작품 전체 도록catalogue raisonné에도 실리게 된다. 이 '스톡홀름 상자들'은 개당 최고 20만 불까지 받았으니 그들의 감정 덕을 톡톡히 본 셈이다. 이 충격적인 소식에 감정위원회는 그들과 가까웠고 게다가 과거 전시 기획자였던 홀텐 씨가 거짓 증언을 한 탓으로 돌렸다. 그는 이미 고인이 되었으니 무엇이 진실인지는 알 길이 없다.

이러한 문제는 감정위원회의 전문성이 부족하다거나 심사가 엄밀하지 않았기 때문은 아닐 것이다. 오히려 이는 워홀 작품의 진위 여부를 가릴 근거가 확고하지 않

고, 결국 정황 증거에 의존하기 쉽다는 점을 드러낸다. 감정위원회는 현재 한 영국 다큐멘터리 감독에게 고소당한 상태이다. 이 감독이 1980년대 말 20만 불을 주고 꽤 믿을 만한 곳에서 구입한 워홀의 자화상을 두 번이나 위작이라고 감정했기 때문이다. 작품에 워홀 서명이 없었던 것이 결정적 이유 중 하나였다.(워홀은 서명을 그다지 성실히 하지 않았다고 앞에서 밝힌 바 있다.) 문제는 같은 자화상 시리즈 중 친필 서명이 있음에도 위작 판정을 받은 작품도 있다는 점이다. 감정위원회의 평가는 이렇다. "이 작품은 앤디 워홀이 날짜와 소유자 이름을 적고 서명을 한 것은 사실이지만, 그가 그린 그림은 아니다."

그렇다고 감정위원회가 전적으로 비난받을 일은 아니다. 워홀의 대량 생산 방식뿐만 아니라 그가 자신의 작품을 대하는 태도를 보면 (적어도 워홀의 관점에서) '진품성'이 그다지 중요하지는 않기 때문이다. 워홀은 사람들이 복제한 그림을 가지고 가 서명을 해 달라고 해도 흔쾌히 해 줄 사람이라고 돌려 생각하면 어떨까. 그러면 '친필 서명이 있는 위작'이라는 얼핏 모순으로 보이는 문제는 설명 가능할 것이다.

사실 스톡홀름 브릴로 상자 문제도 이러한 태도에서 비롯되었다. 1968년 전시회 관계자의 전언에 따르면, 당시 운송비 등 여러 문제로 「브릴로 상자」는 스톡홀름에서 제작하기로 되어 있었다고 한다. 전화를 통한 '워홀의 허가'가 그곳에서 제작된 상자들을 진품으로 만드는 유일한 조건이었다. 그러나 나무로 새로 제작하는 일도 상당한 비용이 들었고, 예정된 전시회 기간은 다가와 시간도 촉박했다. 그리하여 미술관 측은 '워홀의 허가' 하에 열댓 개 정도만 나무로 만들고, 놀랍게도 나머지는 실제 브릴로 사에서 쓰는 종이 포장 상자 5백 개를 직접 주문했다. 그리하여 대서양을 건너온 진짜 상용 브릴로 상자 골판지들을 접어 상자로 만들어 미술관에 전시한 것이다.

이 밖에도 워홀은 미술관의 작품 대여 요청에 그냥 작품을 미술관 측에서 직접 만들도록 허가한 사례도 많았다. 그렇다면 무엇이 그 전시된 작품들을 진짜 워홀 작품으

로 만드는 것일까? 아니 이런 경우 관습적으로 우리가 진짜와 가짜를 구별하는 것이 의미가 있을까? 워홀의 '예술' 행위는 이러한 관습까지 곱씹어 보게 만든다.

'아우라의 붕괴' 그리고 복제된 삶

벤야민은 1935년 기술 복제로 인한 '아우라aura의 붕괴'가 갖는 장점을 이야기했다. 영화처럼 복제 기술에 기반한 새로운 예술들은 원본성, 유일성, 진품성에 기반한 아우라에 기대어 엄숙한 모습으로 소수에게만 공개되던 기존 예술과 달리 많은 사람들에게 직접 다가간다. 벤야민이 보기에 이 새로운 예술들은 예술을 민주화, 대중화한 일등공신이 될 것이었다. 그러나 지금은 복제 기술의 산물들이 원작을 압도하는 시대가 되었다. 반대로 원작과 진품은 더욱 각광을 받기도 한다. 그러한 분위기는 일상으로 파고들어 사소한 사물들, 저잣거리에 널린 공산품들도 저마다 '원조'라 강조하며 진품성을 홍보하는 시대가 되었다. 즉 아우라가 '붕괴'하는 시대는 지나갔고, 그 진공 상태를 채울 새로운 아우라를 '구축'하는 세상으로 바뀐 것이다. 하지만 원작의 아우라가 갖는 무게감, 진중함도 현재 진행형으로 사라져 간다. 원작이 갖는 우월한 속성이 무엇이건, 자신에게 '아우라'가 있음을 온갖 수단으로 주장하고, 사람들이 미혹되어 잠시 그렇게 믿어 준다면 일단 목표는 달성한 것이다.

이러한 문제는 기계적 복제 기술이 일상이 되고 대량 생산과 대량 소비가 기본이 되어 버린 상황에서 인공 '아우라'가 만들어지는 방식에서 비롯된다. 이 신흥 '아우라'는 벤야민의 예술품처럼 오랜 세월을 겪으며 명성이 쌓인 작품에 생기는 게 아니라, 스테로이드 주사를 맞아 급속히 부푼 근육처럼 만들어진다. 예술가와 관객들도, 생산자와 소비자들도, 국가 권력과 시민들도 급속 제조 '아우라'가 주는 마약 같은 충족감에서 헤어나질 못한다. 그러나 그것은 감동도 희열도 아니고, 그저 불안을 잠재우는 잠깐의 진정제이다. 이렇게 천박한 '아우라'라도 한 번 만들어 보았고, 경험해 보았고, 유통해 보았다는 자위적 안도감 말이다.

© AWF

앤디 워홀, 「달러 사인」, 1981

'오리지널과 복제품', '순수 예술과 상업 예술', '화가와 비평가 그리고 관객' 등 모든 예술 현상들의 경계면에 놓였던 앤디 워홀, 그에게서 찾고 싶었던 것은 바로 그의 삶이었다. 그는 항상 자신이 소용돌이를 일으키고 있음을 알면서도, 그것이 자기가 아닌 세상의 허위로 인해 만들어진 것임을 주지시키는 듯하다. 언제나 한 발짝 물러나 삶의 허무와 권태를 어루만지며 예술계의 전위를 형성했던 그의 마음을 들여다보고 싶었다. 몇 조각의 근거로 큰 그림을 추정하는 우를 범했을지도 모르겠으나, 한 가지 확실한 것은 그가 예술을 통해 '생존'의 안도감을 추구한 적은 없었다는 점이다. 명성과 부를 적극적으로 추구하는 '비즈니스 예술가'였지만, 그 기반에는 삶의 허무를 깊이 경험하고 정면으로 직시하는 용기가 자리하고 있었다.

파괴적 전복의 기념비

The Museum of Modern Art

뉴욕 현대 미술관 80년의 얼굴

뉴욕, 2009.11.

▌예술과 '전복의 힘'

니체는 스스로의 운명을 알고 있었다. '신의 죽음'을 외친 자신의 일갈이 훗날 화석처럼 굳어질 것임을. 그 앎은 우리 인간이 '신의 살해자'임을 군중에게 알렸을 때 되돌아온 냉담한 반응에서 더욱 확고해졌다. "신이 죽었다고 해서, 어쩌란 말인가?"라고 묻는 군중의 표정 속에는 '삶'이 곧 '생존'이 되어 버린 인간의 비극이 묻어난다. 하루하루 살아가기가 버겁다. 비극적 실존을 파괴하고 새로운 창조를 일깨우기 위해 '신의 죽음'을 선언한 니체의 충격요법은 돌덩이처럼 굳어졌다. '망치를 든 철학자', 전복을 꿈꾸던 니체 사상의 파괴력은 봉인되고, 구경거리로 전락하였다. 그 보상으로 그의 텍스트에는 '고전'이라는 훈장이 붙어 기념되기 시작했다. 덕분에 이제는 누구나 니체를 읽을 수 있다고 믿는다.

니체가 보기에 비극적 인간의 굴레에서 벗어나 진정한 삶을 성취하는 혁명의 길은 오직 '예술'을 통해서만 가능했다. 하지만 가치에 대한 사유가 돌처럼 굳어 버린 현대는 예술마저도 니체 사유의 운명과 비슷한 길을 가도록 만들었다. 예술에서 구원 가능성을 찾는 구도자들의 순례 행렬은 앞으로도 이어지겠지만, 그들의 개인적인 바람이 예술계 전반에 광범위하게 공유되

MoMA의 외관. 2004년 일본 건축가 요시오 다니구치가 새롭게 디자인했다.

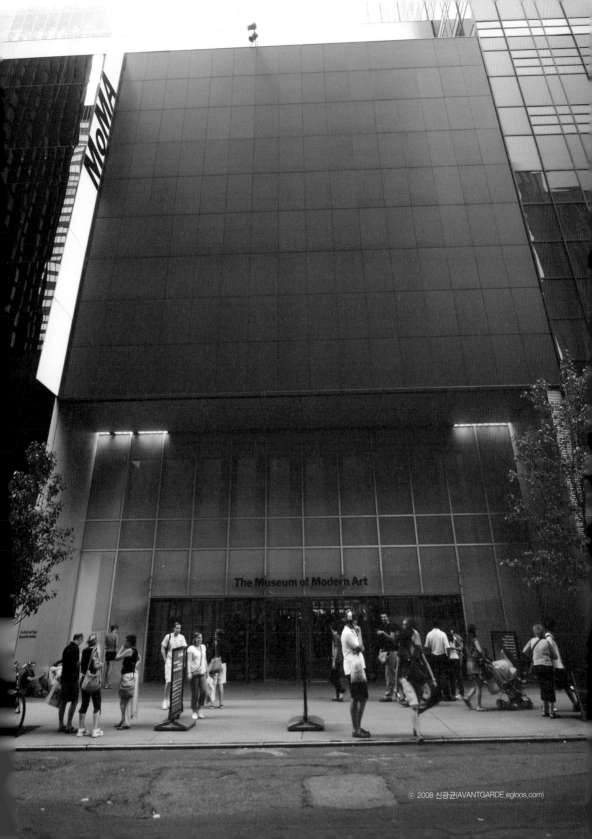

는 일은 지금의 사회 구조에서는 기대하기 어려워 보인다.

오늘날 예술은 '아름다운 화석'이 되는 길을 택했다. 그들은 세상의 전복을, 그 실현을 열과 성을 다해 희망하지 않는다. 예술가의 '직능'에 충실하고, 니체가 혐오해 마지않은 '사회적 유용성'이라는 공리적 교환 가치를 획득하는 것도 나쁘지 않다. 예술이 각광받음에 따라 많은 예술가들은 '파괴적 창조'의 역할을 단념하고 기성 질서의 일원으로 편입되기를 갈망한다. 물론 예술의 파괴력을 현실에 맞게 약간 조정한 것이라고 자기 방어적으로 말하겠지만 말이다. 예술은 하루빨리 '고전'의 훈장을 목에 걸고, 보다 많은 사람들이 '기념'해 주기를 바라기 시작했다. 이제 예술은 세계를 파괴하지 않는다. 단지 스스로 기념될 뿐이다.

█ 대공황, MoMA, 록펠러 가문

대공황을 알린 '검은 화요일'의 아홉 날 뒤인 1929년 11월 7일 뉴욕 현대 미술관The Museum of Modern Art(MoMA)이 문을 열었다. 록펠러 가문, 정확히 말해 지속적 사회 공헌으로 가문의 명성을 얻은 록펠러 2세John D. Rockefeller Jr.(1874~1960)의 부인 애비 록펠러Abby Rockefeller(1874~1948)가 미술관 설립을 주도했다. 이 미술관의 설립 목적은 '동시대'의 예술과 호흡하는 것. 그들이 주목한 '동시대 예술'은 '동일 공간의 예술'을 지칭한 것은 아니었다. 오랜 미술사적 전통 위에서 진화하고 있던 유럽 예술이 그 대상이었다. MoMA의 개관 기념전은 대단히 성공적이었다. 한 세대 전 유럽 미술의 '파괴자'로 인식된 고흐, 고갱, 세잔 등 후기 인상파의 그림들이 대서양을 건넜다는 소식이 들리자, 명성 높은 그 작품들을 '기념'하려는 사람들이 부지기수로 움직였기 때문이다.

그렇게 80년이 흘렀다. 그동안 '현재'의 미술을 선보이기로 약속한 이 미술관 수장고에는 무수한 '현재'들이 쌓여 왔다. 그들의 눈으로 주목한 '현

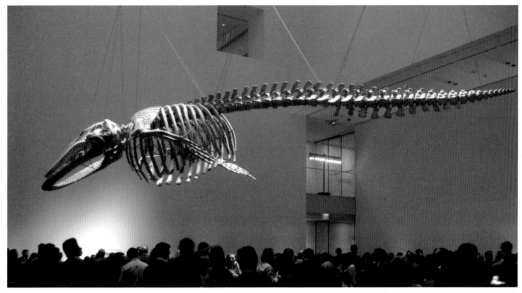

오로스코, 「모바일 매트릭스 Mobile Matrix」. 멕시코 출신 현대 미술가 가브리엘 오로스코의 이 작품은 미술관 2층에 매달려 있는데, 자연사 박물관에 전시할 귀신고래의 실제 뼈에 오로스코의 디자인을 적용한 것이다.

재'는 후일 그들의 손으로 '역사'가 되었다. 예를 들어, 피카소Pablo Picasso (1881~1973)의 국제적 명성이 확고해진 것은 1939년 11월에 열린 MoMA의 대대적인 회고전에 힘입은 바 크다. 당시 MoMA가 보유한 「아비뇽의 처녀들」(1907)을 위시하여 피카소의 초기 그림은 물론이고 조형물, 그래픽 디자인 등 3백 점이 넘는 작품이 전시되었다. 1940년 초 MoMA가 이 전시에 몰린 인파 덕분에 건물을 리모델링하기로 했던 점을 고려하면 이 전시의 여파를 간접적으로 알 수 있다.

시간의 축적은 새로운 고민거리를 낳는다. 과거가 되어 버린 '현재'들에서 무엇을 추출할 것이며, 지금의 '현재'를 어느 방향으로 정렬하고, 미래의 '현재'들을 어떻게 제시하고 예측할 것인가. 고민은 여기서 그치지 않는다. 한 시대를 불태웠던 과거의 예술이 지금에 와서 한갓 기념의 대상으로 머물게 할 수는 없다. 그 파괴적 본능을 여전히 지니고 있음을 보여 주어야 한다. 관객은 한 시대를 무너뜨린 그 파괴력을 보고 싶기 때문이다.

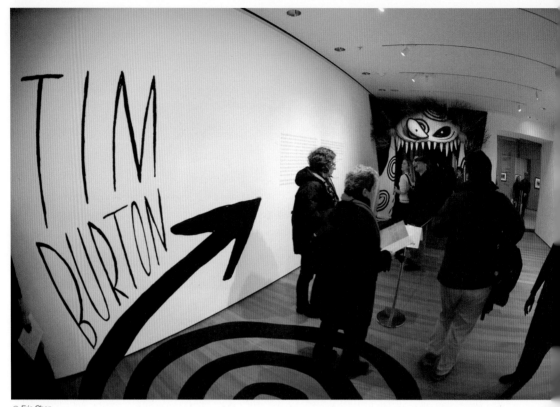

© Eric Chan

▌'현재'를 보여 주기 위한 노력

MoMA는 이 문제를 잘 알고 있는 듯하다. 현재성을 드러내려면 스스로를 결코 역사화하면 안 된다는 것, 자신은 줄곧 '현재'만을 말해야 하는 운명을 타고났다는 것을 말이다. 그 운명은 두 갈래 방향으로 뻗는다. 첫 번째는 우선 '현재'의 범위를 넓히는 것. 수많은 인파를 끌어들인 팀 버튼Tim Burton 감독의 회고전 「팀 버튼」전(2009.11.22~2010.4.26)은 빅뱅 이후의 우주처럼 끝없이 팽창하는 현대 예술의 확장성을 대변한다. 이 전시는 그로테스크하면서도 동심을 잃지 않는 팀 버튼 감독의 27년에 걸친 작품 세계를 돌아본다. '전시 가능' 예술의 범위를 넓혀 동시대와 밀착하려는 의도가 드러난다. 어

팀 버튼 회고전 입구. 27년에 걸친 팀 버튼의 작품 세계를 돌아보는 이 전시는 2012년 12월부터 2013년 4월까지 한국에서도 열렸다.

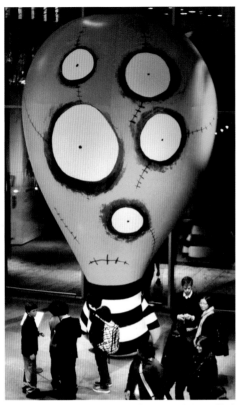

© 2009 Tim Burton, photo by Lucius Kwok

팀 버튼 회고전이 열리는 동안 미술관 로비에 설치된 「벌룬 보이」

릴 시절의 스케치부터 이번 전시를 위해 특별히 제작한 6.5미터짜리 조형물 「벌룬 보이Balloon Boy」까지 7백여 점에 달하는 전시물들이 3층 특별 전시실을 채우고 있다.

MoMA가 선택한 두 번째 길은 과거의 '현재'를 입체적으로 복원하는 일이다. 한 시대의 물길을 틀었던 '파괴적' 예술의 궤적을 촘촘히 담아낸 전시장에 들어서면, 우리는 그 시대의 모든 예술적 흐름을 마주하고 있다는 착각에 빠져든다. 마치 타임머신을 타고 과거로 돌아간 듯 수십 년 전의 동시대인이 되는 것이다. 물론 이는 MoMA의 전통과 자본, 뛰어난 기획력에 힘입은 것이지만, '현재성'을 보여 주어야 한다는 정체성에 대한 고민의 결과임도 부정할 수 없다. 예컨대, 근대 디자인의 출발점인 '바우하우스'의 모든 것을 담고자 한 「바우하우스, 1919~1933 : 근대성을 위한 워크숍 Bauhaus 1919~1933 : Workshops for Modernity」(2009.11.8~2010.1.25) 전은 관객을 1차 세계 대전 직후의 시점으로 돌아가게 해 준다. 건축가 그로피우스Walter Gropius(1883~1969)가 세운 이 학교는 근대 독일의 건축과 미술, 산업 디자인 등을 망라한 총체 예술을 지향하였고, 그 결과물들은 근대성의 상징이 되었다. 이 전시는 바우하우스에서 만들어 낸 모든 장르의 작품 4백여 점을 망라하여 당시의 열망과 흥분을 생생하게 재현하고 있다.

현대 예술의 딜레마

예술이 기념비가 되는 순간 그 예술적 힘은 죽고 만다. 예술의 힘은 과거를

기념하는 데서 오는 게 아니기 때문이다. 예술은 현재를 고발하고, 미래를 향한 새로운 길을 제시할 수 있으며, 또한 마땅히 그래야 한다. 그래서 예술은 늘 파괴와 전복을 꿈꾼다. 그러나 한 개인의 삶에서 파괴와 창조의 에너지를 지속적으로 표출하는 것은 결코 쉬운 일이 아니다. 그것은 자기 목숨을 조금씩 깎아 먹는 것과 같다. 반대로 그가 적당한 때에 그 행위를 멈추고 과거의 성과를 만끽하며 '기념비'가 된다면 누구에게나 영예롭고 즐거운 일이다. 그러나 그 안락함은 인간이 지닌 예술적 힘과 맞바꾼 것이나 다름없다.

현대 예술은 속으로 기념비가 되기를 원하면서도, 그것을 인정하는 순간 존재 가치를 상실하는 운명 위를 걷고 있다. 지난 세기 현대 예술은 박물관의 유물이 되는 데 반기를 들었고, 자신의 진의를 이해할 능력도 없는 기성 집

외벽에 걸린 팀 버튼 회고전 알림막

단이 주는 영예들을 거부해 왔다. 그러나 전위에서 관습의 장벽을 뚫고 돌진하는 역할을 자임하던 현대 예술은 이제 그 안락의 유혹과 싸우게 되었다. '기념비'와 '자기 파괴'를 동시에 꿈꾸는 현대 예술의 이중성은 현대인의 삶을 반영한 결과인 듯하다. 이제 현대인은 누구나 니체를 읽을 수 있다고, 난해한 예술 작품도 감상할 수 있다고 말하게 되었다. 니체의 경구를 읽고 고개를 끄덕일 수 있지만, 더 이상 니체의 해체적 시도를 두려워하지 않는다. 인상주의 화가들에게 당대 사람들이 그랬던 것처럼, 우리는 새로운 미술 작품을 보고 전통에서 비켜났다고 맹렬히 삿대질을 하지도 않는다. 아니 그러지 못한다.

니체의 텍스트가 쉬워진 것도 아니고, 현대 예술이 조롱하는 문화적 코드들이 사라진 것도 아니다. 변한 것은 바로 우리 자신이다. 예술가나 관객이나 자기 자신에, 그 개체적 삶에 담긴 힘을 상실했기 때문이다. 니체가 부르짖은 '신의 죽음'에도 아랑곳하지 않았듯, 우리는 '생존'의 지하에 파묻혀 '예술의 혁명'을 감지해 낼 더듬이를 잃어버렸다.(스스로 잘라야 했을 수도 있다.) 관객으로서, 독자로서의 예의는 철저한 사유를 통해 그 파괴력을 복원하고, 진정한 삶으로 허울 좋게 포장된 '생존'에 더 이상 휘둘리지 않는 것이다. 물론 그게 쉽지는 않다. 하지만 우리의 삶과 예술을 화석화하는 일이 시대의 '이상'이 될 수는 없지 않은가.(참, MoMA는 자신의 80주년 기념전도 하고 있었다. 미술관 옆 사무동 복도에서.)

'지금'을 담아내는 MoMA

'모던modern'이라는 말은 사실 피하고 싶은 용어이다. '근대성/현대성modernity'이
무엇인지, 혹은 '동시대contemporary'라는 말과 어떤 차이가 있는지를 물으면, 또다
시 저 깊은 개념의 바다에서 허우적대야 하기 때문이다. '바로 지금'을 뜻하는 말
에서 파생된 modern이나 '시간을 함께함'이라는 뜻의 contemporary나 어원상으
론 유사하지만, 18세기 중엽 이후의 계몽주의적 열정과 산업 발전의 흥분을 차곡
차곡 담은 'modern'이라는 말에는 한층 무거운 세월의 더께가 얹혀 있다.
'modern art'의 궤적을 기록하고 그 방향을 설정해 온 MoMA의 역사도 그만큼 두
껍다.

MoMA는 언제나 인파로 발 디딜 틈이 없다. 인파 속에 잠깐 서 있기만 해도 예닐
곱 가지의 외국어들이 귓전을 때린다. 생각 외로 대서양 건너편의 유럽인들이 많
다. 유럽 근대 작가들의 대표작들이 이곳에 많이 있기 때문일 게다. 고흐의 「별이
빛나는 밤」(1889)부터, 피카소의 「아비뇽의 처녀들」, 마티스의 「춤 I」(1909), 절대주
의 화가 말레비치의 「흰색 위의 흰색」(1918)까지 유럽 문화의 황금 시절Belle Epoque
의 대표작들이 상시 걸려 있다. 그리고 20세기 후반 뉴욕이 주도하던 현대 미술의
흐름을 탁월한 기획력과 꼼꼼한 고증으로 한눈에 보게 해 주는 데 이들을 따라갈
곳이 없으니 예술 애호가라면 꼭 가 볼 수밖에 없다.

이때 나는 뉴욕대학에서 열린 강연에 참석하는 길에 MoMA에 들른 것으로 기억한
다. 사실 처음 목표로 삼은 전시는 「MoMA의 시작 : 80주년 기념전MoMA Starts : An
80th Anniversary Exhibition」(2009.10.28~2010.1.25)이었다. 한국살이를 하면서 어떤 '꺾어지

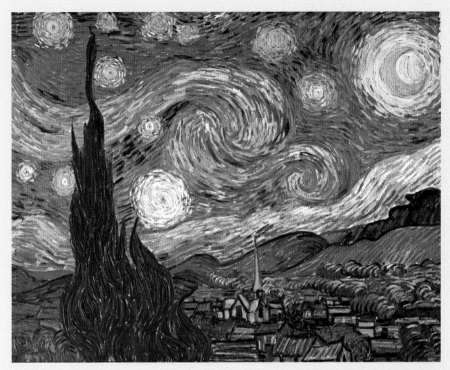

뉴욕 현대 미술관에 전시되어 있는 반 고흐의
「별이 빛나는 밤」, 1889

는 해'를 기념하는 문화에 젖어 있어서 그랬는지, 흘깃 '80주년 기념전'이라는 제목만 보고 큰 기대를 했었다. 그런데 전시 안내문 어디에서도 이 전시를 찾아볼 수 없었다. 안내 직원에게 묻자, 자기도 그런 전시를 들어 본 적이 없다며 고개를 젓는다. 웹사이트 안내를 들여다보니, 이 전시는 MoMA 문서고 주관으로 사무동 건물 복도에서 진행된단다. 게다가 전시물은 개관 초기의 서류들과 당시의 교육 관련 프로그램들이라니. 이때 기존 생각을 담고 있던 그릇에 쩍 하고 금이 갔다. 어떤 것을 '기념'하는 일은 현대 예술의 정신과 무관할 터였다. "현대 미술관은 항상 '지금'을 담아내야 하고, 스스로를 결코 역사화하면 안 된다"는 말에는 이 충격이 담겨 있다.

미술관으로 들어온 유튜브

The Solomon R. Guggenheim Museum

「구겐하임의 유튜브 플레이YouTube Play at Guggenheim」
구겐하임 미술관, 뉴욕, 2010.10.

▌새로움의 추구와 혁신에 대한 두려움

사람들은 저마다 새로운 것을 추구한다고, 창의성이야말로 사회의 미래를
밝히는 힘이라고 역설한다. 프랑스 혁명 1년 뒤 이를 비판한 첫 번째 책을
출간해 '보수주의conservatism'의 기틀을 닦은 영국의 정치가이자 사상가인
에드먼드 버크Edmund Burke(1729~1797)도 인간이 새로움을 갈구한다는 사실은
인정하지 않을 수 없었다. 아니, 이는 그의 인간 이해의 출발점이기도 했다.
1757년 출간된『숭고와 아름다움의 이념적 기원에 대한 철학적 탐구』의 도
입부에서 버크는 인간의 가장 기본적인 감정을 '호기심'으로 단언하였다.
그가 이해하는 호기심은 '새로움novelty'에 대한 욕망에 다름 아니다. 새로움
을 추구하는 인간의 호기심, 그것이 창조의 근원을 이룸은 자명하다.
하지만 기존 형식을 파괴하여 얻는 강렬한 새로움은 사람들을 당혹스럽게
한다. 일반적으로 새로움을 추구한다는 사람들도 프랑스 혁명처럼 삶의 지
배적 형식이 송두리째 바뀌는 사건 앞에서는 어찌할 바 모르기 마련이다.
사회적 관습이 몸에 배여 생긴 관성 탓에 웬만한 사람들은 극적인 변화의
핵심을 감지해 내지 못한다. 버크는 호기심의 특성으로 피상적인 변화에만
반응함을 든다. 이는 창의적이고자 하나 바깥에서 주입된 사고의 틀을 깨지

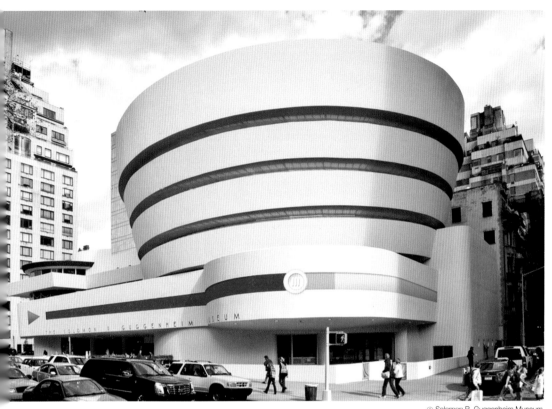

「구겐하임 플레이어」로 명명한 작업. 구겐하임 미술관 건물에 '플레이'와 '일시 정지' 표시를 장식했다.

못하는 인간의 이중성을 꿰뚫어 본 것이다. 반면 새로움의 에너지에 맹목적으로 도취해 버리는 사람들도 변화의 핵심을 포착하지 못하기는 마찬가지다. 이들은 열광에 빠져 판단력을 잃고 마치 그 열기가 영원할 듯 스스로를 불사른다.

버크는 프랑스에서 일어난 '새로움'을 비판한다. 그 주된 이유는 이 변혁이 가져올 부작용 때문이었다. 절대 왕정을 대신할 국가 운영 원리가 제대로 마련되지 못한 상황에서 일어나는 급진적 변화는 위험하다. 국민적 열광이 식으면 새로운 정부를 유지하기 위해 공포 정치가 시작될 것이고, 종국에는 물리적인 힘을 지닌 자가 독재를 시작할 것으로 보았다. 버크의 보수주의적

© Solomon R. Guggenheim Museum

이상이었던 자유가 보장되는 (민주주의까지는 아니지만) 시민 사회는 군사 독재로 인해 무너질 것이다. 한 번 끓어오르고 난 이후의 사회는 더 암울하다. 이러한 진단은 그가 죽은 지 2년 후 서른 살 나폴레옹의 쿠데타로 입증되고 말았다.

유튜브의 상징 '플레이' 버튼으로 디자인한 「YouTube Play, A Biennial of Creative Video at Guggenheim」의 화면

▌ 세계를 바꾼 새로움 – 인터넷과 예술

개인용 컴퓨터가 보급된 지 한 세대, 세계인들은 눈앞에서 펼쳐지는 '새로움'을 날마다 접한다. IT 산업이 등장한 지는 이제 겨우 15년 남짓, 그간 명멸해 간 기업들의 목록만 보더라도 변화의 속도를 느낄 수 있다. 이 변화가 몰고 온 삶의 '새로움'은 당혹스러울 만큼 강렬하다. 그러나 옛 아날로그 정취가 그립다는 푸념을 늘어놓긴 해도 이를 적극적으로 비판하기는 어렵

다. 그도 그럴 것이 이 기술은 현대 사회를 떠받치고 있는 가치 판단의 틀을 강화하는 데 이용되기 때문이다. 민주주의, 언론의 자유, 자본주의, 생산성 혁신 등등. 개인은 방대하면서도 정확한 정보를 쉽게 얻게 되었고, 세상을 향해 목소리를 낼 수 있는 광장을 갖게 되었다. 또 그 광장은 막대한 수익을 낳는 시장으로 변모하기도 한다. 특별히 당혹스러워하는 일부는 이것이 과도한 자유라며 역기능을 우려하지만, 이는 그들이 독점 속에 즐겨 왔던 통제권을 빼앗긴 데 대한 투정에 불과한 것 같다. 가상 공간 역시 사람 사는 곳이고, 인간의 합리성에 바탕한 자정 작용이 나타나기 마련이다. 기술의 발전은 삶의 형식을 바꾸어 놓았을 뿐, 여전히 삶의 내용을 채우는 것은 우리 자신에게 달려 있다.

'새로움'은 무엇보다도 예술의 전문 분야이다. 예술에서의 새로움은 삶의 형식 변화와 맞물리곤 한다. 인상주의는 사진 발전의 반작용이기도 했고, 팝아트는 대량 생산 기술에, 비디오아트는 영상 매체의 발전에 보조를 함께 했다. 삶의 형식 변화에 따른 물음에 예술가들이 작품을 통해 답하는 구조를 취해 왔다. 물론 동시대 관객들은 그들이 제시한 '새로움'에 당혹스러워하지만, 한 세대가 지나 당시의 시공간을 한데 꿰어 볼 눈이 생긴 후대인들은 그들의 혜안에 탄복하게 된다. 물론 일시적 열광에 힘입어 고평가된 부류는 언제나 소리 소문 없이 사라진다. 하지만 현실의 예술 관계자들에게는 한 세대를 기다릴 여유가 없는 게 문제다. 그들은 예술계에 대한 권한을 어느 정도 쥐고 있지만, 지금 벌어지고 있는 변화의 핵심을 포착해 내지 못하면 그 힘을 유지하기 어렵기 때문이다.

▌구겐하임과 유튜브 – 옛것과 새것의 만남

나선형 전시 공간으로 유명한 뉴욕 구겐하임 미술관The Solomon R. Guggenheim Museum은 50년 전 건축이 지닌 '새로움'을 접하는 상쾌함을 준다. 목을 빼

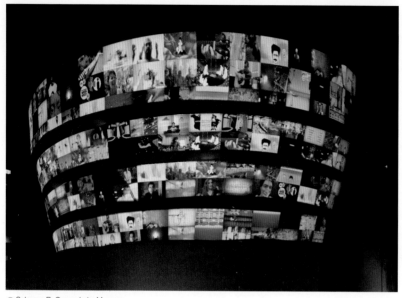

최종심에 오른 25편의 비디오는 구겐하임의 나선형 로톤다 안팎에서 상영되었다.

딱하게 기울이고 관람해야 하는 불편함쯤은 감수할 수 있다. 이 '새로움'을 추구하는 미술관은 유튜브YouTube와 손잡고 참신한 비디오 예술가들을 찾겠다고 선언했다. 높아 가는 미술관의 문턱을 스스로 낮추며, 기회 균등이라는 인터넷 문화의 장점을 흡수하기로 한 것이다. 당시 설립 5년차의 안 된 젊은 유튜브로서도 자신이 열어젖힌 새로운 삶의 형식을 기성 문화와 접목할 좋은 기회였을 것이다. 앞으로 2년마다 개최될 「유튜브 플레이YouTube Play」의 최초 심사에는 2만 3천여 편의 비디오가 접수되었고, 2010년 10월 구겐하임 미술관은 최종심에 오른 25편의 작품을 상영하였다.

그 스물다섯 편은 과연 응모자의 수만큼이나 다채롭다. 동영상의 세계에서 장르의 형식적 구별은 그리 중요하지 않다. 음악, 무용, 애니메이션, 게임, 다큐멘터리 모두 동영상이라는 단일 형식 아래로 녹아내린다. 중요한 것은 작가가 포착한 내용이다. 그들은 소리와 몸짓, 분노와 슬픔, 가상의 인물들로 그 좁고도 넓은 공간을 메워 나간다. 일상의 소리와 대화를 음악으로 만

© Courtesy of Remi Weekes and Luke White

「해초」, 25초 동안 짧은 몸짓을 분절하여 새로운 이미지를 만든다.

드는 스물네 살 호주 뮤지션의 작품 「Gardyn」과, 전깃줄에 앉아 있는 새들을 보고 음표를 떠올려 연주한 브라질 음악가의 「전선 위의 새Birds on the Wires」는 음악과 영상의 새로운 결합을 보여 주었다. 한편 손짓을 정지시켜 시선을 빼앗는 영국 젊은이의 25초짜리 작품 「해초Seaweed」와 시드니 해변의 수많은 인간 군상의 움직임을 압축해서 보여 주는 「욕조IVBathtub IV」는 대척점에 서 있다. 폭탄 테러로 얼룩진 북아일랜드의 역사를 택시 손님들의 경험담으로 구성한 영상, 그리고 위키리크스에 공개된 미군이 민간인을 재미로 쏘는 영상을 컴퓨터 게임 장면과 나란히 병치한 「포스트 뉴터니어니즘Post Newtonianism」은 이 어두운 시대를 증언한다. 이날 구겐하임의 50년 된 나선형 로톤다는 첨단 입체 스크린이 되어 사람들의 눈을 사로잡았다.

이번 행사에서는 새로움이 지닌 폭발력은 물론, 그 물결을 거스르지 않으면서 길들이려는 욕구 또한 엿볼 수 있었다. 참가 작가들이 펼친 새로운 형식

은 기존 예술 형식을 붕괴시키는 역할을 한다. 이제 반세기 전 백남준이 열어젖힌 비디오아트는 더 이상 특별한 정체성을 주장하기 어렵게 되었다. 가상 공간에 널려 있는 예술적 동영상들을 비디오아트 안으로 편입시키자니 그 규모가 너무나 방대하고, 또 미술관에 전시되던 조형성을 띤 작품에 국한하자니 비디오아트의 본질적 요소인 '비디오'를 외면해야 하는 자기모순이 생긴다. 비디오아트라는 말은 이제 회화나 조각과 동등한 장르적 분류어로 기능할 뿐이다.

▌끝없는 자기반성 – 진정한 보수주의의 기준

반대로 예술계는 장르 파괴의 힘을 지닌 새로움도 그 질서 안에 수용하려 한다. 구겐하임이 유튜브와 손잡은 것은 십여 년 전에 시작한 미술관 팽창 전략과 맞물려 있는 듯하다. 1997년 빌바오 미술관의 대성공에 고무된 구겐하임은 세계 곳곳에 분관 설립 계획을 진행 중이다. 얼마 뒤 아랍 에미리트의 아부다비 구겐하임, 리투아니아의 빌리누스 구겐하임 미술관이 개관할 예정이다. 팽창 정책에 반대하던 재단 임원의 사직서를 수리한 것을 보면, 그 팽창의 욕망은 확고히 미래 전략으로 굳어진 것 같다. 대륙 거점 도시를 선정하고 유명 건축가를 고용하여 최고급 미술 유통망이라는 '형식'을 만들고, 새롭게 피어나는 예술 사조를 포착해 '내용'을 채우는 구겐하임의 전략은 이제 가상 세계에도 진출했다. 이는 유튜브를 인수한 구글 Google 같은 IT 공룡들의 전략과 너무도 닮았다. 현대 사회에서는 표준을 선점하는 자가 모든 것을 지배한다. 물론 문화에서는 지배적 지위가 악덕을 동반하는 것은 아니다. 그 내용이 어떤 '좋음'을 추구한다고 여겨지는 한 말이다.

버크가 주장한 이상적 보수주의의 핵심은 형식의 급진적 변화보다 좋은 내용을 추구하는 데 있다. 사실 이것이야말로 보수주의가 사회에 기여할 수

2000년 구겐하임 미술관에서 열린 대규모 백남준 회고전에서 작가가 선보인 레이저 아트. 창시자를 기린 지 10여 년 만에 비디오아트는 모든 사람들이 접근할 수 있는 장르가 되었다.

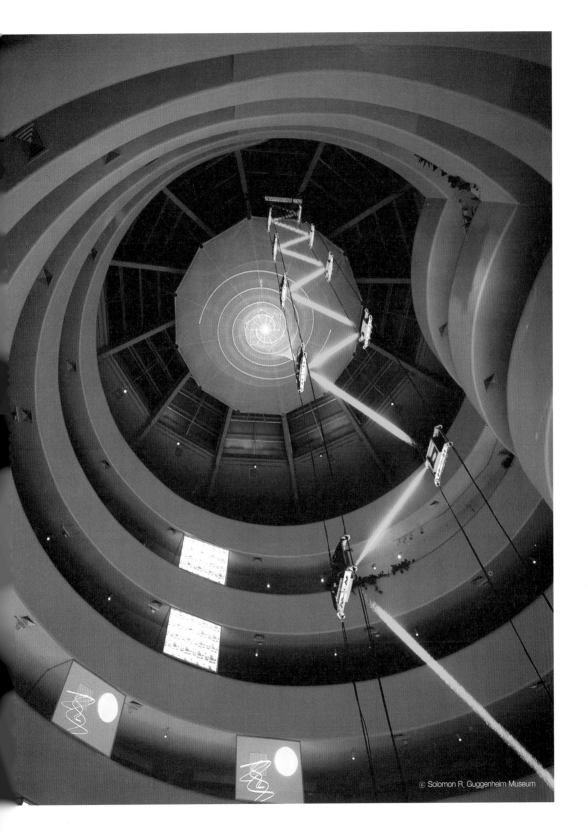

있는 길이다. 보수주의자라 자처한다면, 옛 선비들이 그랬듯 도덕적으로나 인격적으로 완벽한 인간이 되고자 노력해야 한다. 이들은 구조적 변화를 꿈꾸지 않으니, 사회 발전을 원한다면 내적 충만함에서 그 원동력을 찾아야 하기 때문이다. 사람들의 그릇이 커지면 사회 발전의 '새로움'을 모두 담아낼 수 있다. 이것이 그들이 지니고픈 특권에 대한 교환 조건이다. 영국 하원의원 버크는 식민지 미국의 독립을 옹호했고, 영국의 식민 지배가 인도에 끼친 해악을 고발하는 의회 연설을 지속했다. 그는 자유와 인간의 존엄성을 내적 원리로 삼아 자국의 부도덕한 이중성을 날가롭게 꼬집었다.

진정한 보수주의를 실현하기는 어렵다. 보수주의의 핵심인 내적 기준은 끊임없는 자기비판으로 벼려져야 하는데, 권력을 쥐게 되면 스스로에게 너무도 관대해지기 때문이다. 버크가 우려했던 군사 독재를 그리워하고 자유와 인권을 얽매며 도덕적 타락에 관대한 사람들이 보수주의자라 자처하는 사회라면, '내적 충만'의 결여로 인해 선순환을 일으키는 동력을 얻기는 어려울 것이다. 구겐하임이 팽창을 통해 얻고자 하는 지배의 욕구, '새로움'을 수용하려는 내적 충만의 욕구는 이해할 만하다. 그러나 그들의 기준 역시 성찰로써 단련되어야 한다. 진정한 보수주의를 실현하기 힘든 것은 예술계도 마찬가지니까.

유튜브는 어디까지 진화할까?

유튜브에 대해 더 이야기하는 것은 사족과 같을 것이다. 유튜브를 보고 즐기는 일이 일상이 되었으니 말이다. 유튜브는 '튜브'라는 이름을 가졌지만(튜브Tube는 옛 브라운관 TV를 지칭하는 단어이다) 텔레비전 같은 기존 미디어 권력을 약화시키는 한편, 개개인들이 세계적인 신데렐라가 될 수 있는 기회를 제공하기도 한다. "당신을 중계하라Broadcast Yourself!"라는 슬로건은 이제 일상 깊숙이 파고들어 당연한 일이 되었다. 세 명의 젊은이들이 샌프란시스코 근교 피자가게 2층에 틀어박혀 첫 번째 비디오를 인터넷에 올린 게 2005년 초의 일이니 참으로 빠른 발전이다.

이러한 유튜브는 스타도 많이 낳았다. 유튜브가 낳은 최고의 스타는 캐나다 온타리오 주의 작은 마을 스트랫퍼드 출신의 소년 가수, 2009년 열다섯의 나이에 솔로로 데뷔해 적어도 북미 틴에이저 여학생들의 마음을 몇 년째 뒤흔들고 있는 가수 저스틴 비버Justin Bieber일 것이다. 잦은 기행으로 방송에 노출되고 어린 팬들의 공세가 심해서 놀림감이 되기도 하지만, 그의 데뷔 과정을 보면 비난할 마음이 쑥 들어간다. 비버는 어릴 적부터 피아노, 기타 등의 악기를 스스로 익혔다. 열두 살 되던 해부터 동네 공원에서 거리 공연을 시작했다. 싱글 맘에 형편이 좋지 않았던 엄마는 친척들에게 보여 주려 아들의 공연 모습을 유튜브에 올렸다. 1년 뒤 한 가수가 유튜브에서 우연히 비버의 공연을 클릭하게 되었고, 이 가수는 물어물어 스트랫퍼드까지 찾아오는 열성을 보였다. 유명 가수 어셔Usher는 노래를 듣고 바로 계약서를 준비했고, 그 뒤로는 모든 것이 일사천리였다. 그리고 비버를 발굴한 가수인 스쿠터 브라운은 바로 비버의 매니저로 전업했다.(2012년 싸이의 '강남 스타

일'이 미국에 유행하기 시작할 무렵 싸이와 계약을 맺은 이도 매니저 스쿠터 브라운이었다.)

구겐하임의 '유튜브 플레이' 행사의 중심은 유튜브 사이트에 평등하게 올라와 있는 25편의 비디오였기 때문에 다행히 직접 미술관에 가지 않고도 글을 쓸 수 있었다. 이 행사를 보며 '구겐하임 미술관'이라는 미술계의 거목이 새로움을 대표하는 유튜브 비디오를 어떻게 수용하는지 짚어 보고 싶었다. 항상 새로운 예술을 받아들여야 하지만, 다른 한편 예술계의 기성 권위를 지키는 구겐하임의 능력을 유튜브의 파격과 대조해 보려는 심산으로 버크의 '보수주의' 담론을 짧게나마 빌려 왔다.

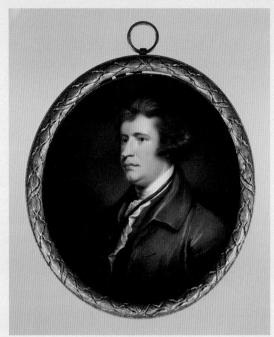

ⓒ Bridgeman Art Library / R. Bayne Powell Collection

「에드먼드 버크의 초상」, 1795. 버크는 이상적 보수주의를 꿈꾸었다.

앞서 소개한 버크의 첫 저작 『숭고와 아름다움의 이념적 기원에 대한 철학적 탐구』는 그가 스물다섯 때인가 대학 졸업 논문으로 쓴 것인데, 낭만주의를 예고하는 '숭고Sublime'에 대한 근대의 첫 번째 저작이기도 하다. 2판 서문에서 데이비드 흄 David Hume(1711~1776)의 미학 사상과 정면으로 배치되는 에세이를 덧붙이기도 하였고, 칸트가 『판단력 비판』에서 숭고를 다룰 때 좋은 출발점이 되기도 하였다.

보수주의의 새로운 가능성

버크는 프랑스 혁명 몇 개월 뒤 『프랑스 혁명에 관한 성찰』을 출간했다. 프랑스의 한 귀족이 혁명에 대한 소회를 묻는 편지에 답한 것을 펴낸 이 명저는 고전 정치사상사에서 거의 유일한 '보수주의' 담론으로 꼽힌다.(어떤 연구자는 이후 2백 년

동안의 모든 보수주의 논의는 버크 사상을 세련되게 다듬은 것에 불과하다고 말하기도 한다.) 정치인이었던 버크는 보수주의란 '새로움'이나 '변화'를 무조건 배격하는 것이 아니라고 보았다. 그는 오히려 점진적인 변혁을, 즉 영국이 명예혁명 등 역사적 경험으로 쌓아 온 전통에 기댄 변화를 옹호했다. 물론 그가 생각한 변화의 목적은 가치의 '보존'이었기에 보수주의라 불릴 수 있었고, 그렇기에 현재의 모순을 기존 질서 안에서는 바꿀 수 없다고 믿는 급진 개혁론자와 선을 그었다.

보다 나은 단계로의 변화를 끊임없이 고민하는 진정한 보수주의는 손아귀에 쥔 기득권을 지키는 데 모든 것을 바치는 현실(?) 보수주의에 가려 예나 지금이나 찾아보기 어렵다. 본문에서 밝혔듯 정치가로서 버크가 보여 준 태도는 변화의 동력을 꿰뚫어 보고 그것의 참다움을 가린 후, 그 가치를 옹호함으로써 자신의 그릇을 키우는 진정한 보수주의자의 모습이었다.

영국식 양면성과 예술 발전소

TATE Modern

「게르하르트 리히터 : 파노라마Gerhard Richter : Panorama」
테이트 모던, 런던, 2011.10.~2012.1.

▌전통과 혁신이 공존하는 영국

런던은 세계 문화의 확고한 중심이다. 특히 미술의 경우 1980년대 말 등장한 '젊은 영국 미술가들Young British Artists(YBA)'의 거침없이 자유분방한 표현과, 새로움을 갈망하는 수집가들의 전폭적인 지원에 힘입어 새로운 미술의 진앙지로 완전히 자리매김했다. 거기에다 '공공성'을 강조한 과거 노동당 정부의 문화 정책은 예술을 창조하고 향유하는 이들의 저변을 넓혀 예술이 지닌 폭발력을 한층 더 높였다.(상징적인 정책으로 영국 내 미술관 입장료를 전면 폐지한 것을 들 수 있다.) "지원은 하되 간섭은 하지 않는다"는 원리로 가장 잘 설명되는 이러한 정책 기조는 미국식 모델의 한계를 뛰어넘는 성과를 낳았다. 미국식 모델은 예술가들의 '자유'를 말하지만 종국에는 경쟁 구도와 적자생존을 야기하고, 기부자의 '선의'와 소비자의 '선택'을 강조하지만 결국 소수에게 관심이 집중되어 다양성을 막는 부작용을 낳는다고 비판받았다. '전통'을 보존하고 '혁신'을 지속한다는 겉보기에 모순적인 말을 수백 년째 표어로 삼아 온 영국. 세계 문화 중심 런던의 위상은 이 긍정적 양면성이 꽃피운 결과물이다.

테이트 모던 전경. 1980년대 버려졌던 발전소를 개축해 2000년에 현대 미술 전용관으로 개관했다.

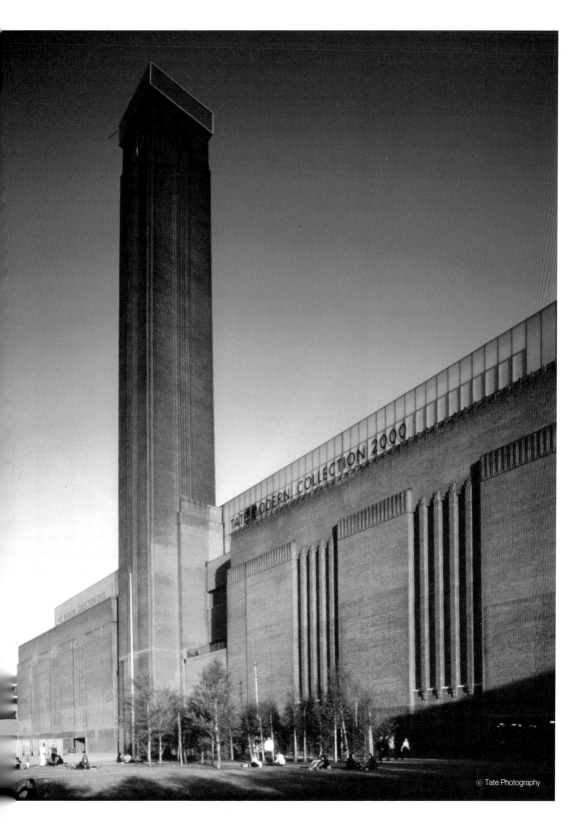

▌영국식 양면성의 산물, 테이트 모던

템스 강변 낙후된 사우스워크Southwark 지역에 거대한 규모의 현대 미술관 '테이트 모던TATE Modern'이 거대한 규모를 뽐내며 문을 연 것은 지난 2000년의 일이다. 영국 근대 미술 소장품으로 이름난 테이트 갤러리와 분원들은 '테이트TATE'라는 보다 간결한 이름으로 묶이고, 20세기 현대 미술 작품들이 이곳에 재배치되었다. 새로 문을 연 미술관이지만 그다지 화려한 건물은 아니다. 새로운 랜드마크를 세우는 쉬운 길을 택하는 대신, 버려진 잉여 공간을 찾아 미술관을 옮기기로 했기 때문이다. 그보다 3년 전 개관한 빌바오

구겐하임 미술관의 화려한 성공이 미술관 신축이 가져오는 강력한 도시 재생 기능을 시사했음에도, '전통'과 '혁신'의 긍정적 양면성을 동시에 추구하는 영국인들은 그들의 방식을 지켜 나갔다. 20년 전 버려져 철거 위기를 몇 번이나 넘긴 화력 발전소가 미술관 건물 후보가 되었다. 99미터의 높다란 굴뚝과 2백 미터나 되는 너비, 발전기가 놓여 있던 거대한 공간만이 남은 이곳은 예전과 전혀 다른 기능을 하는, 그것도 21세기 현대 예술을 담는 공간으로 탈바꿈해야 했다.

테이트가 이 발전소의 개축을

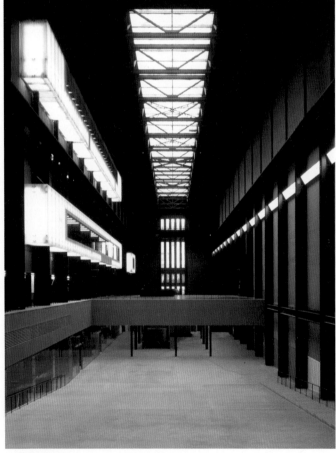

© Tate Photography

위해 채택한 설계 계획 역시 영국의 긍정적 양면성을 고스란히 반영한 것이었다. 있는 것을 지키면서 완전한 새로움을 낳는 방식 말이다. 한 건축가는 불편할 정도로 높은 굴뚝을 과감히 철거하는 안을 내놓기도 했고, 다른 이는 기존 건물 곁에 화려한 디자인의 새 건물을 붙여 전시관으로 쓸 계획을 세우기도 했다. 그러나 정작 당선작은 이 건물의 모든 것을 그대로 둔 작품이었다. 외관은 바뀐 것이 거의 없어 보일 정도였고, 기껏해야 건물 꼭대기에 유리 박스를 씌운 것이 전부인 것 같았다. 그러나 그것은 더욱 대담한 혁신이었다.

스위스 바젤에 근거를 둔 건축가 헤르초크Herzog와 드 뫼롱de Meuron은 이 발전소의 외부를 바꾸는 대신 예사롭지 않은 내부 공간들에 깃든 잠재성을 극적으로 드러내는 방법을 선택했다. 발전기가 놓였던 너비 152미터, 높이 30미터의 거대한 터빈실은 지저분한 잔여물들을 걷어 내고 철골 뼈대만 강조하는 작업을 통해 명증한 공간으로 재탄생되었다. 건물 옆 좁은 틈처럼 생긴 입구를 통해 지하로 들어가면 관객은 어둠 속에서 광막한 공간을 맞게 된다. 작은 아파트 몇 채는 통째로 들어갈 만한 규모이다. 금전으로 계산되는 작은 공간에 갇혀 사는 현대인들에게 이 특별한 공간 체험만으로도 방문 가치는 충분하다. 게다가 이 공간은 '인간의 시각에 반응한다'거나 '공간을 채운다'는 원초적 조건만 남은 듯한 현대 미술에도 보다 큰 자유를 준다. 작가들은 더 이상 미술관의 좁은 벽과 낮은 천장에 스스로를 얽매지 않아도 될 테니 말이다. 예술가가 펼쳐 낼 상상력의 나래가 그만큼 넓고 높아진 셈이다. 건축가들은 이 너른 공간은 그냥 비워 두고, 발전기를 돌릴 때 물을 끓이던 보일러실에 소장품들을 모실 작정이다. 이렇게 이 거대한 공간은 '산업 발전'과 '예술 발전'이라는 각기 다른 시대적 목적에 봉사하는 긍정적 이중성을 지닌 존재로 재탄생하게 되었다.

테이트 모던은 미술관 세계에 거대한 공간적 충격을 던졌다. 개관 직후부터

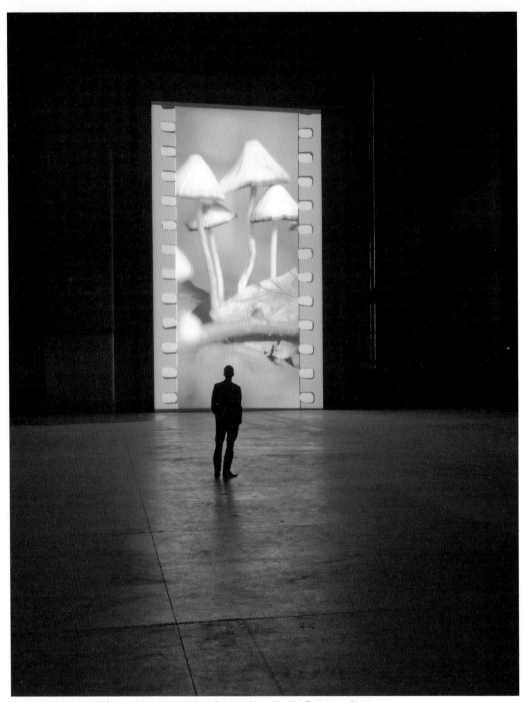

Courtesy of Tacita Dean, Frith Street Gallery, London and Marian Goodman Gallery, New York/Paris © Lucy Dawkins

사람들이 몰렸다. 그렇게 십 년 남짓 지난 지금, 연간 5백만 명 이상의 관객을 맞는 미술관이 되었다. 방문객 수 기준으로 파리 루브르 미술관, 런던 영국 박물관, 뉴욕 메트로폴리탄 미술관 다음 자리에 오른 것이다. 황폐했던 주변 지역도 10년 만에 환골탈태한 모습이다. 우뚝 솟은 미술관 굴뚝 뒤로 초현대식 주거 단지들이 올라가고, 낡은 발전소의 우중충한 외관을 고스란히 간직한 미술관 건물 뒤로 별관(같은 건축가가 설계한 테이트 모던 II) 건립을 위한 터 파기가 한창이다. 미술관 안으로 들어가자 어둠 속 터빈실 저 멀리 영국 YBA 중 한 명인 타시타 딘Tacita Dean의 영상 작품이 조그맣게 아른거리는 것이 보인다. 2012년 첫 근무일인 데다 갓 문을 연 이른 시간임에도 인파들로 가득하다. 물론 공간이 워낙 너른 탓에 사람들이 드문드문한 것처럼 보이지만 말이다.

▌게르하르트 리히터의 다면적 작품 세계

인파는 이 주에 막을 내리는 「게르하르트 리히터 : 파노라마Gerhard Richter : Panorama」전을 보러 가는 길이다. 작품 활동 40주년을 미국에서 기렸다면 (2002년 뉴욕 MoMA 기획), 50주년은 작가의 삶의 터전인 유럽 사람들이 축하할 차례다. 테이트 모던과 파리 퐁피두 센터, 베를린 국립갤러리가 함께 이 잔치를 준비했다. 1932년생으로 생존하는 최고령 화가로 꼽히는 게르하르트 리히터. 사진을 흐릿하게 그린 그림과 다양한 추상화를 동시에 시도하는 이중적인 예술 행위, 그리는 행위의 자유를 알린 그림 150여 점이 주제별 시대별로 전시실 열네 개를 가득 채운다. 이 전시가 입체적으로 복원하는 다양한 작품들에는 '긍정적 양면성'으로 수렴되는 리히터의 50년 삶이 녹아 있다.

전시는 그로 하여금 나치 만행을 직시한 첫 번째 독일 작가가 되게 해 준 1960년대 초중반 작품부터 시작한다. 역사적 기록 사진을 흐릿하게 재현하

측면 출입구 반대편 터빈실에 걸려 있던 타시타 딘의 영상물 「FILM 2011」. 광막한 공간의 스크린에 걸린 채 침묵 속에 상영되는 영상은 한층 강렬한 공간감을 자아낸다.

는 작업들('the Blur')이다. 독일 상공에 폭탄을 흩뿌리는 연합군 폭격기, 전략 지도, 나치스 외투를 입은 루디 삼촌의 모습, 인체 실험을 열정적으로 자행한 나치 의사 등이 묘사된다. 「마리안 이모Tante Marianne」(1965)에는 리히터 자신이 들어가 있다. 여인 앞에서 울음을 터뜨릴 듯 얼굴을 잔뜩 찡그린 아이가 바로 그다. 1932년 그가 갓 태어났을 때 열네 살이던 마리안 이모는 스무 살도 채 되기 전에 정신병을 앓는다. 나치의 우생학優生學은 그녀를 가만두지 않았다. 강제 불임 수술을 받아야 했고, 정신병자와 장애인 절멸 정책에 따라 수용소에서 굶어 죽었다. 작가는 수평으로 미세하게 반복되는 붓질로 어두운 과거를 덮어 버리려는 듯 재현된 피사체 위에 물감을 번지게 만든다. 그러나 리히터의 이러한 손길은 대상을 오히려 관객의 시각장 안에 포박한다. 그 붓털을 따라 번져 나간 선들이 굳건한 잠금장치가 되어 씻을 수 없는 역사적 과오들을 우리 의식 속에 붙들어 맨다.

다음 방에도 같은 시기에 그려진 그림들이 있다. 1965년 뒤샹 회고전을 본 리히터가 뒤샹이 던진 화두에 응답하는 작품들이다. 1912년 세계를 놀라게 한 뒤샹의 「계단을 내려오는 누드 no.2」는 연속적 운동을 분절해야 표현할 수 있는 회화의 한계를 담았다고 해석된다.(물론 당시 이 그림이 파리와 뉴욕 양편에서 일으킨 소동은 이러한 측면 때문은 아니었다. '누드'라는 주제를 입체파도 불편해할 만큼 파격적으로 표현했기 때문이었다.) 리히터는 나체의 여성이 계단을 내려오는 장면을 흐릿하면서도 섬세하게 표현하여 동작의 분절 없이도 앞으로 움직이는 듯 보이게 만들었다. 그의 「에마(계단 위의 누드)Ema(Nude on a Staircase)」(1966)는 회화의 한계에 대한 뒤샹의 물음을 극복하고자 한 아름다운 답변이었다. 또한 그는 뒤샹이 뒤튼 색면과 오브제들을 붙여 이야기를 만든 작품에도 답한다.(전자는 뒤샹이 캔버스에 그린 마지막 유화 「Tu m'」(1918)이고, 후자는 「커다란 유리」(1913~1925) 연작이다.) 리히터는 뒤샹 그림에서 그 근간이 되는 색면과 유리판만을 추출, 그것만으로 예술

ⓒ Gerhard Richter ⓒ Gerhard Richter

게르하르트 리히터, 「마리안 이모」, 1965, Yageo Foundation, Taiwan. 리히터는 독일인들의 아픈 치부를 드러내는 사진들을 그림으로 재현함으로써 나치의 과거를 직시한 첫 독일 예술가가 되었다.

게르하르트 리히터, 「베티 Betty」, 1988, Saint Louis Art Museum. 자신의 딸을 그린 작품으로, 1960년대에 선보인 흐릿하게 하는 기법을 더욱 섬세한 방식으로 적용하였다.

작품이 완성됨을 보여 준다. 뒤샹이 회화를 희화화하면서 전복적인 질문을 던졌다면, 리히터는 회화 안에서 절대로 변치 않는 뼈대를 추출하고 정제해 낸 셈이다. 그 과정을 통해 얻은 여러 색으로 칠해진 직사각형들color chart과, 순수한 유리판을 회전시켜 배열한 작품이 「에마」와 함께 나란히 전시되어 있다.

리히터는 선대 예술가들이 던진 질문들을 자기 안에서 소화시킨 뒤 다양한 방향으로 자신의 길을 뚫는다. 거친 바다와 하늘을 맞놓은 「바다 전경(흐림)Seascape(cloudy)」(1969~1970) 연작은 우리에게 '숭고' 개념을 알려 준 독일 낭만주의 대가 프리드리히Caspar David Friedrich(1774~1840)의 그림을 떠오르게 한다. 또 페르메이르Johannes Vermeer(1632~1675)의 초상화와 티치아노의 성화를 자신의 번지기 기법으로 매만져 새로운 생명을 부여하기도 한다. 이렇듯 '회화다움'에 대한 끊임없는 자문 과정은 리히터가 재현적 그림뿐만 아니라 추상화를 동시에 추구하게 만드는 동력으로 작용한다. 캔버스 위를 정해진

형태도 방향도 없는 잿빛 선만으로 채운 「비 – 그림(회색)Un - Painting(Gray)」 (1972)은 흐린 하늘과 번져 가는 구름을 그리던 잿빛 물감을 주인공으로 만든 결과물이다. 1970년대 초반 추상화에 대한 관심을 피력한 그는 이후 캔버스에 달라붙은 물감 표면을 확대한 사진을 찍어 그림으로써 비구상적 형상을 본격적으로 그리기 시작하였다. 그가 1960년대 역사적 사진을 그리던 바로 그 방식으로 추상화를 그린다는 사실은 구상과 추상의 개념적 차이가 실제로 그리 크지 않음을 보여 주는 셈이다. 1980년대부터 리히터는 추상처럼 보이는 대상을 찍은 사진의 도움 없이도 여러 색을 조합하여 흩뿌린 뒤 붓으로 수직 수평 방향으로 펼치고 밀어 다양한 색채들을 병치하는 순수 추상화까지 병행하게 된다. 추상과 구상 모두 회화의 본질을 공유한다.

▌회화의 본질을 찾아서

리히터는 끊임없이 회화의 본질에 대해 물었다. 그 결과 대척점에 있는 듯한 현대 회화의 두 갈래–구상과 비구상–가 본질적으로 다르지 않음을 작품으로 보여 주었다. 대상의 모방이라는 회화의 '전통'과 자유분방함에서, 비결정성에서, 무목적성에서, 궁극적으로 그림 그리는 행위 자체에서 의미를 찾아내는 현대적 '혁신'을 동시에 담아내는 그의 '긍정적 양면성'은 50년 동안 보여 준 작품들 안에 오롯이 담겨 있다. 지금도 그의 작품 활동은 그가 구축한 여러 갈래길을 따라 진행 중이다. 독특한 화풍으로 사진을 재현하는 그의 그림은 여전히 경매 시장의 최고 인기 아이템이다. 이번 전시의 마지막 방이 현대 음악가 존 케이지John Cage(1912~1992)의 음악을 들으며 작업한 추상화 여섯 점 「케이지Cage 1~6」(2006)으로 장식된 것을 보면 추상화에 대한 열정도 여전한 것 같다.

2007년 독일 쾰른 대성당 한쪽 벽에는 새로운 스테인드글라스가 설치되었다. 20미터 높이의 이 창을 채운 것은 리히터가 구성한 색면들이다. 이는

게르하르트 리히터, 「읽는 사람The Reader」, 1994. 리히터의 세 번째 부인을 모델로 했다.

30대 초반의 리히터가 뒤샹 그림에서 추출해 낸 바로 그 색면들의 연장이다. 이쯤 되면 리히터의 작품들은 다재다능한 화가의 다채로운 시도를 넘어 결국 회화의 본질이라는 굵은 뿌리로 회귀한다는 점을 이해할 수 있을 것이다. 이 전시에 도열한 작품들은 유사한 사유 과정 속에서 탄생한 테이트 모던과 맞물려 강렬하게 상호 반응한다.

사람들은 변화와 혁신을 습관처럼 이야기한다. 그것도 지금의 가치를, 자기들의 정체성을 지키면서 이루어야 한단다. 진중한 보수와 진취적 혁신을 한 몸에 구현하여 긍정적 양면성을 갖추고 싶은 눈치다. 그러나 그 열매는 쉽게 맺히는 것이 아니다. 무엇이 바람직한 것인지 끊임없이 묻는 사람만이 꿈꿀 수 있으며, 사익을 충족하겠다는 목표는 그대로 두고 껍데기만 바꾸는

게르하르트 리히터의 연작
「숲3Forest(3)」, 1990, 개인
소장/「숲4Forest(4)」, 1990,
The Fisher Collection, San
Francisco. 리히터는 구상화
와 추상화를 동시에 진행하
는데, 이는 두 장르의 본질이
서로 다르지 않다는 자각에
근거한다.

시늉으로는 절대 손에 쥘 수 없는 것이다. 테이트 모던과 리히터가 보여 준
전통과 혁신의 긍정적 양면성이 부럽다면, 그 성과는 보다 나은 것, 보다
본질적인 것에 대한 끈질긴 질문과 사유에서 비롯되었다는 점을 잊어서는
안 된다.

보수적 혁신의 길

몇 년 전 세계의 미술관 건축을 소개하는 책자를 번역한 적이 있다. 직접 가 보지도 못하고, 원본 책자도 없어 사진도 못 본 채 텍스트만 읽으며 번역했기에 상상력을 최대한 끌어올려야 겨우 문장을 해석할 수 있었다. 대부분 새로 건립된 미술관을 상세히 기술하고 있어 번역하기란 여간 힘든 일이 아니었다. 그 가운데 가장 강렬하게 기억에 박힌 곳이 테이트 모던이었다. 발전소가 미술관이 되었다는 점, 버려진 폐건물을 거의 그대로 사용했다는 점, 그럼에도 최고의 화제 건물이 되어 2001년 그 건축가들에게 프리츠커 상을 안긴 점 등에 궁금증이 생겼다. 이 미술관이 문을 연 지 10년이 넘어서야 그때 상상했던 기억을 떠올리며 이곳을 찾아갈 수 있었다.

인문학을 공부하다 보면 전형적인 비교 구조들을 자주 만나게 된다. 예를 들어 철학에서는 근대 영국에서 시작된 경험주의와 대륙의 합리주의가 대비를 이루고, 동양 고전에서는 유가와 도가가 서로 대척점에 위치해 있음을 알게 된다. 서양사에서 이러한 대비를 이루는 게 영국과 프랑스의 근대사가 아닐까 한다. 입헌 군주제의 시발점이 된 1688년 영국의 명예혁명과 군주제를 무너뜨리고 공화국을 수립한 1789년의 프랑스 혁명의 극명한 대비 말이다.

명예혁명은 영국의 '점진적인 혁신'을 보여 주는 대표적 사건이다. 이는 다른 나라에서 모셔온 후계자(메리 2세와 윌리엄 3세 부부)에게 왕위를 넘겨주는 대신, 왕의 결정에 의회가 동의해야 효력이 생기는 의결 절차를 얻어 낸 묘수였다. 불과 한 세대 전인 1649년 청교도 혁명을 통해 절대 왕권의 신봉자 찰스 1세를 처형하

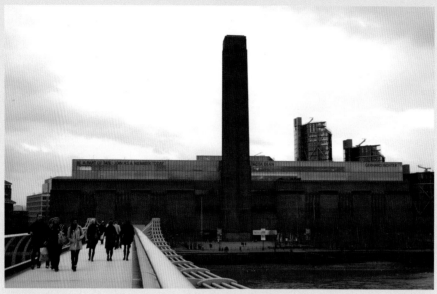

© 최도빈

세인트 폴 대성당과 테이트 모던을 잇는 밀레니엄 브리지. 건축가 노먼 포스터와 조각가 안토니 카로가 공동 설계한 보행자 전용 다리이다.

고 호국경 올리버 크롬웰 주도하에 세워진 공화정 영연방 시절 겪어야 했던 시행착오로부터 학습한 결과였을 것이다.

철거 위기를 몇 번이나 넘긴 낡은 발전소 건물을 활용하기로 한 테이트 모던의 설립 과정에서도 이러한 보수적 혁신성이 엿보인다. 리히터 역시 회화가 지닌 양면성을 같은 방식으로 보여 준다. 재현 회화를 지키는, 아니 전통적 재현 회화의 힘을 극대화하는 보수적인 면을 보이면서, 그 안에 추상 작업이 포괄됨을 입증하는 혁신을 보여 준 셈이니 말이다. 영국과 테이트 모던, 리히터의 이러한 특징을 한데 모아 '긍정적 양면성'이라고 부를 수 있지 않을까 싶었다.

지각적 한계에 대한 즐거운 경험

NEW MUSEUM

「카스텐 휠러 : 경험 Carsten Holler : Experience」
뉴 뮤지엄, 뉴욕, 2011.10.26.~2012.1.22.

▌경지

정丁이라는 요리사가 하루는 왕 앞에서 소를 잡게 되었다. 긴장한 기색도 없이 춤추듯 칼을 놀리는 움직임에 소 한 마리가 금세 고기와 뼈로 나뉜다. 왕은 경지에 이른 그의 '기술'에 찬탄을 보낸다. 그러나 돌아오는 대답이 당돌했다. "소신이 좋아하는 것은 도道입니다. 기술보다 앞서는 것이죠."[臣 之所好者道也, 進乎技矣.] 그러고는 자신이 도를 깨친 '전문가'가 된 과정을 담담히 풀어놓는다. 처음에는 소만 보았지만, 3년 후엔 소가 눈에 들어오지 않게 되었고, 더 이상 눈을 쓰는 게 아니라 천리天理가 정신을 이끄는 대로 소의 틈새에 칼날을 집어넣기만 하면 되었으며, 그래서 19년 동안 한 칼만 썼는데도 방금 숫돌에 간 듯 날이 시퍼렇다고, 왕에게 찬찬히 아뢴다. 물 흐르듯 소를 잡는 경지는 자신을 잊고 자연의 도를 깨우친 덕택이다. 『장자莊子』「양생주養生主」편에 나오는 요리사 정의 소 잡는 이야기 '포정해우庖丁解牛'는 이처럼 '경지境地'에 오른 삶을 일러 준다.

한 우물을 파 경지에 오른 전문가들, 특히 하늘의 도를 깨친 듯한 예술가들을 칭송할 때 종종 이 고사를 인용한다. '일생을 바친 예술혼', '신의 섭리를 깨우친 예술가' 같은 표현들, 얼마나 멋진가. 그런데 이 득도의 경지를

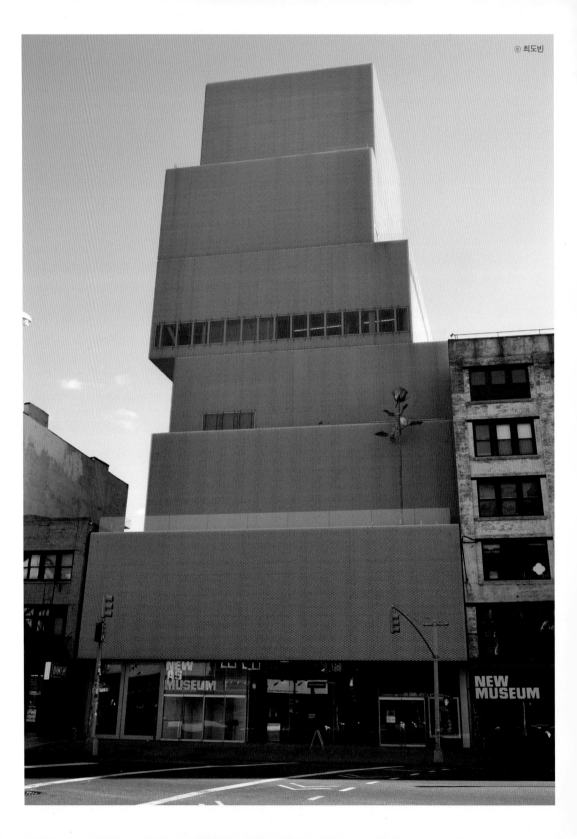

현대 미술에도 적용할 수 있을지 생각해 보면 난감하다. 갈고닦은 마음과 인격을 화폭에 옮긴다는 옛 문인화라면 몰라도, 이해하기 어려운 대상을 나열할 뿐만 아니라 가끔 역겨운 것들까지 전시하는 현대 미술가들을 보자면 '예술가의 경지' 운운하는 것이 적이 이상하기 때문이다.

'예술가'의 길은 본디 다양하다. 그러니 예술가의 경지를 말하는 게 간단할 리 없다. 전통 기법을 단련하는 길을 택하는 이도 있고, 학벌, 직위 등 작품 외적인 것들에 기대며 '전문직'으로 대접받기를 원하는 이들도 있다. 어떤 길을 택하든, 현대 미술계 안에 들어가는 첫 관문은 스스로 '예술가'라 여기는 데 있으니 그 문턱이 높지는 않다. 이미 예술가 집단 안에 있다고 자부하는 이들에게는 낮아진 문턱이 달가울 리 없겠지만 말이다. 예술계에서 학맥, 인맥 등 '제도권'이 중요해진 데는 담장을 높이기 위한 공동의 노력이 반영된 것인지도 모른다. 반대로 갈수록 넓어지는 현대 미술의 영역은 아카데미적인 수련 과정을 거치지 않은 예술가들을 수용할 공간을 마련해 준다. 이제 예술가의 배경은 그다지 중요하지 않다. 무릎을 치게 만드는 아이디어가 있다면 현대적 '경지'에 이른 작가로 인정받을 수 있다.

▎어느 곤충학 박사의 전직

2007년 독립 건물로 이루어진 미술관을 열며 뉴욕의 핫 플레이스로 부상한 뉴 뮤지엄NEW MUSEUM. 이곳은 1977년부터 창의적인 아이디어만을 기준으로 장차 전위에 설 예술가들을 발굴하는 역할을 자임해 왔다. 십수 년 후 그 신진들이 주목받는 작가로 떠오르면 스스로의 선견지명을 확인하며 보람을 찾는 듯하다. 그러나 2012년 초 막을 내린 전시는 신예 발굴보다는 미국에 잘 알려지지 않은 유럽의 유명 작가를 소개하는 데 초점을 두었다. 카스텐 휠러Carsten Höller의 미국 내 첫 번째 개인 회고전인 「카스텐 휠러 : 경험Carsten Höller : Experience」이 그것이다.

맨해튼 남쪽 보워리 가 주차장 자리에 2007년 오픈한 뉴 뮤지엄 전경. 일본 건축가 세지마 카즈요와 니시자와 류에 팀이 설계를 맡았다.

카스텐 휠러가 스스로를 예술가로 여기게 된 것은 서른두 살이 넘어서였다. 그전까지 그는 주어진 자신의 길을 착실하게 가고 있었다. 응용 곤충학자였던 그는 독일에서 곤충의 의사소통에 관한 연구로 생물학 박사 학위도 받았고, 이후 연구원 생활도 했다. 연구와 예술 작업을 병행하던 그는 1993년 쾰른에서 첫 개인전을 열고 본격적인 예술가의 길을 가기로 마음먹는다. 전직 과학자였다고 해서 과학과 예술을 연결하는 교과서적 작업을 한 것은 아니었다. 대신 관객으로 하여금 만학의 근본인 '의심'과 '질문'을 경험하게 하는 것을 자신의 예술 목표로 삼았다. "의심은 아름답다doubt is beautiful"고 말하는 그에게 예술가란 아름다운 의심을 제공하는 사람이다.

▌"의심은 아름답다" – 나와 세계에 대한 의심

그렇다면 관객은 무엇을 의심해야 할까? 의심의 '전문가' 격인 철학을 참조하면 실마리를 찾을 수 있다. 의심은 언제나 두 종점으로 수렴한다. 대상 세계의 '있음(존재)'의 문제가 하나이고, (그 세계에 대한) 인간의 '앎'의 문제가 그 둘이다. 철학의 두 기둥인 이 문제들 중 전자를 깊이 파고드는 학문을 형이상학metaphysics이라 하고, 후자를 파고드는 것을 인식론epistemology이라 한다. 휠러의 예술이 관객에게 '의심의 장'을 마련해 주고 있다면, 그것은 결국 관객이 갖고 있는 형이상학적, 인식론적 틀을 뒤트는 것일 수밖에 없다. 이 세상에 대한, 또 자신의 앎에 대한 믿음을 흔드는 계기를 제공하는 게 그의 예술의 시발점인 셈이다. 그렇다고 존재와 앎에 어떤 심오한 물음이나 진중한 선언을 던져 깨우치려는 것은 아니다. 그는 단지 그 믿음의 불확실성을 직접 '경험'하게 한다. 관객은 실험실의 모르모트처럼 그가 제시한 새로운 예술을 경험하고 반응한다. 그가 제시한 새로운 경험은 매우 유쾌하기에 그들은 기꺼이 실험 대상이 된다.

이 전시는 뉴 뮤지엄 역사상 가장 많은 관객을 모았다. 휠러가 제시한 유쾌

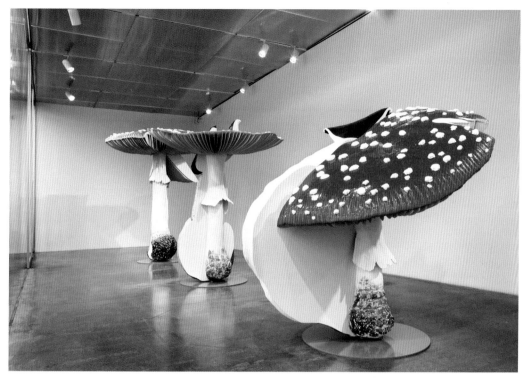

「거대 광대버섯」. 1층 전시장에 서 있는 이 버섯 연작의 거대한 줄기들은 대상 세계에 대한 인식을 재해석한 결과다.

한 경험 장치들 덕분이다. 1층에는 사람보다 큰 거대한 주황색 광대버섯들이 솟아나 있다. 포자를 퍼뜨리려 갓을 활짝 편 것부터, 균사가 자라 몸을 치켜세우는 것까지 다섯 줄기의 거대 버섯이 서 있다. 휠러의 전직이 연상되는 이 광대버섯 연작은 조각조각 나뉘기도 하고, 천장에서 바닥으로 거꾸로 자라기도 한다. 이 작품들은 1990년대부터 그의 대표작으로 자리매김하였다. 이 거대 버섯들 사이로 저마다 그의 작품을 뒤집어쓴 사람들이 조심조심 걷고 있다. 파손 시 변상할 것을 서약하고 꽤 무거운 작품인 「거꾸로 뒤집히는 고글Upside-Down Goggles」(2009)을 머리에 쓰면, 시야가 뒤집혀 하늘에서 쏟아져 내려오는 버섯들을 경험하게 된다. '의심의 경험적 장'은 이렇게 시작된다. 생물체의 크기를 인위적으로 키워 형이상학적 대상 세계에 의

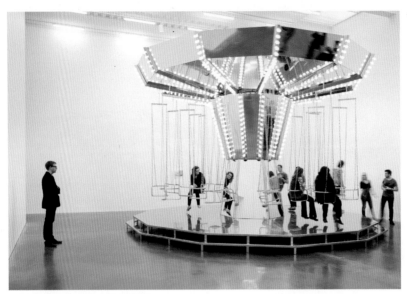

「거울 회전 그네」에 올라타
돌고 있는 관객들

심을 품게 하고, 관객의 시각 영역을 기계 장치로 뒤집어 지각적, 인식적 틀을 뒤튼다.

고글을 쓰고 시야가 뒤집힌 채로 사방을 더듬으며 4층으로 올라가면 그의 대표작들을 만나게 된다. 거울로 꾸며진 회전 그네(「Mirror Carrousel」, 2005)에 올라타 거울에 반사되는 자신의 모습을 보며 한 바퀴 돌고 있으면 반대쪽에 설치된 새장 안의 카나리아가 노래하는 모빌(「Singing Canaries Mobile」, 2009)에 시선이 꽂힌다. 하지만 가장 중요한 작품은 이 두 작품 사이에, 그것도 바닥에 낮게 깔려 설치되어 있다. 4층에서 시작하여 3층을 뚫고 지나 2층에 안착하는 30미터 높이의 원통형 철제 미끄럼틀「무제(미끄럼틀)Untitled(Slide)」이 그것이다. 승천하는 이무기처럼 유려한 곡선으로 뻗은 스테인리스 파이프는 바닥을 관통하여 전시 공간을 수직으로 분할한다. 1998년부터 그가 꾸준하게 작업해 온 이 슬라이드는 관객에게 '수직 낙하'라는 원초적 즐거움을 주기에 사람들을 줄 서게 만든다. 2006년 높디높은 테이트 갤러리 터

관객들이 줄을 서서 기다리는 「무제(미끄럼틀)」. 이 스테인리스 튜브 미끄럼틀은 4층에서 출발하여 3층을 관통해 2층까지 내려간다. 사람이 많을 때는 30분이 넘게 기다리기도 한다.

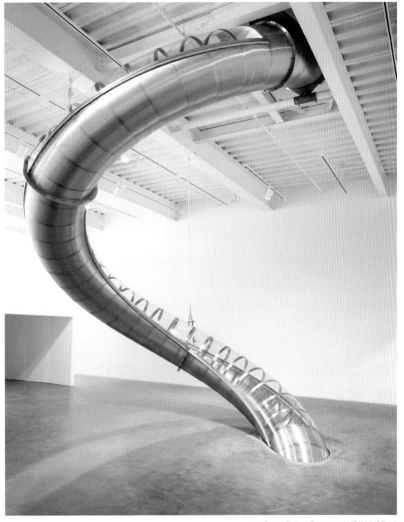

빈실에 서로 교차하는 미끄럼틀을 설치한 「테스트 사이트Test Site」는 낙하의 짜릿함뿐만 아니라 조형적 아름다움까지 선사하기도 하였다. 젊은 시절 공산당원으로 정치학 박사 학위까지 받고 극단에서 5년 동안 마임을 연마하다 느지막이 디자이너 일을 시작한 프라다Miuccia Prada도 휠러의 미끄럼틀을 좋아하는 인사 중 하나다. 그녀는 휠러의 슬라이드를 밀라노 프라다 본사에

설치해 두고 기분 좋은 날이면 빙글빙글 미끄러져 퇴근한다고 한다.

광목 포대에 두 발을 찔러 넣고 은빛 파이프 앞에 앉는다. 휠러가 "거의 통제할 수 없는 낙하"를 경험한다고도 말했기에 약간의 두려움이 앞선다. 입장하면서 '작품을 경험하다 다치더라도 책임을 묻지 않겠다'는 서류에 서명해야 했기에, 혹여 잘못되어도 기댈 구석도 없다. 엉덩이를 붙이고 꿈틀꿈틀 나아가자 스윽 미끄러져 내려간다. 덜덜거리며 미끄럼틀의 늑골을 지나는 촉감도 느껴지고, 생각보다 빠른 속도에 즐거운 비명이 절로 나온다. 엄청난 속도임에도 두 눈은 부릅뜬다. 관객은 그래야 함을 본능적으로 안다. 예술 경험을 하러 온 것이지 롤러코스터를 타러 미술관에 온 것은 아니니까. 관객은 쏜살같이 지나가는 바깥 형상들을 포착해야 한다는 의무감을 느낀다. 그리고 그렇게 경직된 사람들이 파이프 속을 지나가는 모습은 또 다른 볼거리가 된다.

▌예술 감상과 체험 사이 - 관계 예술

1990년대 중반 휠러를 위시한 일군의 작가들이 유럽에서 선보인 체험 예술은 이미 미술사의 한 부분을 차지한다. 이는 모든 개념의 역사가 그렇듯 이들을 묶어 전시한 프랑스의 큐레이터가 '관계 예술(미학)relational art(aesthetics)'이라는 명칭을 붙임으로써 확증되었다. 이 작품들은 관객과 직접적인 상호작용을 하면서 예술성을 확보하는 특징을 갖는다. 거꾸로 보면 관객 경험을 통해 작품성이 최종 결정되므로, 작품의 본질은 관객들과 나아가 그들이 처한 사회적 맥락과도 관계를 맺게 된다. 또 관객은 경험적 틀이 흔들리는 체험을 하면서, 자신의 몸과 주변 공간을 재음미하는 기회를 얻을 수도 있다. 예술은 관계적이다. 휠러를 위시한 관계 예술가들은 인위적인 장치를 이용하여 삶과 예술의 본질을 새롭게 체험하게 하는 활동에 전념한다.

하지만 뉴욕 평단의 반응은 그리 뜨겁지 않았다. 하나같이 심기가 불편한

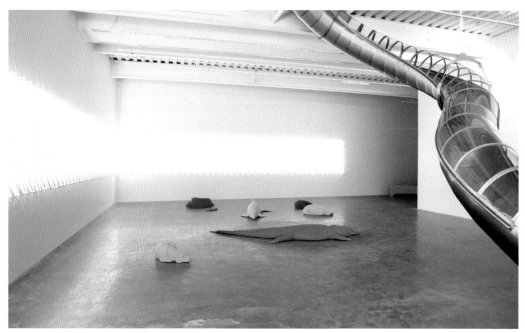

미끄럼틀의 종착지인 2층에
설치된 「동물 집단」

모양새다. 미술관이 '코니아일랜드'(뉴욕 외곽 바닷가의 오래된 유원지)인
지 묻는 이도, 결국 대중의 호기심을 자극해 수익 창출을 꾀하는 것 아닌지
의심을 보내는 이도 있다. 어떤 이는 이 인기는 맨해튼에 미끄럼틀이 충분
하지 않기 때문이라고 희롱하기도 한다. 이런 반응이 근거가 없지는 않다.
관객의 예술적 경험을 중시하는 '관계 예술'이란 것은, 조금 확장해 보면
'고객의 경험'을 파는 테마파크에 불과하다고도 볼 수 있기 때문이다. 그
들은 조심스레 '관계 예술'의 종말을 점친다. 이제 정점을 찍고 슬라이드를
타고 미끄러질 수밖에 없다는 것이다. 즐거운 경험적 일탈은 한 번이면 족
하다. 따지고 보면 관계적이지 않은 예술이 어디에 있을까. 또한 고흐의 격
렬한 색채와 붓 자국이 이런저런 시각적 경험 장치보다 새로운 지각을 제공
할 수도 있지 않은가. 비평가들의 회의는 다양한 방면에서 논증되겠지만,
그 행간에는 예술이 지닌 전통적 무게를 놓고 싶지 않은 마음이 비친다. 심

오하고 진중한 사유, 오랜 단련 속에서 드러나는 일필의 아름다움 같은 옛 가치를 완전히 되살릴 수는 없더라도, '놀이 경험'과 결부된 작품들에 예술의 지위를 온전히 넘길 수는 없다는 본능적 거부감이 작동한 듯하다.

그러나 별로 걱정할 필요는 없다. 관객이 미끄럼틀을 타고 즐거워한다고 해서, 그런 즐거움을 놀이공원에서도 느낄 수 있다고 해서, 작가가 예술을 쉽게 한다거나 그 예술을 가볍다고 판단할 근거는 없으니 말이다. 도리어 제도권이 쌓은 높다란 성벽이 예술의 자율성을 훼손하는 건 아닌지 묻는 게 나을 듯싶다. 인간이 유한한 이상 어떤 경지에 도달하고픈 갈망은 소멸하지 않으며, 예술가만큼 그 갈망이 뿌리 깊은 사람도 없다. 그들은 두렵다. 자신의 한계와 끊임없이 싸워야 하며 늘 퇴보를 염려해야 한다. 아무리 많은 관객이 작품 앞에 줄을 서더라도, 제대로 된 예술가라면 자각하기 마련인 자신의 한계에 대해 두려움을 품지 않을 수 없다.

도를 깨우쳐 칼을 갈 필요조차 없다는 요리사 정마저도 소를 잡을 때마다 난관에 봉착한다. 근육과 뼈가 복잡하게 엉겨 붙은 곳에 이르면 '두려움[怵]'을 느낀다. 그는 온 신경을 집중하고 모든 기술적 섬세함을 총동원하여 칼을 움직인다. 고깃덩이가 털썩 하고 땅에 떨어져야 비로소 흐뭇해져 마음을 놓는다. 거대한 자연의 섭리에 대한 경외, 보잘것없는 인간 한계에 대한 두려움은 높은 경지에 오를수록 더욱 크게 느껴진다. 예술가도 마찬가지다. 즐겁게 쌓아 가던 경력이 어느 순간 예술적 자유를 방해하는 족쇄로 다가올 때, 강렬한 두려움이 엄습할지 모른다. 요리사 정은 그 두려움을 극복하는 방법도 알고 있다. '전문가'라는 허명에 기대지 않고 몸을 낮추어 그 난관을 직시하고, 할 수 있는 모든 힘을 쏟아 정직하게 문제를 해결하는 것만이 해답이라는 것을 말이다.

전문가의 붕괴

휠러 전을 보며 생각한 글감은 '전문가'였다. 뉴 뮤지엄의 큐레이터 주은지Eungie Joo 선생도, 2012년 트리엔날레에 참여한 작가 박보나Bona Park 선생도 경력상으로는 전통적 미술 교육과는 거리가 있었다.(주 큐레이터는 민족학 박사이고, 박 작가도 처음에는 한국 대학에서 영문학을 공부했다.) 곤충학 박사 카스텐 휠러의 '예술적 전회'와 함께 다루면 괜찮은 주제가 될 것 같았다. 이들의 예술적 전회를 바탕으로, 세상에서 요구하는 조건을 갖추었다는 '전문직'과 자기 내면을 충족시켜 실천적 힘을 풀어내는 '전문가'의 차이를 조망해 보고 싶었다. 마침 「장자」의 포정해우 고사를 바탕으로 논문을 준비 중이었기에 더 욕심이 컸다.

'직職'을 얻기 위해 사람들은 여러 관문을 거친다. 그리고 어찌어찌 목표한 것을 손에 쥐면 '직'에 만족하지 않고 '가家'로 대접받기를 원한다. 그러면서도 '직'이 주는 이익을 좇는 데 바빠 '家'로서 가져야 할 신념과 실천적 힘을 잃는 경우가 많다. 심지어는 적극적으로 내버리는 경우도 종종 보인다. 정치·경제적으로 문제가 될 것이 뻔한 사안에 '과학'을 양념으로 곁들여 주는 과학자들, 간단한 계산만 해 보아도 어이없는 수치를 '정확한 예측'이라며 드미는 경제학자들, 자신들이 과거에 맹렬히 반대하던 사안을 정치권력이 바뀌었다고 쌍수를 들고 환영하는 언론 전문가들. 전문가가 이익을 좇아 '家'의 자긍심을 스스로 버리니, 미래의 '家' 지망생들은 허망하다. 이상을 버리고 '직'만을 위해 살자니 무언가 불편하고 스스로가 가련하다. 요즘은 꿈꾸는 것도 사치라지만, 꿈을 잃는 게 좋은 사람이 어디 있으랴. 그러면서도 사람들은 자신의 '직'을 지키기 위해 중세의 길드처럼 벽을 높인다.

하루가 다르게 흐름이 분기되고, 과거가 단절되며, 새로움이 잉태되는 현대 미술계에서도 '외적인 연줄'은 '직'을 얻고 지키는 지름길이기에 더욱 강화된다.

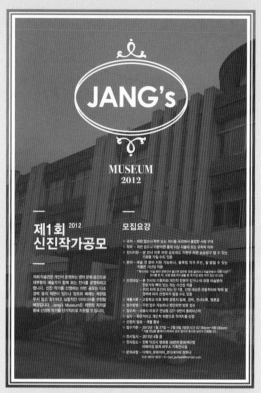

휠러 전에 다녀온 뒤 한국 작은 미술관의 신진 작가 공모전 소식을 들었다. 학력 제한은 없지만, 서울대·홍대 출신, 유학파거나 유명 미술 전문가의 '빽'이 있는 자는 가산점을 주겠다는 뻔뻔한 공고를 내걸었다고 했다. 스치듯 기사를 보고는 '그럴 수도 있겠다'고 생각했다. 겉으로나 속으로나 한국 미술계에서 그 '조건'들이 고려되는 건 부인할 수 없으니까. 자세히 들여다보니 이는 작가 장하나 씨의 개념미술 퍼포먼스인 「Jang's Museum 2012 신진 작가 공모」. '공모' 과정은 홍익대 앞 한 갤러리에서 진행되었고, 그 과정은 '전시'되었다(2012.1.27~2.9). 사실 이게 퍼포먼스인지, 진지한 공모전 심사 과정인지 구분하는 일은 불필요하다. 작가는 심사부터 선정, 전시까지 모든 과정을 퍼포먼스라고 이야기하고, 뽑힌 작가들은 어쨌든 전시회에 출품하게 될 테니 공모전이 아닌 것도 아니니까. 모든 패러디 작업이 그렇듯, 이 작품에도 슬픔이 배어난다. '家'를 꿈꾸며 예술을 시작했지만, 결국 '직'들이 세운 벽을 실감하고 떠난 사람들이 머릿속에 그려진다.

유한한 삶을 넘어 어떤 경지에 도달하기 위한 '家'들의 노력. 역설적이게도 이 '家'의 조건을 '두려움'에서 찾고 싶다. 포정은 자연의 도를 깨우쳐 소의 틈새에 칼날을 집어넣기만 하면 되는 경지에 이르렀음에도, 난해한 부분을 만나면 '두려움'

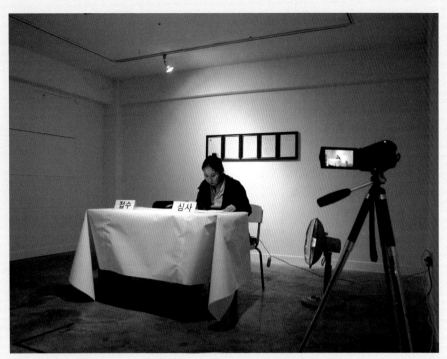

장하나, 「Jang's Museum 2012 신진 작가 공모」, Conceptual Performance, Installation View in placeMAK, 2012

을 느낀다. 자연의 도를 깨우쳤다고 하여도, 자연은 '나'와 비교할 수 없이 큰 존재이니 두렵지 않을 수 없다. 포정은 정직하게 그 두려움을 인정하고, 모든 정신과 힘을 쏟아 뼈와 살을 바른다. 정면으로 부딪쳐 난제를 해결한 이후에 오는 쾌감은 온전히 자신의 것이다. 이 두려움과의 정면 승부, 예술가를 비롯한 '家'의 삶을 살고 싶은 모든 이들에게 장자가 전하는 교훈이 아닐까.

'예술'이 된 예술가의 공간

Museum of Contemporary Art Chicago

「프로덕션 사이트 : 예술가의 작업실, 안을 밖으로」
시카고 현대 미술관, 2010.2.6~5.30.

▌창작 공간의 전시 가능성을 묻다

자기만의 공간은 누구에게나 소중하다. 자유로운 영혼을 갈망하는 예술가
들에게 그 공간은 하나의 세계이자 신성불가침의 영역이기도 하다. 2010년
초 시카고 현대 미술관Museum of Contemporary Art Chicago이 마련한 「프로덕션
사이트 : 예술가의 작업실, 안을 밖으로PRODUCTION SITE : THE ARTIST'S STUDIO
INSIDE OUT」 전시는 예술가들의 비밀스러운 공간을 엿볼 기회를 제공한다.
나아가 창조되는 작품과 공간의 관계를 묻고, 아울러 그 '공간' 자체가 지
니는 예술적 의미를 읽어 내고자 시도한다. 이 전시는 '예술가의 창작 공간
에 대한 주목'이라는 구체적 목표를 세우고 미술관과 시카고 문화부, 시카
고 소재 예술 대학들이 상호 협력을 통해 진행하는 1년짜리 프로젝트 '스튜
디오 시카고Studio Chicago'의 중심 행사이기도 하다.

전시는 현대 예술가의 창작 공간을 미술관 안으로 그대로 옮겨 창작 공간
자체를 전시할 수 있는지, 그 공간 자체에도 예술성이 있는지 질문을 던지
는 데서 출발한다. 담당 큐레이터의 언급대로, 예술가의 작업실은 "화가가
관조하고 개념을 설정하며, 마침내 창작에 이르기 위해 스스로 (세상과) 격
리되고자 하는 곳"이다. 작가들은 본디 자기 아틀리에에 높고도 튼튼한 심

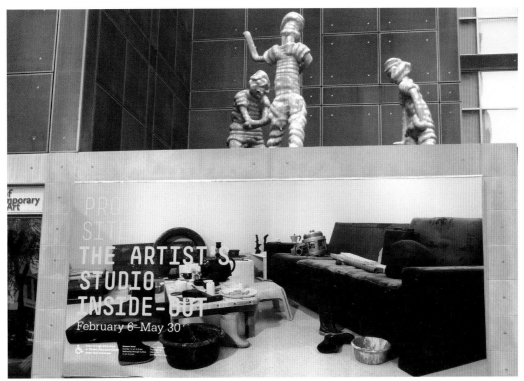

「프로덕션 사이트」 전시가 열린 시카고 현대 미술관. 이 전시는 예술가의 창작 공간을 미술관 안으로 그대로 옮겨 보여 준다.

리적 장벽을 세운다. 바깥 사람들의 관심을 차단하고 싶은 것도 있지만, 스스로를 응축시켜 예술이라는 결정結晶을 만들어 내려면 자기 자신을 옭아맬 필요도 있기 때문이다. 예술가의 작업실은 궁극적 자유의 공간이자, 처절한 자기 규율이 체화된 장소라는 이중성을 지닌다. 역사적으로 이 은밀한 공간에 대한 범인들의 호기심은 기껏해야 예술가 자신이 자기 공간을 드러낸 작품들을 통해 충족될 수 있었다. 이러한 작품들은 화가들이 장인匠人의 지위를 벗고, 예술가로서의 주체적 자각이 시작된 르네상스 이후에나 찾아볼 수 있다. 이때에야 비로소 예술가들은 누군가에게 종속된 주문 생산자가 아니라 자신들이 그리고픈 제재를 선택하는 주체성을 회복했기 때문이다.

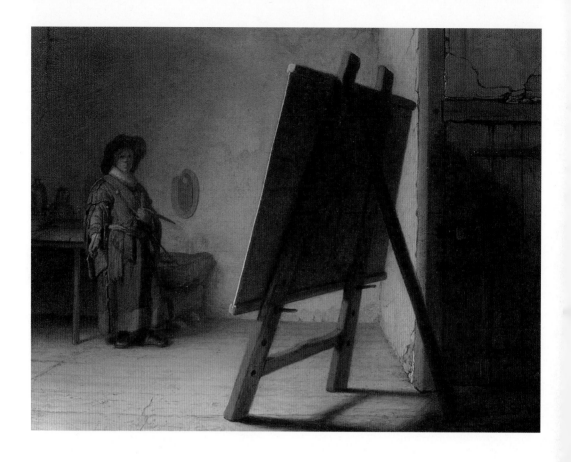

렘브란트, 「작업실의 화가」,
1626~1628

▎예술의 연장, 자기의 확장 – 화가들의 작업실

젊은 렘브란트Rembrandt Harmenszoon van Rijn(1606~1669)는 캔버스를 노려보는
자신의 모습을 그렸고(「작업실의 화가」, 1629), 페르메이르는 모델을 '그리
고 있는' 자신의 뒷모습을 그렸다(「회화」, 1666). 렘브란트가 자신이 창조
해 낼 대상을 압도하는 주체가 되고픈 욕망과 의지를 담았다면, 페르메이르
는 정확하게 '모방'할 수 있는 '탁월성'뿐만 아니라 회화에 대한 다양한 알
레고리를 담을 수 있음을 자랑했다. 벨라스케스Diego Velázquez(1599~1660)는
재현 대상을 뒤섞어 놓은 문제작 「시녀들」(1656)에서 자유로운 제재의 배치
로 '재현자'로서의 화가의 자유를 만끽했다.

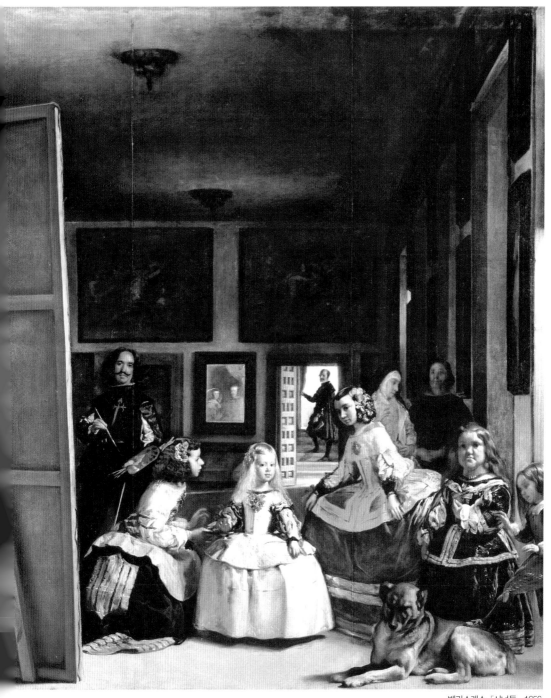

벨라스케스, 「시녀들」, 1656

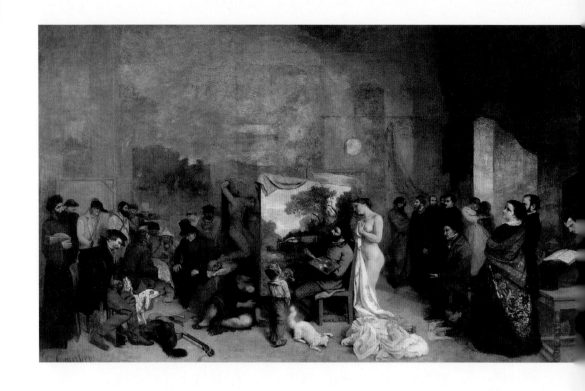

쿠르베Gustave Courbet(1819~1877)는 「화가의 작업실」에서 스스로를 작품 중앙에 배치한다. 왼쪽에는 자기가 그려 왔던 사회 각층의 인물들을, 오른쪽에는 자신을 지원해 주는 후원자들을 놓았다. 화가 자신은 번잡한 분위기에도 아랑곳하지 않고 캔버스에 풍경을 그리고 있다. 캔버스를 향해 동경 어린 시선을 보내고 있는 나신의 모델(아카데미 예술을 상징한다고 볼 수 있다)과 어린아이는 화가의 주체적 권위가 앞으로도 지속될 것임을 알려 준다. 창조자(예술가)와 창조물(작품)이 공존하는 작업실, 그리고 그 바깥에 위치한 제3자(관객). 이 셋을 아우르는 관계를 드러내는 데 화가의 작업실을 그리는 것만큼 좋은 수단은 없을 듯하다. 완성된 작품 안에서는 창조자와 창조물이 공존하고, 작품 밖에서는 관객이 그 둘을 담은 작품을 마주한다. 관객의 머릿속에서는 작품에 대한 감각 정보와 상상으로 헤아린 창조자의 의

쿠르베, 「화가의 작업실」, 1855. 화가와 그가 그린 인물들, 그리고 그의 후원자들이 화면 안에 함께 배치되어 있다.

도가 서로 뒤섞인다. 작품 속에 재현된 작업실이라는 공간은 마주 보는 거울 속에서 무한 반복되는 얼굴처럼 이 셋의 관계를 무한히 증식해 낸다.

하지만 현대 미술에서 작가의 작업실은 창작과 교감의 공간 이상의 역할을 해 왔다. 미술사에 굵직한 이름을 남긴 예술가들에게 작업실은 그들 작품의 신화성을 강화하면서도, 관객의 접근성을 높여주는 양면적 도구가 된다. 그들의 작업실은 더 이상 은둔을 위한 사적 비밀 공간이 아니다. 예술가들 역시 이 효과를 모르지 않았다. 넓은 캔버스 위에 역동적으로 물감을 뿌리고 있는 작업실 안의 잭슨 폴록Jackson Pollock(1912~1956) 사진은 비평가들이 그의 작품 세계를 '액션 페인팅action painting'이라 명명하는 단초가 되었다. 전문적이면서도 이해하기 쉬운 명칭 덕분에 폴록 작품에 난감해하던 관객들도 열광적으로 수용하기 시작했다.

앤디 워홀은 자신의 1960년대 뉴욕 작업실을 '공장'이라고 불렀다. 공장 조립 라인처럼 실크스크린을 대거 찍어 내던 곳이었기 때문이다. 게다가 그는 이곳을 전위 예술을 이끌던 예술가들의 아지트로 사용하며 대중의 이목을 집중시켰다. 그러한 대중적 관심은 워홀 작품에 대한 고평가로 이어질 터였다. 한편 예술가의 작업실은 현대 예술의 난해함이 촉발하는 낯섦을 중화한다. 우리는 종종 눈앞의 작품을 도무지 이해할 수 없는 경우를 만난다. 하지만 그 작품이 전시장이 아닌 작업실이라는 일상의 공간에서 예술가의 손길을 기다리던 때를 보면 친숙함을 느끼게 된다. 공개된 작업실은 작품을 어떻게 이해할지 머뭇거리는 관객에게 베푸는 예술가의 작은 아량이라고 하겠다.

▎예술 작품이 된 작업실

작가의 작업실을 엿보는 행위가 작품 이해에 기여한다고 가정한다면, "작업실 자체가 감상의 대상이 될 수 있는가"라는 질문도 던질 수 있다. 예술

런던 사우스 켄싱턴 리스 뮤스 7번지에 위치한 프랜시스 베이컨의 스튜디오. 그는 여기에서 30년 동안 작업했다.

가의 삶의 궤적이 고스란히 축적된 작업실을 들여다봄으로써 작가의 예술세계에 보다 가까이 다가갈 수 있다면, 우리는 기꺼이 그 공간을 감상할 준비가 되어 있기 때문이다. 이와 관련하여 2002년 아일랜드 더블린의 한 갤러리는 의미심장한 전시를 선보였다. 거장 프랜시스 베이컨Francis Bacon (1912~1992)이 30년 동안 작업했던 작업실을 그대로 옮겨 온 것이다. 베이컨 사후 유일한 상속인이었던 동료 존 에드워즈가 더블린 시립 휴 레인Hugh Lane 갤러리에 작업실 전체를 기증했고, 1998년 갤러리는 고고학자와 예술사가들을 고용하여 베이컨의 작업실에 남아 있던 유품들을 분류하고 그 위치를 기록하였다. 그들은 1평방인치 단위로 작업실의 정밀 지도를 그렸고, 30년 동안 그득히 쌓인 먼지까지도 수집했다. 끔찍할 정도로 복잡하기로 이름난 베이컨의 작업실을 그대로 옮겨 관객에게 공개하는 데는 3년이 넘는 시간이 걸렸다. 이제 한 예술가의 작업 공간은 그 자체로 감상 대상이 되

© Rodney Graham, Courtesy of Donald Young Gallery, Chicago

로드니 그레이엄, 「내 작업실의 시든 꽃Dead Flowers in My Studio」, 2009

었다. 우리는 베이컨의 작업실을 보며 그의 삶을 회상하고, 그의 예술관을 반추한다. 이 경험에서 얻는 친밀감은 베이컨 작품에 대한 보다 깊은 이해로, 적어도 친숙함으로 이어진다. 시카고 현대 미술관의 「프로덕션 사이트」 전시는 작업실의 의미에 대한 질문을 보다 적극적으로 수용한다. "예술가의 작업실, 안을 밖으로"라는 부제는 사적 공간인 작업실을 적극적으로 '보여 주기'의 대상으로 삼고 있음을 알린다. 초청된 13명의 예술가들은 작업실에 대한 자기 생각들을 펼쳐 놓는다. 자신의 작업실을 직접 옮겨 오기도 하고, 다른 예술가의 비밀 공간을 상상을 통해 모방하기도 하며, 완전히 허구적인 작업실을 꾸미기도 한다. '작업실'의 상징성을 고려하면, 이들이 지닌 목표는 둘로 압축된다. 예술가의 은밀한 창조 공간을 공개하여 관객과의 심리적 거리를 좁히는 것이 하나이고, '제작'이라는 예술의 운명적 조건-가장 오래된 예술인 '시poetry'는 '만들다, 제작하다'라는 뜻의 희랍어 '포이에시스poiesis'에서 온 것이다-을 감안하여 예술이 아닌 여타 제작 공간과의 차이를 보여 주어야 한다. 첫 번째 목표는 작업실 공개로 자연스레 달성되므로, 문제는 두 번째가 된다.

참가한 예술가들은 작업실 공개 방식에 예술적 숨결을 불어넣으려 애쓴다. 캐나다 출신 그레이엄Rodney Graham 씨는 화실 한구석에서 석화된 생일 축하 꽃다발 사진을 보여 주며 자신의 '정체停滯'를 말한다. 말라비틀어졌어도 화실 한 귀퉁이에서 공간의 밀도를 높여 주는 꽃다발처럼 묵묵히 노년을 맞겠다는 노화가의 관록이 드러난다. 맨체스터 출신의 젊은 예술가 라이언

© Ryan Gander, Courtesy of Tanya Bonakdar Gallery, New York

갠더Ryan Gander는 「펠릭스가 무대를 제공하다 – '내가 그림을 그리려는데 탁자에서 미끄러져 바닥으로 떨어진 종이'를 위한 열한 개의 스케치Felix provides a stage–Eleven sketches for 'A sheet of paper on which I was about to draw, as it slipped from my table and fell to the floor'」라는 긴 제목의 사진 연작을 선보였다. 자신의 작업실을 배경으로 사진을 찍어 왔던 그는 보통의 작업실에 가득하기 마련인 시각적 이미지들을 제거한다. 오히려 흑백으로 프린트된 단어들로 벽을 채운 무미건조한 작업실에서 종이들이 흩날리는 순간을 잡아낸다. 이미지 내에서 의미를 전달하는 역할은 시각 정보가 아닌 문자 정보가 담당한다. 우리는 벽에 붙은 단어들을 읽으며 이미지를 연상할 수 있지만, 그 이미지는 눈으로 보는 것처럼 연속적이지는 않다.

프랭크 로이드 라이트의 '낙수장Fallingwater' 사진을 보는 것과 갠더가 벽에

라이언 갠더, 「펠릭스가 무대를 제공하다– '내가 그림을 그리려는데 탁자에서 미끄러져 바닥으로 떨어진 종이'를 위한 열한 개의 스케치」, 2008

붙여 놓은 'Fallingwater'라는 단어를 읽는 것, 우리는 두 경우 모두 시각적 이미지를 떠올릴 수 있지만 그 질은 확연히 다르다. 일반적인 작업실은 그림이라는 지속적 시각 이미지를 낳는 공간으로 알려져 왔다. 하지만 그는 지속적인 이미지를 버리고 찰나적인 언어 정보를 수용하라고 주문한다. 종이가 흩날리는 순간을 포착한 것 역시 이러한 치환 과정을 상징한다. 요컨대 갠더는 화가의 작업실이 지닌 '영원한 이미지의 창조 구역'과 같은 신성함을 파괴한 것이다.

허구적 예술가의 작업실 – 구원의 공간

이 전시의 하이라이트는 단연 인도 뭄바이에서 활동하는 니크힐 초프라 Nikhil Chopra의 작업실 퍼포먼스였다. 미술관 중심에 자신의 작업실을 옮겨 달라는 주문을 받은 작가는 이 공간을 그가 창조한 허구적 예술가의 작업실로 만들었다. 인도가 영국에 점령당한 19세기 빅토리아 시대의 인도인 예술가 욕 라흐 치트라카Yog Raj Chitrakar가 바로 그 상상 속 작업실의 주인공. 산스크리트어로 '그림 그리는 이'라는 뜻의 치트라카의 삶을 통해 작가는 인도의 전통과 영국의 압제 사이에서 충돌하며 살아간 한 인간을 퍼포먼스를 통해 보여 줄 심산이다. 속옷만 입고 텅 빈 공간을 마주한 초프라는 벽에 목탄 드로잉을 그리거나, 여장을 하여 인도 여성의 입장에 서 보기도 한다. 또 실크모자와 연미복을 입고 우아하게 와인을 음미하기도 한다. 지배자 영국인의 세계에 끼어들려 하지만 태생적 한계로 인해 질식해 버릴 수밖에 없는 피지배자의 숙명을 보여 주려는 것일까.

이 허구의 예술가에게 작업실은 더 이상 제작 공간이 아니라 갈등과 투쟁의 공간이다. 불투명한 정체성에서 비롯된 분노는 예술가로서의 개인적 무기력함과 충돌하고, 그 충돌은 실존적 불안의 근원이 된다. 소용돌이처럼 온 벽면에 그려진 검은 목탄 드로잉들은 그의 불안을 반영하지만, 반대로 이

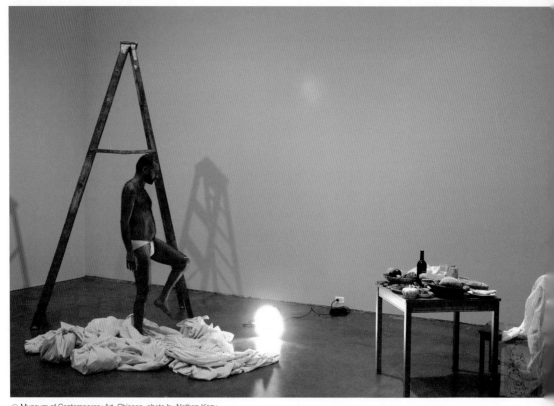

가녀린 가상의 예술가를 보호해 주는 작업실의 울타리가 된다. 정체성이 억압받고, 강요된 질서 속에서 자유를 박탈당한 예술가를 보호해 주는 곳, 그나마 그를 사람답게 만드는 도피처로서의 작업실 말이다. 그에게 작업실은 마침내 제작 공간과 갈등의 장소를 넘어 구원의 공간으로 탈바꿈한다. 비록 슬픔으로 가득한 변화의 과정이지만.

현대 예술은 가능성의 세계에 발을 딛고 있다. 우리 주위의 '이것'이나 '저것'도 어떤 의미와 결합하거나 예술가의 특정한 관점에 포착될 때, 예술이 될 수 있는 것이다. 물론 그 결과물은 예술 작품으로 실현된 상태로 나타나겠지만, '예술 행위'라 명명할 수 있는 최초의 출발점은 그 '가능성'을 포착하

니크힐 초프라, 「욕 라흐 치트라카 : 메모리 드로잉 Ⅺ」. '치트라카'는 산스크리트어로 '그림 그리는 사람'을 뜻한다. 나중에 목탄으로 벽에 소용돌이 같은 그림을 그린다.

는 데 있다. 「프로덕션 사이트」 전은 실현된 예술이 아닌 그 '가능성'에 초점을 맞춘 전시다. 예술가가 창조한 작품이 감상의 대상이라면, 그 창조자와 창작품을 둘러싼 공간 역시 그 속성을 나눠 갖는다고 할 수 있다. 이는 현대 예술이 어떤 구현된 대상이어야 한다는 집착을 버리고, 예술의 '가능성'을 확장하고 창조하는 방식으로 진화해 나갈 것임을 알려 준다.

하늘 위의 미술관에 펼쳐진 일본 현대 미술

森美術館

「롯폰기 크로싱 : 예술은 가능한가?」

모리 미술관, 도쿄, 2010.3.20.~7.4.

█ 뮤즈들의 신전

현대인에게 '뮤지엄Museum'은 어떤 곳일까? 본래 뮤지엄은 시와 예술, 학문을 관장하는 아홉 여신인 뮤즈Mousai를 모신 신전Museion이란 뜻이었지만, 오늘날은 '문화생활'의 상징이 되었다. 사람들은 여행을 가면 으레 그래야 한다는 듯 습관처럼 뮤지엄에 들른다. 이런 현대적인 의미의 뮤지엄의 전신은 르네상스 이후 유럽에서 '경이의 방Cabinet of Curiosities'이라고 불렸던 곳으로, 각 지역의 동식물 표본, 민예품, 광석 등 온갖 신기한 물건을 한데 모아 진열해 놓던 공간이다. 물론 현대의 뮤지엄은 수집 대상을 한 종류로 특화한 전문 공간으로 진화했다. 나아가 이 공간은 역사적 가치를 지닌 유물들을 소장하고 보존하는 전통적 기능을 유지하면서도, 몰락하던 도시를 재생하는 혁신적 기능도 수행하게 되었다.

이처럼 현대의 뮤지엄은 양면적 기능을 지닌다. 가치 있는 물건을 보존하고 전시하는 기능과, 사람들을 끌어당기는 지역 거점으로서의 기능 말이다. 이 두 기능은 묘한 긴장 관계를 유지하며 뮤지엄의 근본적인 역할에 대해 물음을 던진다. 사람들을 끌어모으는 역할을 강조하면 할수록, 대중의 입맛에 맞춘 흥미 위주의 전시물들로 채워진다. 의미 있는 전시물은 설 곳이 없다.

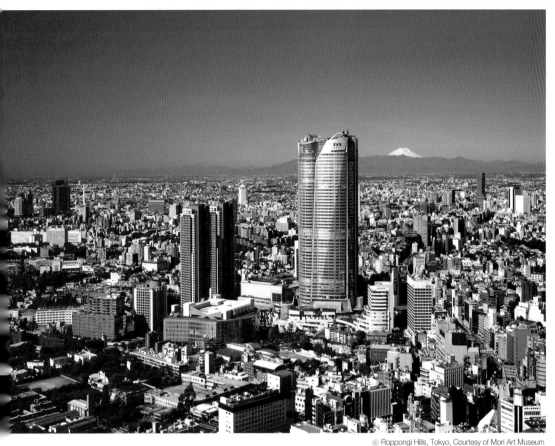

14년에 걸쳐 4백여 개의 필지를 사들여 개발한 롯폰기 힐스, 모리 타워, 롯폰기 레지던스

반대로 전통적인 전시 기능에 집착하여 독선적으로 전시물을 선정한다면, 흥미를 끌지 못해 지역 거점으로서의 역할을 수행하기 어렵다. 얼마 전 『아직도 뮤지엄에 전시물이 필요한가?』라는 도발적인 제목의 책을 펴낸 미국 역사가에 따르면, 오늘날 폭발적으로 증가하는 뮤지엄은 한 가지 기능만을 추구하기 시작했다. 현대의 뮤지엄이 우선적으로 고려하는 것은 그 자체로 얻게 될 정치적, 사회적, 자본적 이득이고, 전시물은 그 목적에 맞추어 부수적으로 선택된다.

© Mori Art Museum, photo by Kioku Keizo

▌ '뮤지엄 경험'의 사회적 의미

전시물이 현대 미술관의 첫 번째 고려 대상에서 밀려난 이유는 관객의 방문 목적이 더 이상 '어떤 가치 있는 대상을 보는 것'에 있지 않기 때문이다. 문화적 소비, 교육 기능, 계층적 지위 등 다양한 상징이 투영되는 '관람' 행위의 핵심은 오히려 그 대상이 아닌 행위 자체에 쏠려 있다. 여가 시간을 교양 있게 보냈다는 자족감을 들게 하는 데는, 전시물의 유의미성보다는 사람들이 몰리는 고품격 장소의 방문 경험만으로도 충분하기 때문이다. 이제 뮤지엄은 수장고에 예술품을 쌓아놓고 소장품 목록을 매번 갱신해야 했던 근대적 속박에서 벗어나 자립적으로 자기 기능을 수행할 때가 된 것도 같다. 미술관 자체의 권위는 전시물의 가치 평가 방식도 바꾼다. 「모나리자」가 있어 루브르 박물관을 우러러보던 근대적 가치 판단과 달리, 오늘날의 관객은

모리 타워 53층에 위치한 모리 미술관 로비. 이 미술관은 '지금 일본의 미술'을 보여 주는 것을 모토로 삼고 있다.

저명한 미술관에 전시된 작품을 가치 있는 것으로 인식한다. 예술 작품을 '예술계'가 승인한 대상으로 설명하는 미학적 제도론institutionalism은 이론으로서 많은 허점을 보였지만, 지금의 관객은 '예술계'가 지닌 제도적 신뢰성을 좇는 데 익숙하다. 대중매체에서 자주 접한 상품을 소비하듯, 그럴듯한 '제도'라는 포장 속에 안치된 예술적 대상을 소비한다. 대중매체를 통한 광고와 홍보에 익숙한 현대인들은 예술적 가치 판단까지 그 구조에 의존하게 되었다. TV 드라마에 나온 상품이 좋아 보이듯, 저명한 미술관에 전시된 작품은 대단해 보인다.

도쿄 도심 롯폰기에 위치한 모리 미술관

도쿄 중심가 롯폰기六本木에는 부동산 개발업자인 모리 씨가 세운 일본 최대의 복합 단지 롯폰기 힐스가 자리 잡고 있다. 그중 핵심 건물은 54층의 모리 타워. 그 꼭대기 층은 평범한 전망대가 아니다. 1층 매표소에서 입장권을 사면 53층에 위치한 모리 미술관森美術館으로 올라가는 고속 승강기를 탈 수 있다. 인근에 위치한 국립 신미술관, 산토리 미술관과 함께 '롯폰기 예술 삼각 지대'를 이루는 모리 미술관은 2003년 10월 개관한 이래 줄곧 한 방향을 추구해 왔다. 바로 '지금 일본의 미술'을 보여 주는 것. 이러한 일관된 방향은 이 미술관이 지닌 물리적 조건에 더해져 그 위력이 한층 증폭된다.

건물 꼭대기에 스카이라운지가 아닌 미술관을 둔 전략은 사람들의 호기심을 끌기 위한 것만은 아닌 듯하다. 공간의 수직적 배치는 그 물리적 속성의 변화도 요구하기 때문이다. 모리 미술관은 미술관을 유지하기 위해 짊어져야 하는 필수 공간, 즉 근대적 의미의 수평적 수장고 역할을 과감하게 도려내야 했다. 지상 240미터 상공에는 전시되지 않는 대상을 모아 둘 곳이 없다. 따라서 미술관의 '보존·소장' 기능은 최소한으로 축소되며, 오로지

'관람 행위'를 위한 공간으로 탈바꿈한다. 한 층 아래의 전망대와 도시 생활자의 상상력을 충족시키는 공간 배치도 관람의 매력을 극대화하는 촉매제로 작용한다. 미술관으로서의 매력은 이 자리, 이 높이에 위치함으로써 이미 손에 넣었다. 즉 현대 뮤지엄이 추구하는 제1의 목적, 거점으로서의 역할을 이미 달성한 셈이다.

▌일본 현대 미술의 동력을 찾아서

전시 공간이 전시물을 압도하게 된 시대에도 미덕은 있다. 미술관의 권위를 동력으로 삼아 예술계에 새로운 물결을 일으킬 수 있기 때문이다. 도쿄의 야경(이곳은 매일 밤 10시까지 문을 연다)과 함께 젊은 예술가들의 새로운 작품을 감상하는 경험은 방문객뿐만 아니라 예술가들에게도 특별할 것이다. 20~30대 예술가들을 꾸준히 발굴하여 이 미술관의 매력을 '즐기러' 방문하는 대중에게 소개한다면, 일본 현대 예술에 대한 관심 또한 커지지 않을 수 없다. 적어도 현대 미술에 대한 지속적인 관심을 불러일으킬 것임은 확실하다.

2010년 7월에 막을 내린 「롯폰기 크로싱 : 예술은 가능한가?Roppongi Crossing 2010 : Can There be Art?(藝術は可能か?)」전은 바로 이 문법에 충실하다. 모리 미술관이 3년마다 주최하는 이 일본 현대 미술전은 이번이 세 번째였다. 2004년의 「일본 미술의 새로운 전망」, 2007년 「미래에로의 맥동」전에서는 젊은 일본 현대 미술의 돌파구를 만들어 내려는 노력이 엿보였다면, 이제는 그들이 잡혔는지 '예술' 자체에 대해 질문을 던진다. 예술이 가능하냐고.

스물다섯의 청년부터 쉰을 바라보는 중견 작가까지 이 판에 뛰어든 20명의 예술가들이 출품한 작품에는 새로움을 향한 열정이 넘친다. 그에 공명한 열혈 관객들은 투표에 참여하여 대상을 뽑고, 미술관 관계자들과 초청된 특별 심사 위원들은 자신의 안목에 따라 개성을 담은 작가에게 상을 수여한다.

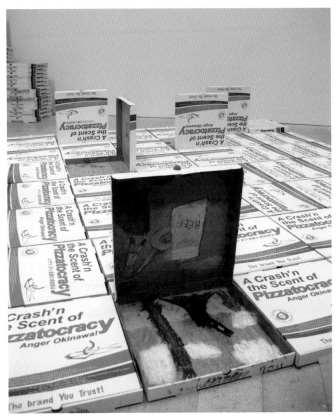

© Teruya Yuken, photo by 최도빈

테루야 유켄, 「다가올 세상을 위하여」, 2004. 미군 만행에 대한 분노를 담은 문구로 도안한 피자 박스를 쌓아 올린 작품이다.

관객이 뽑은 대상을 받은 테루야 유켄照屋勇賢 씨는 오키나와 출신으로 일상의 대상을 통해 사회적 현실을 환기한다. 그는 전시장 입구에 일장기를 거꾸로(!) 걸어 놓고 일본의 의미를 되짚어 볼 것을 제안한다. 작가는 그 깃발만 봐도 아픈 기억에 몸서리치는 '일본인들'이 있다는 것을 환기하고 싶었을 게다. 오키나와 사람들에게 일장기는 2차 세계대전의 오키나와 전투를 상징하는 것이었다. 외지인들(일본 본토인과 미국인)이 결정한 싸움의 전장이 되어 오키나와 섬 주민의 4분의 1가량이 영문도 모른 채 죽음을 맞은 처절한 싸움. 뒤집힌 일장기는 아직도 현재 진행형인 오키나와 문제에 대한 항의의 표시일 것이다.('류큐琉球'라는 나라를 유지했던 오키나와는 1879년에야 비로소 일본에 복속되었고, 1945년에는 근 3개월간 일본 황군과 미군의 마지막 전쟁터가 되었다. 이때 산화한 오키나와인은 10만여 명으로 추산된다. 또한 미군 점령하에 있던 오키나와가 일본으로 귀속된 것은 베트남 전쟁이 끝난 직후인 1972년이었다. 오키나와 면적의 20퍼센트는 아직도 미군이 점령하고 있고, 주민의 85퍼센트가량이 철수를 원한다. 2010년 일본 민주당 정권의 오키나와 후텐마 기지 이전 약속 철회는 정부의 신뢰도에 치명타를 날렸다.) 작가는 미군 만행에 대한 분노를 담은

샤넬 종이봉투로 만든 테루
아 유켄의 작품 「Notice -
Forest」, 2005.

문구로 도안한 피자 박스를 쌓아 올려 무언의 시위를 한다. 다른 한편 그는 자본의 탐욕으로 날로 파괴되어 가는 자연과 환경을 침묵 속에 표현하여 현실을 돌아보게 만든다. 맥도날드, 샤넬 등 거대 기업이 사용하는 일회용 봉투 겉면을 세심하게 잘라 그것의 본래 모습이었을 나무 한 그루를 봉투 안에 담아낸다. 봉투 속에서 자라난 나무는 소리 없는 슬픔에 뿌리박고 서 있다.

▌한국을 바라보는 일본 작가들

이번 전시에서는 우리나라를 바라보는 일본 작가의 눈도 엿볼 수 있었다. 요네다 토모코米田知子 씨는 서울 소격동 옛 기무사 건물의 단면을 무심한 구도로 찍은 사진 연작 「기무사」를 전시했다. 탁한 회벽, 무채색의 커튼, 원재료 그대로의 창문이 뿜어내는 적막함은 군 보안을 핑계로 폭압적인 민간인

요네다 토모코의 사진 연작 「기무사」, 2009. 서울 소격동 옛 기무사 건물을 무심한 듯한 각도로 찍었다.

사찰을 일삼던 기무사의 악명과 겹쳐지며 보는 이를 서글프게 만든다. 맥락을 모르는 이에게는 그저 낡은 건물이겠지만 말이다.(이 기무사 건물이 국립현대미술관 서울관으로 탈바꿈했다. 이 글을 쓸 당시 한국은 옛 기무사의 민간인 사찰을 연상시키는 정부의 민간인 사찰로 떠들썩했다.) 재일 조선인 여성을 사랑하여 결혼하기까지의 경험을 사진과 함께 기술한 타카미네 타다츠高嶺 格 씨의 작품인 「인사동 아기Baby Insadong」는 개인과 사회의 관계에 대한 묵직한 물음을 던진다. 한국과 일본 어느 쪽에서도 '국가 구성원'으로서의 지위가 없는 재일 조선인들. '국가'를 내세우며 개인을 속박하려는 온갖 압력에 저항하는 그들의 삶은 '국가'와 분리된 채로 진행된다. 같은 민족의 나라를 찾아 서울에 정착하려 했으나 또 다른 차별에 지쳐 돌아갈 수밖에 없었던 '이방인' 부부. '민족'과 '국가'를 분리하고, '국가 구성원'을

© Mori Art Museum, photo by Kioku Keizo

넘어선 한 인간으로 개인을 보자고 말하는 그들의 몸짓은 앞으로도 지속될
것이다. 인사동에서 잉태된 그들의 2세가 부모와 같은 운명을 지니게 되었
으니 말이다.

젊은이의 재기발랄함은 무거운 주제에서 잠시 벗어나게 해 준다. 열성적인
록 음악 팬을 자처하는 아이카와 마사루相川 勝 씨는 자신이 아끼는 CD의 모
든 것을 직접 손으로 그린다. 표지와 속지는 물론 가사집과 응모 엽서까지.
심지어 CD는 그가 부른 노래로 채워져 재생기에 걸려 있다. 음반 가게에서
하던 대로 헤드폰을 쓰고 재생하면 웅얼거린다는 쪽이 더 잘 어울릴 작가의
나지막한 노랫소리가 들린다. 20대 젊은이들이 주축이 된 단체 침폼Chim↑
Pom은 가짜 음식과 인공물로 쇼윈도를 채우고, 벽화 제작이 전문인 히토츠
키HITOTZUKI(Kami+Sasu) 팀은 스케이트보드 트랙에 자신들의 도안을 새겨 넣

HITOTZUKI(Kami+Sasu),
「창공」, 2010. 벽화 제작 프
로젝트 팀의 스케이트보드
트랙 디자인이다.

는다. 특별상을 받은 스물여섯 살의 작가 가토 츠바사加藤 翼 씨는 거대한 합판 조형물과 그것을 이용한 영상을 전시한다. 작품 「凹凸04」, 「T」는 나무판을 이용해 요철 및 T자 형태로 제작한 거대한 물체들을 도쿄 한복판에 들고 나가 친구들과 줄로 잡아당겨 넘어뜨리고 굴린다. 그것이 부서질 때까지. 그리고 그 과정을 영상에 담아 전시회에서 상영한다. 그를 수상자로 선정한 건축가의 말이 더 재밌다. "무언가를 건설하는 것은 이제 의미가 없다. 무너뜨리고 부수는 것이 의미 있는 시대다." 완전히 부서진 구조물을 향해 내지르는 젊은이들의 환호는 작품의 의미를 막론하고 지나가는 관객의 시선을 붙잡는다.

이 전시가 끝나고 나서 모리 미술관은 새로운 전시를 시작했다. 「자연 감각하기: 일본인의 자연 지각을 다시 생각한다Sensing Nature : Rethinking The Japanese Perception of Nature」가 그것이다. "일본을 재정의한다"는 2010년의 전시 목표를 마무리하는 이 전시는 메이지 유신 이후 서양식 '자연' 이해가 현대 일본에 어떻게 조화되고 변형되어 갔는지를 추적하고자 한다. 세계를 무대로 활

가토 츠바사, 「g.g.g.(grandall, ground, gladiator) 3」, 2.5분의 1 모형, 2007

© Mori Art Museum, photo by Kioku Keizo

발히 활동하는 세 명의 젊은 미술가와 디자이너가 그들이 생각하는 일본식 자연 지각 방식을 포착해 내고자 애쓴다. 일찍이 미술사학자 곰브리치Ernst Gombrich(1909~2001)도 사물을 보이는 그대로 재현한다는 "순수한 눈innocent eye"의 신화를 부정하고 우리의 눈도 사회문화적 도식schema에 따라 지각한다고 주장한 바 있으니 이 시도가 전혀 근거 없는 것은 아니다.(회화적 재현에 대한 미학적 논의를 촉발시킨 곰브리치의 명저 『예술과 환영』에는 이러한 사회문화적 도식을 강조하는 일본인 화가의 사례가 등장한다. 화가 요시오 씨의 아버지는 평생 일본 화풍만 경험한 분이었다. 어느 날 그는 서양식 원근법에 따라 그린 네모난 상자 그림을 보고 상자가 '찌그러져' 있다고 말한다. 9년이 흘러 아버지는 서양식 원근법 그림에 익숙해졌고, 그는 그 그림을 다시 보고는 어떻게 과거에 찌그러졌다고 보았는지 신기해했

「자연 감각하기」 전의 세 작가 중 한 명인 디자이너 요시오카 토쿠진의 「SNOW」, 2010.

다는 것이다. 이처럼 우리의 시각은 순수하지 않고, 사회문화적 바탕 속에서 규정된다는 주장이다.) 하지만 보다 유념해야 할 것은 이들이 가장 인기 있는 '관광 명소'에서 자신의 정체성을 적극적으로 드러냄과 동시에 일본 현대 예술의 기반을 다지는 동력으로서의 역할을 하고 있다는 점이다. 거점 미술관의 지속 가능성은 그 공간을 채운 대상과 사람들의 힘으로 유지된다.

빼앗긴 문화, 새로운 예술

Museum of Arts and Design

「글로벌 아프리카 프로젝트 Global Africa Project」
뉴욕 디자인 미술관, 2010.11.17.~2011.5.15.

▎같은 뿌리의 다른 열매 – 식민지와 문화

식민주의는 원주민의 문화를 점령자의 문화로 대체함으로써 완성된다. 식민주의자들은 식민지 사람들에게 그들의 우월한 문화를 전파함으로써 저항을 막을뿐더러, 궁극적으로는 혜택을 준다고 생각했다. 선교사들은 원주민들에게 '종교적 구원'을 전하는 것이, 자본가들은 '근대화'를 전파하는 것이 자신들의 '도덕적 책무'라 서슴지 않고 말했다. 그 과정에서 자주 나타났던 잔혹한 폭력과 억압의 과오는 그들 눈에 들어올 리 없었다. 그들이 보기에 뒤떨어진 문화를 지닌 원주민들도 언젠가는 점령자들의 수준 높은 문화에 탄복할 것이었다. 그들에게는 원주민들이 겪어야 할 고통까지 이해할 겨를은 없었다.

식민지colony와 문화culture는 사실 같은 말에서 갈라져 나왔다. 둘 모두 '밭을 갈다', '마음을 쓰다'라는 뜻의 라틴어 동사 colo/colere에서 나온 말이다. 로마 제국은 새로 점령한 외국 땅에 로마 사람을 심어[植民] 밭을 갈며 정주하게 만든 곳을 '콜로니아colonia'라고 불렀다. 사람이 땅에 두 발을 딛고 '밭을 갈아' 자연을 개조하고, 또 그 땅에서 꾸리는 삶에 '마음까지 쓰면' 문화cultura(직역하자면 '경작된 땅')도 형성된다. 그러한 식민지의 구조상 점령

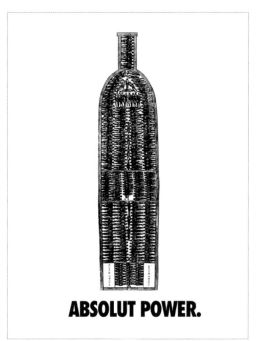

© Hank Thomas, Courtesy of the artist and Jack Shainman Gallery, New York

비인간적 '수송'으로 악명 높
던 과거 노예선을 희화화한
작품인 행크 토머스의 「Absolut
Power」, 2003.

자의 문화가 원주민의 문화와 충돌하는 일은 피할 수 없다. 그런데 새로 나타난 식민 지배자들에게 이것은 그다지 해결하기 어려운 문제는 아니었다. 이미 그 땅을 무력으로 정복하였으니, 토착민의 문화도 힘으로 바꾸면 되니까 말이다. 하지만 위에서 짓누르는 일방적인 힘은 그대로 응축된다. 작용-반작용의 법칙이 인간사에도 적용되는 것이다. 응축된 힘은 언젠가 되튀어 분출된다.

식민주의의 상처, 박제된 문화

현대인에게 식민주의는 과거의 일인 듯하다. 피식민자의 저항으로, 식민자의 자멸로 인해 슬픈 인간 역사의 한 장은 대강 마무리되는 중이다. 하지만 빼앗겼던 땅을 되찾아 다시 밭을 갈기는 해도, 우리가 마음 쓰던 삶과 문화에 깊이 팬 생채기는 쉽게 아물지 않는다. 지배자들은 역사적으로 왜곡된 해석을 주입하여 피지배자에게 문화적 열등감을 덧씌우고, 그들의 힘을 동경하게 된 사람들은 '자발적으로' 그들을 칭송하며 자신의 것을 버린다. 오랫동안 삶과 어우러져 오던 문화는 삶과 괴리되어 껍데기만 남은 박제가 된다. 박제된 문화는 더 이상 그 땅에서 밭을 가는 사람들의 것이 아니다. 우리는 우리 자신의 문화를 우리네 삶에서 추출하는 게 아니라 단지 '과거에 이러이러했다'는 지식으로 알 뿐이며, 그나마도 많은 노력을 들여야 한다.

아프리카. 16세기부터 시작된 노예 무역과 제국주의 시대 구미 열강의 나눠 먹기식 식민 지배의 상흔이 아직도 아물지 않은 곳. 대서양 건너 '수출'된 도합 1천만 명이 넘는 원주민들(여기에 '배달' 또는 '사냥' 중에 죽은 이

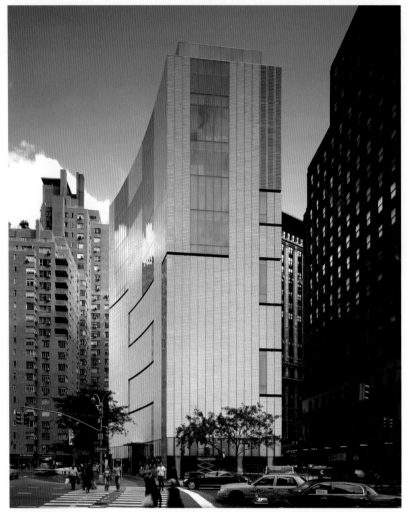

뉴욕 디자인 미술관 전경. 이
미술관은 미국 건축가 브래
드 클로필이 한 세대 전 미국
건축가 에드워드 스톤의 건
물을 재설계한 것이다.

들까지 합하면 노예 무역의 희생자 수는 훨씬 늘어난다)의 후손은 지금 미
국에서 '아프리카계 미국인'으로 불리게 되었고, 2차 세계 대전 이후 독립
한 아프리카 국가들의 대부분은 제국주의자들이 탁자 위에서 나누어 놓은
경계선을 따라 국경을 유지하고 있다. 그들의 상처가 그들의 문화에 배어
있지 않을 리 없다. 그러나 20세기 초 피카소를 위시한 유럽 예술가들이 아

프리카의 '원시 미술primitive art'에서 자신들이 잃어버린 원초적 에너지를 충전했다지만, 한 겹 들추어 속살을 보면 그들이 열광한 아프리카의 원시 예술은 식민 지배의 '지금'을 담지 않은 박제에 불과했다. 덧나기 쉬운 상처로 뒤덮인 아프리카 사람들, 그들이 현재 추구하는 예술은 사람들의 관심 밖이었다.

▮ 남이 쥐여 준 우열의 잣대

뉴욕 맨해튼 콜럼버스 서클에 위치한 디자인 미술관Museum of Arts and Design (MAD)은 2010년 11월 말 아프리카 현대 예술을 돌아보는 「글로벌 아프리카 프로젝트The Global Africa Project」 전을 개최하였다. 이 전시는 아프리카 대륙의 현대 회화와 사진, 공예 작품뿐만 아니라 '아프리카계 미국인'으로서의 정체성을 고민하는 미국 작가들의 작품을 한데 모았다. 관객들은 군사 독재와 부패, 기아 및 인종적 문화적 차별 등 아프리카에 덧씌워진 편견을 벗어 두고, '아프리카'에서 자신의 정체성을 찾아야 하는 사람들의 눈으로 그들의 상처를 보듬을 기회를 갖는다.

우리는 보통 누군가가 쥐여 준 잣대로 세상을 본다. 그가 누구인지, 그 잣대의 근거가 정당한지는 별로 관심이 없다. 그 기준의 비합리성과 싸우는 이들도 있지만, 대개는 편견에 불과한지 알면서도 그것을 뜯어고칠 기운이 없다. 식민주의자들은 그 기준을 선점하는 것을 잊지 않는다. 그것이 내면으로부터 지배 관계를 고착화하는 수단이 되기 때문이다. 식민주의 시절 서양인들이 아시아인들에게, 일본인들이 조선인들에게 열등감을 강제했듯이 말이다.

지배와 식민의 역사에서 아직 벗어나지 못한 아프리카 사람들의 등에는 가장 짙고도 깊은 낙인이 찍혔다. 인종주의에 기초한 '열등함'이라는 낙인은 식민주의가 아프리카에 남긴 현재 진행형의 상처이다. 지금도 아프리카 본토뿐만

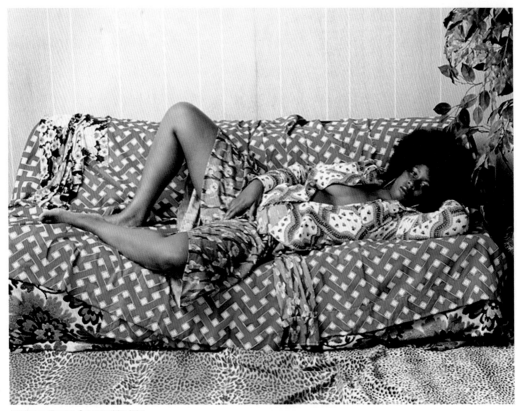

아니라 유럽과 미국에 정착한 아프리카계 사람들은 그 허깨비 같은 낙인과 싸워야 한다. 이 전시에서 그들의 분노와 슬픔은 화폭으로 옮겨져, 그 허구적 우열 구조에 자신도 모르게 동참하고 있는 관객들을 불편하게 만든다.

미칼렌 토머스, 「다리 사이에 손을 놓은 아프로 여신」, 2006.

▌차별, 정체성 그리고 재활용

호주 출신으로 뉴욕에서 왕성한 활동을 보이고 있는 미칼렌 토머스Mickalene Thomas의 사진 작품 「다리 사이에 손을 놓은 아프로 여신Afro Goddess with Hands Between Legs」(2006)은 원초적 무늬의 천 위에 누워 젖가슴께를 풀어 헤치고 다리를 벌린 채로 무심하게 정면을 응시하는 아프로 여성을 포착해 관

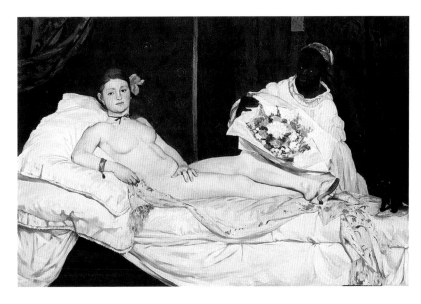

객의 시선을 끈다. 많은 작가들이 모방하여 너무나 익숙해진, 바로 150년 전 도발적인 눈빛을 한 홍등가 여성의 나신을 화폭에 담아 논란을 일으킨 마네의 「올랭피아」의 구도와 맞아떨어지는 작품이다. 토머스의 작품은 마치 어떤 남정네가 보냈을 꽃을 올랭피아에게 보여 주던 흑인 시녀가 세월이 흘러 주인공으로 '격상된' 듯하다. 마네의 그림이 그것에 열심히 삿대질하던 (그러나 올랭피아의 잠재 고객이었던) 고위층들의 위선을 꼬집었듯, 토머스의 사진은 자유와 평등을 말하면서도 인종 차별적 편견을 벗지 못하는 소위 자유주의적 시민들을 불편하게 한다.

타자로부터 이식된 우열의 잣대는 자신의 정체성을 형성하는 데도 영향을 미친다. 인종 문제와 관련한 문제작들을 선보인 미국 작가 행크 토머스Hank Willis Thomas는 「흉터 있는 가슴Scarred Chest」(2007)이라는 작품을 통해 아프리카계 미국인들이 처한 역설을 절묘하게 드러낸다. 개인의 우월함이 오히려 그들의 사회적 열등함을 부각시키는 역설 말이다. 흑인이 사회적으로 성공하는 첩경은 스포츠 분야에서 두각을 나타내는 일이지만, 그들의 운동 재능은 이

미 그 분야의 질서를 좌우하는 다국적 기업의 이윤을 극대화하는 도구로 쓰일 것이 분명하다. 기업의 상표는 운동선수의 몸 위에 소유주의 낙인처럼 찍힌다. 사실 이러한 역설은 작가 자신에게도 적용된다. 자신의 작품 세계가 미국 예술계에서 굳건히 자리매김하려면 끊임없이 인종 차별적 함의를 담은 작품을 피 토하듯 찍어 내야 한다. 현대 사회는 그들이 보고 싶어 하는 것을 작가에게 요구한다. 잠깐만 생각해 보아도 현대 미술계가 아프리카계 미국인 예술가에게 순수 추상 회화를 바랄 것 같지는 않지 않은가.

차별과 정체성의 문제는 아프리카 대륙의 예술가들에게는 오히려 부차적인 문제일 수도 있다. 아니, 어쩌면 사치에 가까울지도 모른다. 아프리카 현지의 공예가들은 아프리카 현대 공예의 주

© Hank Thomas, Courtesy of the artist and Jack Shainman Gallery, New York

행크 토머스, 「흉터 있는 가슴」, 2003

제를 한마디로 묘사한다. '재활용'. 자원의 보고라는 아프리카에 사는 사람들은 역설적으로 모든 것이 부족하다. 대대로 살아온 땅이지만 그들이 가질 수 있는 것은 별로 없다. 대부분의 아프리카 사람들은 막대한 이익을 창출하는 초국적 기업 밑에서 날품팔이를 하여 생계를 꾸린다. 예술에 대한 욕망은 폐기물들을 '재활용'함으로써 미약하나마 충족한다. 작가들은 쓰레기 더미에서 나온 잡지와 신문지를 찢고 말고 접어서 항아리와 방석, 옷과 커튼을 만든다. 거대 석유 기업들이 버리고 간 드럼통은 잘려져 벽장과 침대가 된다. 그 위로는 여러 색깔의 세제 통을 오려 만든 조명기기에서 새어 나온 불빛이 떨어진다. 작가가 들인 시간과 노력은 재료의 남루함을 뛰어넘어 숙연함을 느끼게 한다.

▌흔들리는 세계와 시대의 이상

세계가 흔들린다. 진앙은 금력과 정치권력의 결탁으로 보인다. 부를 거머쥔 한 줌의 사람들이 이제 정치권력까지 장악하기 시작했다. 이 현상은 현재 후진국이나 선진국 어느 나라를 막론하고 일어나고 있다. 식민지는 사라졌지만, 식민주의의 구조는 여전히 남아 있다. '차별과 우열의 구조'의 내재화가 그것이다. 식민주의의 계승자들은 권력자들과 결탁하여 자본주의적 우열의 잣대만으로 사람들의 삶을 가늠하는 사회를 구축한다. 식민지의 아픔을 겪은 아프리카, 아시아뿐만 아니라 식민 지배자 노릇을 했던 미국과 유럽에서도 같은 구조가 드러난다. 소리 없이 전파되는 글로벌 신新식민주의로 인해 보통 사람들은 그동안 누리던 권리를 조금씩 빼앗기며 벼랑 끝으로 밀려나고 있다.

사실 특정 이익 앞에서 국가와 민족의 경계는 껍데기뿐인지도 모르겠다. 19세기 초중반 영국 식민 지배의 첨병이었던 영국 해군은 아프리카 서안 주요 항구 앞에 줄곧 진을 치고 있었다. 식민지 확대를 위한 침략 작전이 아니었다. 미국의 노예 해방 등으로 경제적 타격을 받은 아프리카 사람들이 스스로 노예를 잡아 밀수출하기 시작하자, '비인도적인' 범죄를 저지르는 이들

우스마네 음바예, 「찬장」, 2009. 드럼통 뚜껑으로 만든 작품이다. 열다섯 살부터 15년간 냉장고 수리공으로 일하던 작가는 서른 살에 디자이너가 되기로 마음먹었다.

히스 내시, 「플라워 볼」, 2005. 남아프리카 공화국에서 작업 중인 작가가 버려진 세제 통을 오려 만든 조명 기구이다.

© Ousmane M'Baye

© Heath Nash

일본/카메룬 국적 작가의 정체성에 관한 물음을 담은 세르주 무앙그의 작품 「Wafrica line」, 2008

을 나포하는 임무를 띠고 출동한 것이다. 이들이 40여 년간 살린 노예의 수가 15만을 헤아린다고 한다. 뿐만 아니라 영국 정부는 많은 수의 아프리카 부족장들을 어르고 협박하여 노예 무역에서 발을 빼겠다는 약조를 받기도 했다. 이런 사례들로 과거의 식민주의자들을 변호하려는 것은 아니다. 이러

한 변화 뒤에는 간단한 이치가 자리하고 있다. 식민주의자들은 이미 노예제를 유지하여 얻는 이익보다 손실이 크다는 것을 볼 수 있는 눈이 생겼고, 돈의 달콤함에 중독된 아프리카 사람들은 눈앞의 이익만을 쫓았던 것이다. '시대의 이상'이 바뀐 것이다.

먹고살기 위해 자기의 살점을 조금씩 베어 내는 데 익숙해진 사람들은 꿈꾸는 것을 사치라고 말한다. 그러고는 더 적극적으로 허황된 우열의 잣대로 스스로를 무장한다. 자기보다 약해 보이는 이들을 짓누르며 남루한 현실을 잊고자 한다. 인종 차별, 애국주의, 이민자 차별 등의 문제가 우리 사회의 앞길에 잠복해 있다. 사람들이 익명의 공간에서 폭력성을 드러내는 것은 현실 사회 구조가 그들의 목을 죄고 있기 때문이다. 많은 예술가들이 이 구조의 허위를 고발해 왔다. 그 고발이 그들의 삶을 피폐하게 만들더라도 그들은 멈추지 않는다. 예술가들은 갱도 안의 카나리아가 되어 아직 새로운 이상을 꿈꿀 수 있는 사회임을 보여 주는 척도가 되어야 한다. 우리는 질식할 수 없다. '시대의 이상'은 바뀐다.

미술관에서 길을 잃다 — 미술, 그리고 예술

Whitney Museum of American Art

2012 휘트니 비엔날레 2012 Whitney Biennial

휘트니 미술관, 뉴욕, 2012.3.1.~5.27.

▎희미해지는 경계들

우리 인간은 대부분의 생각을 언어로 수행하고 머릿속 생각을 말로 표현한다. 그렇지만 생각할 수 있는 모든 것을 말로 바꿀 수도 없고, 어떤 말의 적용 범위를 명확히 한정할 수도 없다. 한 단어가 가리키는 대상은 살아 움직이고, '나'의 생각은 언어의 세계를 넘어 뻗어 나간다. 급속히 변화하는 세상, 종종 어떤 것을 표현할 말이 없고, 예전에 붙여진 이름은 그것을 담기에 부족한 경우가 허다하다. 무엇을 무엇이라 정의定義하는 일은 예전만큼 중요하지 않다. 개념어의 경우 더욱 그렇다. 어떤 개념을 바로 그것이게 만드는 '본질essence'이 흔적만 남았고, 그 흔적조차 옅어져 가기 때문이다.

'예술' 역시 빠르게 화석화하는 개념이다. '예술의 정의' 문제에 대해 열띤 논쟁을 펼쳤던 지난 세기의 미학 이론들은 이제 '사료'에 가까워지고 있다. '이것이 왜 예술인가'라는 물음도 예전처럼 호기심을 자극하기 어렵고, 다양한 예술의 정의들을 재조합한다고 해서 그리 쓸모 있는 답이 나올 것 같지도 않다. 예술의 '본질'을 잘 모르게 된 것은 그 저변이 넓어져 그런 것도 아니다. 영화, 만화, 게임 등 새로운 장르가 예술의 일련번호를 부여받는다고 해서 예술의 개념적 본질이 흔들리지는 않을 것이다. 이 외연의 확장은

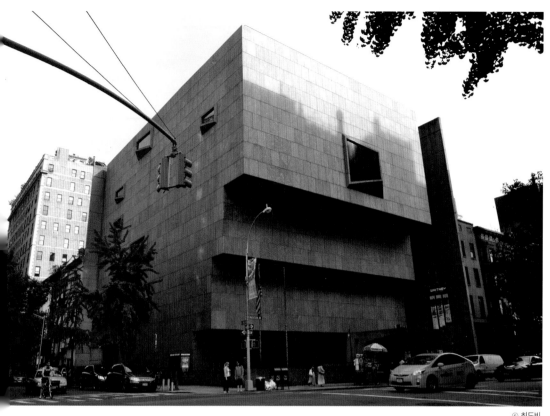

© 최도빈

휘트니 미술관 전경. 이곳에서 2년마다 열리는 휘트니 비엔날레는 세계 3대 현대 미술 비엔날레 중 하나로 꼽힌다.

그 본질을 담는 형식이 바뀐 것일 뿐이니 말이다.

문제를 '미술'로 좁혀 보면 상황은 더욱 복잡해진다. 한 개념 안에서 어떤 작품이 '예술'인 줄은 알아도, '미술'인지는 모르는 경우가 많기 때문이다. 예를 들어 미술관에서 무용가가 춤을 춘다고 해 보자. 누가 보아도 그 춤은 확실히 예술이다. 그런데 그것이 미술인지를 물으면 당혹스러울 것이다. 미술관 안에 설치된 무대 배경, 무용가의 복장, 그의 퍼포먼스, 그것을 담은 스틸 사진 등등, 이들을 따로 떼어 놓으면 현대 미술관에 흔히 보이는 전시 대상들인 것은 분명하다. 그런데 이들이 합쳐져 '무용가'의 몸짓 아래 실현되는 그 순간은 미술일까?

© Paula Court, Courtesy of Whitney Museum of American Art

이러한 물음은 더 이상 의미 있는 답변을 이끌어 내지 못한다. 오히려 광의의 예술과 협의의 미술을 구분하려는 시도가 부질없음을, 언어의 문제에 불과함을, 나아가 현재 어떤 개념적 대상을 정의하는 게 쉽지 않음을 암시한다. 이 현실 폭로성의 물음, 답을 구할 수 없음을 이미 알기에 맥 빠진 이 물음은 전위에 서 있는 지금의 예술들이 어느 정도 공유하는 것이다. 물론 예술가들은 이 물음에 담긴 역설을 의미 있는 것으로 만들기 위해 뼈를 깎는 노력을 기울이겠지만 말이다.

‘무경계’의 현대 예술

2012년 4월 휘트니 비엔날레의 대상 격인 벅바움 상의 수상자가 발표되었다. 수상자에게는 시각 예술 관련 상금 중 최고액이라는 10만 불의 상금과 휘트니 미술관Whitney Museum of American Art 초대전의 영광이 딸려 온다. 올해 51명의 참가자 중 수상의 영예는 ‘안무가’ 사라 미켈슨Sarah Michelson에게 돌아갔다. 미켈슨 씨는 전시 첫 주 동안 자신이 안무한 작품 「헌신 연구 #1 – 미국인 무용수Devotion Study #1 – The American Dancer」를 선보였다. 무대 바닥에는 휘트니 미술관의 설계도가 그려져 있고, 벽면에는 안무가의 얼굴이 초록빛 네온등으로 스케치되어 반짝반짝 빛난다. 다섯 명의 무용수는 무려 90분 동안 발뒤꿈치를 든 채로 다양한 원을 그리며 무대를 돌면서 육체적인 ‘헌신獻身(devotion)’을 다한다. 안무가 자신은 그 무용수들의 춤에 맞춰 한 극작가와 함께 예술에 대해 이런저런 이야기를 나누는 역할을 맡았다. ‘헌신’의 대상이 누구인지는 불명확하다. 관객인지 안무가인지. 뉴욕타임스의 한 비평가는 “이 안무는 무용수에게 육체적으로나 정신적으로나 징벌적”이라며 안타까워한다. 무용수를 경시하고 ‘헌신’만을 요구하는 안무가는 “잔인한 신”이라며 넌지시 비판한다. 하지만 이 퍼포먼스는 새로움을 담도록 기획된 이번 전시의 간판에 가까웠으니 상을 받을 개연성은 높았다.

사라 미켈슨, 「헌신 연구 #1 – 미국인 무용수」, 2012. 다섯 명의 무용수가 90분간 발뒤꿈치를 든 채 무대에서 원을 그리며 춤을 춘다.

이번 비엔날레는 역사상 처음으로 공연 예술, 즉 무용, 음악, 연극 등에 공개적인 구애를 표했다. 두 명의 안무가뿐만 아니라, 젊은 재즈 음악가 제이슨 모란Jason Moran과 1960년대부터 지금까지 실험적 사운드를 보여 준 사이키델릭 록밴드 레드 크레이올라The Red Krayola도 참가자 명단에 올랐다. 이를 위해 주최 측은 미술관 4층을 아예 공연 예술 전문 공간으로 비워 두었다. 이 공간에서 예술가들은 무용과 음악, 연극적 요소가 결합된 작품을 정해진 시간에 공연한다. 마치 설치 작품이나 영상 작품이 정해진 시간에 작동하고 상영되듯이 말이다. 미술 작품과 다른 점이 있다면 관객이 이리저리 서성이며 자신의 자세와 시점을 바꾸어 가며 관람하지 못한다는 정도이다. 미국 미술의 현재를 보여 주는 데 매진해 온 휘트니 미술관이 보여 주는 '지금'은 '무경계'의 예술이다.

휘트니 미술관은 명실상부하게 미국 미술을 대표한다. 태생부터가 그랬다. 설립자 휘트니 여사Gertrude Vanderbilt Whitney(1875~1942)는 부유한 명문가 출신 조각가였다. 20세기 초 동료 예술가들이 전시는커녕 생계유지도 어려워하는 것을 본 그녀는 작은 화랑을 열어 전시 공간을 마련해 주었고, 작품도 사들였다. 미국 미술 태동기의 독보적인 후원자가 된 셈이다. 작품이 늘어가자 수집한 5백여 점을 메트로폴리탄 미술관에 기증하겠다는 의사를 표시했으나 거절당한다. 그러자 그녀는 스스로 미술관을 세우기로 한다. 오직 '미국 미술'에만 초점을 맞춘 미술관을 말이다. 당시 록펠러 가문이 다분히 '선진' 유럽의 현대 미술에 대한 동경을 드러내는 현대 미술관MoMA을 개관한 것도 그녀의 결단을 재촉했다. 1931년 문을 열고 관객을 맞은 휘트니 미술관은 이듬해부터 매년 휘트니 애뉴얼annual을 개최했고, 1973년부터는 지금처럼 격년으로 비엔날레를 개최하여 미국 미술의 '지금'을 보여 주고 있다.

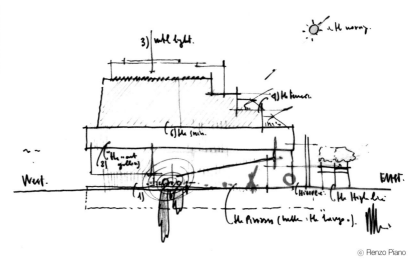

2015년 5월, 휘트니 미술관은 맨해튼 남서쪽 미트패킹 구역에 새로운 미술관을 건립하고 이전하였다. 그림은 설계를 맡은 건축가 렌초 피아노의 스케치이다.

© Renzo Piano

▌시각 예술, 열정과 회의 사이에서

2012년 전시된 다른 작품들도 크게 보면 기획자들의 의도에 부합한다. 각각의 작품들에는 저마다 '지금의 미술이란 무엇일까'에 대한 깊은 고심이 담겨 있다. 열정적인 이들은 좀 더 풍부한 정보와 의미를 제공하는 새로운 시각 예술 형식을 찾아 영화나 영상 작업에 매진하고, 회의적인 이들은 지난 세기 너무 빨리 변해 버린 시각 예술의 전통을 톺아보고 혹시 잊힌 것, 소중한 것이 없는지 살펴본다.

영화는 이미 시각 예술의 엄연한 식구이다. 적어도 예술의 전위에서 볼 때 회화, 조각, 사진, 영화 등으로 장르를 분할하는 것은 관습적 행태나 상업적 틀에 불과하다. 이번 전시에서 시각 예술가들은 영화화된 작품들을 선보였고, 영화감독은 미술화된 작품을 출품했다. 독일 영화의 거장 베르너 헤어초크Werner Herzog는 생전 처음으로 미술관에 영상 작업을 설치했다. 다섯 개의 프로젝터가 벽면에 풍경을 비추고, 시대를 가늠하기 어려운 화면 속 풍경화가 아름다운 음악과 함께 서서히 중첩되고 사라진다. 렘브란트와 동

© Wu Tsang

시대 사람이지만 현재는 잊힌 네덜란드 화가 세헤르스Hercules Segers(1590~1638)의 작품들이다. 헤어초크는 세계의 황량함과 인간의 고독을 보여 주는 세헤르스의 모노톤 풍경에서 근대의 시작을 보고, 그 숙명을 받아들여 자신의 내면을 조망하는 자세에서 현대를 사는 개인에게 남겨진 희망을 떠올리는 듯하다.

서른 살의 젊은 시각 예술가 우 창Wu Tsang은 4층 공연장 뒤에 공간 작품 「초록 방Green Room」을 설치하고 LA 트랜스젠더 바를 배경으로 촬영한 자신의 영상물을 반복 상영한다. 이 방은 공연이 있을 때는 출연자의 분장실로, 없을 때는 관객의 휴식처로 기획되었다면서 사적이고 공적인 의미가 교차

우 창, 「WILDNESS」, 2012, LA의 트랜스젠더 바의 일상을 카메라에 담았다.

118

하는 이중적인 공간이라고 작가는 설명한다. 하지만 그 말의 무게는 그리 크지 않다.(이중적이지 않은 공간은 별로 없으니.) '영화 작가'들 중 눈길을 끄는 이는 실험 영화를 꾸준히 선보인 루서 프라이스Luther Price. 그는 편집한 장면들을 이어 붙인 16밀리 필름을 몇 달 동안 땅에 묻어 숙성시키고 약품을 부어 부식시킨 다음, 그 위에 칠을 하여 영사기에 건다. 구식 슬라이드도 작업 대상이 되는데, 그의 슬라이드 마운트 안에는 개미, 흙먼지, 접착제의 흔적 등이 포착된다. 이들은 옛 환등기에 올려져 찰칵찰칵 소리를 내며 세월에 침식되어 버린 환영적 이미지를 반복적으로 벽에 투사한다.

▍회화 – 무의미의 의미, 의미 있는 무의미

2층과 3층 전시실에는 정통 미술의 잔향이 짙게 남아 있다. 그러나 전시된 작품들은 도리어 작품이 작가의 의도를 떠나 독립적이라든가, 창작의 맥락에 무관하게 해석될 수 있다는 1960, 1970년대의 자신감 넘치던 미학적 선언의 종언을 입증하는 듯하다. 배경 지식 없이 강렬한 인상을 받는 작품을 만나기는 어렵다. 또 작가가 기존에 없었던 특이한 사회적, 예술적 맥락을 포착하여 작품에 담았다고 해서 전처럼 그 예술적 가치가 급상승하는 것 같지도 않다. 독일 출신의 설치 작가 코터Hans Kotter는 색 온도 차를 담은 선으로 구축한 형상들로 채워진 캔버스를 유리 기둥 위에 세운다. 그러나 이를 감상하려면 약간의 공부가 필요하다. 작가의 말에 따르면 이 그림은 '자본 시장'이나 '패션계' 같이 변화무쌍한 현대 공간 안에서 일어나는 삶의 리듬을 담기 위해 신고전주의의 대가 푸생Nicolas Poussin(1594~1665)의 「사계」를 재해석했다고 한다. 뉴욕 작가 레이첵Elaine Reichek의 연작 「아리아드네의 실타래Ariadne's Thread」는 자수를 화폭에 담는다. 영웅 테세우스가 미로 속 괴수 미노타우로스를 처치하고 다시 바깥으로 나올 수 있도록 실꾸리를 쥐어 준 여인 아리아드네. 작가는 이 주제를 신화의 핵심 재료인 '실'로 재현하는

데 의미를 둔다. '실'로 작품과 관객을 꿰려는 셈이다. 그중 하나는 티치아노Tiziano Vecelli(1488~1576)가 같은 주제로 그린 그림을 실로 짠 태피스트리로 재현한 것. 그는 디지털 자수와 수공 자수의 '융합'을 강조하지만, 관객이 얼마나 의미 있게 받아들일지는 미지수이다.

전시실 한가운데 거대한 이빨들을 쌓아 만든 탑이 눈길을 끈다. 폴란드 출신 작가 말리노프스카Joanna Malinowska의 작품 「골짜기에서 별로From Canyons to the Stars」는 맘모스와 바다코끼리의 어금니 복제품을 뒤샹의 유명한 「병건조대」(1914) 모양으로 쌓아 올렸다.(뒤샹이 파리 어느 시장에서 산 이 건조대는 그의 첫 번째 레디메이드 작품이다.) 북극에 사는 사람들에게 이 어금니들이 토템의 의미를 지녔듯, 현대 예술가들에게 뒤샹의 작품은 모종의 토템적 의미를 지닌 것이다. 작가 말리노프스카는 자기가 그리지 않은 그림도 벽에 건다. 전형적인 미국의 풍광을 배경으로 노니는 야생마 무리를 담은 평범한 그림이다. 그린이는 미국 원주민 해방 운동을 하다가 FBI 요원을 죽이게 된 죄로 1975년부터 종신형을 살고 있는 레오나드 펠티에Leonard Peltier. 그녀는 그의 옥중 그림을 위해 자신의 전시 공간을 기꺼이 할애했다. 아마도 'AMERICAN=USA'라는 관념을 은연중에 드러내는 휘트니 미술관에 딴지를 걸기 위함인 것 같다. '미국' 미술을 말하지만, 그들이 '미국 원주민'이라고 부르는 이들에게는 무관심하니 말이다.

▌"예술은 예술이다" – 나의 예술을 찾아서

미국 미술의 전위를 보여 주는 휘트니 비엔날레는 '예술의 본질'에 대한 물음을 완전히 떠나보내는 의식처럼 다가온다. 답을 할 수 없어서가 아니라, 답할 필요가 없어지고 있기 때문이다. '본질'을 결정하는 일에서 관습적 예속을 보고 그 족쇄에서 벗어나려 노력했던 포스트모더니즘의 열정이 지나간 이후 세상의 다채로움은 날로 늘어 가지만 아직 어딘가 허망하다. '예술

말리노프스카, 「골짜기에서 별로」, 2012

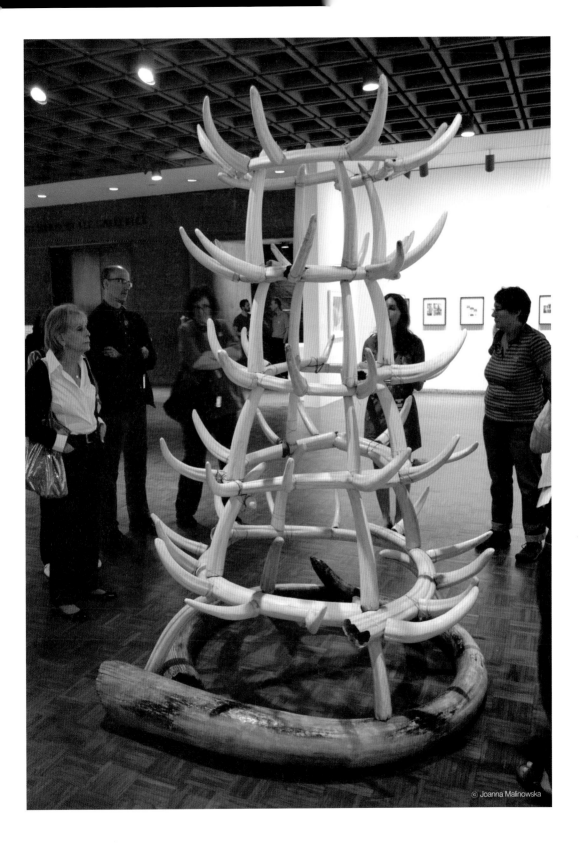

© Joanna Malinowska

© The Red Krayola, photo by 최도빈

은 예술이다'라는 동어 반복을 종착점 삼아 달려가는 현대 예술의 '지금'은 본질의 결정을 거부한 순간 이미 예견되었는지도 모른다. 그러나 무의미한 것들이 예술에서 의미를 갖는다고 해도, 또 예술을 정의하는 일이 무의미한 듯해도, 본질을 묻는 질문은 여전히 '나'에게 유효하다. 이것이 왜 예술인지 모를 때, 그것이 왜 이곳에 있는지 모를 때, 내가 왜 저것을 보고 있는지 알 수 없을 때, 그 당혹스러움은 '나'의 사유와 존재를 동시에 뒤흔든다. 그 흔들림의 찰나, 우리는 파편화된 삶 속에서 찾기 어렵던 온전한 나의 모습을 어렴풋이나마 그려 볼 수 있다. 포스트모더니즘이 남기고 간 선물은 '나' 자신이다. 선물 상자 안에는 예술의 '본질'에 대한 최종 결정권자는

사이키델릭 록밴드 레드 크레이욜라의 설치 작품. 그들은 휴스턴에 살지만 전시장과 화상 전화로 항상 연결되어 있다. 관객들은 밴드 멤버가 온라인 상태에 있으면 인사하고 말을 건넨다.

디트로이트 출신 작가 마이크 켈리(1954~2012)는 어릴 적 고향 집을 복제하여 끌고 다니며 움직이는 갤러리를 만들었고, 이 경험을 「이동식 농가 The Mobile Homestead」라는 다큐 영화에 담았다. 사진은 버려진 디트로이트 중앙 철도 역사 앞에 놓인 복제된 고향 집이다.

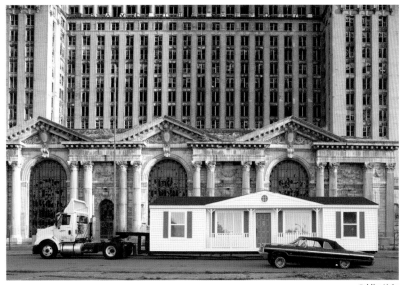

'나'일 수밖에 없으며 아쉽게도 그 '나'는 더 이상 다른 곳에 기댈 수 없다는 깨달음이 들어 있었다. 하지만 많은 사람들은 이 선물을 버거워하는 듯하다. 독립적 주체성을 앞세운 비판적 사고를 만끽하기는커녕, 갈수록 겉만 화려하게 포장된 삶과 이야기들을 제 것인 양 복제하는 데 과도한 노력을 기울인다. 이제 현대 예술은 '나'의 언어로, '나'의 한계와 맞서, 몸으로 더듬어 가며 그 의미를 탐지하는 수밖에 없다. 우리가 받은 이 선물을 두려워하지 말고, 스스로 정의 내리는 자가 되기 위해 자신을 단단하게 만드는 일이 필요한 때이다.

PART

2

과거의 시각 예술과 예술의 확장
Historical Visual Arts and New Arts

슬픈 웃음 — 비극적 삶의 무기

The Metropolitan Museum of Art

「무한한 농담거리 Infinite Jest」

메트로폴리탄 미술관, 뉴욕, 2011.9.13.~2012.3.4.

▌허위를 고발하는 '개'

'개 같은 사람.' 고대 희랍의 키니코스 kynikos 학파 사람들은 자칭 타칭 이렇게 불렀다. 그들은 인간이 자연을 거스르지 않음으로써 행복을 얻을 수 있다고 믿었다. 가장 유명했던 이는 빈 술통에서 천 조각을 걸치고 살았다던 철학자 디오게네스 Diogenes of Sinope(기원전 412~323). 그는 행복은 공부가 아닌 행동에서 오며, 사회적 관습을 버리고 자연의 본성에 따라 살아야 한다고 설파했다. 그는 개와 비유되기를 좋아했다. 개는 본능에 따르고, 위선적이지 않으며, 문제가 있으면 주저 없이 짖어 댄다. 사람도 자연에 따르는 개처럼 본성대로 행하면 행복해질 것이다. 디오게네스는 시장통에서 밥을 먹고, 노상에서 부끄러운 일도 스스럼없이 벌였다. 그러나 그의 '만행' 뒤에는 가면을 쓰고 위선의 갑옷을 두른 인간 군상의 뜬구름 같은 삶을 행동으로, 온몸으로 폭로하려는 마음이 있었다. 많은 사람들이 그에게 삶의 가르침을 물었지만, 행함이 중요하다는 그에게서 진리의 '말'을 듣고자 한 것부터가 잘못이었다. 자신을 찾아온 알렉산드로스 대왕에게 햇빛을 가리지 말고 비키라고 대꾸했던 것도 아마 그 때문이었을 것이다.

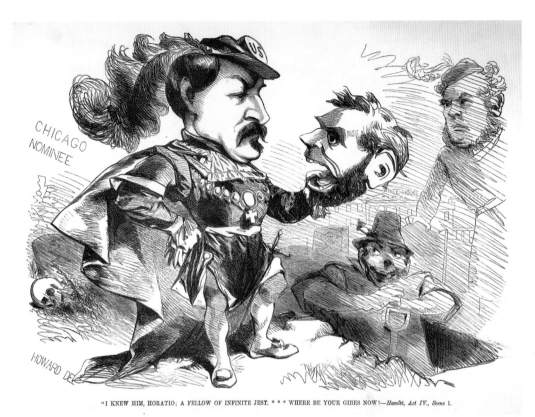

"I KNEW HIM, HORATIO; A FELLOW OF INFINITE JEST. * * * WHERE BE YOUR GIBES NOW?—*Hamlet, Act IV., Scene 1.*

'무한한 농담거리'라는 전시명은 셰익스피어 『햄릿』의 독백에 나오는 말이다. 이는 링컨을 'infinite jest'라며 넌지시 비꼬는 남북 전쟁 시대 저스틴 하워드의 풍자화(1864)에 등장한다.

'파레지아'와 '시니컬'

디오게네스는 행함을 중시했지만 그렇다고 전혀 말을 하지 않은 것은 아니다. 올바른 말도 행함이니까. 그의 무기는 마음속 생각을 있는 그대로 말하고 표현의 자유를 강조하는 화법이었다. 위험을 무릅쓰고 진실을 말하는 것을 희랍어로 '파레지아parrhēsia'(par모든＋rhēsis말을 함)라 한다. 그는 세상에서 가장 아름다운 것이 무어냐는 질문에 '자유로운 표현'이라고 답했다.(희랍 철학자들의 전기를 남긴 디오게네스 라에르티오스Diogenes Laertius가 '디오게네스 편'에서 언급한 내용이다.) 민주주의에 대한 자부심으로 충만했던 아테네 사람들은 이 '자유로운 표현'의 권리를 시민의 특권이라 믿었다.

127

하지만 권위를 사랑하는 사람들에게 그의 말은 그의 행동만큼이나 불편한 것이었다. 디오게네스는 권위적 질서와 체면 때문에 사람들이 입 밖에 내지 못하는 말을 거리낌 없이 토해 냈다. 그의 말은 허위에 대한 풍자와 조롱이 되어 떳떳치 못한 이들의 마음을 거슬리게 했다. 그는 도둑에게 짖어 대는 개처럼 인간 군상의 허위를 고발했다. 무엇이 진리인지 알리기 위해 맹렬히, 시끄럽게 짖었다. 풍자를 무기로 삼은 디오게네스 일파는 관습과 권위와 체면에 찌든 속세에 '시니컬cynical'했다.(키니코스학파의 '키니코스'는 희랍어로 '개 같은'이라는 뜻이며, 이는 영어의 'Cynics'로 정착되었다. 이 단어에서 파생된 '시니컬cynical'은 곧 '키니코스학파 같은', '냉소적인'이라는 뜻이다.)

© The Metropolitan Museum of Art

부알리, 「찡그린 얼굴들」, 1823~1828, 전시회 표지 그림으로 사용되었다.

웃음. 디오게네스가 지닌 힘의 원천은 다음 아닌 웃음이었다. 그의 행동과 그가 본 삶의 진리가 웃음과 함께 버무려질 때, 그의 풍자는 더 큰 반향을 일으켰다. 웃음은 그를 더욱 자유롭게 만들어 주었다. 알렉산드로스 왕조차 그를 건드리지 못했다. 왕이 웃음거리가 되었다고 해서 그를 잡아 가둔다면, 왕 자신은 더 큰 웃음거리가 될 것이기 때문이었다. 이렇듯 웃음은 속세와 초월을 관통하여 진리를 직시하게 해 주는 무기가 된다. 어떤 압제 속에서도 그에 대항한 용기 있는 풍자는 한 줄기 빛처럼 사람들의 암울한 마음을 어루만져 준다.

다빈치, 「다섯 개의 캐리커처 두상」, 1490 이후

▍풍자화 – 시민 사회와 미술의 만남

'웃음'은 미술에서도 오랜 역사가 있는 주제이다. 말할 수 없는 이야기들을 은유적인 그림으로 표현하여 웃음을 일으키는 풍자화는 인간의 역사와 함께했다. 하지만 '웃음'을 도구로 삼아 현실 사건의 핵심을 꿰뚫고 사람들의 각성을 촉구한 풍자화의 전성기는 18세기였다. 바로 이때 시민 사회가 싹트고, 대중 간행물이 앞다퉈 출간되었으며, '표현의 자유'에서 민주주의의 근간을 찾는 정치사상이 성숙하였기 때문이다. 뉴욕 메트로폴리탄 미술관은 2011년 9월 이 시기의 풍자화들을 한데 모아 전시하였다. 레오나르도 다빈치부터 뉴욕타임스의 캐리커치 화가에 이르는 작가들의 작품 160여 점을 주제별, 시대별로 선보인 「무한한 농담거리Infinite Jest : Caricature and Satire from Leonardo to Levine」 전은 제목 그대로 '무한한 농담거리'를 제공하였다.

미로와 같은 미술관을 헤치고 전시관에 들어선 관객들은 유명 화가들이 그린 캐리커처와 풍자화를 보면서 만면에 미소를 머금는다. 첫 번째 작품은 다빈치가 그린 명함 크기의 남자 옆모습 드로잉. 정확한 의도는 알 수 없지만, 다빈치가 특이하게 생긴 얼굴을 즐겨 그렸다는 기록에 비추어 볼 때 추잡한 인간상을 포착하려는 습작인 듯하다. 이 남자 뒤로 과장된 매부리코와 욕심이 덕지덕지 붙은 턱살을 스케치한 희미한 밑그림이 있는 것을 보면, 심증은 더욱 굳어진다.

이어 등장하는 작가는 바티칸 성 베드로 성당 열주 설계로 잘 알려진 조각가 베르니니Gian Lorenzo Bernini(1598~1680). 그는 무심히 흘러내리는 선으로 무

언가 애원하듯 팔을 내뻗은 난쟁이 궁정 대신을 그렸다. '정부' 프로젝트를 많이 수행한 베르니니는 교황, 왕, 대주교, 대신 등 당대의 힘 있는 사람들의 캐리커처를 두려워하지 않고 그렸고, '과장하다'는 이탈리아 말에서 파생된 '캐리커처caricature'라는 단어를 처음 글로 쓴 사람이기도 하다. 육체의 아름다움을 정교한 디테일과 역동적인 포즈로 버무린 조각상을 제작하였던 그도 캐리커처라는 자유로운 표현의 해방구가 필요했을 것이다.

▎프랑스 혁명 이후의 갈등 – 언론 통제와 풍자화

정치 풍자화가 가장 극적으로 나타난 곳은 격동의 시대를 보낸 프랑스였다. 왕정을 무너뜨린 1789년 프랑스 혁명, 나폴레옹의 등장과 실각, 왕정복고, 입헌 군주제로 이어진 1830년 7월혁명, 제2공화국을 탄생시킨 1848년 2월 혁명까지 프랑스 사람들은 숨 가쁜 60년을 보냈다. 왕과 귀족층이 이끌던 구체제가 시민에게 무너진 이 여정에 풍자화의 역할이 빠질 리 없었다. 소수가 독점한 권력이 부정과 부패로 붕괴되는 역사적 필연, 그 저변에는 권력자의 압박에도 굴하지 않는 비판과 저항, 풍자, 조롱이 원동력처럼 작동하고 있었다.

아카데미적인 고전주의를 강한 표현력에 바탕을 둔 낭만주의로 대체한 들라크루아Eugène Delacroix(1798~1863)는 어렸을 적부터 풍자화를 그리며 생계를 유지했다. 그는 열여섯 살 무렵 낡은 구리 프라이팬 바닥에 나폴레옹을 희화화한 그림을 새겼고, 암울했던 왕정복고 시절에는 신문에 풍자화를 투고했다. 그중 하나가 이 전시에 걸렸다. 「롱샹의 가재」는 후퇴하는 언론 정책에 대한 조롱을 담고 있다. 프랑스 혁명으로 시민들이 잠깐이나마 경험한 자유는 구체제를 그리워하던 특권층에겐 몹시 불편한 것이었다. 특히 언론의 자유가 문제였다. 1822년 정부는 왕정이나 교회 등 구체제를 공격하는 언론인들을 처벌하는 법안을 공포한다. 그림 앞면에 등장하는 가재를 탄 사

© The Metropolitan Museum of Art

들라크루아, 「롱상의 가재」,
1822년 4월 4일

람들은 이 법안을 환영하는 이들로, 가재 집게발로 가위질할 준비가 되어
있다. 구체제의 대표자들은 한껏 차려입은 그로테스크한 노파로 표현되었
고, 입맛에 맞지 않는 보도를 틀어막는 보수주의자들은 두꺼운 안경을 쓰고
"뒤로 돌아 갓!"이라고 외치고 있다. 이들의 명령을 받은 가재는 혁명 정신
의 상징인 개선문 반대쪽으로 슬금슬금 기어간다. '죄인'이 된 비판 언론인
을 태운 또 다른 작은 가재 위에는 검열을 뜻하는 '가위' 깃발이 걸려 있
다. 구체제 인사들이 가재 등에 올라타 조심스레 뒷걸음질 치는 이유는 그
들 스스로도 시대정신에 역행하고 있다는 것을 잘 알기 때문이다. 느릿느릿
한 가재 위에 서서 개선문을 바라보고 있으면 먼발치의 사람들에게는 적어
도 가만히 있는 듯 보일 테니까.

하지만 사람들의 머릿속에 새겨진 자유의 기억은 암울한 과거로 돌아가는

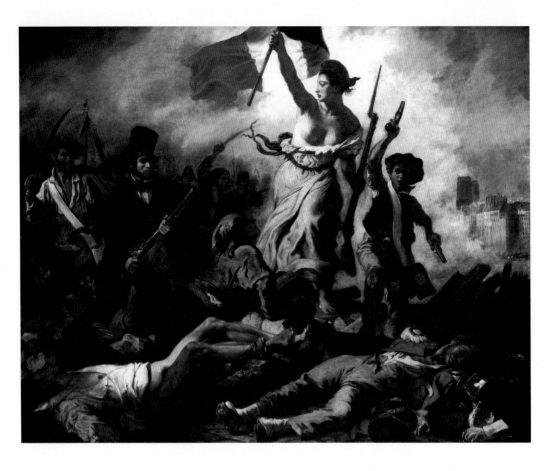

것을 끝내 허용치 않았다. 1830년의 7월혁명은 그 기억이 현실화된 사건이
었다. 풍자화를 그리던 들라크루아는 낭만주의 사조를 이끄는 선봉장이 되
어 잔존 왕당파 세력을 무너뜨린 이 혁명의 기억을 「민중을 이끄는 자유의
여신」에 담았다. 프랑스 혁명의 삼색기를 들고 자유의 프리기아 모자를 쓴
여신은 공화국의 상징으로 사람들의 마음에 각인되었다. 프랑스 혁명의 중
심 세력인 소위 '부르주아bourgeois'라고 불리는 산업 자본가들은 7월혁명으
로 인해 마침내 온전한 권력을 손에 쥘 수 있었다. 그들의 나라가 시작되었
다. 입헌 군주제 형태였지만, 의회 선거권은 재산을 기준으로 부여되었다.
전 시민의 1퍼센트도 안 되는 한 줌의 부자들만 투표할 수 있었다. 대중적

인기에 힘입어 왕이 된 루이 필리프Louis Philippe(1773~1850)는 왕위에 오르자마자 사람들의 기대를 저버리고 극소수를 위한 정책을 고수한다. 공공의 적이었던 왕가와 귀족들의 자리를 산업 자본가들이 차지했을 뿐, 그 구조는 고스란히 남은 셈이다.

'부르주아 군주'라는 별명을 얻은 루이 필리프는 한발 더 나아갔다. 겉으로는 국민을 위한다면서 뒤로는 국가를 수익 모델 삼아 스스로 엄청난 부를 축적한 것이다. 부모에게 재산을 물려받은 자본가들과 달리 매수으로 성공한 '프티부르주아'로서 그동안 당한 설움을 풀기라도 한 것일까. 그는 또한 정권의 기반인 산업 자본가들을 견제하기 위해 은밀히 은행가들에게 특혜를 베푼다. 루이 필리프의 공식 직함은 '프랑스 국민의 왕 Roi des Français'으로 바뀌었지만(이전 칭호는 '프랑스 왕국의 왕'이었다. 즉 왕의 이론적 기반이 땅에서 사람으로 바뀐 것이다), 국민의 열망은 안중에도 없었다. 국민의 불만에 대해 정부는 "(당신도) 부자 되세요!"(투표권을 지녀야 사람 대접을 해준다는 이 말은 당시 고위 관리의 발언이었다)라는 말만 되풀이할 뿐이었다.

▌풍자화의 대가 오노레 도미에

풍자화를 예술의 경지로 끌어올린 화가로 칭송받는 도미에Honoré Daumier (1808~1879)가 본격적인 작품 활동을 시작한 것은 이 무렵이었다. 그는 젊은 시절 부르주아 정부의 부패와 사리사욕, 그에 봉사하는 사법부의 위선과 허위를 통렬하게 비판하는 그림을 그렸다. 스물셋 되던 1831년 도미에는 루이 필리프를 모든 것들을 마구 먹어 치우는 탐욕스러운 가르강튀아로 묘사해 화제가 되었다. 서양 배 모양의 살집 좋은 얼굴은 이내 왕의 상징이 되었고, 그는 이 그림으로 인해 6개월간 옥고를 치러야 했다. 국가 원수가 불편해하면 그것은 죄였다. 이번 전시회에 걸린 「과거, 현재, 미래」(1834)에는 서양 배 모양의 루이 필리프가 다시 등장한다. 집권 4년 만에 국민의 신망을

완전히 잃은 루이 필리프. 과거를 뜻하는 그의 왼쪽 얼굴은 평온하지만, 정면을 향한 현재의 얼굴은 불안으로 가득하며, 가까운 미래에 큰 충격을 받을 예정이다. 이 그림을 펴낸 「카리카튀르La Caricature」지는 해설을 이렇게 달았다. "루브르 궁을 지키는 호위병들도 그를 (어두운) 미래로부터 지킬 수 없다."

1835년 루이 필리프는 암살의 위기를 가까스로 모면한다. 그는 이 사건의 원인을 비판적인 언론의 '괴담' 혹은 '풍자' 탓으로 돌리고 더욱 폭압적인 언론 통제를 실시한다. 정부는 비판 언론을 폐간할 수도 있었고, 풍자화를 그리려면 사전에 그 모델이 되는 사람에게 허락을 받도록 했다. 더 이상 도미에는 욕심 살이 덕지덕지 붙은 루이 필리프의 풍자화를 그릴 수 없었다.

도미에, 「가르강튀아」, 1831. 도미에는 프랑스 7월혁명 이후 왕이 되어 개인적인 치부에 힘을 쏟은 루이 필리프를 식탐으로 가득한 가르강튀아로 묘사했다.

도미에, 「과거, 현재, 미래」,
1834

권력자를 풍자할 길이 막히자 그는 사회적 모순에 날카로운 시선을 던졌다. 그중 도미에는 법조인들의 위선을 꼬집는 일에 많은 시간을 할애했다. 그는 도덕의 화신인 양 거드름을 피우는 법조인들의 검은 속내를 날카로운 필치로 묘사했다. 심드렁한 연극배우처럼 껍데기뿐인 수사를 동원하는 변호사와 검사들, 그리고 재판정 높은 자리에 앉아 그들의 연극을 무심히 지켜보는 판사가 그가 방청석에 앉아 즐겨 그리던 대상이었다. 재판정에서는 정작 재판받는 사람의 삶은 고려되지 않았다. 가끔씩은 어떤 게 진실인지도 잊었다. 재판은 법조인들의 향연, 자존심을 건 스포츠가 되었다. 연극 무대를 내려오면 동료애로 다시 뭉치지만 말이다. 말년의 도미에는 시력을 잃게 된다. 5천 점이 넘는 풍자화와 판화, 조각을 남긴 예술가의 마지막 여생은 암흑 속에서 마무리되었다. 하늘이 평생 가난하게 살며 묵묵히 부정의를 기록했던 그의 눈을 쉬게 하려 함이었을까.

'슬픈 웃음'. 한 세기도 못 사는 인간의 짧은 삶, 즐겁고 싶은 인생에 슬픈 일이 너무 많다. 강렬한 세속적 욕망과 이기심으로 무장하지 않으면 패배한다는 세상에서 웃는 일이 쉬운 것만은 아니다. 역설적으로 세상은 우리가 슬퍼도 웃어야 함을 가르쳐 준다. 웃지 않으면 더욱 힘들어지기에, 뼛속까지 힘든 시절 오히려 사람들은 웃음을 찾는다. 우리 스스로 키니코스학파처럼 위선을 향해 맹렬히 짖지는 못하더라도, 그들이 알려 준 웃음 속에서 변화의 힘을 느낀다. '슬픈 웃음'이 우리네 삶 깊숙이 다가오는 그 순간, 그것은 어쩌면 기존 질서가 마침내 임계점에 도달했다는 신호일 수도 있다. 사람들이 마냥 웃고만 있지는 않을 것이기에.

표현의 자유와 풍자

이 글을 쓰던 2012년 1월 한국은 '나는 꼼수다' 열풍으로 기묘하게 뜨거웠다. 기
묘했던 이유는 누구나 아는데 아무도 이야기하지 않았기 때문이다. 기성 언론이
이들에게 관심을 보인 것은 그중 한 명이 대통령 선거 때 당선된 후보에 대한 의혹
을 제기했다는 이유로 징역형을 받아 감옥에 갈 때뿐이었다. 이 글을 통해 그들이
줄기차게 폭로하고자 했던 권력자의 국가 사유화를 짚으면서 '표현의 자유'가 지
닌 사상적 무게에 대한 몰이해를 돌아보고 싶었다. 저 옛날 디오게네스와 알렉산
드로스, 도미에와 루이 필리프 사이의 관계가 더욱 천박해진 상태로 지금도 유지
되고 있음을 이야기하면서.

표현의 자유는 서구인들이 첫손에 꼽는 가치가 아닐까 한다. 사회적으로는 모든
구성원이 자유롭고 평등하다는 근거가 되며, 개인적으로는 자신이 차별받지 않는
인간 중 하나라는 증거이기 때문이다. 개인에게 보장된 표현의 자유는 인간의 보
편적 존엄성을 가늠하는 척도가 되었다. '과도한' 표현의 자유를 경계해야 한다지
만, 오랜 싸움을 통해 개인의 자유를 얻어 낸 서구에서는 국가 권력이 개인의 표현
의 자유를 규제할 정당성이 있는지, 있다면 어디에서 비롯되는지를 먼저 묻는다.

미국 헌법은 1787년에 제정되었지만, 헌법이 개개인의 삶과 직접적으로 관계를 맺
게 된 것은 그보다 4년 뒤인 1791년 '권리장전Bill of Rights'이라 일컫는 열 개의 조
항이 부가되고 나서였다. 원래 미국 헌법에는 대통령제, 의회, 사법부, 연방제 등
국가 구성을 위한 조항밖에 없었다.(미국 극우 보수 단체들은 '헌법'으로 돌아가자
며 헌법 낭독회를 열곤 하는데, 내용을 들으면 지루하기 짝이 없다.) 개인의 권리와

연관된 조항들은 권리장전 제정 이후 생긴 것이다. 그 첫 번째 수정 조항은 '표현의 자유'와 관련된다. 이 조항은 미국 역사를 관통하며 민주주의 사회의 버팀목이자 방파제 역할을 해 왔다. 이에 따르면 국교를 정한다거나 종교 차별을 해서는 안되며, 표현의 자유를 제한해서도 안 된다.

대한민국 헌법 21조도 "모든 국민은 언론 출판의 자유와 집회 결사의 자유를 가진다"고 되어 있지만, 양 조항의 느낌은 사뭇 다르다. 미국의 조항은 입법 권한을 가진 '의회'를 주어로 하고, 개인의 자유를 침해하는 법안을 '입법'할 수 없다고 명시하고 있기 때문이다.("Congress shall make no law […] abridging the freedom of speech.") 우리 헌법은 국민에게 이러저러한 자유가 있다는 '개념적' 범위만을 명기하나, 미국의 헌법은 대의 기구의 권력 남용을 막는 '실천적' 금지를 담고 있는 듯하다. 극단적으로 말하자면 우리의 경우 막대한 힘을 가진 국가 권력이 이 조항을 지키고자 하는 의지가 없다면 유약한 개인의 자유는 유린되기 쉬운 반면, 미국의 경우는 국가의 권한을 제한함으로써 개인에게 국가의 권력 남용에 저항할 수 있는 마지막 무기를 제공한다.

플라톤이 그린 이상 국가

디오게네스가 가장 아름다운 것이라 말한 '파레지아'는 일찍이 플라톤Platon(기원전 427~347)이 『국가Politeia』 제8권에서 민주정의 척도라 설명한 것이기도 하다. 플라톤은 다섯 단계의 정치 체제를 이야기하면서 민주 정체를 마지막에서 두 번째에 놓았다. 진리와 좋음을 볼 수 있는 철학자들이 통치하는 '최선자最善者들의 정체aristokratia'가 무너진 다음에는 명예 지상 정체timokratia가 들어선다. 이 정체의 통치자들은 명예와 승리를 중요시하는데, 이들의 후손이 명예보다 재산을 지키느라 법률을 따르지 않거나 왜곡하면서 과두 정체oligarchia로 바뀐다. 과두 정체의 척도는 평가 재산. 이들은 돈벌이만 좋아하며, 가난한 이들을 멸시한다. 하지만 부유한 자들의 '만족할 줄 모르는 욕망' 때문에 최후를 맞는다. 지나친 빈부 격차로 가난한 이들이 혁

「플라톤의 아카데미」, 폼페이 유적에서 발견된
고대 로마의 모자이크

명을 열망하게 되고 자신들이 소수의 부유한 이들보다 머릿수도 많고 뭉치면 힘이
세다는 것을 자각하는 순간, 이 정체의 최후가 다가온다. 이렇게 시작된 혁명은
"무력에 의해서 이루어지건, 또는 다른 쪽이 겁을 먹고 망명함으로써 이루어지건
간에" 민주정dēmokratia(다수demos에 힘kratia이 있음)으로 이어진다.

민주정은 모든 정체들 중 "마치 온갖 꽃을 수놓은 다채로운 외투처럼" 가장 아름다
운 것이다. 그렇게 다채로울 수 있는 이유는 이 정체의 근본이 '자유'에 있기 때문
이다. 이 나라는 '개인의 자유'와 '표현의 자유parrhēsia'로 가득 차 있어서 구성원 제

각기 다양한 삶을 꽃피워 사회에 아로새긴다. 하지만 과두정이 과욕 때문에 몰락했듯, 민주정 또한 자유에 대한 오해와 집착 때문에 몰락의 길을 걷는다. 지나친 자유는 개인의 판단력을 흐리게 하고, 스스로를 과도하게 미화하게 만든다. "오만 무례함을 교양 있음으로, 권위가 없음(무정부 상태anarchia)을 자유로, 낭비를 도량으로, 부끄러움을 모르는 상태를 용기로" 부를 만큼 말이다. 이들은 자유로운 삶을 날마다 마주치는 욕구에 영합하여 살아가는 거라 해석한다. 어떤 날에는 술만 마시고, 다른 날에는 몸을 가꾸며, 또 다른 날에는 철학을 공부하고, 돈도 벌려고 했다가, 정치에 뛰어들기도 하는 등 우연적인 삶을 살아가며 자유를 만끽한다.

과도한 자유는 오히려 예속과 굴종으로 돌아온다. 민주정은 참주정으로 변한다. 그 퇴행의 토대는 "손수 일을 하고 정치에는 관여하지 않으며, 재산도 그다지 많이 갖지 못한" 민중demos에게 있다. 그들은 한 사람을 선도자 삼아 그에게 무조건적인 지지를 보내는데, 이 사람이 시간이 지나면 참주tyrannos가 된다. 플라톤의 표현에 의하면 "동족의 피를 맛보고 늑대로 바뀌는 자" 말이다. 이 늑대는 다른 모든 이들을 파멸시키면서 권력을 확장한다. 자유로운 사상을 가졌거나 진리를 추구하거나 용감한 자들, 즉 자신의 지위를 위협할 가능성이 있는 '훌륭한 사람들'은 모두 숙청해 버린다. 나라는 텅 빈 껍데기만 남고, 권력자들을 먹여 살리는 것은 결국 그 참주를 택해 노예가 되어 버린 민중이다. 민중은 "철 이른 자유akairos eleutheria"에 취해 훌륭한 사람들을 버리고 참주를 택한다. 결국 "가혹한 노예들의 종살이" 같은 삶을 꾸리는 것으로 끝난다.

플라톤이 『국가』에서 언급한 정체의 변화는 참주정, 지금 말로 독재 정치에서 막을 내린다. 그 앞 단계의 가장 아름다운 정체인 민주정으로 돌아갈 수 있는지, 철인왕이 다시 나타나 나라의 격을 되살리게 될지는 알 수 없다. 어찌 보면 참으로 먹먹한 결말이다. 하지만 참주정이 바뀌어야 한다면, 그 변화의 열쇠는 또다시 그 원인을 제공했던 '민중'에게 달려 있을 것이다. 미래에 올 다음 단계가 무엇이든 변화의 출발점은 자신이 노예처럼 종살이를 하고 있다는 것을 깨닫는 것이기 때문이다.

젊음과 자기 성찰

Getty Villa

게티 빌라
로스앤젤레스, 2011.09.

▌알키비아데스의 넋두리

젊은이는 자신을 알아주지 않는 스승 때문에 속이 상했다. 알아주지 않는다기보다는 다른 사람들처럼 자기에 대한 욕정을 보여 주지 않기 때문이었다. 당대의 꽃미남으로 소문난, 아테네 최고 명문가 출신의 알키비아데스 아니던가. 콧대 높던 그는 자기가 먼저 몸을 던져도 꿈쩍하지 않는 소크라테스가 야속하기만 했다. 스승은 그를 사랑한다고 말했지만, 다른 성인 남자들이 소년을 사랑하는 방식으로 사랑하지 않기에 그 말을 믿을 수 없었다. 속만 시꺼멓게 태우던 알키비아데스도 나이가 들고, 술에 잔뜩 취해 고래고래 푸념을 내뱉을 줄도 알게 되었다. 불콰해진 그가 남의 잔치에 끼어들어 사랑에 대해 넋두리를 한다. 자신이 사랑해 마지않았던 스승에 대해 원망과 질투가 섞인 찬양을 늘어놓는다. 아테네 청년들은 소크라테스를 '사랑해 주는 자erastēs(소년을 사랑해 주는 어른 남성을 말한다)'로 여기지만 실상은 그 반대이며, 소크라테스야말로 청년들의 사랑을 독차지하는 '소년 애인ta paidika'임을 깨달으라고 충고하면서 말이다. 이것이 '함께 술 마시며 symposion' 사랑이 무엇인지 논한 플라톤의 아름다운 대화록 『향연Symposium』의 마지막 장면이다.

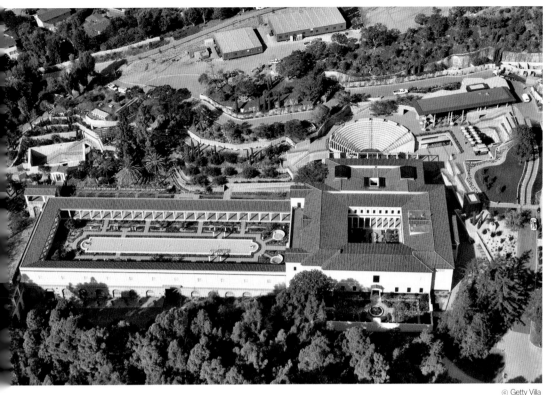

© Getty Villa

캘리포니아 로스앤젤레스 말
리부 해안 절벽에 위치한 게
티 빌라 전경

젊음과 사랑, 그리고 인간의 숙명

젊음. 고대 희랍인들은 소년의 젊음을 흠모했다. 어른 남성이 10대 소년과
애인 관계를 맺는 일은 흔한 일을 넘어 남성 중심의 귀족 사회를 유지하고
후속 세대를 교육하기 위해 적극 권장되는 일이었다. 호기심과 열정으로
가득한 소년들은 멋진 어른을 만나 많은 것을 배우고 싶었을 테지만, 어른
들의 생각은 꼭 그렇지만은 않았다. 소년의 젊은 육체만 탐하는 사람들이
많았기 때문이다. 어른들은 조각 같은 소년의 몸을 보며 미적 쾌감을 느끼
고 육체적 쾌락을 탐닉하는 데 몰두하였다. 시간이 흘러 아름다움이 시들
면 소년들은 버림받았다. 그 경우 젊은이들은 잃어버린 삶을 찾아 헤매거
나, 그 자신이 어른이 되어 이기적인 즐거움을 탐하러 희생양을 찾아 떠났

141

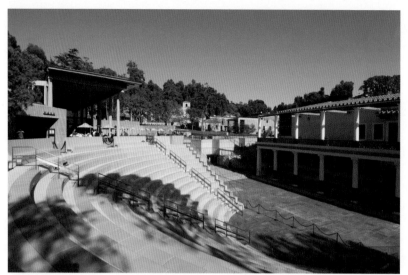

게티 빌라 출입구와 미술관 건물을 잇는 자리에 있는 플라이슈만 극장

© Getty Villa

다. 어른들은 성년의 문턱에 다다른 젊은이의 고민을 돌아보지 않는다. 그들도 자기들과 똑같은 과정을 거쳐 어른이 될 뿐이니까. 어른이 된 자신들은 지금의 젊은이들보다 몇 배나 큰 고통과 시련을 겪은 것으로만 기억하니까.

로마인들은 희랍인들에 비해 실용적이었다. 그들은 사서 고생하는 철학 같은 학문은 '외국인 지식 노동자' 희랍인들에게 맡겨 두고(그래서 인문학적 전통이 끊기게 되었다), 권력과 부를 얻고 세속적 즐거움을 찾는 데 많은 시간을 들였다. 로마 귀족들은 어마어마한 제국을 경영한 합리적인 정치인이자 잘 조직되고 훈련된 군인이었지만, 난해한 삶의 문제에 대해 깊이 파고들지는 않았다. 대신 그들은 쟁취한 풍요를 즐기고 사람들을 만나 사교적 삶을 즐기는 데 힘을 쏟았다. 술의 신 바쿠스에 대한 사랑만큼이나 술과 연회를 즐겼고, 남녀를 가리지 않는 육욕으로 정열적인 영혼의 소유자임을 증명하려 들었다. 여성에 대한 사랑은 자유로운 남자도 정념의 노예로 만드는 데 반해, 사내아이와의 사랑은 영혼의 평정을 잃지 않게 해 주기에 보다 우

월하다고 주장하는 이들도 있었다. 어느 로마인이 자기 묘비에 남긴 말은 당시의 향락 문화를 함축적으로 보여 준다. '나는 그저 내게 주어진 운명대로 평생 보잘것없이 살아왔노라. 그대들에게 충고하노니, 나보다 더 즐겁게 살도록 하라. 바로 그게 삶일지니. 그 이상을 바라 무엇 하리. 사랑하고 마시고 목욕탕에 다녀라. 그것이 진짜 삶일지니. 그 밖엔 아무것도 남지 않으리. 나는 철학자의 말을 한 번도 듣지 않았다. 의사들의 말도 믿지 마라. 그들이 바로 나를 죽인 장본인이라네."

▌박제가 된 로마인의 삶 – 폼페이와 헤르쿨라네움

18세기 중반 폼페이 유적의 발굴이 본격화되자 로마인들의 생활상이 1700년의 세월을 넘어 입체적으로 복원되기 시작하였다. 79년 8월 24일, 로마인들로 하여금 "온 세상이 함께 죽어 가고 있다"(소 플리니우스의 기록)고

게티 빌라 정원 바깥 열주랑

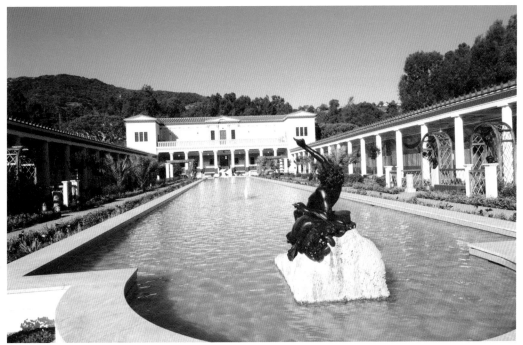

© Getty Villa

탄식하게 만든 베수비오 화산의 폭발은 폼페이와 헤르쿨라네움을 수 미터가 넘는 화산재로 덮어 버렸다. 놀라 대피하는 사람들을 삼킨 뜨거운 열기는 번제를 지내듯 사람의 살과 뼈를 살라 버렸고, 그 최후의 모습을 텅 빈 공간으로 남겨 놓았다. 19세기 이탈리아 고고학자인 피오렐리Giuseppe Fiorelli (1823·1896)는 이 공동에 시멘트와 석고를 부어 신체 주형을 뜨는 기법을 개발하여 멈춰진 시간을 되살려 냈다. 한때 살아 있던 인간이 조소 작품의 형틀이 된 것이다. 발굴된 유물도 아니고 창작된 작품도 아닌 이 '흔적'에는 화산 폭발로 정지된 시간이 고스란히 보존되어 있었다. 공포에 질려 얼굴을 두 손에 파묻고 쪼그려 앉아 최후를 기다리는 사람, 생존 확률을 높이려는 듯 땅바닥에 바짝 엎드려 죽음을 맞이한 사람, 빵 덩이를 물고 달리던 개 등이 석고로 굳은 채 드러났다. 이렇게 순간적으로 정지된 도시의 모습은 근대인들에게 고대에 대한 흥분을 불러일으켰고, 연구자들에게는 완벽하게 보존된 한 시대를 보여 줌으로써 로마의 생활사를 정밀하게 복원할 수 있는 계기를 제공했다.

▋ 캘리포니아 해안으로 옮겨진 고대 로마의 영화

1974년 캘리포니아 말리부 해변의 언덕에 새 미술관이 문을 열었다. 서부의 석유왕이자 고대 미술 애호가인 장 폴 게티J. Paul Getty(1892~1976)가 30년 전 사 둔 땅에 저택 대신 미술관을 지은 것이다. 젊은 시절부터 그리스 로마 예술품을 집중적으로 수집했던 그는 베수비오 화산 폭발로 파묻힌 로마의 호화 빌라를 캘리포니아 해안에 그대로 재현하고자 했다. 모델이 된 곳은 폼페이 맞은편 마을 헤르쿨라네움의 최대 저택인 '파피루스의 집Villa dei Papiri.'(발굴할 때 뒤편 서재에서 1700여 권에 이르는 탄화된 파피루스 뭉치들이 나왔기 때문에 붙여진 이름이다. 로마 시대의 철학을 연구하는 데도 이 집에서 발견된 문서들이 큰 역할을 했다.) 이 빌라의 기본 설계도는 18

「승리를 거둔 젊은이」, 기원전 4세기

세기 중반의 발굴 과정에서 작성된 건물 배치도였다. 발굴이 안 된 부분이 나(아직도 상당 부분이 화산재에 덮여 있다), 손상되고 파괴된 부분들은 폼페이의 집과 신전에서 쓰인 장식 및 벽화를 참조하여 완성하였다. 건설 책임자는 고대 건축을 전공한 역사가였고, 화가들은 로마 시대에 자주 쓰였던 '눈속임 기법trompe l'oeil' 벽화로 거대한 빌라의 열주랑peristyle을 마무리했다. 쪽빛 지중해를 향해 250미터나 뻗은 호화롭기 그지없던 고대 로마의 저택이 2천 년의 세월이 흐른 후 캘리포니아 해변에 되살아난 것이다. 아쉽게도 억만장자 게티는 꿈에 그리던 이 고대 저택의 완공을 보지 못한 채 생을 마감하였다. 그는 당시 6억 6천만 불이 넘는 천문학적인 유산을 자신의 이름을 딴 이 미술관에 남겨 주었다.(탄탄한 재정에서 나오는 수익은 관람료를 받지 않음으로써 관람객에게도 혜택이 돌아간다.)

그렇게 20년이 지나자 이 저택만으로는 넘쳐 나는 소장품을 다 관리할 수가 없게 되었다. 1997년, LA의 명소가 된 '게티 센터Getty Center'를 열어 소장품을 옮기고, 원래의 저택은 대대적인 리노베이션에 들어갔다. 10년에 걸친 대공사 끝에 2006년 '게티 빌라Getty Villa'로 이름을 바꾸어 달고 다시 문을 열었을 때, 이곳은 고대 그리스, 로마와 에트루리아 예술품을 위한 전용 전시관이 되었다. 관람객은 화산재로 뒤덮여 딱딱하게 굳은 헤르쿨라네움 발굴지처럼 온통 잿빛 마감재로 벽을 두른 지그재그의 경사로를 따라 내려간다. 지하에 파묻힌 듯 캄캄한 입구를 통과하면 고대의 열린 극장과 그와 맞놓인 2층 저택의 파사드와 마주한다. 시간을 고대로 되돌려 놓는 극적인 장치라고나 할까. 아무런 시간의 더께도 찾아볼 수 없기에 생경한 이 거대한 고대의 재현품은 말리부 절벽 위에서 미 서부의 파란 하늘과 만나 몽환적인 과거를 창조한다.

▌되살아난 고대의 젊은이들

1964년 그물에 걸려 올라온 당시의 「승리를 거둔 젊은이」의 모습

© Getty Villa

게티 빌라의 소장품 중 으뜸은 1974년 개관과 함께 전시되기 시작하여 현재까지 관람객들의 찬탄을 자아내는 희랍 청동 조상 「승리를 거둔 젊은이」이다. 이 조상은 1964년 이탈리아 아드리아 해에서 패류와 부식물에 덮인 채 어부의 그물에 걸려 올라왔다. 당시 육안으로 확인되는 것은 굳건한 하체와 머리를 향해 올린 팔 정도였다고 한다. 이 조상은 발견 직후 자취를 감추었고, 10년 후 아름다운 소년의 자태를 자랑하며 게티 미술관에 재등장했다. 생동감을 높이기 위해 유리를 박아 넣은 눈과 구리로 상감한 한쪽 젖꼭지는 세월의 파도에 잃어버렸지만, 동시대인들의 시선을 한 몸에 모았을 아름다운 자태와 용모는 2천 년이 지나도록 그대로 간직하고 있었다. 머리에 쓴 올리브 화관과 그것을 강조하듯 슬며시 머리 쪽으로 올린 오른손은 이 소년이 다름 아닌 올림픽 경기의 우승자임을 알게 해 준다. 두꺼운 목은 격투기 선수처럼 강인하고, 그가 취하고 있는 콘트라포스토contrapposto(한쪽 다리에 중심을 두고 다른 쪽 다리는 힘을 빼 자연스러운 몸의 곡선을 드러내는 희랍 고전기 조각상의 전형적 자세)는 잘 발달된 허벅지를 강조해 준다. 팔과 몸통은 일부러 키운 근육이 아니라 자연스레 단련된 형태를 띠고 있어 사람들의 눈길을 잡아끈다. 자연스러운 육체에서 비어져 나오는 아름다움이다. 기원전 4세기에 만들어진 것으로 추정되는 이 소년상은 희귀하고도 희귀한 등신대 청동상(대부분의 희랍 조상

147

은 로마 시대의 대리석 모작으로 남아 있다) 중
에서도 그 아름다움과 완성도가 뛰어난 작품으
로 평가받는다.*

2011년 9월 게티 빌라의 바실리카 갤러리에는
또 다른 소년이 서 있었다. 폼페이 화산재에 묻
혔는데도 거의 완전한 모습으로 발견된 「램프를
든 젊은이」가 바로 그 주인공이다. 나폴리 국립
고고학박물관에 있던 이 젊은이는 이번 전시를
위해 먼 여행을 했다. 베수비오 화산 폭발 직전
집을 수리하던 주인이 이 젊은이의 조상을 세심
하게 포장해 중정 한가운데에 세워 두었다고 한
다. 세월은 어쩔 수 없어 오른팔이 부러진 채 발
견되기는 했지만, 주인이 해 둔 포장 덕분에 입
술과 젖꼭지의 구리 상감, 유리알 눈 등은 그대
로 보존되었다. 소년의 자세는 수백 년 전의 희랍

© Remi Mathis

「램프를 든 젊은이」, 기원전
4세기

운동선수 조상의 모티브와 같았다. 하지만 과도하게 힘을 준 오른쪽 다리와
의식적으로 구부린 왼쪽 다리의 콘트라포스토는 경직된 곡선을 만들어 낸
다. 이는 나이에 비해 과장된 복근과 두드러지게 발달한 외복사근과 맞물려
어딘지 부자연스러운 모습으로 비친다. 희랍 고전기 시절 만들어진 이상적
인 원본에 새로움을 입히려는 과도한 욕심이 합쳐져 탄생한 매너리즘이라

* 게티 미술관과 이탈리아 정부는 이 소년상의 적법한 소유 자격을 놓고 아직도 논쟁 중이다. 이탈
리아 인근 바다에서 건진 소년상이 10년 후 복원된 모습으로 재등장하기까지의 과정은 많은 부분 미
스터리로 남아 있는데, 암시장에서 게티 미술관이 메트로폴리탄 미술관과 경합 끝에 수백만 불을 주
고 사들였다는 설도 전한다. 2012년 3월 게티 센터는 비슷한 방식―불법 발굴된 '장물'의 매입―으
로 취득한 「시칠리아의 아프로디테」를 이탈리아 정부에 돌려준 바 있다.

게티 빌라 입구 진입로. 마치 화산재로 덮인 헤르쿨라네움 발굴지를 방문하듯 회색빛 벽들 사이로 지그재그로 내려간다.

© Bobak Ha'Eri

고나 할까. 사치와 향락이 넘치던 로마 귀족의 저택 한가운데 서 있던 이 젊은이는 폭발의 그날, 하늘을 뒤덮은 연기와 땅에 쌓여 가는 화산재 속에서 두려움에 떨며 타 죽던 사람들을 묵묵히 지켜보았을 것이다.

알키비아데스도 나이를 먹어 아테네 공식 꽃미남의 미모도 시들기 시작했

다. 구애자들도 하나둘씩 떠나가고, 그의 곁에는 소크라테스만 남았다. 알키비아데스는 콧대 높던 젊은 시절 자신이 얼마나 무지했는지 스승에게 고백하지만, 소크라테스는 그를 탓하지 않는다. 젊은이들이 의미 있는 삶을 성찰하도록 교육하기보다 어른들의 욕망을 채우는 데 급급한 사회의 결함을 지저할 뿐이다. 소크라테스가 이 미소년의 육탄 공격에도 절제를 지킨 것은 자기를 올바로 세워 사회를 교정하고픈 마음 때문이었으리라.

사실 알키비아데스는 소크라테스가 깨우쳐 준 진정한 앎의 즐거움에 매료되어 사랑에 빠졌었다. 술에 취한 알키비아데스는 살무사보다 더 사납게 붙들고 늘어지는 놈에게 영혼을 물렸다고 고백한다. '지혜 사랑philosophia'이 바로 그 무서운 놈이다. 그러나 제대로 자신을 돌보는 교육을 받지 못한 그는 어린 시절 지혜 사랑의 기쁨을 준 스승께 어떻게 감사를 표해야 할지 몰랐을 것이다. 기껏해야 다른 어른들이 자신에게 줄기차게 원하던 바를 스승께 제공하려는 생각뿐이었을 것이다. 젊은이들이 진리에 대한 열망을 보이면 세상 물정을 모른다는 듯 비아냥거림을 당하고, 그들의 에너지가 어른들의 이익과 쾌락의 도구가 되는 사회는 슬프다. 우리는 젊은이들에게 자신의 삶을 돌볼 기회를 주고 있는지 묻지 않을 수 없다.

자기를 돌보아야 한다

몸이 굳어져 가던 소크라테스의 마지막 말은 아스클레피오스에게 빚진 닭 한 마리를 갚아 달라는 것이었다. 아스클레피오스는 의술의 신. 그에게 빚진 닭 한 마리는 의신에게 바치는 종교적 제물을 뜻할 것이다. 소크라테스는 왜 의술의 신에게 빚을 졌다고 생각했을까? 성실한 학자들 덕택에 우리는 이에 대한 수십 가지의 학설을 음미해 볼 수 있다. 소크라테스가 죽음에서 되돌아오길 빌었다든가, 『파이돈』 대화록 내내 논하던 영혼의 불멸성을 마침내 확인하게 해 준 데 대한 감사의 뜻이라든가, 아니면 병으로 스승의 마지막 순간을 지키지 못한 플라톤이 쾌유를 비는 기원을 글에 담았다든가, 혹은 고통 없이 죽는 독약을 만들어 주었기 때문이라든가, 아니면 죽음과 맞바꾼 '도덕적 건강'에 대한 감사라든가. 그래도 가장 파격적인 해석은 니체의 언급이 아닌가 한다.

니체는 이 마지막 말에 놀라움을 표한다. 이는 "오 크리톤, 삶은 오랜 병과 같다!"라고 말한 거나 똑같은 거라고.(『즐거운 학문』 340) 불혹의 나이에 철학을 시작해서 그 누구보다도 열정적으로 지혜를 좇아 온 소크라테스가 마지막 순간에 염세주의자임을 드러내다니, "음미되지 않은 삶은 인간다운 삶이 아니다"(『변론』 38a)라고 일갈하던 그가 죽음을 맞이하며 정반대의 말을 남기다니, 결국 소크라테스는 마음속 깊은 심연에 있는 삶의 근원적 아픔을 견디었다는 고백인가. 이 불경스러운 유언으로 그는 스스로의 삶에 대해 복수를 한 셈인가. 니체는 저 고대 희랍인들을 넘어서라는 권고로 경구를 끝맺지만, 그의 해석이 남긴 여운은 금세 가시지 않는다. 니체의 추측이 정확해서라기보다, 당당하게 진리를 추구하던 소크라테스의

마지막 말에서조차 인간 삶의 근원적인 고
통을 유추할 수 있기 때문이다.

소크라테스의 행복

니체의 말대로 소크라테스는 마음속 깊은
심연에 고통을 숨기고 있었을까? 옛날 희랍
사람들에게 삶의 목적은 '행복eudaimonia'이
었다. 자연이나 존재 같은 실재의 문제보다
오직 인간의 삶에 집중한 소크라테스가 자
신의 행복을 생각하지 않았을 리 없다. 아
니 그는 자기 행복에 대해 확신하고 있었다.
재판정에서 변론할 때 자신이 저승에 가도
이승에서처럼 행복할 거라 말하고, 나아가
자신의 산파술은 아테네 사람들을 행복하게
할 거라고 장담했으니 말이다.(『변론』 36d,

로마 시대의 소크라테스
조각상

41c) 그런데 소크라테스가 자신한 자기의 행복은 무엇이었을까? 가난하기 짝이 없
었으며, 못난 외모로 유명했고, 불명예스러운 사형으로 죽어야 했던 그를 행복하
다고 할 수 있을까? 아리스토텔레스는 일반적인 삶에서는 번듯한 외모와 건강한
몸, 좋은 집안 및 넉넉한 부, 게다가 천수를 누리는 완전한 생애도 행복의 중요한
요소라고 했는데, 이 요소들은 소크라테스에게 전혀 해당하지 않는다.(『니코마코
스 윤리학』, 1100a 8)

물론 아리스토텔레스가 말하는 '행복'은 즐거움 같은 주관적 심리 상태는 아니다.
그의 『니코마코스 윤리학』 첫 권은 '삶의 최고 좋음'으로 인정되는 행복이 무엇인
지를 다루고, 행복을 '탁월성에 따르는 영혼의 활동'이라고 논증한다. 게다가 어
떤 것의 '좋음'은 그 '기능ergon' 속에서 파악되는 바, 인간의 고유한 기능은 무엇

보다도 이성에 있으므로 행복의 시금석은 이성적 탁월성이 된다.('탁월성'은 '덕'으로도 불리는 희랍어 '아레테arete'의 번역이다. 이 개념은 어떤 기능을 잘 실현할 수 있는 품성을 지칭하기에 '탁월성'이 어울리는 경우가 많다.) 그렇다면 '이성'을 최대한으로 끌어올렸을 때 얻는 순수한 행복을 생각해 볼 수 있다. 사회적인 인간으로서의 일상적 행복을 넘어서는 이성적 인간 자체로서 도달 가능한 최고의 행복 말이다. 『윤리학』 마지막 권은 이를 실현하는 '관조적인 삶'으로서의 행복을 조명한다. 아리스토텔레스는 인간 안에 있는 신적인 것, 즉 순수한 '지성nous'을 따름으로써 "우리들이 불사불멸의 존재가 되도록, 또 우리 안에 있는 것들 중 최고의 것에 따라 살도록"(1177b 34) 노력하라고 권한다. 이것이 인간에게 채워진 족쇄들을 모두 벗고 도달할 수 있는 최고의 행복이다. 그렇다면 인간 삶의 문제에 천착했지만 모든 삶의 문제를 이성의 갈고닦음으로 환원시킨 소크라테스는 이 최고 행복을 달성했다고 생각할 수도 있겠다. 그랬기에 "훌륭한 사람은 해를 입지 않는다"고 당당하게 말했을 것이다. '훌륭한 사람'은 순수한 지성을 가꾼 자, 악인들이 신체의 생명은 빼앗아도 순수한 지성을 건드릴 방법은 없으니까.

"자기를 돌보기"

소크라테스가 정녕 남기고 싶었던 유언은 독약을 마시기 직전에 했던 말이었을 것이다. 친구 크리톤이 마지막 부탁이 없는지 묻자, 소크라테스는 그가 늘 말하던 바를 해 달라고 간명하게 답한다. "자네들 자신을 돌보아 달라."(『파이돈』115b) '자신을 돌보기epimeleomai', 소크라테스의 평생의 임무는 그 일의 중요성을 설파하는 일이었다. 길거리에서 남녀노소를 가리지 않고 "여러분, 자기를 돌보십시오"라고 말하는 게 그의 일상이었다. 그가 말한 '자신을 돌보기'란 이성적 탁월성을 갈고 닦는 일이었다. 저 델포이 신전에 새겨져 있던 격언 '너 자신을 알라gnōthi seauton'를 몸소 실천하는 일이었다. 요컨대 우리는 자기 인식, 즉 스스로를 알게 됨으로써 자기를 돌볼 수 있다.('너 자신을 알라'는 소크라테스가 상대방에게 무지를 고백

하게 만든 뒤 우월감으로 내뱉는 말이 아니라, 자신을 앎으로써 영혼을 돌보라는 함의가 있다.('너 자신을 알라'의 인식론적 '자기 인식'에서 윤리적 '자기를 돌보기'로의 전환에 대해 미셸 푸코Michael Foucault는 강의록 『주체의 해석학』에서 탁월한 해석을 보여 준다.)

소크라테스가 그보다 5년 전에 세상을 뜬 풍운아 알키비아데스(기원전 450~404)에게 애타게 깨우쳐 주고 싶었던 일이 이 '자신을 돌보기'였다. 알키비아데스는 나이 열여덟에 포테이다이아 전투(기원전 404)에 참전하면서 소크라테스와 처음 인연을 맺었다. 함께 막사를 썼으며, 부상당한 그를 끝까지 지킨 생명의 은인이 소크라테스였다. 무엇보다 둘은 서로 사랑한다고 말하던 사이였다. 약관을 바라보게 된 알키비아데스는 정계에 데뷔할 꿈을 키웠다. 전쟁 영웅인 아버지와 부와 명예를 겸비한 유력 집안 출신의 어머니에다, 후견인으로 대정치가 페리클레스를 두었으니 그럴 만도 했다. 게다가 소년 시절 당대의 꽃미남으로 남부럽지 않은 '인기'를 누렸으니 정치가 쉬워 보였을지도 모른다.

그 소식을 들은 소크라테스가 수년 동안의 침묵을 깨고 알키비아데스에게 말한다. "클레이니아스의 아들이여, 다른 이들은 단념했어도 자네를 제일 먼저 사랑한 나만은 그 사랑을 놓지 않고 있네."(플라톤의 저작으로 추정되는 『알키비아데스 I』의 첫 문장이다.) 소크라테스는 '철학적 자기 인식' 없이, 즉 '너 자신을 알라'는 델포이 신전에 새겨진 글귀를 마음에 두지 않고는 좋은 정치를 할 수 없다고 알키비아데스를 설득한다. 정계 데뷔만 하면 인기에 힘입어 막연히 훌륭한 통치를 할 수 있을 거라 자신하던 그는 소크라테스와의 대화를 통해 자신이 통치에 대해 아무것도 모르고 있음을, 그리고 페르시아 같은 큰 나라의 왕들이 받은 교육과 그들이 지닌 부에 비하면 자신의 배경은 보잘것없음을 깨닫게 된다. 소크라테스는 그들을 능가하는 방법이 오직 하나 있다고 확신한다. 그것은 자기 자신을 알고, 자기를 돌보는 기술(앎technē)을 지니는 일이다. 그런데 자신을 돌보는 일은 무엇이고, 그 기술은 무얼까? 자기를 돌보는 기술이 있다면 이는 분명히 자신을 더 나아지게 해 줄 것이다.

하지만 그 전에 선행해야 할 일은 자신이 무엇인지 아는 것, '도대체 사람은 무엇인가?'라는 물음에 답하는 일이다. 소크라테스는 '사람'은 신체를 사용하는 주체여야 한다는 점을 들어 답은 오직 혼魂일 뿐이라고 논증한다. '너 자신을 알라'라는 격언은 혼을 알라는 말에 다름 아니다. 나아가 혼을 아는 일은 혼의 가장 훌륭한 부분을 봄으로써 가능하다. 즉 인간에게 지혜가 나타나는 부분, 가장 신적인 부분인 지성 말이다. 소크라테스는 자신을 아는 일은 절제sophrosyne와 같고, 스스로 절제와 정의를 돌보게 되면 진정한 행복을 얻을 수 있을 뿐만 아니라 자기 인식을 토대로 다른 사람을 통치할 수 있다고 결론짓는다. 깨달음을 얻은 알키비아데스는 소크라테스를 사랑하는 종이 될 것을 약속하며 자신을 돌보기 시작하겠다고 다짐한다.

정치가 알키비아데스

하지만 알키비아데스의 야망은 '자기를 돌봄'에 대한 깨달음을 지키기에는 너무 강했나 보다. 그가 "대중의 애인"(132a)이 되어 망가지지 않을까 우려했던 소크라테스의 걱정은 현실이 되었다. 사랑, 곧 '에로스'를 다룬 대화록 『향연』 마지막 부분은 술 취한 채로 잔치에 난입한 알키비아데스의 푸념으로 시작된다. 여기에선 술에 취했지만, 현실에서 알키비아데스를 거나하게 취하게 만든 것은 권력과 인기였을 것이다. 『향연』의 배경이 비극 경연에서 우승한 아가톤을 축하하기 위한 잔치였으니 역사적 기록을 톺아보면 기원전 416년일 터인데, 이 당시 알키비아데스는 30대 초반의 아테네 장군이며 펠레폰네소스 전쟁(기원전 431~404)의 영웅으로 명성이 하늘을 찔렀기 때문이다.

권력과 인기를 만끽한 그의 머릿속에는 어린 시절의 깨달음보다는 소크라테스를 향한 애정에 대한 기억만이 남아 있다. 반쯤 벗은 채 레슬링을 청하고, 같은 방에서 단둘이 자는 등 소년 알키비아데스의 온갖 유혹에도 꿈쩍 않던 중년의 소크라테스. 그의 태산과 같은 절제는 자신의 몸을 던져 소크라테스가 지닌 영혼의 아름다움에 도달해 보려던 알키비아데스를 경멸의 대상으로 만들었다. 수치심에 가득

찬 그는 '자신을 돌보라'는 스승의 가르침에 귀 막은 채 도망친다. 술 취한 채 '지혜 사랑'이라는 뱀에게 물린 상흔이 아직도 욱신거린다던 그였지만 결국은 '지혜'를 향한 길을 택하지 않았다.

기원전 415년, 역사 속의 알키비아데스 장군은 신성 모독죄로 기소되었다. 그의 경력은 심각한 타격을 받을 게 뻔했다. 그의 선택은 법정 대신 적국 스파르타로 망명하는 쪽으로 기울었다. 그는 스파르타의 군사 고문이 되어 아테네에 커다란 타격을 입혔다. 하지만 스파르타 왕비와 부적절한 관계를 맺어 사형을 당할 위기에 처하자 페르시아로 다시 도망간다. 그는 정보를 팔아 페르시아의 금력과 군사력을 등에 업은 뒤 아테네로의 귀환을 도모한다. 그는 아테네 동맹이던 '민주적인' 사모스 해군에 합류, 장기인 화려한 언변을 십분 발휘하여 장군으로 선출된다. 이후 그는 스파르타 군대를 연파했고, 승전 소식으로 어느 정도 오명이 지워졌다고 생각되자 마침내 아테네로 돌아가기로 결심한다. 기원전 407년 두려움과 불안을 안고 귀향길에 오른 알키비아데스는 시민들의 열렬한 환영 인사에 비로소 마음을 놓을 수 있었다. 대중들은 단순했다. 전쟁 영웅이 된 이상 그의 과거는 전혀 문제 될 게 없었다. 그러나 패장이 되자 상황이 달라졌다. 귀환 1년도 되지 않아 그는 패전의 책임을 지고 유배의 길에 올랐고, 플루타르코스가 전하는 바에 따르면 기원전 404년 스파르타가 보낸 자객들의 쏟아지는 화살을 맞고 생을 마감하였다.

우리는 우리 자신을 돌보고 있는가

알키비아데스는 끝내 스스로를 돌보지 않았다. 그는 소크라테스의 절실한 사랑 고백에 담긴 마지막 조건, 곧 혼을 더욱 발전시켜 최대한 아름답게 만드는 한에서 사랑을 지속할 수 있다는 조건을 지키지 못했다.(131c-132a) 역사에 기록된 그의 생애를 따라가다 보면 최고의 스승과 깊이 교류했음에도 그 가르침을 행동으로 옮기지 못한 자의 숙명을 깨닫게 된다. 이는 올바른 자기 인식을 통해서만 주체적 삶과 행복을 달성할 수 있다는 확신을 갖지 못한 자의 운명이자, 지위와 권력, 부와 같

프랑수아 앙드레 뱅상, 「소크라테스의 가르침을 받는 알키비아데스」, 1777

이 자기에게 딸린 것에서 자기가 누구인지를 확인하려는 삶의 말로를 보여 준다. 대화록에 실린 소크라테스의 사랑 고백에는 우리를 향한 저자의 간절한 바람이 담겨 있지 않나 싶다. 우리도 혼을 최대한 아름답게 가꾸면 지혜와 절제, 정의와 용기의 화신인 소크라테스의 사랑을 받을 자격이 있다고 격려하는 듯하기 때문이다. 젊은이들은 아프다. 아프니까 젊은이란다. 자기를 돌보는 법을 가르쳐 준 적도 없으면서 아파도 괜찮다고들 말한다. 마치 어른에 대한 소년의 동경을 이용하여 욕심을 채웠던 희랍 사람들처럼 사회는 젊은이의 순수를 이용하여 욕망을 채운다. 젊은 시절의 경험은 모두 수습 기간이요, 의무이며, 통과의례이다. 그 와중에 젊은이들은 자신을 돌아볼 여력도, 시간도 없는 삶의 길로 들어선다. '혼의 아름다움'

을 추구하기는커녕 자신의 아픔을 보상하기 위해 자진해서 욕망 충족의 노예로 전락해 간다.

젊은이의 순수한 열정이 죽어 버린 사회는 흔히 이야기하듯 경제적 성장 동력만 잃는 게 아니다. 사회가 올바른 가치와 이상을 향한다는 실낱같은 믿음, '정의로운 자가 행복하다'(플라톤의 『국가』는 이 명제가 참임을 논하려는 노력이다)는 의심스럽지만 부정해서는 안 되는 진리를 지킬 수 있는 마지막 힘을 잃는 것이다. 이것이 무엇보다도 두려운 일이다. 젊은이들이 조금이라도 자기를 돌볼 시간과 여유를 주는 일, '실용'과 '욕망'에서 벗어나 잠시 삶을 성찰할 수 있게 해 주는 일, 젊은이들의 혼을 사랑해 주는 스승이 되는 일, 이 어려운 일들에 사회가 다시 힘을 쏟아야 한다. 우리는 우리 자신의 혼을 돌보아야 한다.

삶과 비극, 그리고 예술
Art Gallery of Ontario

「드라마와 욕망 DRAMA & DESIRE : Artists and the Theatre」
온타리오 미술관, 캐나다 토론토, 2010.6.19.~9.26.

▌비극의 탄생

사람들은 행복을 추구하지만, 삶은 비극에 가깝다. 이 거부할 수 없는 절묘한 대구는 고대 희랍 시절부터 인간의 삶에 대한 물음에 투영되어 왔다. 소크라테스가 '자연'이 아닌 '인간의 삶'에 초점을 맞춘 이래, 사람들은 사유를 통해 삶의 본질을 깨칠 수 있다고 생각했다. 아리스토텔레스가 삶의 목적을 '행복'으로 규정하고, 어떻게 그것에 도달할 수 있는지를 치밀하게 논증한 것은 철학이 '삶'을 탐구하는 방법임을 보여 준 실례일 것이다. 소크라테스가 아테네 골목을 휘젓고 다니며 삶에 대한 철학을 전파하기 한 세대 전만 해도 아테네 사람들은 '비극'에 사로잡혀 있었다. 현전하는 가장 오래된 비극 「페르시아인들」의 작가 아이스퀼로스, 「오이디푸스 왕」의 소포클레스, 「메데이아」의 에우리피데스, 이들은 매년 봄 열리는 디오니소스 제전의 비극 경연에 작품을 선보여 사람들에게 다양한 삶의 고통을 간접 체험케 했다. 비극적 주인공들의 삶은 모르는 사이에 관객들의 마음속 깊이 파고들었다.

스물넷의 젊은 고전 문학 교수 니체가 보기에, 이성적 사유를 통해 삶의 문제를 해결하려 한 소크라테스의 후예들은 삶의 본질을 애써 외면하려는 사

Photo by John Joh

람들이었다. 삶의 본질은 고통이며, 삶의 문제는 안락의자에 앉아 꿈꾸듯 사유하는 우아한 행위를 통해 해결되지 않는다. 합리성은 더 이상 해결책이 아니며, 오히려 삶을 억압하는 주체이다. 소크라테스는 인간의 삶을 이해하는 여정의 첫 단추를 잘못 끼운 셈이다. 니체의 첫 책 『비극의 탄생』의 첫 줄에 등장하는 저 유명한 "아폴론적인 것"과 "디오니소스적인 것"의 구분은 이 문제를 고찰하기 위한 출발점이다. 우리는 인간의 삶을 균일한 척도로 재단하고 미화하려는 합리적 아폴론의 틀만으로는 삶을 올바로 살 수 없다. 바깥에서 주어진 형식의 틀을 도취 속에서 파괴하고 용해함으로써 새로운 창조를 위한 무형의 기반을 만드는 디오니소스의 힘을 빌려야만 새로운 삶을 시작할 수 있다. 파괴를 통해 얻어진 이 새로운 터전에서 다시금 아폴

2008년 11월 14일에 재개관한 온타리오 미술관 외관. 건축가 프랭크 게리가 고향인 토론토에 세운 첫 건물이다. 이 재개관 프로젝트를 위해 토론토 시민들이 모금한 금액은 무려 3억 달러이다.

160

론의 태양과 같은 미화 능력을 주체적으로 적용할 때, 삶의 고통을 넘어선 예술적 재건이 가능하다. 삶의 본질인 고통을 회피하지 않고 자기 파괴적인 과정 속에서도 이를 긍정함으로써 진정한 자신의 삶을 찾아낸 비극의 주인공들, 니체가 보기에 이들이야말로 "아폴론적－디오니소스적" 예술의 균형 잡힌 완성태이자 우리가 되돌아가야 할 목적지였다.

▮ 애국의 맹세와 삶의 고통

비극은 예술가들에게 영감을 주는 마르지 않는 샘이다. 인간의 근원적 고통을 예술로써 위무하고, 마음에 새겨진 쓰라림의 흔적을 작품에 투사하는 일은 어느 예술가에게나 매력적이다. 토론토 중심에 위치한 온타리오 미술관의 2010년 여름 기획전인 「드라마와 욕망DRAMA & DESIRE : Artists and the Theatre」전은 바로 이 화가와 비극의 관계를 추적한다. 프랑스 혁명기부터 20세기 초까지 '비극'과 '연극'을 화폭에 담아낸 작품들을 한데 모은 것이다. 고대 희랍과 로마의 비극에서부터 셰익스피어William Shakespeare(1564~1616), 라신 Jean Racine(1639~1699)과 코르네유Pierre Corneille(1606~1684)에 이르는 작가들이 그려 낸 비극의 장면은 수많은 화가들에게 포착되어 그들의 마음을 대변했고, 정치 사회적 변동을 담는 은유의 그릇이 되었다.

관객을 기다리는 첫 작품은 신고전주의의 대표화가 다비드Jacques-Louis David(1748~1825)의 「호라티우스 형제의 맹세」. 프랑스 혁명이 일어나기 5년 전인 1784년에 그려진 이 작품은 루이 16세가 주문한 것이다. 미국 독립 전쟁에 개입하는 등 과도한 재정 지출로 국고가 바닥난 루이 16세의 프랑스는 달리 탈출구가 없었다. 역사적으로 익숙한 방법을 쓰는 것, 즉 가난한 이들에게 더 많은 세금을 부담시키는 것뿐이었다. 민심은 꿈틀거렸다. 곳곳에서 혁명의 전조가 보이기 시작했다. 국왕이 생각한 해결책은 애국심을 고취하여 자발적 희생, 즉 '고통 분담'을 주문하는 것. "짐朕이 곧 국가"인 절

자크 루이 다비드, 「호라티우스 형제의 맹세」, 1784

대 왕정 시대에 애국이란 결국 왕인 자신을 사랑해 달라는 말이었다. 왕은 이 그림을 주문하며 가난한 국민들이 고대 로마를 지키기 위해 희생을 다짐하는 호라티우스 형제들처럼 가족이나 자기를 버리고 국가를 위해, 아니 국왕을 위해 힘써 주기를 바랐다.

다비드의 그림에서 호라티우스가의 삼형제는 서로 어깨를 걸고 아버지가 들고 있는 세 자루 칼을 향해 맹세의 손길을 뻗친다. 이들은 이웃 나라와의 전쟁을 종결지을 3 대 3 결전에 로마 대표로 참가하기 직전이다. 애국심으로 한껏 고무된 이들의 눈에는 뒤편에 흐느끼는 여인들이 보이지 않는다. 이 세 형제 중 한 명의 아내는 지금 이들이 죽이겠다고 맹세하는 적국 대표

의 여동생이고, 또 다른 여인인 그들의 여동생은 다른 적 대표와 약혼한 상태였다. 그 여인들의 눈에는 자신의 남편 혹은 오빠, 오빠 혹은 약혼자가 죽을 수밖에 없는 운명이 아른거렸다. 누가 이기건 사랑하는 사람을 잃어야 하는 운명. 프랑스 비극을 완성했다는 코르네유가 고대 로마 역사가 리비우스의 기록에서 영감을 얻어 1640년에 쓴 비극 『호라티우스』에서 이 모티브가 나왔다. 루이 16세에게는 자랑스러운 애국심만 보이고 이면에 숨은 개인의 고통이 보이지 않았겠지만, 예술가들은 그들의 아픔에 주목했다. 결전에서 적들을 모두 죽이고 형제들 중 홀로 살아남은 승리자 호라티우스는 여동생의 약혼자를 죽인 셈이다. 그는 '살인자'라고 자신을 비난하는 여동생마저 칼로 찔러 죽이고, 슬픈 가해자가 되어 남은 생을 살아야 할 운명에 처한다. 나라를 구한 그에게 남은 영예란 여동생을 죽인 살인죄에 대한 특별 사면을 얻는 것뿐이다. 등장인물 누구도 삶의 본질인 고통을 벗어날 수 없다.

▌작품 전시의 '극적' 효과

프랑스 마르세유 캉티니 미술관Musée Cantini이 기획한 이 전시는 다양한 장치로 관객의 이해를 돕는다. 비극의 한 장면을 다룬 그림과 함께 그 장면을 연기하는 배우들의 육성을 들려주고 그림들 중간중간에는 18세기 무대 장치들과 소품들을 전시하였다. 전시회장은 비극적 분위기에 걸맞게 빗소리와 바람 소리, 천둥 번개 효과로 둘러싸여 관객들을 비극적 분위기 속에 침잠하게 만든다. 영국 화가 푸셀리Henry Fusely(1741~1825)의 작품에는 더욱 드라마틱한 연출이 시도된다. 리어 왕이 자신에 대한 아첨을 거부한 막내딸 코딜리어에게 의절을 명하는 장면을 담은 그의 작품 뒤로는 스트랫퍼드 연극제 주연 배우들이 열연을 펼치는 목소리가 흘러나오고, 대사 진행에 맞춰 그림 속 인물에 조명이 떨어진다.(스트랫퍼드는 셰익스피어 연극을 매년 올

헨리 푸셀리, 「코딜리어를 꾸
짖는 리어 왕」, 1784~1790

리는 캐나다의 작은 도시이다.) 평생 셰익스피어 작품만 해 왔을 배우들의 목소리는 몇 번을 반복해서 들어도 몸과 마음을 뒤흔든다. 왕국을 물려준 다른 딸들에게 배신당하고 광인이 되어 황야를 헤매야 했던 리어 왕의 운명, 결국 프랑스의 왕비로 아버지를 만나지만 영국군에게 처형되고 마는 코딜리어의 비극적인 삶이 머릿속을 스친다. 슬픔은 삶의 본질을 더욱 가깝게 느끼게 만드는 감정인 듯하다.

▍전시회 속의 연극

토론토 태생 건축가 프랭크 게리Frank Gehry가 재설계한 온타리오 미술관 중앙부의 거대한 나선형 적송 계단 주변으로 북소리와 함께 낮게 읊조리는 노랫소리가 울려 퍼진다. 17세기 유럽인 복장을 한 네 명의 배우가 북을 치며 관객들의 호기심을 자극한다. 도심의 카니발 행진을 쫓아가는 아이들처럼 관객들은 이들 뒤를 졸졸 뒤따르고 금세 수가 불어난다. 토론토의 한 극단

온타리오 미술관의 백미인 '갤러리 이탈리아' . 이 갤러리 재건축 당시 토론토의 이탈리아 공동체가 1천만 불을 모금하여, 미술관의 가장 아름다운 공간에 이탈리아의 이름을 붙이게 되었다. 이 공간을 채운 이탈리아 조각가 주세페 페노네의 파격적인 나무 조각 작품은 통나무의 옹이 하나하나를 파고들어 나무 한 그루가 지닌 역사를 오롯이 밖으로 드러낸다.

배우들인 이들은 전시회장에 걸린 몇 작품들 앞에 멈춰 서서 묘사된 장면을 연기한다. 그리고 비어 있는 마지막 전시 공간에서 그들이 포즈를 취했던 연극 장면을 직접 공연한다. 단테의 『신곡』 지옥편 5권에 나오는 파올로와 프란체스카의 비극적 사랑 이야기도 이들이 재연한 장면 중 하나였다. 용감하지만 인물이 못한 형 대신 가짜 신랑 노릇을 하던 동생 파올로는 형의 정략결혼 상대인 프란체스카와 사랑에 빠진다. 기사 랜슬롯과 귀네비어 왕비의 금지된 사랑 이야기를 낭독하며 시간을 보낸 게 실수였다. 이를 눈치챈 형은 동생을 향해 분노의 칼을 뽑지만, 그 칼은 파올로를 보호하기 위해 달려온 프란체스카를 찌르고 만다. 이미 돌이킬 수 없음을 알게 된 형은 사랑을 잃어 슬퍼하는 동생마저 죽인다. 어느 누구도 행복하지 못했다. 13세기 이탈리아 사람들의 사랑 이야기는 19세기 낭만주의 시대에 다시금 유행처럼 번져 그림으로 남았고, 비극성에 대한 시대의 갈구를 보여 주었다.

가에타노 프레비아티, 「파올로와 프란체스카」, 1887. 전시회에 동원된 연극배우들은 이 그림 앞에서 그림이 재현한 상황을 재연한다.

▌비극적 삶의 정화

비극의 주인공들이야 이러한 고통의 상황을 초극했겠지만, 비극을 즐기는 관객으로서 우리들은 그저 그들의 운명에 눈물을 떨굴 뿐이다. 그들의 실현되지 못한 욕망에, 해결할 수 없는 딜레마에 우리의 삶을 투영하며 마음속 막연한 두려움을 순화한다. 아리스토텔레스가 '카타르시스kartharsis(원래 '배설'이라는 의학적 의미를 지니고 있다)'를 말하고, 영국의 근대 철학자 데이비드 흄이 비극에서 겪는 슬픔이 어떻게 기쁨으로 전환되는지 분석하고자 했던 것은 비극이 주는 긍정적 효과를 통해 인간 내면의 모습을 보고자 했음일 것이다. 하지만 우리네 삶이 지닌 비극성은 종종 '분석'의 차원을 넘어선 듯하다. '전복'의 철학자 니체가 비극을 주목하게 된 이유도 삶을 새로이 긍정하기 위한 것이었음을 보면, 슬픔에 당당히 맞서는 길만이 이 어두운 시대에 삶에 대한 애정을 잃지 않고 살아가는 길인 듯하다. 운명에 대한 체념이나 두려움이 아닌 의연한 대면만이 삶을 새롭게 할 수 있을 테니.

삶과 비극

삶은 비극적이다. 성향에 따라 다르겠지만, 사람들은 보다 나은 내일을 기도하며 비극적인 삶을 감내하거나 잊는다. 비극을 뜻하는 영어 단어 'tragedy'의 어원을 찾아 올라가면 그 기도의 열망을 읽을 수 있다. 고대 희랍 말 '트라고디아tragodia'는 '염소'와 '노래하다'가 합쳐진 말이다. 과거 염소는 신성한 제사의 제물로 종종 쓰였으니, 상상력을 덧붙여 생각해 보면 어떤 의식에 소망과 기원을 담아 코러스가 노래를 부른 것에서 시작되었을지도 모른다.* 어쨌든 타인의 슬픔에 대한 동정과 그 슬픈 삶이 나에게 덮쳐 오는 데서 느끼는 공포, 비극은 이 원초적 감정을 토대로 하기에 영원히 인간의 사랑을 받을 것이다.

아리스토텔레스의 『시학』

아리스토텔레스의 『시학』은 서구 최초의 문학 이론서로 불린다. 당시의 '시'란 현재 우리가 이해하는 것보다 훨씬 넓은 범위를 포괄하여, 모방을 바탕으로 하는 모든 드라마를 아우르는 것이었다. 그런데 '시' 자체의 어원은 '만들다'라는 뜻의 희랍어 동사 'poiesis'에서 나왔으니 오히려 그 뜻이 축소된 셈이다. 『시학』은 시

* 직역하면 '염소의 노래'가 되는 이 'tragodia'의 기원에 대한 설명은 셋으로 갈라진다고 한다. 하나는 비극이 디오니소스 신에게 바쳐졌다는 점에서 그 신의 종자였던 염소의 발을 가진 사티로스로 분장한 사람들이 부르는 노래이고, 다른 하나는 '상으로 내놓은 염소를 얻기 위해 부르는 노래'이다. 나머지 하나는 본문에서 다룬 종교적 기원설이다.

보다는 주로 비극에 대해 분석하고 있다. 본래 포함되어 있었다던 희극comedy 부분이 전하지 않음은 움베르토 에코의 소설 『장미의 이름』 덕분에 잘 알려진 사실이다.

아리스토텔레스의 시론은 스승 플라톤의 입장과 사뭇 다르다. 플라톤은 시인의 영감에 반영되는 신적인 힘은 인정하지만, 사람을 감상적으로 만든다거나 현실을 모방mimesis하는 데서 오는 형이상학적으로 열등한 지위 등 부정적인 면들을 강조하는 데 초점을 둔다. 급기야 플라톤은 『국가』 10권에 이르러 이상 국가에서는 이런 부정적인 시를 양산하는 시인을 추방해야 한다고 말하기에 이른다. 하지만 스승과 달리 아리스토텔레스는 시의 긍정적인 면에 주목한다. 시는 더 이상 시인이 신적 영감에 취해 자기도 모르게 떠들어대는 것이 아니다. 시인이 고안한 플롯은 시를 유기적으로 구성하며, 시는 개별적인 사건들을 말하는 역사와 달리 보편적인 것을 말하기에 더 가치가 있다. 게다가 모방의 다른 속성을 보면 꼭 부정적이지도 않다. 모방은 인간 본성에 내재한 것이고, 모든 인간은 날 때부터 모방된 것에 대하여 쾌감을 느낀다. 게다가 관객은 연민과 공포에서 환기되는 감정의 정화 효과, 즉 카타르시스를 얻어 억압되기 마련인 감정을 자연스레 배출하여 이성적 능력을 회복하고 지혜를 얻어 삶의 안도감을 얻을 수 있게 된다.

비극의 감정 분석

2천 년의 세월이 흐른 뒤에도 비극을 보고 난 후 드는 즐거움의 감정은 수수께끼로 남아 있었다. 흄은 짧은 에세이 「비극에 대하여Of Tragedy」의 첫머리에서 "관객들이

비극을 보며 그 자체로는 그리 좋지 않은 감정들인 슬픔과 공포, 불안 등에서 즐거움을 얻는" 현상이 설명하기 어려운 일이라며 운을 뗀다. 그는 카타르시스와 유사한 이 감정의 전환 현상을 분석할 심산이다. 아리스토텔레스가 비극은 본래 그런 효과를 일으킨다며 이를 비극 자체의 속성으로 설명하는 데 비해, 흄은 좀 더 파고들어가 비극이 이중적, 역설적 감정을 일으키는 원인을 찾고자 한다. 사람들은 왜 일부러 비극에서 얻는 부정적 감정인 슬픔을 추구하며, 또 왜 하나같이 거기에서 즐거움을 얻을까?

흄은 세 가지 근거를 들어 이 역설적 상황을 설명하고자 한다. 첫째, 비극 경험을 역설적인 것으로 보이게 하는 슬픔과 즐거움의 이분법은 그다지 강건한 토대를 갖고 있지 않다. 흄이 드는 일례는 간지럼이다. 적당히 간지럼을 태우면 유쾌하지만 과도하면 고통스러운 것처럼, 동일한 원인도 '강렬함'의 정도에 따라 서로 다른 감정을 유발하기도 한다. 그렇다면 슬픔과 즐거움은 대척점에 위치한 게 아니므로 이 '비극의 역설'은 그다지 역설적이지 않다. 둘째로, 그는 비극의 허구성에 대한 관객의 믿음이 부정적 감정을 완화한다는 점을 제시한다. 하지만 이 문제의 핵심은 슬픔이 즐거움으로 전환된다는 데 있다. 따라서 이 두 감정이 서로 충돌하는 것이 아님을 보이는 이 두 조건만으로는 문제를 해결할 수 없다. 흄이 제시하는 제3의 조건, 즉 감정을 전환시키는 힘을 지닌 비극의 요소는 놀랍게도 비극의 내용이 아닌 형식에 있다. 흄이 든 예에 따르면, 열정적인 젊은 변호인 키케로Cicero가 비참한 사실에 관한 연설을 토해 낼 때 청중들은 연민과 슬픔에 눈물을 흘리면서도 결말에서는 벅찬 마음에서 오는 즐거움을 얻는다. 그의 웅변이 비극과 동일한 효과를 낳았다면, 비극의 허구성이 이 역설의 동력은 아님이 확실하다. 그렇다면 키케로의 웅변에도 있고 일류 비극에도 있는 것, 즉 작가가 고심 끝에 고안해 낸 형식적 요소가 궁극적으로 이 역설을 일으키는 요인이라고 흄은 결론짓는다. 경험론에 기반한 현대 미학자들에게도 이 심리적 현상에 대한 원인과 그 위계를 고찰하는 것은 흥미로운 일이었고, 지금도 많은 논의들이 진행되고 있다.

1875년경의 니체

새로운 물음, 비극과 우리의 삶

비극이 궁극적으로 이성적 완성을 보조한다는 아리스토텔레스적인 이해와 비극 경험의 심리적 분석에 머문 경험주의적 분석 대신 보다 근본적인 물음을 던진 철학자가 바로 니체이다. 사실 1869년 스물넷의 나이에 스위스 바젤 대학 고전문헌학 교수가 된 니체는 1872년에 첫 저서 『비극의 탄생』을 펴냈으니, 아직 그가 '철학자'일 때는 아니었다.(그사이에 니체는 보불전쟁에서 2년간 프러시아 의무병으로 복무해야 했다.) 박사 학위를 받기도 전에 그 어렵다는 고전문헌학 교수가 되어 학계를 놀라게 한 니체의 첫 책은 보수적인 독일 고전학계에서 받아들여질 수 없는 것이었다. 나중에 재판 서문에서 스스로 인정하듯 문체는 과장되고 모호했으며, 비유도 많아 고전문헌학이 추구하는 엄밀성과는 거리가 멀었다. 하지만 이 책에서 니체가 던지는 물음은 희랍 비극을 제대로 이해하기 위한 전환점을 제시할 뿐만 아니라, 철학적으로 보편적 이성의 보유자라는 이상적 인간상과 '나'라는 개체일 수밖에 없는 인간의 주체성이 숙명적으로 부딪치는 지점을 짚어 낸다는 점에서 현대 철학의 여명을 밝혔다고도 볼 수 있다.

'디오니소스적인 것'에서 비이성적 광기만 읽어 내고, 니체의 글에서 파괴와 전복의 광기만 보는 것은 여전히 남아 있는 오래된 편견이다. 니체는 소크라테스와 아폴론적인 것을 적대시하지도 않았고, 도취의 광기와 디오니소스만을 칭송한 것도 아니었다. 단지 아폴론 안에 갇혀 버린 이상적 인간상이 개별적인 인간 주체에게 가하는 억압을 고발하고, 그 불가피한 간극으로 인해 인간이 필연적인 고통을

겪게 됨을 보여 준 것이다. 자신의 주체성을 밑바닥부터 깨닫기 위해서는 그 간극의 자각이 선행되어야 한다. 이상적 균일화를 지향하는 아폴론적 틀을 깰 필요가 있다. 이는 광기와 도취로 이어지는 디오니소스적인 것에 의탁할 때 비로소 가능하다. 그 파괴의 힘은 권위와 전통이 옭아맨 틀을 깨고, 자신의 힘으로 일군 주체적인 삶의 터전을 고르는 동력으로 쓰인다. 하지만 터를 바로잡고 난 후 내 삶의 건물을 지으려면 다시 아폴론적인 것을 작동시켜야 한다. 이때가 바로 주체로서의 삶이 필연적 고통을 넘어 예술로 승화되는 순간이다. 니체는 철학적 소크라테스를 비난한 게 아니라 그만으로 제대로 된 '나'의 삶을 그려 내기가 부족함을 역설한 것이다. 철학자 소크라테스와 균형을 맞춰 궁극적으로는 통일된 삶을 이루게 하는 동반자, 말하자면 '예술적 소크라테스'가 필요함을 그는 알고 있었다. 삶의 비극적 양상을 받아들이면서도 비판적 지성을 잃지 않는 새로운 삶의 철학이 도래해야 함을 말이다.

인간적 교류의 접경지대

The San Diego Museum of Art

「엘 그레코에서 달리까지From El Greco to Dalí」
샌디에이고 미술관, 2011.07.09~11.06.

▌미국의 소수자 히스패닉

히스패닉Hispanic 혹은 라티노Latino. 현재 미국 시민들 중 5천만 명 정도가 스스로를 그렇게 인식하며 살고 있다. 머릿수로 대략 2억 명인 백인 다음이고, 4천만 흑인 인구를 넘어선 지 오래다. 그런데 '히스패닉'을 정의하기란 쉽지 않다. 일단 그들은 '인종'도 아니고 '민족'도 아니다. 히스패닉 중 절반은 '화이트'로 분류된다. 독일계 백인 아르헨티나인과 멕시코 본토의 인디오가 같은 '민족'일 리도 없다. 그 경계가 모호하기 이를 데 없다. 그나마 참조할 수 있는 기준은 옛 로마인들에게서 유래한다. 로마인들이 점령해 속주로 삼았던 '이스파니아Hispania'(지금의 이베리아 반도)와의 연관성 말이다. 현재 미국에 살면서 이 옛 로마 제국의 영토와 작은 연줄이라도 있으면 '히스패닉'으로 불릴 자격이 있다. 16세기에 중남미를 정복한 스페인 사람들과 핏줄로 연결된다거나, 그들과는 무관하지만 점령지에서 태어나고 자라 스페인어를 모어로 한다든가, 그도 아니면 라틴 음악을 좋아하고 토르티야를 어릴 적부터 주식으로 먹어 왔다거나. 어쨌든 이러한 분류가 사회적 필요에 의해 구축된 것임은 부인할 수 없다.

미국 내 5천만 히스패닉 인구 중 3분의 2는 멕시코에 뿌리를 두고 있다. 애

절한 가락으로 듣는 이의 심금을 울리는 티시 이노호사Tish Hinojosa의 노래 「돈데 보이」. 이 노래의 화자는 태양이 떠오르지 않기를 간절히 기도한다. 날이 밝으면 미국 이민국 관리들에게 발각될까 봐 두렵다. 떨며 거친 사막을 건너야 하는 화자는 하염없이 되뇐다. '나는 어디로 가야 하나Donde voy.' 이 노래가 발표된 지 20여 년이 흘렀음에도 노래 가사처럼 "희망을 목적지 삼아" 고향을 떠나는 멕시코 사람들은 날로 늘어만 간다. 선진국 클럽인 OECD에 우리보다 먼저 가입했고, 장밋빛 전망으로 가득한 미국과의 자유무역협정도 20년 전에 체결했으며, 2012년에는 영광스러운 G20 정상 회의도 개최한 나라인데 말이다. 사람들은 그들이 왜 목숨을 걸고 국경을 넘는지, 왜 세계 최고의 부자도 있는 나라의 국민 절반이 빈곤에 허덕이고, 경

발보아 파크 내 스페인 마을 전경

찰과 군대가 마약 조직과 내전과 다를 바 없는 전쟁을 벌여 한 해 수만 명씩 죽어 가는지 알려 하지 않는다. 대신 그들에게 덧씌워진 부정적 선입견과 편견으로 간단히 이해하고 넘어간다. 그들의 몰락은 인종적, 문화적으로 뿌리박힌 성향의 문제라고 말이다.

'히스패닉 문화'라는 말의 밑바탕에는 좋게 말하면 문화 교류와 소통이, 솔직히 말하면 차별의 상징이 깔려 있다. 옛 마야와 아스텍 문명의 유물들은 박물관에서 귀한 대접을 받지만, '히스패닉'이라 불리는 후손이 고심하는 문화적 정체성에는 그다지 관심을 기울이지 않는다. 2009년 역사상 처음으로 푸에르토리코 출신의 히스패닉 여성이 대법관으로 임명된 바 있으나, 현실 세상을 달구는 뉴스는 여전히 불법 이민과 마약 중개, 조직 폭력 등 그들에게 찍힌 낙인과 편견을 강화하는 내용뿐이다. 다수자는 소수자를 그 집단에게 씌워진 고정관념과 편견을 바탕으로 이해하려는 경향이 있다. 소수 집단의 문화와 예술도 마찬가지이다. 소수자가 항변의 기회를 얻기란 쉽지 않다. 이를 바로잡으려면 임청난 노력과 희생이 필요하다.

▌발보아 파크와 샌디에이고 미술관

캘리포니아에는 약 1500만에 달하는 히스패닉 사람들이 산다. 그중 LA 다음으로 큰 대도시인 샌디에이고는 멕시코와 국경을 맞댄 만큼 이국적인 풍취가 가득하다. 쾌적한 날씨와 멋진 풍광으로 방문자의 마음을 사로잡는 샌디에이고 도심 한가운데 넓디넓은 발보아 파크가 있다. 19세기 말 샌디에이고 건설 당시 도시 설계자들이 여의도 면적의 두 배 되는 정사각형의 땅을 뚝 떼어 공원 부지로 못 박은 것이 그 시작이었다. 우거진 숲에는 영화에나 나올 법한 스페인 식민지풍의 건물들이 곳곳에 숨어 있다. 지금의 모습은 1915년 파나마 운하 개통을 기념하는 파나마 – 캘리포니아 만국 박람회를 개최하면서 그 윤곽이 다듬어졌다. 항구로서 천혜의 자연 조건을

갖춘 샌디에이고는 파나마 운하를 건너온 선박들의 중간 기항지가 되기에 안성맞춤이었고, 이를 홍보하려 박람회까지 개최했다. 당시 건설된 여러 전시관들은 개최 백 년이 다 된 지금 증축되고 수리되어 십수 개의 미술관 과 박물관으로 사용되고 있다. 이 건물들은 샌디에이고의 청명한 하늘과 상쾌한 공기, 이를 머금고 자란 공원의 거목들과 어우러져 독특한 분위기 를 자아낸다.

발보아 파크 한가운데 위치한 샌디에이고 미술관The San Diego Museum of Art 은 1925년 개관하여 현재까지 '이스파니아'와 관련된 작품들을 꾸준히 선 보여 왔다. 2011년 가을의 「엘 그레코에서 달리까지From El Greco to Dalí」 전 도 같은 맥락 위에 있다. 라틴 아메리카를 정복한 뒤 넘쳐 나는 부로 어쩔 줄 몰랐던 16세기 말부터 그 힘이 수그러들던 18세기까지 스페인 왕실과 교회를 위해 그린 작품들뿐만 아니라, 20세기 초 현대 미술사를 장식했던 호안 미로, 피카소, 살바도르 달리의 작품까지 모아 둔 전시이다.

샌디에이고 미술관 정면

▎신흥 강대국 스페인의 궁정화가, 엘 그레코

스페인 왕국은 15세기 말 신대륙을 찾아 떠난 모험가들을 후원하면서 전성
기를 맞았다. 1492년 이탈리아 제노바 출신의 야심가 콜럼버스는 그 수혜
를 입은 첫 번째 주자였다. 왕실은 일확천금을 노리는 모험가들이 새로운
땅을 찾아 떠나도록 장려했다. 이스파니아를 지배하던 아랍인들과의 오랜
전쟁(레콩키스타Reconquista라고 불리는 8백 년 동안의 싸움이 끝난 해가
1492년이다)으로 왕실이 직접 탐사할 재정이 없었으니, 그들에게 개척 대
행을 시키고 수수료를 받을 심산이었다. 그들이 신대륙에서 무슨 일을 하
건, 왕실이 법적으로 보장해 줄 것임은 물론이었다. 봉건 제도 밑에서 상속
받을 게 없는 차남들과 삼남들, 찢어지게 가난한 농부들에게는 커다란 기회

ⓒ 최도빈

였다. 1519년 교묘한 꾀로 멕시코 원주민의 아스텍 왕국을 무너뜨린 코르
테스, 1531년 2백 명도 안 되는 군대로 페루의 잉카 문명을 절멸시킨 피사
로 등이 모두 그러한 사람들이었다.

그로부터 반세기도 채 지나지 않아 스페인 왕실과 귀족들은 대서양 건너에
서 밀려오는 수입을 주체할 수 없을 정도가 되었다. 그러나 식민지에서 오는
돈은 양날의 칼과 같았다. 무적 함대 '아르마다Armada'를 거느리고 유럽 대
륙을 호령하게 해 준 원동력도 되었지만, 물밑으로는 실물 경제의 균형을 잃
게 만들어 스페인의 몰락을 촉진하는 독약이 되었다. 해외에서 들어오는 돈
은 늘어나는데 국내 생산은 그대로이니 돈의 가치가 떨어져 물가가 폭등했
고(세계사 교과서에서는 '가격 혁명'이라고 부른다), 식민지 경제의 혜택을

샌디에이고 미술관 조각 정
원. 뒤에 보이는 건물은 인류
학 박물관으로, 북아메리카
원주민 문화는 물론 마야 문
명과 잉카 문명의 유적들을
전시하고 있다.

보지 못한 대부분의 평민들은 오히려 생활고에 시달렸다. '낙수 효과'란 예나 지금이나 찾아보기가 쉽지 않았다. 대신 신대륙을 화수분처럼 여긴 부유층들은 사치품 소비에 열을 올렸다. 그래도 남는 돈은 이문이 좀 더 남는 신흥 시장인 네덜란드와 영국의 산업과 부동산에 투자했다. 정작 스페인은 껍데기만 남은 속 빈 강정이 되어 가고 있었다. 강한 외부적 충격이 온다면 견뎌 낼 재간이 없었다.(그 첫 번째 충격은 얄미운 영국 해적들에게서 온다. 1588년 엘리자베스 1세를 혼내 주려 출항한 무적 함대 아르마다는 해적 출신 프랜시스 드레이크가 이끄는 영국 해군에게 처참한 패배를 당한다.)

예술가들의 삶도 역사의 흐름과 나란한 궤적을 그린다. 이 시절 유럽 예술가들이 몰려든 문화의 수도는 메디치 가문이 맹위를 떨친 피렌체, 교황청을 등에 업은 로마, 십자군 전쟁의 물자 보급과 향료 무역을 독점하여 막대한 이득을 얻은 베네치아였다. 하지만 이탈리아가 점차 쇠락의 조짐을 보이고 새로이 스페인이 부상할 낌새가 보이자 문화적 중심축은 이베리아 반도로 조금씩 이동한다.

회화의 스페인 시대를 연 대가는 복잡한 희랍어 본명(도메니코스 테오토코 폴로스) 대신 그냥 '희랍인'이라 불린 엘 그레코El Greco(1541~1614). 크레타 섬에서 태어나 베네치아로 이주하여 베네치아 화파의 대가들과 어울려 실력을 쌓은 엘 그레코는 1577년 스페인의 대도시인 톨레도로 거처를 옮긴다. 신흥 졸부 국가 스페인에는 왕궁, 교회 등 대형 건축 프로젝트가 넘쳐 났고, 그 안을 채울 그림을 그릴 실력 있는 화가들은 부족했다. 대가가 빛나는 이유는 그러한 현실적 필요와 역사적 파도를 뚫고도 자신만의 뚜렷한 족적을 남기기 때문이다. 엘 그레코는 당시로서는 파격적인 형식과 구도, 색채를 선보이며 후대에 강한 인상을 남겼다. 일감을 맡긴 왕이나 귀족들은 별로 좋아하지 않았고 사후에는 사람들을 당혹스럽게 만든 '파격'으로 화단과 평단의 조롱을 받아야 했지만 말이다. 하지만 후기 인상주의의 세잔과 입체파의 피카소는 엘 그레코의 그림 속에서 자신들의 선구先驅를 보았고, 적극적으로 그의 작품을 연구하여 엘 그레코의 명성을 드높여 주었다.

▌스페인의 몰락과 내전의 아픔, 그리고 독재

제국 스페인이 무너진 것은 20세기 초의 일이다. 1898년 미국과의 전쟁에서 패해 중남미와 필리핀을 모두 잃은 스페인은 세계사의 무대 뒤로 완전히 퇴장했다. 3백 년을 지속한 제국의 체계가 무너졌으니 사회가 혼란스럽지 않을 수 없었다. 새로운 질서를 세우려는 진보 세력과 제국 시절의 기득권을 놓고 싶지 않은 보수 세력의 대결은 스페인 현대사를 가로지르며 지금껏 영향을 미치고 있다. 군부와 자본가 그리고 교회는 똘똘 뭉쳐 권력을 행사했고, 민주주의를 꿈꾸던 노동자와 지식인들은 그들이 옥죄는 만큼 강력하게 저항했다. 혼란한 내정으로 세계 대전에 참여할 여력이 없어 전화는 피했지만, 스페인의 진보는 연합군을 지지하고 보수는 독일을 지지하는 등 양측의 대립각은 점점 더 커졌다.

엘 그레코, 「다섯 번째 봉인의 개봉」, 1608~1614. 피카소는 「아비뇽의 처녀들」(1907)을 그릴 때 엘 그레코의 이 그림을 공부하였으며, 그를 '큐비스트'라 평했다.

팽팽한 대립은 힘의 진공 상태를 낳고, 이는 무력에 의해 쉽게 유린되곤 한다. 1936년 선거에서 승리한 진보 연합의 '인민전선' 정부는 희망을 품고 출범했지만, 기득권을 쥔 보수 세력이 순순히 따를 리 만무했다. 인민전선 정부가 들어선 몇 달 뒤, 육군 참모총장에서 변방 카나리아 제도의 수비대장으로 좌천된 프랑코Francisco Franco(1892~1975)가 쿠데타를 일으켰다. 군부와 인민전선 정부의 전쟁, 곧 스페인 내전이 시작된 것이다. 프랑코는 독일의 히틀러와 이탈리아의 무솔리니에게 도움을 청했고, 초록은 동색인지라 그들은 다가올 전쟁의 연습 삼아 흔쾌히 스페인 땅으로 군대를 보냈다. 독일 폭격기가 1500명의 주민이 사는 작은 마을 게르니카를 유린하여 피카소뿐 아니라 세계인을 분노케 만든 것도 이때의 일이다. 사람들은 가만히 있지 않았다. 파시즘에 분노한 세계 50여 개국의 민주주의자들은 쿠데타 세력과 싸우기 위해 자발적으로 스페인으로 모여들었다. 그 수가 3만 5천. 이들은 '국제여단'을 꾸려 싸웠다. 하지만 무력의 열세는 어쩔 수 없었다. 전쟁 발발 3년이 채 못 된 1939년 프랑코에 의해 공화파의 성지인 바르셀로나가 함락된다. 내전은 끝났지만 평화는 오지 않았고, 그 후 스페인은 독재자가 죽는 1975년까지 36년간 민주주의를 회복하지 못한다.

▌초현실주의와 살바도르 달리

초현실주의Surrealism 작가 중 하나인 살바도르 달리Salvador Dalí(1904~1989)의 대표작 「삶은 콩이 있는 부드러운 구조물(내전의 예감)」이 그려진 것은 내전의 예감으로 들끓던 1936년이다. 캔버스 안 사람의 형상을 한 구조물은 둘로 나뉘어 있다. 고통과 함께 썩어 가는 머리가 있는 쪽의 지지대는 가녀린 다리 한 짝뿐, 아래쪽의 튼튼한 팔이 볼품없는 젖가슴을 움켜쥐어 주지 않는다면 균형을 잡고 서 있을 수조차 없다. 두 구조물이 겪는 고통은 위험한 균형을 유지하려면 피할 수 없는 것이다. 이 거대한 구조물 밑에는 삶은

콩들이 흩뿌려져 있다. 삶은 콩은 대체로 희망을 담은 제물로 이해하는 게 정설이니, 양편의 갈등과 고통이 해소되기를 바라는 염원이 담겼을 것이다. 저 고통스러운 구조물에 비하면 너무나 보잘것없지만 말이다. 그러나 이 그림에서 스페인의 분열된 현실에 대한 고뇌만을 읽는다면, 또 작가가 전쟁에 맹렬히 반대했다고 이해한다면, 조금 과대평가한 게 아닌가 싶다.

달리는 자신을 '합리적 중립'을 택한 지식인으로 포장하면서 예술가로서의 특권을 탐했다. 보통 이런 기회주의적인 사람들이 말년에는 권력을 칭송한다. 이 시절 달리는 초현실주의 그룹으로부터 프랑코를 지지한 파시스트라

고 비난받았고, 결국 쫓겨나다시피 축출되었다. 1924년 '초현실주의 선언 Surrealist Manifesto'을 써서 그룹을 이끌었던 시인 앙드레 브르통André Breton (1896~1966)은 달리의 이름 철자를 바꾸어 "돈에 환장한 인간Avida Dollars"이라고 비난했고, 후일 미국에서 초현실주의 회고전이 개최될 때 달리의 참가를 끝까지 거부했다. 국제여단에 참가한 바 있는 조지 오웰George Orwell(1903~1950)은 1944년 달리가 자서전을 출간하자 곧바로 꼼꼼히 읽고 맹렬한 비난을 담은 서평을 펴내기도 했다. 그의 표현을 빌리자면, 달리는 좋게 봐주어 "훌륭한 도안가이지만 인간적으로는 역겨운 사람"(달리는 세필을 이용한 섬세한 드로잉으로 유명했다)이었다. 현대의 비평가들은 달리의 창조적 아이디어가 마흔도 되기 전에 고갈되었다고 평한다. 그 뒤 그는 잠수복 차림으로 강연장에 등장해 '마음의 심연'을 보여 준다고 떠들거나 바닷가재를 머리에 쓰고 인터뷰에 응하는 등의 기행으로 유명세를 유지했을 뿐이라고 말한다.

이번에 전시된 달리의 그림은 그의 전성기가 지난 1950~1960년대의 그림들로, 핵물리학 발전에 대한 흥분과 종교적 경외감을 표현한 소위 '핵 신비주의'에 기반한 작품이다. 달리는 특유의 도상과 가톨릭적인 주제로 돌아가 아직 자신이 죽지 않았음을 보여 주려 했지만, 작품의 기반이 되는 삶 자체가 이미 사람들에게 설득력을 잃은 상태였다. 1989년 쓸쓸하게 죽기 직전까지 달리는 계속해서 손을 놀려야 했다. 후견인들은 병상에 누운 그에게 빈 캔버스를 들이밀었고, 그는 서명을 해야 했다. 달리의 서명이 들어간 빈 캔버스에 '달리풍'의 그림을 그려 진품인 양 팔려는 심산이었다. 한 시대를 풍미했던 달리의 마지막 모습은 우리로 하여금 깊은 상념에 빠져들게 한다.

▌멕시코의 현재를 보다

샌디에이고 미술관의 다음 전시는 「멕시코 현대 회화Mexican Modern Paintings」

전. 이 전시에서는 멕시코인의 정체성 문제, '히스패닉'이라는 소수자의 슬픔, 그 안에서 추구한 예술적 보편성과 아름다움이 조명될 것이다. 엘 그레코처럼 이방인의 슬픔을 화폭에 담은 작가도 있겠고, 맨해튼 최고급 호텔에서 장기 체류하며 호화롭게 산 달리처럼 자신의 상품성을 잘 이용한 작가도 있을 것이다. 그러나 어느 쪽이든 '멕시코적인' 특성을 넘어 작품의 보편적 진의를 알아봐 주는 관객을 만나기란 쉽지 않을 것이다. 작가들은 우선 '멕시코인'으로 받아들여지고, 그들의 작품도 주로 '멕시코다움'을 바탕으로 이해될 터이니 말이다. '해방된 주체'의 시대에 사는 현대인들은 자기만의 기준으로 보편적 개념을 가늠하는 특권을 갖는다. 하지만 합리적 회의와 깊은 성찰이 없는 한 이 특권은 폭력으로 변모하기 쉽다. 자신의 얕은 경험과 편견에 기대어 일방적으로 가치를 재단한다면 상대방에게는 폭력적인 일이 된다. 독립된 주체들은 사회가 강요하는 낡은 질서를 거부하면서도 한데 모여 새로운 연대를 꾸리길 원한다. 일상적인 폭력에 맞서는 일 역시 자기에 대한 성찰을 필요로 한다.

바르셀로나 대 마드리드—축구와 스페인 현대사

스포츠팬에게 스페인은 축구의 나라이다. 세계 최고의 리그인 '라 리가La Liga(프리메라 리가)', 그중에서도 한 시대를 풍미하는 최고 선수들을 보유한 FC 바르셀로나와 레알 마드리드가 맞붙는 '엘 클라시코El Classico'는 전 세계 축구팬을 열광시킨다. 그런데 두 팀의 대결이 그야말로 '고전'이 된 것은 이베리아 반도 중앙에 위치한 마드리드와 지중해 항구 도시인 바르셀로나 간의 오랜 대결의 역사에서 비롯되었다.

마드리드는 태생부터 '정치적인' 도시였다. 펠리페 2세는 즉위 직후인 1560년 톨레도의 방어 기지에 불과했던 마드리드로 왕궁을 이전했다. 반왕정 세력을 견제하기 위해서였다. 마드리드는 이때부터 스페인의 정치와 행정의 중심으로 자리 잡았다. 하지만 마드리드는 분명 수도가 될 만한 땅은 아니었다. 특히 물길이 없는 입지 조건 때문에 산업 및 경제가 뒤떨어질 수밖에 없었다. 반면 바르셀로나는 일찌감치 항구 도시의 이점을 이용, 스페인의 경제 중심으로 떠올랐고 13세기부터 이미 지중해 무역의 서부 거점으로 자리 잡았다. 바르셀로나 상인들은 이 무렵 이탈리아 반도 남부까지 손을 뻗쳐 베네치아와 제노바 상인들과 어깨를 견줄 정도로 성장해 있었다.

마드리드와 바르셀로나가 같은 나라에 속하게 된 것은 1479년의 일. 마드리드가 속한 카스티야 왕국과 카탈루냐 지역의 아라곤 왕국이 통합하여 통일 스페인 왕국이 출범한 것이다. 그해 아라곤 국왕으로 즉위한 카스티야 출신의 페르난도 2세는 카스티야 왕국의 여왕 이사벨 1세와 부부 사이였고, 각기 통치하던 나라를 하나로

스페인 지도

통합하기로 결정하였다. 왕실은 합쳐졌어도 사회적 통합은 언감생심. 무엇보다 서로 다른 언어가 걸림돌이었다.(지금도 바르셀로나는 '스페인어'라 불리는 카스티야 말 대신 카탈루냐어를 공식 언어로 사용한다.) 통합 스페인 왕실은 카탈루냐에 어느 정도 자치권을 보장해 주었지만, 카탈루냐 독립을 위한 투쟁은 일찍부터 시작되었다. 제국의 힘이 약화되기 시작한 17세기 말부터 본격적으로 온전한 자치권과 카탈루냐어의 공식화를 외쳤고, 그 투쟁의 역사는 20세기를 넘어 현재까지 이어지고 있다.(2012년 9월, 바르셀로나에서는 무려 150만 명이 참가해 카탈루냐의 독립을 외치는 대규모 시위가 벌어졌다. 카탈루냐 독립 운동은 지금도 현재진행형이다.)

제국의 몰락 이후 - 독재냐 민주주의냐

1898년 미국과의 전쟁에서 패배함으로써 제국주의의 각축장에서 맨 먼저 퇴장당한 스페인. 퇴락한 스페인의 20세기는 영화로웠던 시절의 기득권을 놓지 않으려는 보수 세력과 새 부대에 새 술을 담으려는 진보 세력 간의 투쟁으로 점철되었다. 식민지라는 사금고를 잃은 기득권층은 피지배층의 반발을 누를 재화와 무력을 더 이상 조달할 수 없었고, 진보는 기득권층의 부도덕과 무능력을 더는 견딜 수 없었다. 줄곧 정치적 우위를 누린 카스티야 사람들은 보수파를 지지했고, 그들에게 이를 갈던 카탈루냐 사람들과 피레네 산맥 자락 바스크 지방 사람들은 진보 진영에 적극 합류했다.

이들의 대립은 1차 세계 대전과 러시아 혁명을 겪으면서 더욱 격렬해졌다. 보수는 독일을, 진보는 연합군을 지지했고, 러시아 혁명에 고무된 노동자들이 봉기하자 군대는 무력 탄압으로 응수했다. 역사를 보면 힘의 평형이 만든 일시적 권력의 공백을 노리고 군대가 개입하는 경우가 많다. 아닌 게 아니라 1923년 리베라 장군이 쿠데타를 일으켜 의회를 해산하고 헌정을 중단시켰다. 군대마저 지지를 철회할 정도로 악명 높던 리베라의 7년 철권통치는 그가 세상을 떠났을 때 비로소 끝났다. 독재의 쓴맛을 본 스페인 국민들은 1931년 선거에서 공화파에 표를 던졌다. 힘을 얻은 공화파는 군주제 폐지와 함께 공화정 수립을 선언하고 정교 분리, 보통 선거, 귀족제 폐지 등 현대 민주국가의 당연한 원칙들을 내세웠다. 하지만 급속한 개혁 드라이브로 인한 혼란과 역량의 부족, 우파의 결집 등으로 1934년에는 다시 보수파가 다수당이 된다. 그래도 1936년 2월 총선에서 스페인 국민들은 '파시즘 타도'를 최우선 목표로 삼은 인민전선을 선택해 주었다. 인민전선은 당시 유럽 곳곳에서 발호하던 극우 국가주의와 파시스트 세력에 반대하는 모든 이들이 연합한 것으로 공산주의자, 사회주의자뿐 아니라 무정부주의자와 자유주의자까지도 포괄했다. 인민전선은 극우파보다 많은 의석을 차지했지만, 총 득표수에서 뒤져 다가올 정국의 혼란을 예고했다.

스페인 내전- 전장에서 피어난 인류애

인민전선 집권 다섯 달째인 1936년 7월, 프란시스코 프랑코 장군은 쿠데타를 일으켜 새 정부를 무너뜨린다. 하지만 프랑코의 쿠데타는 1961년 한 명의 사망자도 없이 단 세 시간 만에 나라를 접수해 버린 5·16 쿠데타만큼 성공적이지는 않았다. 스페인은 공화파와 파시스트가 각기 접수한 지역으로 두 동강이 나 버렸다. 기다리는 일은 내전뿐. 국가주의 대 공화주의, 파시즘 대 좌파 전체의 싸움은 피할 길이 없었다. 이렇게 시작된 스페인 내전은 순식간에 국제전으로 번졌다. 무솔리니와 히틀러로서는 스페인을 파시즘 국가로 만든다면 영국과 프랑스를 포위하게 되어 전략적 우위를 점하는 셈이었다. 하지만 영국과 프랑스는 좌파 인민전선 정부와 손을 맞잡을 용기가 없었다. 프랑스는 사회당 당수 레옹 블룸이 이끄는 인민전선 정부가 들어섰음에도 확전을 두려워하여 불간섭 정책을 고수했다. 기댈 수 있는 곳은 소련 정도뿐이었지만, 스탈린주의로 급격히 변모해 가던 소련도 적극적인 지원에 나서지 않았다. 전세는 점점 공화국 수호자들에게 불리하게 돌아갔다.

하지만 가장 참혹한 전쟁 속에서 가장 고귀한 인류애가 샘솟는 것일까. '보편적 인간의 존엄성이 보장되는 사회'라는 이상을 위해 53개국 3만 5천 명의 지식인과 노동자들이 '국제여단'이라는 깃발 아래 모여들었다. 의용군들은 국적별로 7개 여단으로 편성되었다. 프랑스에서 가장 많은 1만여 명이 참전했지만, '좌파'와 거리가 멀 것 같은 미국인들도 2천 5백여 명이나 참전하여 '에이브러햄 링컨 부대'를 꾸려 파시즘과 싸웠다. 전쟁은 인간을 철학자로 만든다지만, 이 전쟁은 다른 어떤 전쟁보다 인간의 본질에 대해 근본적인 질문을 던지게 만들었다. 처참한 전장에서도 이 질문을 끝까지 놓지 않았던 조지 오웰은 『카탈루냐 찬가』를 썼고(참전한 것만으로도 그는 달리를 비난할 자격이 있다), 헤밍웨이도 참전 경험을 바탕으로 『누구를 위하여 종은 울리나』를 남겼다. 『인간의 조건』을 쓴 앙드레 말로 역시 내전 발발과 동시에 공화국군으로 참전, 비행 대대에서 대령으로 복무하며 전선 위를 가로질러 보급품을 뿌렸다.

© Agusti Centelles

국제 여단 '에이브러햄 링컨 부대'

하지만 영웅들의 고귀한 투쟁도 현실의 물리력 앞에서는 어쩔 수 없었다. 어쩌면 패배를 알면서도 싸웠기에 더 큰 신화로 남는 것인지도 모른다. 국제여단은 국가주의자들의 폭격기와 전차에 대항할 변변한 무기조차 없었다. 게다가 소련은 공산주의자를 제외한 다른 이들, 즉 무정부주의자나 사회주의자들이 자신들이 지원한 무기를 쓰지 못하도록 감시하는 데 더 관심을 쏟았다. 반면 독재자들의 연대는 끈끈했다. 무솔리니와 히틀러는 최신 무기와 병력을 프랑코에게 제공했고, 포르투갈의 독재자 살라자르도 2만 명의 병력을 지원했다. 그들에게는 1차 세계 대전 이후 갈고닦은 실력을 시험해 볼 절호의 기회였다. 게르니카 폭격에서 보듯, 히틀러는 이 전쟁을 철저하게 실전 경험을 쌓는 기회로 이용했다.

파시스트에게 밀린 공화파는 결국 바르셀로나로 퇴각해야 했다. 1939년 바르셀로나마저 프랑코군에 함락되고, 인민전선 인사들이 프랑스로 망명함으로써 스페인

내전은 사실상 종결되었다. 사태의 추이를 살피던 영국, 프랑스, 미국 등 국제 사회는 곧바로 프랑코 정권을 승인하며 승자의 손을 들어 주었다. 33개월 동안 70만 명의 희생자를 낳은 스페인 내전은 결국 팔랑헤당과 총통 프랑코의 독재 체제로 귀결되었다.

총통 프랑코의 독재 체제-'군주 없는 군주국'

정당성이 부족한 권력은 항상 겉치레에 열심인 법이다. 하지만 이 점에서 프랑코는 다른 독재자보다 유리한 위치에 있었다. 프랑코는 투표함을 몰래 바꿔치기하는 부정 선거를 할 이유도 없었고, 정적을 납치하여 사형을 집행하는 '사법 살인'을 하거나, 체육관에 모여 '선거 쇼'를 할 필요도 없었다. 그는 군주제로 복귀한다는 선언만으로 단숨에 '정통성'을 선점할 수 있었다. 자신의 위대한 결정을 국민 투표에 부쳐 절차적 정당성만 확보하면 그뿐. 서슬 퍼런 독재 시대에 국민 투표가 부결될 리도 없었다. 한 가지 마음에 걸리는 것은 만에 하나 정의로운 왕이 출현해 자기 목에 칼을 겨누면 어쩔 것인가 하는 것. 프랑코는 이러한 상상 속의 문제도 원천봉쇄했다. 다름 아닌 '군주 없는 군주국' 만들기에 나선 것이다. 1947년 프랑코 정권은 군주제를 부활시켰지만 정작 왕의 즉위를 허용하지 않았다. 대신 프랑코 자신이 즉위도 하지 않은 유령 국왕을 대신해 종신으로 섭정할 권한을 부여받았다. 왕의 자리는 오랫동안 비어 있었다. 1969년에야 노쇠한 프랑코의 유고를 대비해 후계자를 지정했으니 '군주 없는 군주정'은 20년 넘게 지속된 셈이다. 후계자는 스페인의 마지막 국왕인 알폰소 13세의 손자 후안 카를로스였고, 군주제 복귀 당시 열 살도 채 되지 않았으니 정권에 누를 끼치지는 않을 것이었다.

독재자는 사상 통제 또한 잊지 않는다. 프랑코는 국민에게 교회의 가르침에 따르도록 강요했고, 가톨릭교회는 프랑코의 든든한 원군이 되었다. 체제를 비판하는 사람들에게는 사소한 이유로도 목에 칼을 씌웠다. 프랑코의 통치 중 수만 명이 양심수로 투옥되었고, 민주화를 외치던 이들은 소리 소문 없이 처형되어 암매장되었

다. 최근 밝혀진 바에 따르면, 프랑코 치하에서 약 3만 건의 조직적인 영아 납치가 있었다고 한다. 주로 바르셀로나 지역 '좌파' 부부의 아기들을 출산 직후 산모에게 아기가 사산되었다고 둘러대는 방식으로 빼돌려 고아원이나 친프랑코 인사들에게 강제 입양시켰다는 것이다. 이 입양 사업에 가톨릭교회도 가담했고, 어떤 의사는 '좌파'를 정신병으로 진단, 아기들이 친프랑코 가정에서 키워지는 게 정당하다고 주장하기도 했다. 이렇게 입양되어 자란 아이들

프란시스코 프랑코(1937년)

이 30만 명에 이른다고 한다.

1975년 11월, 36년 동안 권좌에 앉아 있던 프랑코가 천수를 누리고 죽었다. 독재자의 죽음으로 발생한 권력의 공백은 흔히 또 다른 위기로 이어지지만 스페인은 조금 달랐다. 군주제를 내세운 독재였고 후계자도 있었으니, 왕정복고로 이어졌다. 프랑코 사망 이틀 뒤 후안 카를로스가 즉위했다. 그래도 왕은 국민의 열망을 알고 있었다. 1978년 스페인은 입헌 군주국이 되었고, 신민주헌법이 제정되었다. 하지만 36년의 독재가 남긴 상처는 쉬 아물지 않았다. 독재에 부역한 세력과 항거한 세력, 이들의 갈등을 해결하는 게 급선무였다. 탄압한 자와 탄압받은 자의 화해, 너무나 어려운 일이다.

프랑코 독재가 뿌린 악성 씨앗

2012년 2월 스페인 대법원은 발타사르 가르손Baltasar Garzón 판사의 직무를 정지시켰다. 국제사법재판소의 유력한 재판관 후보였던 그는 앞으로 법복을 입을 수 없

을 듯하다. 1998년 영국을 방문한 칠레의 독재자 피노체트에게 반인도적 범죄 행위를 근거로 체포 영장을 발부하여 국제적인 주목을 받은 바 있는 가르손 판사의 혐의는 집권당의 부패 사건에 대한 증거 확보를 위해 도청을 지시한 것. 검찰이 기소를 취하하겠다고 했음에도 대법원은 끝내 그를 법정에 세웠다. 그는 또 다른 재판도 받고 있었다. 2008년 가르손 판사는 내전 및 프랑코 독재 시절에 수만여 명을 살해한 범죄의 책임을 묻는 조사를 명령했는데, 이에 발끈한 스페인 기득권층이 곧바로 그를 고발한 것이다. 프랑코가 죽은 뒤 여야 합의로 만들어진 '면책법'을 위반했다는 이유였다.

독재자의 죽음으로 얻어진 스페인의 민주주의는 기묘한 첫발을 내디뎠다. 양 진영이 과거를 완전히 '묻고' 가기로 '망각 협약'을 맺은 것이다. 프랑코에게 협력했던 인사들이 여전히 요직을 차지하고 있었고, 저항했던 사람들로서는 스스로의 힘으로 민주주의를 쟁취한 것도 아니었다. 프랑코 정권이 처형한 5만여 명의 희생자들과 30만 명에 달하는 추방자들에 대해 책임지는 사람도 없었고, 명예 회복의 절차도 없었다. 독재의 상처는 누구나 알지만, '공식적'으로는 아무 일도 없었던 것처럼 봉인한 것이다. 가르손 판사가 고초를 당한 이유는 이 묻어 둔 진실을 들추려 했기 때문이었다. 하지만 청산되지 않은 역사는 악성 씨앗이 되어 독이 든 열매를 맺는다. 프랑코 사후 30년 동안 그 씨앗은 스페인 사회를 근본에서부터 갈라놓았다.

2004년 총선에서 집권한 사회당 정부는 스페인 판 '과거사 청산'을 천명하고 독재의 상처를 어루만지려 하였다. 실은 이러한 시도는 카탈루냐와 바스크 지방의 문제와 얽혀 있다. 당시 사회당은 과반을 얻지 못해 연정을 구성해야 했는데, 카탈루냐와 바스크 지역 정당도 연합 대상이었다. 이들은 연정의 조건으로 프랑코의 범죄 행위에 대한 진상조사위원회 설치를 내걸었다. 프랑코 치하에서 카탈루냐와 바스크 지방 사람들은 정치적 탄압은 물론 자신들의 언어와 문화를 금지당하는 등 혹독한 폭력과 차별을 감내해야 했기 때문이다.

바르셀로나! 바르셀로나!

'스페인'이라는 깃발 아래 강제로 하나가 되어야 했던 독재 시절에도 예외적인 장소가 하나 있었다. 바로 축구장. '우민화 정책'의 효과를 잘 알고 있던 프랑코는 투우와 축구 등의 오락을 장려하여 정치에 대한 관심을 돌리려 했다. 그는 '프리메라 리가'를 적극적으로 지원했고 축구 클럽 FC 마드리드의 '쌍팬'을 자처했다. 그래도 부족했던지 알폰소 13세를 명예 구단주로 앉히고, 이를 근거로 '레알 Real('Royal'의 스페인어)' 칭호까지 선사했다. 국왕 인증 축구팀 '레알 마드리드'의 탄생이었다. 프랑코 독재 시절 레알 마드리드는 정부와 교회, 군주제의 지원을 등에 업고 최강 팀을 구성, 우승을 밥 먹듯이 하였다. 대신 프랑코는 축구장에 한해서 카탈루냐와 바스크 언어 및 문화를 허용, 자그마한 해방구를 제공하였다. 사실 이는 조그만 숨통을 열어 주어 저항 의지를 희석시키려는 의도였겠지만, 어쩌면 그들이 응원하는 팀이 최강 레알 마드리드에게 처참하게 유린당하는 모습을 보여 주고 싶었기 때문이었을지도 모른다.(매년 중상위권을 유지하는 바스크 축구팀은 더 강한 민족색을 보인다. 이 팀의 입단 조건은 '바스크 사람일 것'이다.)

저항의 도시 바르셀로나가 자랑하는 'FC 바르셀로나'의 출발은 매우 소박했다. 1899년 한 스위스인이 낸 축구 선수 모집 광고를 보고 호응한 시민들이 호주머니를 털어 기반을 마련한 것이 그 시작이다. 스페인 내전 시절 FC 바르셀로나는 미국, 멕시코 등 세계 각지를 돌며 자선 경기를 개최하였다. 파시즘과 싸울 재원을 마련하기 위해서였다. 그랬으니 시민 구단 FC 바르셀로나는 내전과 독재 기간 동안 프랑코의 눈엣가시가 아닐 수 없었다. 오죽하면 스페인 내전 발발 몇 달 후 구단주를 암살해 버렸을까. 프랑코는 수만 명이 넘던 시민 회원들도 지속적으로 탄압했다. 단기간에 회원 수가 수천으로 떨어졌다. 내전 시 급기야는 군대를 보내 FC 바르셀로나 회원들의 회합 장소를 폭격하기까지 했다. 회원 명부에는 사망을 뜻하는 붉은 줄이 그어졌다.

프랑코 독재 정권은 '스페인'을 넣어 이 팀 이름을 'SCF(Spanish Club de Fútbol)

1903년의 FC 바르셀로나 선수들

바르셀로나'로 개명하기도 했고, 카탈루냐 국기를 본뜬 전통 유니폼 '블라우그라나Blaugrana'를 금지시키고 정권 마음대로 디자인한 유니폼을 지급하기도 했다. 민족 말살 정책의 스포츠 버전이었다. '카탈루냐'의 민족색은 철저히 지워져야 했고, '스페인'이라는 위대한 통합 국가 아래 모두 하나가 되어야 했다. 단, 사람들이 평등할 필요는 없었다. 권력 앞에 저항하지 않고 복종하면 그뿐.

극명하게 대비되는 이 두 팀, 레알 마드리드와 FC 바르셀로나가 라 리가에서 일년에 두 번 맞붙는 게 '엘 클라시코'이다. 어찌 뜨겁지 않을 수 있겠는가. 암울했던 스페인의 1970년대, FC 바르셀로나의 활약은 카탈루냐 사람들에게 한 줄기 빛과 같았다. 전설은 가장 절망적인 상황에서 만들어진다. FIFA가 선정한 20세기 최고의 유럽 축구 선수 요한 크루이프Johan Cruyff가 '바르샤(FC 바르셀로나의 애칭)'에 몸담은 것도 이때의 일이다. 네덜란드 아약스에서 뛰며 유럽 최고 선수로 각광받던 그의 영입을 위해 안달이 난 팀은 물론 레알 마드리드였다. 그러나 크루이프

는 기자 회견을 자청하고 "독재자 프랑코가 지원하는 팀에서 뛸 수 없다"고 선언한다. 그러면서도 그는 스페인 진출 의지를 밝힌다. 그것도 하위권을 맴돌던 약체 바르샤로. 크루이프는 데뷔 시즌에서 역사에 길이 남을 승리를 바르샤에게 안긴다. 1974년 새로 개장한 레알 마드리드의 홈 산티아고 베르나베우에서 벌어진 최초의 '엘 클라시코.' 10만 관중이 지켜보는 가운데 크루이프의 바르샤는 레알 마드리드를 자

© Barçablog.com

바르셀로나 시절의 요한 크루이프(가운데)

그마치 5 대 0으로 격파했다. 그것도 VIP석에 앉아 있는 '광팬' 프랑코 총통의 면전에서 말이다. 크루이프는 이 한 경기로 전설이 되었고, 이후 1990년대 바르샤 감독으로 취임하여 라 리가 4회 연속 우승을 이끌며 바르샤와 자신의 끈끈한 관계를 재확인했다.

암울했던 스페인 현대사가 피워 낸 꽃

2009년 5월 27일 로마 올림피코 스타디움, 유럽축구연맹(UEFA)이 주최하는 챔피언스 리그 결승전이 열렸다. 52개국 76개 축구팀이 6개월간 달려온 대장정을 마감하는 날. '디펜딩 챔피언' 맨체스터 유나이티드와 FC 바르셀로나의 대결. 22명의 선발 선수 중에는 아시아인 최초로 챔피언스 리그 결승 선발로 뛰게 된 박지성도 있었다. 박지성 선수가 입은 흰색 유니폼에는 그보다 몇 달 전 파산 위기에 몰려

천문학적인 정부 예산을 수혈받은 미국식 자본주의의 상징 AIG(American International Group) 보험사 이름이 새겨져 있었다. 하지만 상대편 바르셀로나의 자주색과 푸른색이 섞인 '블라우그라나'에서는 자본력을 과시하는 기업의 로고를 찾아볼 수 없었다.

시민 구단 바르샤의 모토는 '클럽 이상의 클럽.' 14만 명이 넘는 회원들의 후원금으로 운영되는 바르샤에는 무언가 특별한 것이 있다. 홈구장 캄프 누Camp Nou를 가득 채우는 바르셀로나 시민들은 현실에서 이루지 못한 이상을 이 팀에 투영했다. 바로 독재 권력과 자본 권력에서 자유로워지는 것이었다. 지난 백 년 동안 바르샤의 유니폼 상의에는 아무것도 새겨지지 않았다. 회원들의 직접 선거로 뽑히는 구단주가 스폰서를 유치하려는 움직임을 보이기만 하면 회원들이 들고일어나 반대했기 때문이다. 하지만 2006년 상황이 바뀌었다. 바르샤가 오랜 전통인 '민짜' 유니폼을 포기하기로 한 것이다. 하지만 바르샤의 팬과 선수들은 '블라우그라나' 전면에 새겨진 로고를 보고 자기가 몸담고 있는 이 팀의 가치를 다시 한 번 생각했다. FC 바르셀로나는 천문학적인 금액에 팔릴 게 분명한 유니폼 공간을 '기부'함으로써 감동을 안겼다. 2009년 챔피언스 리그 결승전, 박지성의 맨체스터를 침몰시킨 쐐기 골을 넣고 환호하는 리오넬 메시 선수의 가슴에 찍힌 '유니세프UNICEF' 로고는 시청자들의 뇌리에 선명하게 박혔다.(2011년 바르샤의 이 전통은 아쉽게도 끝이 났다.)

주관적인 맛, 객관적인 미

San Francisco Museum of Modern Art

「와인은 어떻게 현대화되었나 How Wine Became Modern」
샌프란시스코 현대 미술관, 2010.11.20.~2011.4.17.

▌와인의 맛

돈키호테의 종자 산초는 와인 감별에 꽤 자부심이 있었다. 유전적으로 타고
났다고 믿었기 때문이다. 그 근거로 산초는 자기 친척 이야기를 꺼낸다.
"친척 둘이 와인 평가를 해 달라고 초청받은 적이 있었죠. 먼저 마신 이는
가죽 맛만 빼면 좋은 와인이라고 했습죠. 다른 이도 호의적인 평가를 내렸
고요. 쇠 맛이 난다는 단점을 지적했지만요. 서로 다른 판단 때문에 둘 다
얼마나 웃음거리가 되었던지요. 마지막에는 누가 웃었을까요? 술통을 비웠
더니 바닥에는 가죽끈에 매인 낡은 열쇠가 있었답니다."
와인의 맛은 복잡하다. 와인 한 잔에는 포도나무와 땅, 햇볕, 습기, 명장의
경륜이 오롯이 담긴다. 와인은 분명 물리 화학적으로 분석이 가능한 대상이
지만, 그 맛은 주관적 느낌에 따라 판정된다. 혀로 객관적 맛을 탐지하려면
오랜 수련이 필요하나, 경험이 없다고 해서 타고난 입맛이 허술한 것도 아
니다. 이처럼 미묘한 맛을 지닌 와인은 취미taste의 주관성과 객관성의 경계
에 있는 대상의 상징처럼 여겨져 왔다.
아름다움에 대한 판단 역시 주관적이고 복합적이다. 그렇다고 객관적인 미
가 있음을 부정하기란 어렵다. 사람마다 입맛이 다르다고 하여 훌륭한 요리

© Dennis Adams, Kent Gallery New York and Galerie Gabrielle Maubrie Paris, photo by David Hurst

데니스 애덤스, 「SPILL」, 2009. 미국 출신 전방위 예술가인 애덤스는 흰 정장을 입은 채 붉은 와인이 가득 담긴 잔을 들고 보르도 시 역사의 현장을 일주한다.

의 객관적 맛을 부정할 수 없듯이 말이다. 넓게는 대상의 아름다움을, 좁게는 맛을 파악하는 능력을 일컫는 취미가 무엇인지 파악하는 일은 18세기 영국 경험론자들에게 매우 중요했다. 감각 지각에 기초한 경험으로 지식이 구성된다고 믿는 사람들에게 저마다 다른 아름다움에 대한 판단은 쉽지 않은 문제였다. 가장 손쉬운 해결 방법은 '타인의 입맛(나아가 주관적 취향)에 대해 논쟁할 수 없다De gustibus non est disputandum'는 로마의 격언을 따라 미적 판단이 상대적임을 인정하는 것이다. 하지만 이를 인정하는 순간 자가당착에 빠진다. 분명 감각 지각에서 시작되는 취미가 상대적이라면, 경험론의 구조상 같은 토대를 갖는 지식과 도덕도 상대적인 것이 될 터이기 때문

에티엔 므노, 「디캔터 No.5」, 2008

이다. 하지만 이는 수용할 수 없는 결론. 이 사태를 막으려면 다양한 미적 판단에도 어떤 객관적 기준 수립이 가능함을 보여야 한다.

▍데이비드 흄, 「취미의 기준에 대하여」

영국의 철학자 데이비드 흄은 두 마리 토끼를 다 잡고 싶어 한다. 우리가 경험하는 '주관적인 맛'의 상대성을 인정하면서도 거의 모든 사람들이 고개를 끄덕일 '객관적인 미'가 있음을 보여 주고 싶다. 그러면서도 서양의 오랜 이성주의 전통에서 논의되던 바처럼 아름다움이 어떤 규칙을 따른 대상의 속성은 아니라고도 말하고 싶다. 고대 희랍 이래 숭배된 비례와 조화에서 오는 아름다움을 부정하지는 않지만, 미에 대한 최종 판결권을 그것을 경험하는 인간의 손에 쥐어 주고 싶다. 곧 흄은 두 입장을 아우르면서도, 잣대 역할도 할 수 있는 경험론적 '취미의 기준'을 마련하려 한다.

산초의 친척 이야기는 흄의 소망을 실현하는 열쇠가 된다. 가죽끈이 달린 열쇠처럼 와인, 즉 예술 작품 안에는 분명 그 가치를 결정하는 규칙이나 원인이 있다. 그 열쇠와 가죽끈 때문에 와인에서 쇠 맛과 가죽 맛이 났을 터이니 말이다. 하지만 최종 평가는 개별 인간들의 몫이다. 평론가가 없다면 우리는 그 규칙이 어떻게 대상에 작용하는지 알아내기 어렵다. 다시 말해 산초 친척들이 내린 저 어긋난 평가 없이는, 마을 사람들끼리 와인을 마시다가 통 바닥에서 열쇠를 발견했더라도 그저 고개를 갸웃거릴 뿐이다. 아무도 그 와인에서 가죽 맛과 쇠 맛은 감별하지 못했을 테니 말이다. 예술도 마찬가지다. 작품 안에 객관적인 미가 있음은 부인할 수 없지만, 그 객관성은 개별 인간들에게 인식될 때 비로소 최종적으로 확증된다. 그리하여 흄이 제시하는 취미의 기준은 "진정한 평론가들의 연합된 평결"이 된다. 물론 진정한 평론가들이 어떤 수련 단계를 거쳐 완성되는지, 아니 그러한 평론가들이 현실 세계에 있기는 한지가 논쟁거리가 되겠지만 말이다.

복잡 미묘한 맛을 지닌 와인. 그래서 와인은 취미의 주관성과 객관성의 경계에 있는 대상으로 오랫동안 예술 작품에 비유되어 왔다. 샌프란시스코 현대 미술관San Francisco Museum of Modern Art(SFMOMA)은 이 와인을 전시 대상으로 올려놓는다. 2010년 말 전시 대상의 경계를 넘나들며 실험적으로 선보인 「와인은 어떻게 현대화되었나How Wine Became Modern」 전은 와인과 얽힌 모든 요소들을 현대적 관점을 통해 보여 주고자 하였다.

▌자연에서 인간의 음미까지 – 테루아와 테이스팅

와인 맛의 뿌리는 땅에서 나온다. 밭의 토양과 그 지형에 따른 미세한 기후를 일컫는 테루아terroir는 와인의 특징을 결정짓는다. 용기에 담겨 전시된 세계 각지의 포도밭 흙을 보면 자연이 만들어 내는 포도주 맛이 환영처럼 스쳐 지나간다. 거침없이 흙을 집어 맛을 음미하는 마스터 소믈리에가 이해가 된다.

인간이 자연과 뒤섞여 무언가를 만들어 낼 경우, 어디까지가 인공이고 어디까지가 자연의 소산인지 밝히기란 쉽지 않다. 예술을 인간이 자연 혹은 초월적 질서 속에 내재한 것들을 '발견'한 결과로 보는 설명도 가능한 것처럼, 와인 또한 자연이 제공한 비밀스러운 조화를 인간이 작은 수고를 기울여 살려 낸 것만 같다.(예컨대 플라톤에 따르면 모든 진정한 대상들은 초월적인 이데아계에 있으므로 예술 작품 역시 이 초월 대상의 발견물일 뿐이다.)

다른 한편으로 예술뿐 아니라 와인의 정수에서도 인간의 창조력을 찾아볼 수 있다. 사람들은 자연적인 테루아를 바꾸기 위해 연못을 만들고 언덕을 깎고 늪을 메운다. 밭의 포도가 자연적으로 최고에 이르는 순간은 분명 있을 것이다. 그러나 포도를 바로 그때 수확하는 능력은 우리 인간에게 있다. "와인 만들기는 반나절 싸움"이라 말하기도 하는 걸 보면, 최고 상태를 알

샤갈의 그림을 넣은 1970년
산 샤토 무통 로실드

아보는 인간의 능력이 더 중요한 것 같기도 하다.(포도 열매가 가지에 매달려 햇빛을 미세하게 더 받는지 덜 받는지에 따라 와인 맛이 달라진다고 한다.)

와인 장인들은 자신이 만든 '작품'의 정체를 알리는 다양한 에티켓etiquette을 용기 표면에 붙인다. 기껏해야 손바닥 반만 한 종이에 세계적인 화가의 그림이 담기고, 와인의 무게감을 상징하는 오랜 전통의 문장이 찍히며, 재기발랄한 디자인이 펼쳐진다.(에티켓에 매년 유명 화가의 그림을 넣는 와인은 보르도 5대 와인으로 꼽히는 샤토 무통 로실드Château Mouton Rothschild이다. 예를 들면 1969년산은 호안 미로, 1970년은 샤갈, 1971년은 칸딘스키, 1973년은 피카소, 1975년은 앤디 워홀이 에티켓에 들어갈 그림을 그렸다. 몇 년 전에는 영국 찰스 왕세자도 이 화가 목록에 올랐다. 2013년산은 이우환의 그림이 담겼다.) 와인을 마시는 사람도 양조업자가 노력하는 만큼이나 그 본연의 맛을 음미하기 위해 품을 들여야 한다. 제대로 맛을 음미하는 것은 자연과 시간, 인간의 노력이 축적된 대상에 대한 당연한 예의일지도 모르겠다. 전시장에 늘어선 수십 종의 디캔터와 글라스를 보면 와인 창조자에 대한 존경과 자기만족의 욕구가 동시에 느껴진다.

▌와인의 현대화 – 민주화와 자본주의라는 두 기둥

현대 사회에서 와인이 문화적, 경제적 상징이 된 것은 겨우 한 세대 남짓한

일이다. 전시 제목에 담긴 '현대화modern'는 두 가지 의미를 내포한다. 바로 민주화와 산업화. 와인의 새로운 시대는 '파리의 심판'에서 시작된다. 세 여신의 아름다움을 평가하기 위해 고심했던 트로이 왕자 파리스의 심판*은 트로이 전쟁의 원인이 되지만, 신세계의 와인을 최고 자리에 올려놓은 파리의 심판은 와인 민주화를 연 시발점이 된다.

때는 1976년 파리. 보르도 와인 네 종류와 캘리포니아 와인 여섯 종류를 대상으로 열한 명의 '진정한' 평론가들이 함께 시음하고 '연합하여' 평점을 매겼다. 2위를 한 와인은 에티켓에 샤갈 그림이 그려진 1970년산 샤토 무통 로실드. 대망의 1위는 미국 캘리포니아산 와인인 스택스 립Stag's Leap Wine Cellars에게 돌아갔다. 사람들은 충격을 받았다. 1위와 2위의 점수 차이는 20점 만점에 불과 0.05점(14.14/14.09)이었고, 나머지 미국 와인들은 모두 하위권을 차지했다. 하지만 1위의 상징성은 컸다. 이 미미한 차이가 와인 산업의 판도를 바꾸어 놓았다. "다른 지역에는 와인이라 부를 만한 것이 없다"며 거드름을 피우던 프랑스의 와인 독재가 끝났다. 와인의 '민주화'가 시작된 것이다.(2006년 '파리의 심판' 30주년을 기념하는 리턴 매치가 열렸다. 이번에는 미국 와인이 1위부터 5위까지 휩쓰는 완전한 압승으로 끝났다.)

* 파리스의 심판 이야기는 '아름다움'을 주제로 하기에 미술사에 자주 등장한다. 신들의 결혼 잔치에 초대받지 못해 뿔이 난 '불화의 신' 에리스는 잔치에 황금 사과 하나를 던져 놓았다. "가장 아름다운 이에게"라고 써서. 서로 자기가 주인이라고 주장하는 헤라와 아테나 그리고 아프로디테는 아직 자기가 왕자인 줄 모르고 양을 치고 있는 순진한 목동 파리스에게 판결을 맡긴다. 여신들은 각자의 장기를 이용하여 이 심판관의 매수를 시도한다. 헤라는 유럽과 아시아의 왕좌를, 아테나는 지혜와 전쟁술을, 아프로디테는 세상에서 가장 아름다운 여성을 얻게 해 주겠다고 그를 꾄다. 파리스는 사과 주인으로 아프로디테를 선택했다. 그리고 다들 아는 대로 그리스 최고의 미녀 헬레네가 기혼자의 몸으로 트로이로 건너왔고, 헬라스 연합은 트로이에 대해 전쟁을 일으킨다. 이 두 사건 모두 영어로 'Judgment of Paris'라 쓴다.

© SFMOMA

전시회장 입구에 사진으로
재현된 1976년의 '파리의 심
판.' 미술관은 이해를 와인
현대화의 원년으로 본다.

와인의 세계화 30년은 와인의 산업화와 맥을 같이한다. 와인 제조사들은 표준화된 시설에서 대량의 와인을 균일적인 맛을 담아 뽑아내기 시작했다. 또 초심자들의 이해를 돕는 간단한 평가 체계를 도입해 권력을 손에 쥔 평론가들도 나타났다.(유럽의 전통적인 20점 만점 체제를 100점 만점으로 바꾸는 '미국식' 평가 체제를 만든 이가 유명 평론가 로버트 파커 주니어이다.) 생산자 입장에서는 명작을 만들기 위해 실패를 거듭하기보다 중급의 와인을 대량으로, 지속적으로 만들어 내는 게 더 유리하다. 게다가 덩치가 커질수록 '자본주의의 꽃'인 광고도 사용하기가 쉽다. 소비자들로서도 적당한 맛과 가격을 지닌 대량 생산된 와인을 마시는 게 편리하다. 아름다움의 세계에서 이루어지는 손익 계산은 적당한 가격의 중급 작품으로 귀결되는 경향이 짙다. 반대로 고급 와이너리들은 이미지를 고양하고 관광 수익

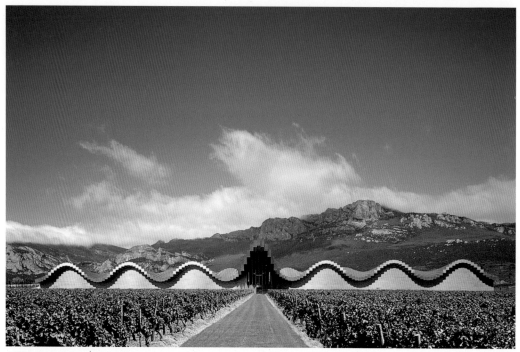

© Ysios Winery, photo by Íñigo Bujedo

을 높이기 위해 유명 건축가들에게 건물 설계를 맡긴다. 전시장 한편에는
고즈넉한 포도밭 안에 들어선 유명 건축가들의 작품 사진들이 세계 지도와
함께 걸려 있다. 사람들은 포도밭 한가운데 위치한 리조트에서 휴양을 하
며 고급 와인을 즐긴다. 고비용 문화 안에 포섭된 아름다움의 값은 한없이
올라간다.

맛과 아름다움에 대해, 나아가 어떤 가치에 대해 주관을 잃지 않으면서 객
관적으로 말하는 것은 생각보다 어려운 일이다. 우리의 평소 습관을 돌이켜
보면 주관적 느낌을 남들도 공유하는 객관적인 경험인 양 말하거나, 다른
이들이 열거해 놓은 객관적인 평가들을 늘어놓으며 주관으로 체득한 것인
양 말하는 일이 없지 않다. 나쁜 것은 아니다. 뚜렷한 주관적 의견이나 풍부
한 객관적 지식은 오히려 바람직하다. 문제는 극단으로 치닫게 될 때다. 보

스페인 출신 유명 건축가 산
티아고 칼라트라바가 디자인
한 와이너리 건물

통 그러한 상황은 삶의 주체인 '나'가 자립하지도 못하고 곱씹어 성찰하지도 못할 때 생긴다. 흄이 말한 "진정한 평론가들"이라는 조건에는 그 수준을 유지하기 위해 자신을 끊임없이 단련하고 반성해야 한다는 함의도 담겨 있다. 개성을 신성시하면서도, 획일화된 삶이 주는 적당한 편의를 좇는 데 익숙한 현대인들의 선결 문제는 날로 희미해지는 자아를 재확립하는 것이 아닐까. 아는 만큼 보이기도 하지만, 즐기는 만큼 더 깊이 알게 된다. 그러나 내가 무엇을, 왜 즐기는지 객관적으로 아는 일은 뚜렷한 자의식이 전제될 때에만 가능힐 것이다.

일상의 이면을 전시하기―그 그늘에 대하여

뉴욕타임스에 실린 이 전시 기사를 읽고 강한 유혹을 느끼지 않을 수 없었다. 그 이유는 와인의 매력 때문이 아니라, 기사를 보자마자 글의 첫머리가 바로 뽑혔기 때문이다. 산초 판사가 자신의 와인 감식력을 자랑하며 들려주는 친척 이야기는 흄의 짧은 에세이 「취미의 기준에 대하여」에 관해 석사 논문을 쓸 때 가장 신나게 써 내려간 부분이었다. 퇴근 후 골방에 틀어박혀 나 자신의 해석을 바탕으로 일화에 숨겨진 수수께끼를 하나하나 풀어내는 게 어쩌나 재미있던지. 많은 학자들이 저마다 답을 내놓은 유명한 에세이임에도 굴하지 않고 내 해석이 제일 정확하다고 호기롭게 외치는 일도 즐거웠다. 이 일화는 주관적 취미 판단과 객관적 아름다움을 대비시키는 논제를 끌어내면서도 '와인'이라는 전시 주제를 환기할 수 있었기에 글의 첫머리로 손색이 없었다.

정신없이 보내는 한 학기지만, 그래도 봄방학을 틈타 짬을 냈다. 비행기로 여섯 시간이 넘게 걸리는 미 대륙 횡단, 새벽에 출발하여 문 닫기 전 전시회를 보고 거리에서 밤을 보낸 뒤 다음 날 새벽 일찍 비행기로 돌아오는 여정이었다. 비용도 비용이었지만 할 일 때문에 시간을 많이 쓸 수가 없었다. 아무리 아귀가 잘 맞아도 전시를 볼 시간은 한 시간 남짓, 조금만 지체하면 닫힌 미술관 문을 두드려야 할 판이었다. 미술관에 도착하자마자 꼭대기 층으로 달려 올라갔다. 계획의 성취를 기뻐하는 것도 잠시, 전시장에 들어가니 현기증이 나기 시작했다. 전시물의 질과 양이 기획 의도를 전혀 뒷받침하지 못했던 것이다. 미국 와인의 본고장이라는 나파 밸리Napa Valley 바로 옆 동네에서 하는 전시라기에는 너무나 작은 규모였다.

'파리의 심판'을 재현해 놓은 입구를 돌아 들어가니 세계 십여 곳의 와이너리에서 가져온 테루아(흙)를 용기에 담아 놓았다. 한눈으로 보아도 돌, 흙, 모래 등 성분의 차이가 크기에 잠시 호기심이 일기는 했지만 미술관에서 볼 만한 것은 아니었다. 주 전시 공간에는 다양한 디자인의 라벨이 붙은 와인 병 수십여 점이 벽에 걸려 있었고, 시음에 쓰이는 각종 도구들과 흥미로운 모양의 디캔터가 유리 전시장 안에 모셔져 있었다.

다음 공간은 세계 각지의 유명 와이너리 사진전. 그 옆으로는 포도를 수확하여 와인을 만드는 과정을 담은 영상(주인공은 '미국식'을 추구하는 프랑스 와이너리 사람들. 이들은 카우보이모자를 쓰고 박차가 달린 부츠를 신으며 라인 댄스를 춘다)과, 한 전위 예술가가 흰 양복을 입고 글라스에 가득 따른 레드 와인을 찰랑거리며 와인의 수도 보르도를 순례하는 영상이 반복해서 돌고 있다.

그다음은 와인과 관련된 상품들을 전시해 놓은 곳. 후각과 미각 능력을 향상하기 위한 훈련 도구들, 심지어는 몇 분만 담가 두면 최고의 와인으로 바꾼다는 사기성 짙은 상품도 있었다. 당시 우리나라에서도 화제가 되었고, 뉴욕 타임스 두 면 가득 소개된 일본 만화책 『신의 물방울』도 놓여 있었다. 뉴욕 타임스가 '오감을 자극하는 전시'라고 칭한 근거였던 '후각' 전시물도 난감하기는 마찬가지였다. 카베르네 소비뇽, 피노 누아르 등 포도 종류별로 다른 와인을 플라스크에 넣어 두고 공기를 불어넣어 향기를 맡아 볼 수 있게 해 두었던 것. 이것이 전시의 전부였다.

미술관을 나와 싸구려 와인 한 병과 햄버거를 사 들고는 샌프란시스코 부두로 갔다. 부둣가에서 넘어가는 해를 보며 비어져 나오는 허탈한 웃음을 달래려 애썼다. 와인을 입에 머금을 때마다 자꾸 전시장 플라스크에 담긴 오래된 와인 냄새가 겹쳐졌다.

스러져 가는 산업 도시의 건축

Darwin D. Martin House Complex

다윈 D. 마틴 주택 단지
버펄로, 1903

▌백 년 만에 실현된 설계도

2007년 가을 미국과 캐나다를 가르고 온타리오 호와 이리 호를 잇는 나이아가라 강변에 보트하우스 하나가 문을 열었다. 뉴욕 주에서 두 번째로 큰 산업 도시 버펄로의 한 조정 클럽에서 기금을 모으기 시작한 후 7년 만에 이루어진 일이었다. 2층짜리 건물을 짓는 데 이렇게 오랜 시간이 걸린 이유는 돈도 돈이었지만 건물 설계를 담당한 건축가가 살아 있지 않았기 때문이기도 했다. 이 보트하우스의 설계자는 거의 50년 전에 작고한 미국의 대표 건축가 프랭크 로이드 라이트Frank Lloyd Wright(1867~1959). 그가 백 년 전에 설계하였으나 실현되지 못했던 안을 되살린 것이다. 한 조정 동호인이 아이디

> * '탈리에신Taliesin'은 웨일스계 이민자 가정에서 태어난 라이트가 설립한 건축 사무소의 이름이다. 이 명칭은 6세기 웨일스의 시인 이름에서 따왔으며, 원뜻은 '빛나는 이마'이다. 1911년 위스콘신 주 스프링그린에 처음 세웠으며, 1937년에는 애리조나 주 피닉스 근교 스코츠데일의 사막 한가운데에 탈리에신 웨스트를 만들었다. 탈리에신 사무소는 라이트의 건축적 사고에 입각해 학생들을 교육하고 제자들과 함께 프로젝트를 진행했다. 지금도 탈리에신 웨스트에서는 프랭크 로이드 라이트 건축 학교 학생들이 방문객들 사이에서 열심히 설계 공부 중이다. 직접적인 경험을 중시하는 이 학교의 전통은 학생들에게 재미있는 프로젝트를 선사한다. 바로 자신이 살 집을 사막에 직접 짓는 것. 이들이 학교를 떠나며 남겨 놓은 이 은거지들 역시 훌륭한 유산이 된다.

© Mpmajewski

2007년 문을 연 폰타나 보트 하우스. 백 년 전 라이트가 위스콘신 대학 조정고로 설계한 도면을 이용해 나이아가라 강변에 세웠다.

어를 내고 사람들이 돈을 모으기 시작했다. 건립을 원하는 이들은 모든 예술적, 미학적 논쟁 – 예를 들어 당시 건축가가 진정 의도했던 바를 재현할 수 있는가, 그때 없었던 자재를 써도 되는가 등등 – 에 기꺼이 참여하면서 프랭크 로이드 라이트 재단에서 설계 도면의 사용 허락을 얻는 데 성공했다. 게다가 라이트의 탈리에신 건축 사무소* 출신 건축가를 고용하여 원래의 설계를 그대로 재생한다는 의지를 피력했다. 그렇게 완성된 보트하우스는 이곳 조정인들의 아늑한 사교장일 뿐만 아니라 버펄로 시에 한 세기만에 추가된 라이트의 건물이 되었다.

버펄로는 라이트에게 의미 깊은 도시였다. 위스콘신 대학을 중퇴하고 미국 건축 1세대 루이스 설리번Louis Sullivan(1856~1924) 사무소에서 견습생으로 일하다 스물여섯 살에 독립한 이 젊은 건축가에게 신흥 산업 도시 버펄로는

동부 진출의 교두보 역할을 했다. 시카고에서만 활동한 그가 처음 일리노이 바깥에 건물을 짓고, 주택만 주로 설계하던 그가 대규모의 상업 건물을 설계한 것도 이곳 버펄로에서 잡은 기회 덕분이었다. 물론 그 뒤에는 버펄로의 부를 바탕으로 한 후원자가 있었다. 그것도 삼십대 중반의 젊은이에게 거대 프로젝트를 믿고 맡긴 배포 큰 고객이.

▌1901년 버펄로 범아메리카 만국 박람회

미국 중부에서 활동하던 라이트의 동부 첫 진출작은 1901년 버펄로에 한 시멘트 회사의 임시 전시관을 디자인한 것이었다. 이때 버펄로 시는 만국 박람회를 개최하느라 들썩이고 있었다. 이 행사가 필라델피아와 시카고 다음으로 미국에서 세 번째로 열린 만국 박람회라는 점을 감안하면 당시 버펄로의 위상을 가늠할 수 있다. 미국이 1898년 스페인과의 전쟁에서 승리하여 북미 전체의 패권을 쥔 것을 기념하기 위해서인지 그 이름은 범아메리카

Pan - American 박람회가 되었다. 뉴욕과 시카고를 잇는 물길의 중간 기점에 위치한 이점 덕에 당시 미국 전역에서 여덟 번째로 큰 도시였던 버펄로는 첨단 기술의 집결지이기도 했다. 이 박람회의 대표 전시물은 '전기'였다. 40킬로미터 떨어진 나이아가라 폭포에서 일으킨 전기를 박람회장까지 전송하는 것, 그리고 전시관 외벽과 지붕에 촘촘히 박아 넣은 전구들을 밤새 밝히는 것은 당시 최첨단 기술의 성과였다.(나이아가라 폭포에 가면 이 일을 가능하게 만든 니콜라 테슬라Nikola Tesla(1856~1943)의 동상을 만날 수 있다.) 박람회의 열기가 고조될 무렵, 버펄로를 방문한 대통령 윌리엄 매킨리가 박람회장에서 저격당하는 사건이 일어난다. 박람회는 밤에도 환하게 전깃불을 밝혔지만, 안타깝게도 대통령이 후송된 병원 응급실에는 전기가 들어오지 않았다. 이곳에서 처음 상용화되어 전시된 엑스레이 기계도 전시장에서는 손가락뼈를 보여 주며 사람들을 깜짝 놀라게 하였으나, 정작 매킨리 대통령의 몸에 박힌 총알을 찾는 데는 쓰이지 못했다. 대통령이 암살당하자, 박람회의 열기는 싸늘하게 식었다. 추운 겨울이 다가오니 더 이상 사람들은 관심을 두지 않았다. 이로써 버펄로 만국 박람회는 허망하게 끝을 맺었다.

라이트의 본격적인 버펄로 데뷔는 만국 박람회 2년 후 이루어졌다. 한 기업 경영인이 회사 사옥과 자신이 살 집을 설계해 달라고 부탁한 것이었다. 비누 세트를 판매했지만 새로운 전략으로 전국적인 신드롬을 일으킨 라킨 비누 회사의 덩치를 키운 장본인인 다윈 D. 마틴Darwin D. Martin(1865~1935)이었다. 세계 최초로 우편 판매와 체계적 고객 관리를 시작한 그의 획기적 아이디어를 다룬 연구서들이 출간될 정도였다. 그는 라이트의 설계를 좋아했고, 마음껏 재능을 펼칠 수 있도록 지원을 아끼지 않았다. 자택 설계비는 처음부터 백지 수표였다. 당시 미국 전역에서 공식적으로 가장 높은 연봉을 받던 마틴 씨는 이후로도 20년 동안이나 낭비벽 수준의 쓰임새로 유명했던 '예술가' 라이트에게 불만 없이 수표를 부쳤다.

라이트는 혁신가였다. 버펄로 남쪽에 건립된 라킨 행정관 건물과 다윈 D. 마틴 주택 단지Darwin D. Martin House Complex는 라이트의 혁신적 건축 디자인이 완숙기로 향하고 있음을 알린 신호탄이었다. 그는 가장 미국적인 건축을 찾는 데 평생을 바쳤고, 드넓은 대자연과 조화를 이루는 것에서 건축의 이상을 찾는 '유기적 건축Organic Architecture'을 이룩하고자 하였다. 그는 건축물에 광활한 미국의 대지에 대한 존경의 마음을 담았다. 이곳에서 젊은 라이트는 든든한 후원자 덕에 아이디어를 마음껏 펼칠 수 있었다. 1903년 완공된 다윈 마틴 주택 단지는 수직선을 강조하는 오랜 그리스 로마 전통의 건축 대신 미국의 대지처럼 수평선을 부각시키는 대초원 스타일을 꽃피운 라이트의 초기 걸작이 되었다. 게다가 8백 평 대지 위에 다섯 채의 건물을 독립적으로, 그러나 같은 주제로 유기적으로 연결한 마틴 주택 단지는 독채로 이루어진 다른 작품에서 보기 어려운 건물 배치의 묘미까지 갖추었다. 나아가 1904년 완공된 라킨 사옥은 훗날 자서전에서 라이트 스스로 밝혔듯

다윈 마틴 주택 단지 전경. 좌측의 유리 건물은 일본 건축가 토시코 모리의 설계로 2007년에 개관한 파빌리온이다.

그가 혁신적으로 흡수하고자 했던 디자인적, 기술적 요소가 모두 포함된 결정체였다. 5층 건물에 중정을 두고 23미터 높이 위의 지붕에 천창을 낸 후 그 아래에 업무 공간을 배치한 파격적 구조를 보면, 시대를 앞서 간 디자인 속에 담긴 젊은 건축가의 열정을 확인할 수 있다.

유한한 인간들이 얽혀 자아내는 역사는 어찌 보면 어리석은 짓을 무한 반복한 기록이기도 하다. 라이트의 이 초기 걸작들은 격랑의 20세기 초 미국 초기 자본주의의 출렁임 속에서 험한 부침을 겪었다. 역사가들이 지금의 인터넷 기업과 비견된다고 말하는 라킨 비누 회사도, 라이트에게 아낌없는 후원을 베풀었던 마틴 씨도 그 험한 파도를 견뎌 내긴 어려웠다.

1929년 10월 29일 검은 화요일의 주가 대폭락으로 대공황이 닥쳤다. 당대 최고의 거부 마틴은 그 하루 만에 거의 모든 재산을 허공에 날렸다. 그로부터 5년 후 건강을 잃은 마틴은 세상을 떠났고, 그의 넓디넓은 집은 말 그대로 버려졌다. 수중에 한 푼도 남지 않은 유족들은 기댈 곳을 찾아다녀야 했고, 이 집에는 아무도 드나들지 않게 되었다. 버펄로 최고 부잣집이었던 마틴 주택 단지는 무려 17년 동안 그냥 버려진 채, 혹독한 버펄로 겨울 날씨에 얼어 터지고 지나가던 사람들에게 훼손되는 신세로 전락했다.(다행히 그렇게 나쁜 사람들은 없었는지, 라이트가 손수 디자인하여 맞춤으로 제작한 원본 가구들은 그대로 남아 있었다고 한다.) 1960년대에 이 집은 부동산업자의 손에 넘어갔다. 그는 다섯 개의 독채로 이루어진 이 단지의 건물들을 따로 떼어 팔고, 가장 극적인 부분인 중앙 통로와 차고, 온실을 모두 부수어 버렸다. 그러고는 그 자리에(본채와 다른 건물들 사이 공간에) 투박하게 생긴 아파트 건물 두 채를 지어 분양한다. 가난으로 가족과 떨어져 처절한 유년기를 보냈던 다윈 마틴이 특별히 가족들이 독립 가구를 이루면서도 한데 모여 살 수 있는 단지를 주문하여 지어진 이곳이 그의 사후에 괴물 같은 아파트로 다시 갈라져 버렸다.

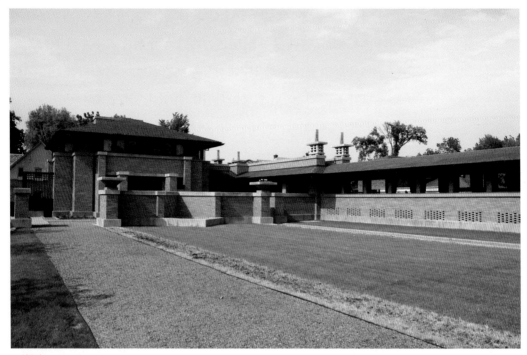

ⓒ 최도빈

젊은 라이트가 디자인한 첫 상업 건물 라킨 행정관 이야기는 조금 더 애처롭다. 라킨 비누 회사 역시 대공황을 견디지 못하고 파산해 버렸고, 회사 건물들도 버려졌다. 라이트가 설계한 행정관 건물도 마찬가지였다. 1950년 시 공무원들은 체납된 재산세를 징수한다는 명목으로 트럭 터미널을 만들겠다는 회사에 이 건물을 헐값에 넘긴다. 그 회사는 현대 건축사의 한 장을 장식하고도 남을 이 건물을 철거할 계획이었다. 그리하여 보존을 외치는 건축가들의 호소와 항의 따위는 아랑곳하지 않고 일사천리로 건물을 부수어 버렸다. 그들에겐 낡은 건물의 문화 예술적 의미보다는 곧 손에 쥘 '캐시'가 훨씬 중요했다. 그러나 회사는 채산성이 안 맞는다는 이유로 철거만 해 놓고 프로젝트를 취소했고, 그 자리는 지금 라킨 행정관을 지지하던 붉은 사암 벽돌 기둥 하나만 덩그러니 남은 채 차 몇 대 들고 나지 않는 주차장으로 쓰인다. 젊

1960년대 아파트 개발업자에 팔려 헐렸던 차고와 중간 회랑. 2008년에 복원되어 제 모습을 찾았다.

은 건축가 라이트의 창조성과 열정, 혁신이 담긴 이 극적인 건물은 눈앞에 있는 것에 내재한 가치를 보지 못하는 인간들의 무지와 탐욕으로 사라져, 몇 장의 흑백사진 속에 남아 있다. 놀랍게도 라킨 행정관 옆에 몇 배 더 큰 규모로 지어졌던 판에 박힌 라킨 비누 회사 공장 건물들은 오피스 빌딩으로 리노베이션되어 지금도 잘만 쓰이고 있다.

라이트가 설계한 라킨 비누
회사 행정관 건물

▌다윈 마틴 주택 단지의 복원

다윈 마틴 주택 단지의 가치를 알아보고, 이 원본을 '재생'해야 한다는 사회적 공감대가 형성된 것은 불과 20년 전의 일이다. 1992년에야 비로소 버펄로 내에서 이 단지의 복원을 위한 시민 단체가 꾸려졌고, 지역 기업인들이 돈을 기부하기 시작했다. 우선은 부동산업자가 따로 쪼개어 팔아 버린 단지 내 주택들을 다시 모으는 것부터 시작해야 했다. 다행히 이것은 시간이 해결해 주었다. 단지의 본채를 소유하고 한때 총장 관저로 썼던 버펄로 대학이 그 소유권을 이 시민 단체에 넘겼고, 그 옆에 딸린 마틴 누나의 집 바턴 주택Barton House은 소유주가 교통사고로 유명을 달리하는 바람에 경매를 통해 사들일 수 있었다. 그 반대편의 수수한 '정원사의 집gardner's cottage'까지 사들인 것은 얼마 전인 2007년의 일이다. 한 세대 전 개발업자가 아파트를 지으며 부수어 버린 차고와 주랑, 온실을 복원하는 일에 많은 돈이 들었다. 복원된 외형이 드러난 것은 2008년이었고, 2011년 겨울에야 비로소 본채 내장 복원 공사가 1차로 마감되었다. 그리고 2011년 11월 역

사적 건축물의 보존을 논의하는 미국보존회의를 이곳에서 개최함으로써 시민들이 하나가 되어 이룬 '재생'의 결과물을 널리 알리게 되었다. 좁은 시야에 갇혀 저지른 어리석은 일을 되돌리는 데는 몇 배의 노력과 시간이 들어야 함을 다시금 일깨우는 계기였다.

백 년. 한 세기. 긴 시간이다. 한 인간이 스스로의 경험을 통해 가늠할 수 없는 시간의 너비. 이 한 세기의 세월을 고스란히 담고 있는 버펄로 중심가는 '미국 근대 건축 양식의 박물관'이라 불린다. 150년 전에 지어진 교회들이 즐비하고, 초기 마천루 양식의 점진적 변화들을 한눈에 볼 수 있다. 그리고 그 백 년 전의 화려한 도시 경관이 사람들이 떠나가면 어떻게 쇠락하는지도 경험할 수 있

라킨 행정관 내부 업무 공간. 라이트는 업무용 책상과 의자까지 함께 디자인했다.

다. 문 닫은 교회들이 경매 목록에 오르고, 그나마 운 좋은 교회는 조각조각 잘려 사람들이 모이는 새 도시에 팔리기를 기다린다.(한때 버펄로를 일으켰던 이리 운하 덕에 운송비가 절약되는 장점도 있다.) 신흥 동네의 사람들은 오랜 역사의 고풍스러운 건물을 교회로 쓰고 싶어 하니 이 기획이 실현된다면 서로에게 좋은 일이다. 1901년 버펄로 만국 박람회에 호텔을 지어 성공한 호텔리어가 버펄로 시청 바로 앞에 야심차게 건립한 기념비적인 호텔은 거의 20년째 빈 건물로 남아 있다. 또 이리 운하, 만국 박람회 이후 제3의 전성기의 동력원이었던 뉴욕 철도 중앙 역사는 버려진 지 35년이 되어 간다. 이 지역에 애착을 가진 사람들이 그 건물들을 재생하려는 노력을 보이기는 하지만 건물의 '유용성' 자체가 불분명한 상황에서 앞날이 밝을

© Biff Henrich

복원된 마틴 주택 단지의 온실. 중앙 통로 끝에 위치한 이곳에 라이트는 사모트라케의 니케 상을 설치했다.

리 없다. '유용성'의 문제는 사람들의 절대 수가 부족한 데서 비롯된다.

기원전 20년경 최초의 건축서인 『건축 10서』를 쓴 비트루비우스Vitruvius는 건축이 갖추어야 할 세 요건으로 그 자체로 견고해야firmitas 하고, 인간에게 유용해야utilitas 하며, 사람들에게 아름답게venustas 느껴져야 함을 꼽는다. 건축이 자연 대상과 상응하는 독립적 대상이며, 인간의 목적에 봉사할 뿐만 아니라 미적 매력까지 갖추어야 한다는 신념은 이때부터 확고했다. 그러나 견고

함은 건축물 자체의 미덕이고, 아름다움은 인간의 관점에서 건축물에 부여하는 속성이다. 하지만 유용성이란 미덕은 반드시 사람과 건물이 만나야 발휘된다. 드나드는 사람 없이 홀로 서서 유용한 건물이란 없으며, 보금자리가 없는 사람에게는 비바람을 피할 덮개 하나도 충분히 유용한 구조물이 된다. '사람들이 사용하지 않는 훌륭한 건물'은 형용 모순이다. 건축가가 제아무리 미적으로 멋진 디자인을 선보이더라도, 그것이 사람들을 만나 유용성을 확보하지 못한다면 그저 견고한 물건으로 남을 뿐이다.

모든 건축의 시작은 사람이다. 도시의 미래를 생각한다면, 굵직굵직한 디자인 프로젝트를 여기저기 시작하는 것보다 사람들의 삶을 보살피고 다독인 후 건축을 시작하는 것이 올바른 순서일 것이다. 건축과 디자인을 살리는 것은 그것의 유용성을 즐기고 아름다움을 판단하는 사람들이니까.

장밋빛 과거와 회색빛 미래

전성기가 지나가 버린, 다시 되돌릴 만한 뾰족한 수도 보이지 않는 곳에서 인생의
전성기가 오기를 기대하며 살아가는 것은 꽤 독특한 경험이다. 사그라지는 젊음
덕에 불안과 초조감을 떨칠 수 없으면서도, 한 도시의 흥망 속에 사람들이 남긴 삶
의 궤적들을 만나다 보면 나의 인생과 세상사를 먼발치에서 조망할 수 있다는 안
도감도 갖게 된다. 열과 성을 다해 나의 힘으로 해낼 수 있는 일도 많지만 스스로
어쩔 수 없는 불가항력의 일도 없지 않음을 새삼 깨달으며, 날로 마음 씀씀이의 균
형이 맞아 간다.

버펄로 사람들은 보통 사람들로 북적이던 예전의 영화를 회상하며 산다. 1825년
10월 개통된 이리 운하는 뉴욕 주의 주도 알바니와 버펄로를 잇는다. 알바니와 뉴

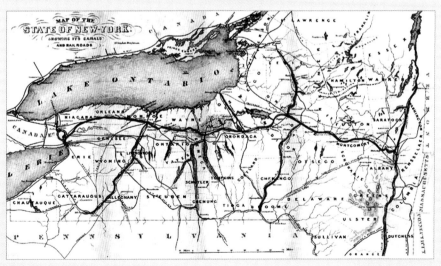

1853년 이리 운하 지도

버펄로에 있던 뉴욕 센트럴 철도의 본사 건물. 암트랙이 회사를 인수하고 떠난 뒤 지금껏 빈 건물로 남아 있다.

욕 시는 허드슨 강으로 이어져 있고 버펄로는 이리 호와 온타리오 호를 좌우 양쪽에 끼고 있으니, 6백 킬로미터 조금 못 미치는 이 수로만 따르면 대서양 건너 유럽에서 온 물건들을 뉴욕에서 미국 중부 지역까지 운송할 수 있었다. 당시는 철도가 부분적으로 깔리기 시작하고 자동차는 상상도 못하던 시절이니, 물동량을 처리하는 데 수운만 한 게 없었다. 좁은 수로를 따라 힘겹게 버펄로까지 온 사람들은 이곳에 머무르며 물건들을 옮겨 싣거나 다음 여정을 준비했다. 사람들이 몰렸고, 도시가 팽창했다. 19세기 말에도 그 규모는 유지되어 수운의 역할을 이어받은 철도 시대에도 미 북동부의 내륙 거점 역할을 충실히 해냈다.

버펄로 도심에서 차로 불과 20분도 걸리지 않는 곳에 있는 나이아가라 폭포도 20세기 초 이 지역 발전에 큰 역할을 했다. 19세기 중반부터 이 폭포를 이용한 발전 시설이 들어서기 시작했던 것이다. 백악관에 처음 전기가 들어온 것이 1890년대

초반이니 이 지역 사람들은 대통령보다 일찍 전기를 이용한 셈이다.(다윈 마틴 주택 단지의 통로에는 부를 과시하듯 에디슨 전구가 촘촘히 박혀 있다.) 초당 수백만 리터의 물이 50미터 아래로 곧장 곤두박질치는 나이아가라 폭포에서 생산된 전기는 안정적인 공급을 필요로 하는 제조업 공장들을 유치하는 밑거름이 되었다. 이 폭포가 있는 나이아가라폴스 시는 현재 인구 5만의 작은 도시지만, 19세기 말에는 버펄로 시와 만국 박람회 유치를 다툴 정도로 발전했던 곳이었다.

하지만 1970년대 후반부터 미국 제조업이 쇠퇴 기미를 보이고 이 지역의 교통 거점 역할이 급속히 축소되면서, 버펄로-나이아가라 지역 경제는 퇴락하기 시작했다. 1956년 미국 정부가 고속도로 건설을 장려하는 지원법을 만들어 철도 시대가 기울기 시작했고, 1959년 규모가 훨씬 큰 세인트로렌스 수로가 개통하여 이리 운하의 물동량은 무의미한 정도가 되었다. 뉴욕 센트럴 철도 본부가 있었던 버펄로 중앙 역사는 1975년에 회사가 암트랙에 합병되면서 버려졌고, 지금껏 텅 빈 채로 남아 있다. 확장에 확장을 거듭하여 규모를 세 배까지 늘렸음에도, 이리 운하는 개인 보트들이 한가로이 노니는 곳 이상이 되기는 어려웠다. 나이아가라에서 생산된 전기와 오대호의 물을 이용하던 중공업 시설도 하나둘 문을 닫았고, 사람들은 떠나갔다.

쇠락해 가는 도시들의 생존 열쇠는 교육과 연구가 쥐고 있다. 버펄로뿐만 아니라 제조업 기반을 잃은 로체스터, 시러큐스 등 뉴욕 주 북부 도시들은 지역 대학과 연계한 산학 협동으로 난관을 뚫으려 한다. 이곳에 신규 유입되는 인구는 대부분 학생이나 연구자라고 해도 과언이 아니다. 우리나라보다 길게는 한 세기 전부터 산업화를 거치며 자본주의에 입각한 삶의 질서를 만들어 왔던 미국. 그 미국의 한 산업 도시의 역사는 미국보다 몇 배 빠른 속도로 고통스럽게 산업화와 자본주의를 겪어 가는 우리에게도 교훈을 준다.

현대 사회에서 경제 위기는 습관처럼 찾아온다. 길게 볼 때 지금의 고통은 미래의 자산을 마구 끌어다 써 버린 과거에서 비롯된 것이지만, 사람들은 그 원인 따위를

돌아볼 여유가 없다. 다행히 버펄로 사람들은 수십 년 동안 심적, 경제적 고통을 감내하는 훈련이 된 덕분인지 아니면 거품 경제의 수혜를 못 받았기 때문인지, 덤덤하게 자기 일을 묵묵히 하면서 현실을 감내한다. 스스로 독립적, 자족적으로 사는 것을 최고의 미덕으로 삼는 이들에게는 열광도 없고, 가식도 없으며, 체념도 없다.(유일한 열광의 대상은 프로 미식축구팀 버펄로 빌스Buffalo Bills이다. 미국인들이 압도적인 애정을 보이는 미식축구 32개 팀 중 꽤 작은 도시를 연고로 둔 팀이다. 그래도 과거는 화려하다. 그중에서도 압권은 1990년부터 1993년까지 네 번 연속으로 미국 최대의 스포츠 이벤트인 수퍼볼에 진출하는 미국프로풋볼리그(NFL) 역사상 전무후무한 기록을 세웠을 때였다. 그러나 당시 버펄로 빌스는 네 번 모두 서로 다른 팀을 상대로 아깝게 패해 한 번도 우승컵을 들어 올리지 못하는 아픔을 겪는다. 이곳 사람들이 이 팀에 투사하는 열광을 감안하면 엄청난 한을 마음에 담고 사는 셈이다.) 그네들의 꿋꿋한 삶은 쇠락해 가는 나의 삶을 돌아보게 해 준다. 세상과 부대끼며 딱딱해진 껍데기를 스스로 깨뜨릴 날이 오면 온갖 번민도 사라지리라는 믿음을 주면서.

유리의 모든 것
The Corning Museum of Glass

코닝 유리 박물관, 2011.7.

▌믿음의 관성, 예술의 관성

"외부의 자극이 없는 한 정지한 물체가 영구히 정지해 있다는 것은 누구도 의심하지 않는 진리이다. 하지만 움직이는 물체가 다른 것이 멈추게 하지 않는 한 영원히 운동한다는 사실에는 쉽게 동의하지 않는다. 그 이유가 동일한데도 말이다."

관성inertia은 독일의 천문학자인 케플러Johannes Kepler(1571~1630)가 만들어 낸 17세기 첨단 과학의 신조어였다. 뉴턴Isaac Newton(1642~1727)의 제1의 운동 법칙은 이를 지칭한다. 외부적인 힘이 가해지지 않는 한 정지해 있거나 움직이는 물체는 자기 상태를 영원히 유지한다. 하지만 위 인용문처럼 우리의 상식은 때로 동일한 원인과 구조를 지닌 것을 달리 생각하는 경우가 많다. 위의 말은 뉴턴의 『자연 철학의 수학적 원리』(1687)가 출간되기 한 세대 전, 영국의 철학자 홉스Thomas Hobbes(1588~1679)가 한 말이다. "만인의 만인에 대한 투쟁bellum omnium contra omnes"이라는 구절로 유명한 홉스의 『리바이어던 Leviathan』(1651), 그중 인간의 '상상력'을 설명하는 부분이 바로 위의 글로 시작된다. 수학에 기초한 자연 철학, 요즘 말로 과학에서는 '관성의 법칙'이 자연의 진리를 드러내지만, 인간사에 투영되어 인간의 제한된 경험과 만나

225

ⓒ The Corning Museum of Glass

면 관성의 법칙 또한 의심의 대상이 된다. 사람들은 영원히 움직이는 것을 코닝 유리 박물관 전경
본 적도 없고 상상할 수도 없으며, 제한된 경험에 따른 자신의 믿음을 관성
적으로 유지하려 하기에, 영원한 운동에 대해서는 고개를 갸웃거린다.

관성은 인간의 개별적 믿음이나 사회적 통념에도 적용된다. 사람들은 자신
을 둘러싼 환경이 끊임없이 변화함에도, 자신의 믿음은 예전 상태로 유지하
며 바꾸지 않으려 한다. 까마득한 옛날의 경험을 토대로 지금의 문제도 다
안다고 호언장담을 하는가 하면, 옛날에 그랬기 때문에 지금도 이래야 한다
고 주장하기도 한다. 그러한 주장 안에는 자신의 믿음과 습관을 그대로 유
지하고자 하는 바람이 담겨 있다. 자신의 기억과 경험을 되새김질하기보다

는 시대의 변화라는 외부적인 힘에 떠밀리지 않고 자기가 세계의 기준인 양 호령하고 싶다.

이러한 인간사의 관성은 예술에도 적용된다. 예술적 혁신은 제자리에 멈춰 있고자 했던 사람들 덕택에 더욱 풍부한 이야깃거리를 제공하기도 한다. 인상주의 화가들을 대거 낙선시킨 프랑스 미술계처럼 말이다. 당시 살롱전을 장식했던 콧대 높은 아카데미 회원들 이름을 찾아보기도 어렵고, 권세를 앞세워 새로운 예술에 혹평을 일삼던 옛 평론가들의 글귀는 완전히 잊혔다. 그러나 오늘날 우리가 알고 있는 '예술'이란 개념이 성립하고 그에 속한 여러 분야들이 '예술적' 자긍심을 갖게 된 지 어언 250년 남짓, 그동안 각 분야에서 생겨난 관성들 또한 만만치 않다.(개별적으로 사유되던 시, 회화, 조각, 음악, 무용 등이 '미에 대한 추구'라는 원리로 한데 묶여 현대적 의미의 '예술beaux arts/fine arts'이란 이름으로 처음 불리게 된 것은 18세기 중엽의 일이다.) 지금도 각 예술 장르가 울타리를 높이 둘러치고 새로운 형식을 배척한다거나, 각 경계면에서 발생한 혼종들에 '예술'의 작위를 수여하기를 꺼리는 현상은 흔히 관찰할 수 있다.

▌예술과 공예, 그 관성적 구분

그중에서도 가장 오랫동안 높은 장벽을 구축해 온 장르는 예술과 공예가 아닌가 한다. 본래 이들은 동일한 개념적 테두리 안에 있었다. 예술과 공예라는 개념은 인간이 어떤 것을 만들거나 어떤 목적을 이루는 '합리적인' 활동을 일컫는 옛 희랍어 '테크네techne'에서 유래했다. 가구를 짜는 것도 항아리를 빚는 것도 그림을 그리고 조각하는 일도 모두 '테크네'였다. 병을 고치고 배를 조종하고 나라를 다스리는 기술도 모두 같은 말로 불렸다.(하지만 시와 음악은 테크네에 포함되지 않았다. 그것은 인간의 이성적 활동의 소산이 아니라 신의 대리인이 되어 창작하는 영감의 소산으로 보았기 때문

이다.) 플라톤은 테크네 중에서도 공예처럼 무언가를 직접 만들어 내는 사람보다 현실에 이미 있는 것을 모방하는 화가나 조각가를 '이상 국가'에 별로 필요치 않은 존재로 여겼다. 공예가들이 만든 물건들은 지 위에 있는 영원한 본질인 '이데아'를 직접 모방한 것이라 할 수 있지만, 그 물건을 그린 그림은 이데아의 모방품을 또 한 번 모방한 셈이므로 원본보다 형이상학적으로 격이 떨어진다는 이유에서였다.(플라톤이 재현적 예술에 씌운 이러한 '형이상학'적 멍에를 벗겨 준 것은 그의 제자 아리스토텔레스였다. 『시학』에서 그는 작가의 유기적 구성 등을 합리적 활동의 소산이라고 주장하고 시적, 예술적 모방의 가치를 높이 평가한다.)

© The Corning Museum of Glass, photo by Frank Borkowski

코닝 유리 박물관의 글래스 이노베이션 센터 전시물

로마인들이 지배하던 시절 많은 개념어들이 라틴어로 바뀌었을 때, '테크네'는 '아르스ars'가 되었다. 이 말에서 예술을 일컫는 'art'를 떠올리는 것은 어렵지 않다.("인생은 짧고 예술은 길다Ars longa, vita brevis"와 같은 아름다운 오역이 나오게 된 이유가 여기에 있다. 이는 서양 의학의 아버지 히포크라테스가 한 말로, 여기서 ars는 '기술'이자 '의술'을 지칭한다. 이 경구 뒤에는 이 단어가 의술임을 알게 해 주는 세 줄이 더 있다. "기회는 재빨리 사라지고, 실험은 위험하며, 판단은 어렵다.") 오랜 세월 동안 '아르스'의 중심이었던 공예는 반복적 생산과 도구적 유용성에 초점을 맞출 수밖에 없었다. '합리적 활동'으로서 창의력을 발휘하기보다는 도제식으로 전승되는 기술로 남았다. 그러니 근대의 '파인 아트' 개념이 확립될 당시 예술의 범

주에서 공예를 애써 떼어 낸 것은 이해할 만한 일이다. 유용성과 생산성이 아름다움보다 우선하던 시절의 공예는 '미에 대한 추구'에서 한 단계 떨어져 있었으니까. 하지만 이때 형성된 예술과 공예의 관계는 관성을 띠고 지금까지 이어져 온다. 산업적 대량 생산으로 현재의 공예가는 더 이상 예전의 덕목을 고수할 필요가 없는데도 말이다. 현대에는 기존 예술과 공예의 관성적 경계를 유지할 힘이 없다. 사람들의 관습적인 믿음 안에 과거의 흔적이 남아 있을 뿐이다. 즉 믿음의 관성만 남은 것이다.

유리의 모든 것 – 코닝 유리 박물관

미국 뉴욕 주 한가운데, 다섯 손가락을 펼친 모양의 아름다운 호수 마을 핑거레이크. 그 남쪽 자락에 만 명이 조금 넘는 사람들이 모여 사는 작은 도시 코닝 시가 있다. 유리 산업의 선두 주자인 코닝 사가 있는 곳이다. 1851년 창립한 이 회사는 1869년에 이곳으로 이사하면서 동네 이름을 따서 사명을 바꾸고 이곳에 뼈를 묻을 마음임을 알렸다. 백 년 전부터 연구개발센터를 세워 알전구 유리부터 파편이 튀지 않는 자동차 창문, 깨지지 않는 그릇, 광섬유, 액정 화면 기판 등 유리로 된 모든 제품을 만드는 코닝 사는 한 우물만 파고드는 대표적인 기업으로 꼽힌다. 유리만 파고드는 회사답게 1951년에는 유리 박물관The Corning Museum of Glass을 지어 대중에 공개하였다. 처음 2천 여 개에 불과했던 소장품들은 날로 늘었고, 60주년이 지난 지금은 기원전 2000년경에 만들어진 유리부터 현대 젊은 작가의 공예품까지 4만 5천여 점이 넘는 소장품을 자랑한다.

통유리로 시원하게 지어진 코닝 유리 박물관 로비에 들어서면 화려하고도 거대한 라임색 유리 조형물이 관람객을 반긴다. 유리 예술계에서 세계적인 명성을 자랑하는 데일 치홀리Dale Chihuly의 작품인 「초록색 양치류 탑Fern Green Tower」이다. 유리가 지닌 무궁무진한 색 발현성과 전통적인 불어 만들

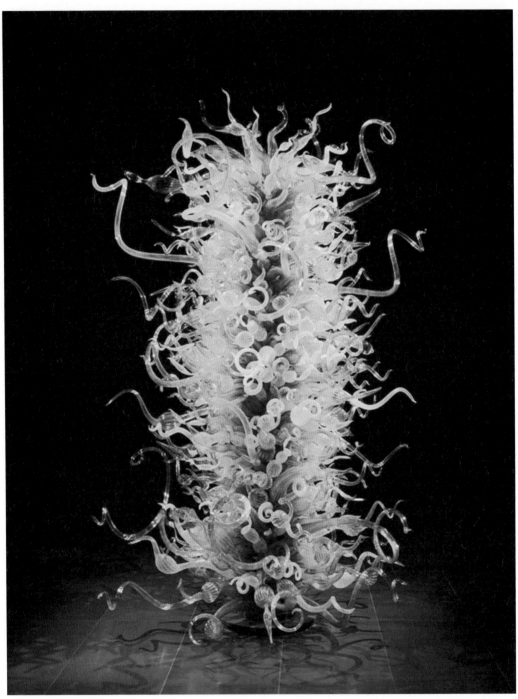

기glass-blowing 기법의 자유분방한 표현력을 이용하여 환상적인 거대 조형물을 만들어 내는 유리 예술가 치훌리는 오직 유리 공예 한길로 50년을 정진하여 많은 미술관에서 앞다퉈 초청하는 대가가 되었다. 지난 2000년에 그는 유리의 모든 것을 알리기 위해 노력해 온 이곳의 50주년을 축하하며 이 특별한 선물을 만들었다. 5백여 개의 라임색 유리를 각각 불어 만든 후 조형성을 극대화하는 형상으로 기둥에 고정한 이 작품은 건물 사이사이를 가로지르는 햇빛에 반짝이며 관객의 시선을 빼앗는다.

▌ 헌신적인 교육 지원 프로그램

박물관 내부는 유리 과학을 주제로 한 전시 공간과 역사적, 예술적 의미가 있는 유리 공예품을 전시하는 공간으로 나뉜다. 18세 이하 청소년들에게 무료로 개방된 박물관은 유리에 대한 흥미를 일깨우는 역할에 충실하다. 과학적 전시 공간에는 유리의 성질을 쉽게 알 수 있는 실험 무대가 마련되어, 정해진 시간마다 시연이 이루어진다. 무대를 돌며 유리의 특이한 성질에 대해 재미있게 공부하다 보면 벌써 몇 시간이 흐른다. 아이들에게는 더 신나는 일이 많다. 로비에서 한 무리의 아이들이 저마다 형형색색의 크레용을 들고 무언가를 그리고 있다. '당신이 디자인하고, 우리가 만들어 드립니다 You design it, We make it' 프로그램에 신청하기 위해 저마다 열심이다. 뜨거운 가스 불꽃 속에서 자신이 디자인한 대로 유리 공예품이 조금씩 모습을 갖추어 가는 광경을 보는 아이의 얼굴에는 미소가 번진다. 또 소정의 강습료만 내면 유리 가마에서 갓 나온 유리 덩어리를 관람객 스스로 가위질하고 굴려 유리 꽃을 만드는 경험도 할 수 있다. 연이은 시연의 결정판은 '핫 글래스 쇼.' 야외에 설치된 유리 가마에서 한 시간 동안 '불어 만들기' 시연을 한다. 두 명의 제작자가 관람객의 질문에 답해 가며 유리 덩어리 몇 개를 가지고 화려한 공예품을 만들어 낸다. 이 무대는 이동식 트레일러 위에 설치되

데일 치훌리, 「초록색 양치류 탑」, 2000. 코닝 유리 박물관의 개관 50주년을 기념하여 만든 작품이다.

어 원하는 곳이면 어디든지 달려간다. 이들은 지중해를 가르는 크루즈 여객선에서, 뉴욕 맨해튼 거리에서 뜨겁게 달궈진 붉은 유리 덩어리를 썰고 굴리고 불어 댄다.

코닝 유리 박물관은 전도유망한 예술가들을 지원하는 역할에도 적극적이다. 젊은 예술가들에게 작업실을 제공하고 그들이 이 고즈넉한 마을에서 저마다의 작품 세계를 깊고 강건하게 만들 황금 같은 한 달의 시간을 마련해 준다. 모든 비용이 지원되는 것은 물론이다. 박물관 측이 요구하는 것은 떠나기 전에 지난 한 달 동안의 결실을 대중 앞에서 발표하는 것뿐이다. 2011년 10월의 상주 작가는 현재 영국왕립예술학교에서 공부하며 유리 예술가로서 깊이를 더하고 있는 송민정 작가. 지난 십여년 동안 미국과 영국에서 여러 장르를 넘나드는 예

© The Corning Museum of Glass

'You design it, We make it' 프로그램에서 자기가 그린 모양대로 만들어진 유리 작품에 즐거워하는 어린이

술적 수련 과정을 거친 그녀는 현재 유리라는 매체가 지닌 투명성과 유체성을 강조하여 동서양 미감의 접점을 찾는 '투명한 혼종성transparent hybridity'이라는 역설을 포착하고자 한다.

송 작가가 주목하는 '투명한 혼종성'은 코닝 박물관에도 그대로 적용된다. 통념상 투명함은 혼합을 허용하지 않지만, 유리는 투명함을 유지하면서도 다른 것과 혼합되어 중간 지대를 만들어 내기 때문이다. 코닝 유리 박물관은 산업용 제품부터 예술 작품까지 유리의 모든 것을 망라한 혼합의 공간이다. 이곳은 서로 다른 범주들을 한 공간에 섞어 놓아 우리 마음속에 관성적으로 굳어진 통념에 자극을 가한다. 여기서 자극을 받아 자신의 통념을 깰지, 아니면 예전의 믿음을 고수할지는 각자의 몫이다.

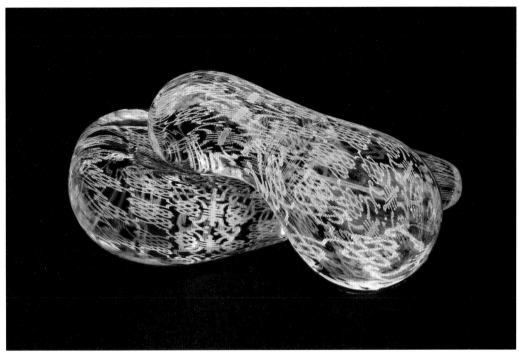

송민정, 「Appropriation No.1」, 2011. 송민정 작가는 2011년 10월 코닝 유리 박물관 레지던시 프로그램에 초청받았다.

현대인들은 다양한 '외부의 힘'에 맞서 중심을 잡으며 살아야 하는 고달픈 운명을 안고 있다. 자신의 믿음을 굳건히 지킬 때와 새로운 흐름을 수용하여 신념을 바꿀 때를 현명하게 구분하는 일도 '합리적 활동'인 '아르스'의 하나일 것이다. 관성에 기대어 지나치게 자기 생각만 옳다고 고집하거나, 이런저런 바람에 휩쓸려 줏대 없이 살아가는 것은 관성inertia이란 말의 어원처럼 스스로 '합리적 기술이 없는(in+ars/without+skill)' 사람임을 드러낼 뿐이다.

'논란'으로 보는 사진의 역사 – 진실과 믿음, 그리고 가치

Kunst Haus Wien

「논쟁 : 법, 윤리 그리고 사진 Controversies. The Law, Ethics and Photography」
빈 쿤스트하우스, 오스트리아, 2010.3.4.~6.20.

▌예술의 길 – 진선미의 구현

참眞, 좋음善, 아름다움美, 이 셋에 대한 탐구는 인간의 영원한 문제라 해도 과언이 아니다. 고대 희랍 사람들은 '진리aletheia'의 의미를 '망각하지 않음' 또는 '숨겨지지 않음'에서 찾았다.(aletheia는 부정의 접두어 a-와 '잊다, 숨기다'의 합성어이다.) 또한 좋음agathos과 아름다움kallos은 종종 동일시되었으며, 이 둘을 합친 말인 'kalloskagathos'는 희랍인의 이상형, 즉 인격적으로 성숙한 '완벽한 인간'이라는 뜻으로 쓰였다. 까마득한 옛말이지만 우리는 이 풀이를 들으면서 고개를 끄덕일 수밖에 없다. 우리 역시 진리를 잊으면 안 된다고 생각하고, 선과 아름다움을 추구하는 삶이 (적어도) 바람직하다는 데 토를 달지 않기 때문이다. 또한 참된 것은 좋은 것이며, 좋은 것은 아름답다는 등식에도 반대하기 어렵다. 하지만 물음은 계속된다. 이 등식은 언제, 어떻게 구현되는가?

사람들은 난제의 해결책을 예술에서 찾는다. 예술의 힘은 이 셋을 아우르는 데 있다고 믿기 때문이다. 예술은 진리를 추구하고, 좋음을 드러내고, 무엇보다도 일편단심 미美를 향해 달려간다. 문제는 진리를 찾는 것. 좋음과 아름다움은 우리의 경험에 호소해도 어느 정도 알 수 있으나, '진리'라고 불

빈 쿤스트하우스의 파사드.
'오스트리아의 가우디'라고
불리는 건축가 훈데르트바서
Friedensreich Hundertwasser
(1928~2000)가 설계한 주택
4층과 5층을 사용한다.

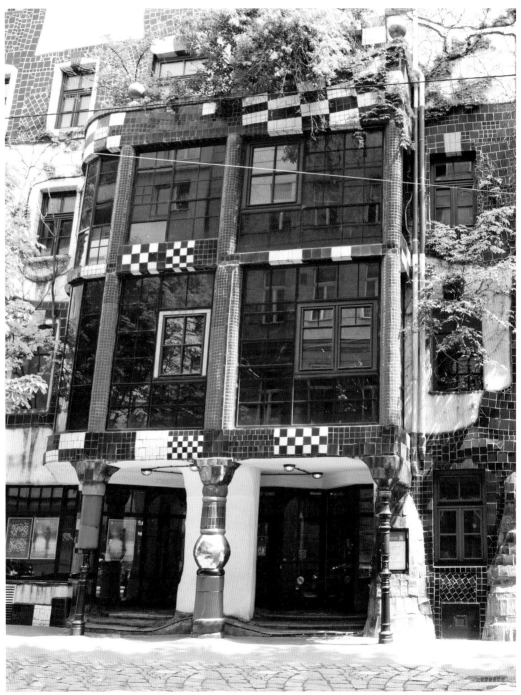

© VBK, Wien 2009

리는 것은 인간의 경험 차원을 넘어서 있는 것만 같다. 아리스토텔레스는 『형이상학Metaphysics』에서 '참'에 대해 간결하면서도 난감한 정의를 내렸다. "있는/…인 것을 있다고/…라고 말하는 것은 참이다." "있다"로 서술되는 '존재'와 "이다"로 서술되는 인식적 '속성'을 함께 묶는 것은 실로 방대한 사유를 요하는 일이니 일단 제쳐 두자. 하지만 있는 것을 있는 것으로, ~인 것을 ~인 것으로 말하는 것이 진리와 가깝다는 점은 부정하기 어렵다.

▌현실의 모방과 사진의 탄생

난해한 현대 예술이 태동하기 이전까지 '진선미의 구현체'인 예술의 역할은 정확한 모방을 수행하는 데 있다고 여겨졌다. 세상에 있는 참된 것, 선한 것, 아름다운 것을 포착하여 있는 그대로 모방하면 그 작품은 그러한 속

성을 가질 것이었다. 실로 정확한 모방의 욕구는 진리에 대한 지적 욕구만큼이나 오래되었다. 모방을 돕는 기구들의 역사만 보더라도 이를 확인할 수 있다. 사실적 묘사를 도와주는 '카메라 옵스큐라camera obscura' ('어두운 방'이란 뜻으로 바늘구멍 사진기의 원리를 이용한다)는 고대 중국의 묵자墨子(기원전 470~391)와 아리스토텔레스도 알았다고 하고, 근대까지 사용되었다.(1826년 니엡스Nicéphore Niépce가 찍은 최초의 사진도 전통적인 카메라 옵스큐라에 8시간 동안 감광판을 놓았던 것이다.) 19세기에는 밝은 곳에서도 이미지를 옮길 수 있는 휴대용 묘사 기구 '카메라 루시다camera lucida' ('밝은 방'이란 뜻)도 상품화되었다. 하지만 그 기구로 맺힌 상像을 묘사하는 것은 여전히 사람의 손놀림이었다.

사진寫眞의 탄생은 예술과 삶 모두에 충격파를 던졌다. 1839년 다게레오타입Daguerreotype 사진술의 발명으로 기계적으로 빛을 기록하는 역사가 시작되었다. 이제 세상은 사람의 손에 의존하지 않고서도 객관적으로 모방될 수 있었다. 있는 것을 있는 대로, ~인 것을 ~인 그대로眞 그려내고寫, '빛photo'을 '기록graph' 하는 오랜 꿈은 실현되었다. 그러나 사진이 예술fine arts로 인정받으려면 그 오랜 꿈을 해석하고 의미를 부여하는 사유 체계의 변화가 선행해야 했다. 사진의 기계적 재현 능력은 현실의 모방이라는 목적을 압도적으로 달성하였다. 하지만 인간의 개입이 최소화된 듯한 사진에 회화와 동등한 예술적 지위를 선뜻 부여하기는 쉽지 않은 일이다. 시간이 흘러 사진의 예술성이 인정된다면, 그 기계적 재현 능력 덕택에 사진은 진리와 선과 미를 통합할 지위를 보장받을 것이다. 우리는 역사의 한 장면을 담은 사진을 보면서 그 일을 참이라 믿으며, 빛의 극적 효과로 치장된 피사체를 보며 숨은 아름다움을 포착했다고 상찬한다. 사진의 기계적 재현은 피사체에 '진짜임authenticity'이라는 권위를 부여하지만, 벤야민의 관찰처럼 그 기계적 복제 가능성으로 인해 원본의 '아우라'는 사라지게 된다. 이는 사진의 숙명

이자, 날카로운 양날의 칼이다.

논쟁을 일으킨 사진들

2010년 여름 빈 쿤스트하우스Kunst Haus Wien는 「논쟁 : 법, 윤리 그리고 사진 Controversies, The Law, Ethics and Photography」 전시를 개최하였다. 사진이 지닌 양 날의 칼이 150여 년의 세월 동안 사회에 어떠한 충격파를 던졌는지 되돌아 보는 전시이다. 짧지 않은 사진의 역사를 통틀어 윤리적으로나 법적으로 사 회에 파문을 던진 백여 점의 사진을 연대 순으로 선보였다.(이 전시는 스위 스 로잔의 엘리제 미술관Musée de l'Elysée이 기획한 것이다.) 사진의 시대를 정착시킨 만 레이Man Ray(1890~1976), 로버트 카파Robert Capa(1913~1954) 등 유명 작가들의 작품들은 물론이고, 사회를 떠들썩하게 만들었던 각종 문제작들 이 각각의 사연과 함께 관객을 맞았다. 옛날 사람들을 놀라게 한 심령사진 에서부터 정치적 이익을 얻기 위해 교묘하게 조작된 사진, 전통적 윤리관과 미의식에 도전장을 내민 사진들까지 수많은 작품이 늘어서 있다. 평범해 보 이는 사진도 그 속내를 들여다보면 어떤 이유에서든 사회에 커다란 논쟁을 불러일으킨 전과가 있는 작품들이다.

전시의 첫 번째 사진은 1840년에 베야르Hippolyte Bayard(1807~1887)가 찍은 「익 사자로 분한 자화상」. 베야르 역시 초기 사진술 개발에 열정을 바친 프랑스 인이다. 1839년 1월 다게레오타입 사진술이 프랑스 아카데미를 통해 세상 에 공개되자 그 주인공인 다게르Louis Daguerre(1787~1851)는 종신 연금을 포함 한 온갖 포상과 찬사를 한 몸에 받게 되었다. 베야르는 그 석 달 뒤 다게르 의 것보다 진일보한 사진술을 프랑스 아카데미에 보고했다. 하지만 다게르 의 친구들이 포진해 있던 아카데미의 반응은 차가웠다. 같은 해 6월 자신이 찍은 풍경 사진 30여 점을 모아 세계 최초의 사진전을 열어 기술의 우수성 을 과시했지만, 대세를 바꿀 수는 없었다. 결국 그는 장비 값을 대기 위해

자신의 기술을 아카데미에 팔아야 했다. 베야르는 분노와 체념을 담아 자신을 눈 감은 익사자로 묘사한 이 사진을 찍었다.(10분 이상 노출해야 했던 당시 기술로는 눈 감은 사진밖에 찍을 수 없었다.) 이 작품 뒷면에는 그의 소회가 적혀 있다. "이 시신은 이 사진술의 발명가인 베야르 씨입니다. 다게르 씨에게만 호의적인 정부는 이 엄청난 노력가의 발명에 대해 아무것도 해 줄 수 없었다네요. 그래서 이 비참한 사람은 스스로 물에 뛰어들고 말았답니다. 그는 시체 보관소에 며칠 동안 안치되어 있었지만 어느 누구도 알아보거나 찾지 않았습니다. 관객 여러분, 역한 냄새를 맡는 게 두려우시다면 빨리 지나가는 게 좋을 겁니다. 보다시피 이자의 얼굴과 손은 벌써 썩기

시작했으니까요." 피사체에 의미와 상징을 부여한 역사상 최초의 연출 사진이 된 이 작품은 사진의 역사가 처음부터 논란과 함께 시작되었음을 보여준다.

▌사진의 기능 – 존재의 입증과 역사의 기록

사진의 기계적 재현은 시간을 포착하여 대상의 '존재'를 입증하고, 그 이미지는 재현적 투명성에 기대어 '진실'에 다가선다. '진짜/가짜', '있다/없다'의 문제는 사진이 유발하는 가장 기초적인 논쟁거리이다. 1898년 '토리노의 수의'를 찍은 사진가 피아Secondo Pia(1855~1941)는 음화negative에 나타난 얼굴 형상을 대중에 공개했다. 이 사진의 진위는 백 년이 넘은 지금까지 불꽃 튀는 논쟁거리가 되고 있다. 아예 이 수의를 연구하는 학문을 일컫는 별도의 명칭('sindonology')이 생길 정도이다.(2010년 5월, 교황 베네딕토 16세는 교황 중 최초로 이 수의가 진짜 성의聖衣라 믿는다고 고백했다. 반대편의 주요 논거는 방사선 탄소 연대 측정 결과 수의에 쓰인 옷감이 1300년대 제품이라는 것이다.) 1920년 16세의 두 소녀가 정원에서 찍었다는 '코팅리 요정들'이라 불리는 요정 사진은 영국은 물론 전 세계를 떠들썩하게 만들었다. 셜록 홈스 시리즈의 작가 코난 도일 경도 사실임을 굳게 믿는다고 고백할 정도였다. 이 소동은 그로부터 60년도 더 지난 1983년 소녀들이 할머니가 되어 죽기 직전, 책에서 오린 요정 사진을 세워 둔 것이라 고백함으로써 허무하게 일단락되었다.

사진 이미지는 역사를 기록하고, 현실을 증언한다. 1898년 두 명의 사진가가 독일의 한 명망가의 집으로 몰래 들어가, 집주인이 침대에 죽어 있는 모습을 찍는 데 성공한다.(미리 그 집 집사에게 뇌물을 준 덕택이었다.) 사망자는 독일의 철혈 재상 비스마르크Otto von Bismarck(1815~1898)였다. 외부에 알리지 않고 조용한 죽음을 맞고자 했던 유족들의 소망은 무산되었고, 그들은 이 사진

프랜시스 그리피스, 「아이리
스에게 꽃을 선물하는 요정」,
1920

막스 프리스터, 빌리 빌케,
「비스마르크의 임종」, 1898

을 언론사에 팔아 큰돈을 거머쥐었다.(물론 그 대가로 수개월 동안 감옥살이
를 했고, 이 사건을 계기로 사생활 보호 관련 법률이 생겼다.) 가치의 혼돈과
전쟁, 살육으로 얼룩졌던 20세기 전반, 사진은 시대를 증언했다. 1945년 독
일 베르겐 벨젠 집단 수용소를 해방시킨 영국군 사진병들이 곳곳에 아무렇
게나 널려 있는 1만 3천여 구의 시신을 찍지 않았더라면, 뉘른베르크 전범
재판에 제출할 증거는 얼마 되지 않았을지도 모른다.(당시 영국군은 이 사진
이 불러일으킬 충격을 고려하여 공개하지 않았다.)

진실성을 담보하는 사진의 기능은 역으로 진실을 통제하고자 하는 인간의
욕망을 자극한다. 필름에 조금만 손을 대서 특정인에게 유리한 장면으로 만
들면, 상상을 초월하는 이득을 얻을 수도 있다. 사진 한 장이 정권을 바꾸
고, 혁명을 봉쇄하고, 전쟁을 일으키며, 대중을 선동한다. 사진의 기계적
진실성에 대한 신화적 믿음이 존재하던 시절, 정치가의 근황과 자국 군대의
전황을 담은 사진은 조작되기 일쑤였다. 원본에 찍힌 것들이 편집 과정에서
교묘히 사라지고, 사진 속에 있던 사람이 세월이 지나면서 슬그머니 흔적도

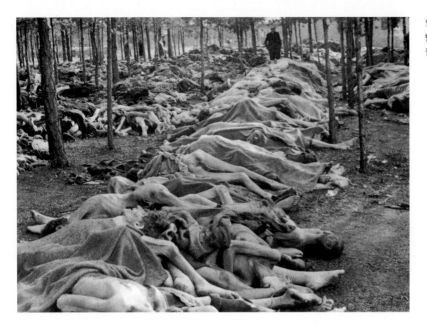

없이 사라진다. 사진을 통해 왜곡된 역사는 권력의 입맛에 맞게 새로이 쓰
인다. 모든 이들이 사진 찍기를 즐기는 지금도 권력과 가까운 이들은 사진
에 미세한 '마사지'를 가하고픈 유혹을 떨치지 못하는데, 사진을 진실과 동
일시하던 옛날에는 오죽했겠는가.

▌예술로서의 사진 – 작가의 자각과 이론의 형성

사진이 기술의 단계를 넘어 예술적 가치를 인정받으려면 작가의 권리에 대
한 자각도 필요하고, 사진이 지적 활동임을 뒷받침하는 이론도 형성되어야
한다. 르네상스 화가들이 장인의 지위를 벗고 지적 주체로 자리매김하고,
또 그들의 활동을 이론적으로 뒷받침하는 아카데미가 생김으로써 회화가
예술로 완전히 인정받은 것과 같은 이치이다. 미국의 평론가 수전 손택Susan
Sontag(1933~2004)은 1977년에 펴낸 비평집 『사진에 관하여』에서 사진은 더 이
상 세계의 기계적 재현이 아님을 천명하고, 재현성을 넘어선 사진의 독자성

예브게니 칼데이, 「베를린 국회에 걸린 붉은 깃발」, 1945년 5월 2일. 당시 소련의 정치적으로 영광스러운 순간을 기록하였으나, 기수를 보조하고 있는 소련군 장교의 양손에 찬 여러 개의 시계가 약탈의 증거로 보일 것을 우려하여 통신사에서 시계를 지워 버렸다. 사진작가가 이에 항의해 필름을 공개하였고, 이 사진은 소련의 영광보다는 언론 조작의 상징으로 역사에 남았다.

을 강조하였다. 손택은 물론 연출된 이미지가 현실을 대체해 버리는 주객전도 현상을 경계했지만, 그러한 염려 자체에는 제재를 취사선택하고 의미를 부여하는 사진작가의 창조적 역할에 대한 주목이 깔려 있었다. 또 유럽에서는 바르트Roland Barthes(1915~1980)가 1980년 『카메라 루시다』를 펴냈는데, 그는 관객의 입장에서 사진의 독특한 예술 체험을 분석하여 사진이 회화와 다른 독자적 가치를 제공한다고 설명하였다.

사진의 창작 행위와 그 수용에 관한 이론이 형성된 것은 비로소 사진 이해를 위한 기본 틀이 갖춰졌다는 신호와 다름없었다. 사진이 거래되는 '시장'은 바로 이런 이론들을 토대로 구축된다. 소비자는 사진 이론에 기초한 평가들을 믿고 안심하며 사진의 가치를 향유한다. 전설이 된 로버트 카파, 앙

리 카르티에 브레송Henri Cartier-Bresson(1908~2004) 등이 1947년에 설립한 보도
사진 단체 매그넘Magnum Photos도 1970년대까지는 자신들이 먼저 신문사에
수천 장의 원작 사진을 뿌려야 했다. 당시에는 어느 신문사도 원본을 돌려
주지 않았고, 그들의 사진을 귀하게 여기지도 않았다. 1980년대에 사진 시
장이 활성화되자 브레송을 위시한 초기 작가들의 명성은 치솟았고, 신문사
서류 더미에 묻혀 있던 그들의 사진들이 슬금슬금 경매 시장에 나오기 시작
했다. 작가의 권리 따위는 안중에도 없었다. 브레송이 그렇게 사라져 버린
자기 작품들을 돌려 달라고 간곡히 부탁한 것은 불과 10여 년 전인 2000년
의 일이었다.(이 전시에는 보낸 사진을 사용하지 않는다면 회송해 주기를
부탁한다는 인장이 가득 찍힌 브레송 사진의 뒷면과 사라진 작품을 돌려주
길 부탁하는 작가의 공개 선언문도 나란히 전시되었다.)

▌사진의 단골 논쟁거리들

이제 사진가의 예술가적 지위를 의심하는 일은 엄청난 실례다. 하지만 사진
가들이 새로움을 창조하는 작가적 지위를 획득했다는 것은, 동시에 사회적
파문의 중심에 설 수도 있다는 뜻이 된다. 사진작가의 '창조물'은 초창기부
터 관객들 내면 깊이 각인된 사진의 특성, 즉 '있었던 사실'을 전달한다는
'신화적 객관성'과 조우하며 폭발적인 논란을 일으킨다. 근 20년간 말도 많
고 탈도 많던 이탈리아 의류업체 베네통의 광고 사진 작업을 전담한 사진작
가 토스카니Oliviero Toscani는 피범벅이 된 전사자의 전투복, 에이즈 환자의
임종 장면, 갓 태어난 아기, 다양한 인종의 교합 등 사회적으로 금기시된
제재들을 적나라하게 보여 주었다. 일상적 통념 속에 사는 관객들을 일부러
불편하게 만들어 과연 그것이 올바른지를 물으려는 심산일 것이다.
한편 사진 속 피사체인 인물의 권리와 사진작가의 역할에 대한 의문도 단골
논쟁거리다. 푸르니에Frank Fournier가 1985년 2만 5천 명의 목숨을 앗아 간

프랑크 푸르니에, 「오마이라 산체스, 아르메로, 콜롬비아」, 1985. 화산 폭발 현장에서 구조를 기다리던 이 소녀는 끝내 목숨을 잃고 말았다.

콜롬비아 화산 폭발 현장에서 찍은 사진 속 소녀의 깊은 눈은 많은 사람들의 심금을 울렸다. 잔해 더미에 깔려 물이 목까지 찬 채 체념한 듯 버티는 이 소녀는 사흘에 걸친 구조 노력에도 결국 목숨을 잃고 말았고, 이 한 장의 사진으로만 남았다. 작가는 고통스러운 마음으로 퓰리처 상을 받았지만, 죽어 가는 소녀의 존엄성과 사진 찍히지 '않을' 권리를 보호하지 않은 채 촬영한 것에 대한 비난도 만만치 않았다.

때로는 사진 자체가 재현의 대상이 되기도 한다. 라이트Michael Light는 기밀 해제된 미 정부의 공식 기록 사진을 다시 인화하여 자신의 작품으로 치환한다. 그중에서도 1945년부터 1962년까지 행해진 핵실험 사진들 가운데 1백 점을 선정하여 재인화한 작품들은 보는 이를 섬뜩하게 만든다. 핵의 무서움과 당시 사람들의 무지가 고스란히 겹쳐지는 탓이다. 내용이 아닌 형식적

마이클 라이트, 「OAK / 8.9메
가톤/에네웨탁 환초」, 2003.
그는 1958년 미국 정부의 핵
실험 사진을 재인화하여 자신
의 작품으로 명명한다.

측면에서 그의 작품은 사진의 '레디메이드'를 선보이는 것이라 하겠다. 사
진작가를 넘어 예술가인 그의 선택 자체가 예술 행위이며, 선택된 사진은
재현을 넘어선 예술 작품이다. 이 예술 작품은 피사체의 중요성으로 인해
가치를 얻는 게 아니라, '사진' 자체가 가치 있는 것임을 명시한 선언이라
고 보아도 좋다. 사진은 기계적 재현을 넘어서게 되었고, 사진작가는 사진
을 찍지 않고도 예술가가 될 수 있다.

그동안 사진은 한 시대의 가치가 응축된 순간을 포착해 왔다. 우리 시대에
도 분명 가치가 충돌하는 임계점을 포착한 힘 있는 사진들이 존재할 것이
다. 그러나 이미지와 동영상이 범람하는 이 시대에 역설적으로 우리는 그

러한 사진을 창조하고 발견하는 능력을 잃어 가고 있는지도 모른다. 고개만 돌리면 눈에 들어오는 수많은 이미지의 홍수 속에서 우리의 눈은 더 이상 힘 있는 사진을 쉽게 알아볼 수 없게 되었다. 우리가 사진이 지닌 진실의 힘에 무관심해지는 순간, 번지르르하게 매만져진 사진은 우리의 인식을 호도하기 시작할 것이다. 진실을 알리는 사진이 오히려 진실을 가리는 도구가 되는 것이다. 사진의 신화적 사실성이 무너진 지금, 진실을 알고자 한다면 스스로 비판적 사고로 무장한 두뇌 근육을 갖추는 일부터 시작해야 할 것이다.

과거에 담긴 교훈 – 세상에서 제일 큰 사진

George Eastman House International Museum of Photography and Film

「콜로라마 Colorama」

조지 이스트먼 사진 박물관, 로체스터, 2010.6.1.9~10.17.

▍과학적 지식의 불확실성

사람들은 미래에 대해 즐겨 말하고, 자신의 예측이 확실하다고들 이야기한다. 정치인들은 자신의 견해가 백 년 후를 내다본 것이라며 허풍을 떨고, 학자들은 무슨 이유에서인지 도로와 철도 등의 수요를 터무니없이 예측하기도 하며, 경제 연구소들은 일회성 행사에 천문학적인 숫자를 갖다 붙이면서 확실하다고 선전한다. 사람들이 현재의 고통을 이야기하면, 힘을 가진 이들은 자신들이 제시한 장밋빛 미래를 믿으라고 주문한다. 긍정적 사고를 (맹목적으로) 품는 자는 행복할 것이고, 그들이 선사한 방안을 (비판적으로) 곱씹어 보는 이들은 불행의 씨앗이라며 배척한다. 지금 우리가 불행해진 원인을 분석하여 바로잡기보다는 '내일은 내일의 태양이 떠오른다'는 사실을 믿고 (막연한) 희망을 품으라고 강권한다.

인류 역사 2천 5백 년간 지속된 철학적 사유의 한 축은 '지식의 확실성'을 어떻게 마련하는가 하는 문제였다. 영국 경험론의 완성자 데이비드 흄은 '내일은 내일의 태양이 떠오른다'는 명제가 진리임을 입증할 수 없다고 담담하게 논증한다. 내일 동쪽 지평선에서 해가 떠오를 거라는 예측은 상당히 확실해 보이지만, 우리는 그 일이 반드시 일어난다는 근거를 어디에서도 찾

THE COSMOPOLITAN.

Any school-boy or girl can make good pictures with one of the Eastman Kodak Co.'s Brownie Cameras $1.00

$1.00

Brownies load in daylight with film cartridges for 6 exposures, have fine meniscus lenses, the Eastman Rotary Shutters for snap shots or time exposures and make pictures 2¼ x 2¼ inches.

Brownie Camera, for 2¼ x 2¼ pictures, $1.00
Transparent-Film Cartridge, 6 exposures, 2¼ x 2¼,15
Paper-Film Cartridge, 6 exposures, 2¼ x 2¼,10
Brownie Developing and Printing Outfit,75
Brownie Removable Finder,25

Take a Brownie Home for Christmas.

Brownie circulars and
Kodak catalogues free
at the dealers or by mail.

EASTMAN KODAK CO.
Rochester, New York.

21

1900년의 브라우니 카메라 광고. 어린 학생도 조작할 수 있는 저렴한 이 카메라로 이스트먼 코닥 사는 대성공을 거두었다.

을 수 없다. 단지 으레 그래 왔으니 믿어 의심치 않는 것뿐이다. 경험의 축적을 통해 탄생한 지식은 '개연성'에 기반하고 있기 때문에, 그 내용이 미래에도 반드시 일어나리라는 확실한 보장은 전혀 없다. 흄이 환기한 이 유명한 '귀납의 문제' 덕택에 경험과 관찰, 개연성에 기초한 '과학적' 진리는 스스로 고백해야 했다. '과학적'이라고 해서 온전히 '확실한' 지식은 아니라고.

▌한 시대의 종결 – 이스트먼 코닥 사의 파산

지난 2009년 미국 이스트먼 코닥 사는 반백 년이 넘도록 회사의 간판 상품이었던 코다크롬Kodachrome 필름의 생산을 중단한다고 발표했다. 사이먼 앤드 가펑클의 폴 사이먼 아저씨가 1973년 「코다크롬」이라는 솔로 곡을 빌보드 차트 2위까지 올려놓았을 때만 해도 아무도 이 상품의 단종을 점치지 못했을 것이다. 열 번도 넘게 반복되는 후렴구 "엄마 내 코다크롬을 가져가지 마세요Mama don't take my Kodachrome away"에서는 새 세상을 열어젖힌 총천연색 컬러 사진에 대한 애정이 읽히고, 이 가사를 흥얼거렸을 동시대인들의 공감이 느껴진다. 하지만 그 노래는 여전히 들을 수 있어도 한 세대 전의 최신 기술은 이제 역사의 뒤안길로 사라졌다. 2012년 1월, 거대 기업 코닥은 법원에 파산 보호 신청서를 제출했고, 120여 년 역사의 마지막 장을 쓰고 있다.

미국 뉴욕 주 북서부에 위치한 '하이테크' 도시 로체스터. 1855년 두 독일

인 바슈Bauch와 롬Lomb 씨가 안경 렌즈 회사를 세우고, 1889년에는 코닥이, 1906년에는 복사기 회사 제록스가 세워진 곳이다. 광학에 관한 한 세계를 주름잡았던 '이미징의 세계 수도' 로체스터 시를 대표하던 코닥도 자신의 미래를 확실하게 예측할 수는 없었다. 그들도 나름대로 최선을 다했다고 말하겠지만, 역사의 흐름은 냉정했다. 1975년 디지털 카메라를 최초로 개발하고도 시대의 흐름을 읽지 못하고 필름에만 집중한 코닥은 한때 최고의 명성을 날리던 하이테크 기업에서 이름만 남기고 역사의 뒤안길로 사라졌다.

▌'자선가' 이스트먼과 사진 박물관이 된 그의 저택

로체스터에서는 '이스트먼'이라는 이름을 어디서나 만날 수 있다. 롤필름과 값싼 브라우니Brownie 카메라를 발명하여 공전의 히트를 친 코닥 사의 설립자 조지 이스트먼George Eastman(1854~1932) 씨는 지역 사람들을 위해 자신의 재산을 남김없이 기부했다. 지금은 코닥, 제록스를 제치고 시의 고용을 책임지는 곳이 된 로체스터 대학은 그의 기부 덕으로 이스트먼 음악 대학과 의과 대학을 세울 수 있었다. 피츠버그의 카네기, 뉴욕의 록펠러와 함께 20세기 3대 자선가로 알려진 그가 평생 기부한 금액은 당시 돈으로 1억 불에 달했다. 그가 죽자마자 그의 저택이 바로 로체스터 대학에 기증될 정도로, 모든 것을 아낌없이 내준 사람이었다.

1949년 그의 저택은 그가 평생을 바쳤던 사진 관련 자료들을 소장, 보존하는 세계 최초의 사진 박물관인 조지 이스트먼 사진 박물관George Eastman House International Museum of Photography and Film으로 모습을 바꾸어 사람들에게 개방되었다. 코닥의 역사는 60년 역사의 이스트먼 사진 박물관 수장고 안에 고스란히 남아 있다. 40만 장의 사진과 음화, 2만 3천 편의 영화와 수백만 장의 스틸 컷, 4만 3천 권의 도록과 2만 5천 점의 사진 관련 기구가 이곳에 보관되어 있다. 이스트먼 사진 박물관은 철마다 이 방대한 소장품 가운

이스트먼 사진 박물관으로 변신한 옛 조지 이스트먼의 저택. 그의 사후 로체스터 대학에 기증되어 1949년 사진 박물관으로 대중에게 공개되었다.

데 역사의 한 장면을 떼어 내어 관객들을 과거로 이끈다. 2010년 가을에 열린 「콜로라마Colorama」전은 아이러니하게도 이 전시를 위해 새로 인화된 수십 점의 사진으로 채워졌다. 이 전시는 그해 코닥 사가 '세상에서 가장 큰 사진'인 콜로라마 사진들을 기증한 기념으로 기획되었다. 하지만 이곳에서 오리지널 콜로라마 사진은 찾아볼 수 없었다. 그도 그럴 것이 가로 18.5미터, 세로 5.5미터의 거대한 콜로라마 사진을 걸 공간을 마련하기란 거의 불가능했기 때문이다.

© George Eastman House International Museum of Photography and Film

▌거대한 사진 '콜로라마'의 뉴욕 데뷔

1950년 5월, 한 중견 사진작가가 뉴욕 중앙역에서 5백 킬로미터도 넘게 떨어진 로체스터로 전보를 날렸다. "중앙역의 모든 이들이 만면에 미소를 짓고 있습니다. 모두가 기분 좋아 보입니다." 거대한 중앙역의 한 벽면을 가득 채운 총천연색 투명 필름은 당시 사람들을 새로운 세계로 안내했다. 그후 40년이 지난 1990년 사람들의 안타까움 속에 마지막 사진이 철거될 때까지, 565점의 콜로라마 사진이 이곳에 걸렸다. 시대에 따라 변화하는 미국적 가치를 담은 이 사진들은 바쁘게 움직이는 뉴요커들에게 잠시 걸음을 멈추고 일상에 쉼표를 찍는 찰나의 여유를 주었다. 물론 이 작품들은 코닥의 사진 촬영 및 인화 기술을 홍보하기 위한 것이었고, '광고'라는 한계 때문에 가족, 우정, 사랑 등 이상화된 가치 외에 다른 심오한 메시지를 전달하기는 어려웠다. 하지만 매번 기술의 한계를 시험하고 조금씩 새로운 영역을 개척하려 한 이들의 노력은 헛되지 않아, 콜로라마 사진은 곧 뉴욕의 소중

뉴욕 시 중앙역 한쪽 벽면을 장식하고 있는 콜로라마 사진. 565장의 사진이 40년 동안 이곳에 걸렸다.

한 자산이 되었다. 또 미국의 풍취를 담은 환경 사진으로 유명한 안셀 애덤스Ansel Adams(1902~1984) 등이 작가로 참여하는 등, 콜로라마 사진은 당대 사진작가들이 실력을 담금질하는 요람이 되기도 하였다.(열네 살 되던 1916년에 요세미티 국립 공원으로 떠난 가족 여행에서 아버지께 받은 코닥 브라우니 사진기가 애덤스의 사진 이력의 시작이었으니 그도 코닥에 대한 애착이 깊었을 듯하다.)

첫 콜로라마 사진이 뉴욕 중앙역에 걸린 지 60여 년이 지났다. 처음 이 사진의 모델로 출현했던 금발의 선남선녀들은 은발의 80대가 되어 과거를 추억하고 있을 테고, 이미지의 홍수 속에 살고 있는 오늘날의 사람들이 '콜로라마'라는 이름을 힘겹게나마 기억해 낸다면 다행이겠다. 몇 년 뒤에는 알파벳 K를 매우 좋아했던 이스트먼이 만들어 낸 KODAK이라는 이름도 기억 속에서 가물가물해질지 모른다. 아마도 수십 년 뒤 사람들은 한 세기에 걸친 어느 기업의 흥망성쇠를 이야기하며 역사의 도도한 흐름을 말할 것이다. 사람들은 내일 태양이 떠오를지도 입증하지 못하는 인간의 한계를 쉽사리 잊곤 한다. 호황과 공황이 반복되는 경제도 불확실한 개연성에 기대어 사는 인간의 삶을 망각한 데서 비롯되는 것이 아닐까 싶다. 우리가 가진 '확실

한' 지식이라곤 이 시대를 사는 모든 사람들이 기껏해야 수십 년 후면 사라진다는 것뿐이다. 확실성을 보장할 수 없는 경험적 지식의 한계를 보완할 수 있는 길은 합리적 토론과 소통으로 오류를 최소화하는 방법뿐이다. 완장찬 팔뚝을 휘두르며 다른 이들의 견해를 위협하고 자신의 생각만이 확실하다고 고집하는 것은 공동체의 몰락을 앞당기는 위험한 일이다. 역사적으로 '미래'를 위해 일한다고 거들먹거리던 이들이 실제로는 자기 잇속을 챙기는 데만 혈안이 되었던 경우가 얼마나 많은가. 현재의 이득을 위해 미래를 파는 그들이 제시하는 총천연색 계획은 위험하다. 그들이 '확실'하다고 되뇔수록 더더욱 그렇다. '콜로라마'라는 거대한 총천연색 사진은 다시 나타날 수도, 그럴 필요도 없다. 우리는 그저 역사의 무대 뒤로 퇴장한 유물을 즐기면서 그 안에서 배울 수 있는 교훈을 찾아내면 충분하다.

짐 폰드, 「텍사스의 컨버터블을 탄 가족」, 뉴욕 중앙역 전시(1968.6.3~6.24)

내일은 내일의 태양이 떠오를까?

1932년 3월 14일, 이스트먼 코닥 사의 설립자이자 위대한 자선가였던 조지 이스트먼은 77세의 나이로 죽음을 맞았다. 스스로 총을 쏴 생을 마감한 것이다. 수년 전부터 건강이 나빠져 극심한 통증을 참고 살아야 했던 그가 내린 마지막 선택이었다. 그는 결혼을 하지 않아 가족이 없었고, 막대한 재산을 전부 사회에 기부하였기에 유서도 길지 않았다. "나의 친구들에게 — 나는 할 일을 다 이루었네. 무엇하러 더 기다리겠는가?" 이 한 줄이 적힌 메모 한 장이 전부였다.

이스트먼이 죽음의 길을 택한 지 80년이 지난 2012년 1월 이스트먼 코닥 사는 파산 보호 신청을 하였다. 아직 코닥의 역사는 조금 더 남아 있지만, 벌써 경영학 강의에 단골로 등장하는 사례가 된 듯하다. 디지털카메라를 처음 개발하고도 사장시키는 등 미래를 내다보지 못한 좁은 시야와 자기 판단에 대한 과도한 확신이 불러온 실패 사례로 말이다.

하지만 코닥의 패망을 보노라면, 경영상의 반면교사를 넘어 인간 지성의 한계에 대해서 어떤 숙연함마저 느끼게 된다. 인간이 현재의 지식으로 다가올 미래의 변화에 대해 예측하는 일이 근본적으로 어려움을 깨닫게 되기 때문이다. 이러한 불확실성은 인간이 외부 세계에 대해 끊임없이 산출해 내는 지식 자체에 내재해 있다. 누구나 '태양이 동쪽에서 떠오른다'는 경험적 지식을 알고 있지만, 그 사건이 내일도 일어날지 확실하게 입증할 수는 없다. 경험적 지식의 이러한 한계는 영국 경험론의 완성자인 데이비드 흄이 일찍이 조명한 바 있다.

데이비드 흄과 귀납의 문제

흄에 따르면 인간 이성의 탐구 대상은 둘로 나뉜다. 하나는 '3 곱하기 5'는 '30의 절반'과 같다는 명제처럼 이성을 통해 입증 가능한 '관념들의 관계Relations of Ideas'이고, 다른 하나는 이성을 통해서는 입증할 수도, 확실성을 얻을 수도 없는 '사실의 문제Matters of Fact'이다. '태양이 내일 떠오른다'는 명제는 사실의 문제에 속하는 것으로, 우리는 이 명제의 참을 확증할 수 없다. 흄의 말을 인용하자면, "'태양이 내일 떠오르지 않을 것이다'라는 명제는 '태양이 내일 떠오를 것이다'라는 명제만큼이나 알기 어려운 것이며, (후자가 그러한 것만큼이나 전자도) 모순을 일으키지 않는다." 우리 경험에 의거하면 전자는 거짓이고 후자는 참이라 할 수 있지만, 그 둘의 분별을 확실하게 해 주는 어떤 확고한 토대도 찾을 수 없다. 내일 지구가 자전을 지속할지 멈출지는 알 길이 없으니까. 물론 습관에 비추어 볼 때 내일 해가 뜰 개연성, 즉 확률은 엄청나게 높지만 말이다. '사실의 문제'에 대한 추론에서 발견 가능한 게 있다면, 그것이 '인과 관계the relation of cause and effect'에 기초해 있는 듯 보인다는 점뿐이다.(『인간 오성에 대한 탐구』 4장)

우리가 삶에서 맞닥뜨리는 일들은 대개 이 '사실의 문제'에 속한다. 이 분야에서 얻어진 지식들은 습관적, 반복적 경험에 바탕을 두지만, 한 꺼풀 들추어 보면 그 앎이 확실하다고 입증할 수 없는 단점을 지닌다. 흄의 말대로 "경험에서 유래된 어떠한 논증도 과거에 벌어진 일이 미래에도 유사하게 나타날 것임을 증명할 수 없다"는 것이다. 평생토록 매일 아침 태양이 동쪽에서 떠오르는 것을 보았어도, 이 사건이 내일도 지속됨을 입증할 수는 없는 노릇이다. 철학에서 '귀납의 문제the problem of induction'라고 부르는 이 문제는 과학적 지식에까지 영향을 미친다. 많은 과학적 사실들 역시 경험적인 일반화에 바탕을 둔 귀납적 추론에 의거하기 때문이다. 과학적 추론 과정 어디엔가 귀납의 문제가 결부되어 있는 한, '(경험) 과학적' 진리의 확실한 토대를 찾기란 불가능에 가깝다. 대신 과학자란 진리를 추구하는 사람이고, 실수와 오류를 최소화하기 위해 알아서 최선을 다하는 이들이라는 사회

데이비드 마틴, 「스코틀랜드 철학자 데이비드 흄의 초상」, 1770

적 공인에 그 극미한 불확실성의 보정을 맡기고 있는 셈이다.

흄의 오래된 지적에도 불구하고, 경험 과학의 확실성에 대한 맹목적인 믿음은 사회가 고도화될수록 강화되는 듯하다. 과학과 연관된 분야들이 낳는 경제적, 정치적 이득이 커질수록 과학적 확실성을 '신화화'하는 게 편리하기 때문이다. 과학의 이름을 빌리면 정치, 경제적 논쟁에서 수월하게 이길 수 있다. 그런데 경험 과학적 진리의 결정 과정에서 판단자의 '인간적' 견해(정치, 사회, 종교, 국가, 성 등에 대한)에 따라 저울추가 기우는 일이 종종 발생한다. 비근한 예로 담배와 관련된 소송을 살펴보자. 담배 회사 측에서 증인으로 세운 의사나 과학자는 '담배가 몸에 해롭다는 견해의 과학적 확실성을 의심해 볼 만하다'고 증언할 게 뻔하다. 또 지구 온난화를 부정하는 기업들이 화석 에너지 소비와 지구 온난화가 별로 관계가 없다는 논증을 제시할 수 있는 것도 그들로부터 막대한 연구비를 수령한 과학자들의 치열한 '연구' 덕분임도 부정할 수 없는 사실이다.

맹목과 회의론을 넘어서

과학적 사실이 지닌 경험적 한계를 잘 알고 있는 현대 사회는 오히려 최종 결정 단계에서 정치, 경제적 힘의 눈치를 보는 버릇이 생겨 버렸다. 상식적으로 보아도 그럴 법하지 않은 일을 돈과 권력의 힘으로 과학의 언어를 비틀어 밀어붙이는 경우

를 흔히 목격한다. 이를 경험적으로 터득한 사람들은 더 큰 권력과 부, 명성을 얻기 위해 얕은 경험에 의거한 견해에 '확신'을 덧입히고 '열광'을 부추긴다. 세상을 이끈다는 사람들이 더하다. 사람들이 어떤 견해를 믿는다고 정치적 신앙 고백을 해야 살 수 있는 경직된 사회에는 자유가 있을 수 없고, 예상되는 경제적 이익을 부풀려 소수에게 이득을 몰아 주고 그 빚을 다수에게 떠넘기는 일이 반복되는 사회에서 경제적 정의가 보장될 리 없다. 이러한 일들이 반복된다면 공동체를 묶어 주는 끈은 약해지기 마련이다.

'귀납의 문제'를 우리네 삶의 문제로 옮겨 온다면, 그것은 자기 지식의 확실성에 대해 끊임없이 곱씹어야 한다는 가르침이 될 것이다. 나아가 이러한 반성적 사유는 사회의 재정립을 위한 기반이 될 수 있다. 진실의 왜곡이 일상화된 사회를 바로 잡으려면, 우선 나부터 그 왜곡이 목표로 하는 경제적 열광과 정치적 신봉에 동참하기를 거부해야 한다. 이 거부는 온전히 사유하는 시민의 몫이다. 반성적 사유는 현학적인 일도, 지적 허영이 담긴 일도 아니다. 그저 자기나 다른 사람들이 사실이라고 말하는 것들의 토대가 얼마나 탄탄한지 곱씹어 보면 된다. 자신의 소비 행위와 일상적 행동이 어떤 의미를 지니고 있는지 한번 깊이 생각해 보면 된다. 소크라테스가 아테네 사람들에게 알려 주려던 것이 바로 이 근본적 '캐묻기'였음을 보면, 철학적, 지적 사유가 현학적인 소수에게 국한된 일은 아니다. 게다가 이러한 사유에는 끝내 도달할 수 없음에도 확실성을 향해 한 발 한 발 나아가는 지적 즐거움도 덤으로 따라오니 한번 도전해 볼 만한 일이다.

지음, 서로를 알아보다

21_21 DESIGN SIGHT

「어빙 펜과 이세이 미야케 : 시각적 대화 Irving Penn and Issey Miyake : Visual Dialogue」
21_21 디자인 사이트, 도쿄, 2011.9.6.~2012.4.8.

▌ 지음과 비움

"백아는 거문고를 잘 탔고, 종자기는 듣기를 잘하였다伯牙善鼓琴, 鍾子期善聽."
종자기는 백아의 연주를 듣고는 그가 마음에 산을 품었는지, 유유히 흐르는
물을 떠올리는지, 퍼붓는 비에 바위가 무너져 내리는 소리를 담았는지 금세
알아챘다. 백아의 거문고 소리를 들으면 종자기의 마음에는 높디높은 태산
이, 대륙을 가로지르는 강과 물의 모습이 떠올랐다. 백아는 자신이 마음에
품은 뜻, 곧 '진의'를 곧바로 알아주는 종자기 덕분에 "어찌 거문고를 타지
않을 수 있겠는가"라며 자신의 길을 마음속에 새긴다.

'지음知音'이라는 고사로 친숙한 백아와 종자기 이야기는 노자의 『도덕경道
德經』과 『장자莊子』 다음으로 중요한 도가道家 문헌인 『열자列子』 「탕문湯問」 편
에 나온다. 『열자』는 '우공이산愚公移山', '조삼모사朝三暮四' 등의 고사를 전
하는 전국 시대 문헌. 바람을 타고 다녔다는 열자가 추구했던 것은 '허虛'였
다. 그가 바람을 타고 다닐 수 있었던 것도 마음속의 시비是非와 구별을 비
웠기 때문이었으리라. 마침내 자신이 바람을 탔는지, 아니면 바람이 자기를
탔는지 모를 때("竟不知風乘我邪, 我乘風乎." 「황제黃帝」 편)까지 말이다. 장자는
「소요유逍遙遊」 편에서 바람을 타고 다닌다는 열자는 결국 바람에 의존하기

에 궁극적으로 자유로운 존재가 아니라지만, 뭐 어때랴, 그가 했다던 만큼 삶에서 '비움'을 추구하는 일이 쉽지 않은 것을. 상상력을 동원해 보면, 백아는 마음을 채웠던 산과 물의 모습을 거문고 가락에 태워 바람에 실어 보냄으로써 마음을 비웠을지도 모르고, 그 가락이 본디 비어 있던 종자기의 마음 속에 잠시 머물러 태산과 양자강, 황하의 모습을 떠오르게 했을지도 모를 일이다. 어쨌든 자신의 진의를 알아주는 사람이 있음은 누구에게나 큰 축복이며, 행복의 시작과 끝이다.

『보그』 1943년 10월호 표지. 패션 사진 조수였던 어빙 펜은 사진가가 없어서 스스로 사진을 찍기 시작했다.

▎한 사진작가의 장례식

지난 2009월 10월, 일본 패션 디자이너 이세이 미야케Issey Miyake는 뉴욕으로 날아가 한 사진작가의 장례식에서 추도사를 읽어 내려갔다. 십수 년 간 자기 작품의 진의를 이해하고 또 시각적으로 포착해 준 '예술적 지음'의 마지막 가는 길을 기리기 위함이었다. 20세기 패션 사진과 예술 사진 양쪽에서 새로운 획을 그은 사진작가 어빙 펜Irving Penn (1917~2009). 그는 패션 잡지 『보그Vogue』의 1943년 10월호 표지를 가죽 가방과 장갑 등의 정물로 채우는 파격으로 사진계에 데뷔하였다. 펜은 이후 60년이 넘는 작품 활동에서 정물이나 인물 등의 피사체를 극도로 명징하게 드러내어 그 대상이 지닌 친숙함을 오히려 낯섦으로 치환하는 작업에 집중하였다. 당대 예술가들의 미간 주름에 담긴 고뇌를 드러냈을 뿐만 아니라, 중남미와 아프리카를 돌아다니며 현지인들의 거친 모습을 앵글에 담기도 했다. 또 형형색색의 과일과 채소들로 화면을 가득 채운 구성으로 그 대상들이 지닌 색채와 선을 새롭게 드러냈고, 길 위에서 짓밟혀 문드러진 담배꽁

ⓒ The Irving Penn Foundation, Courtesy of 21_21 Design Sight

1994 봄/여름 이세이 미야케
컬렉션의 포스터

초를 흑백으로 드러내어 피사체를 낯설게 하는 효과를 얻기도 했다. "케이크를 찍는 일도 예술이 될 수 있다"는 말을 남긴 것도 일상의 대상에서 새로움을 추출해 낼 수 있다는 자신감에서 비롯된 것이리라. 어쩌면 이세이 미야케도 자기에게는 너무도 친숙한 옷들에서 낯설어지고 싶어 그에게 사진을 부탁했을지도 모른다.

▌미야케와 펜의 완전한 신뢰

펜이 미야케의 작품 사진을 찍기 시작한 것은 그의 나이 일흔 무렵. 두 사람은 미야케가 현역에서 은퇴하기 전 마지막 13년(1987~1999)을 같이 일했지만 말을 자주 섞은 사이는 아니었다. 물론 사이가 안 좋아서 그런 건 아니다. 단지 서로 찾지 않는 것을 원칙으로 했기 때문이었다. 미야케가 자신의 옷을 촬영하는 펜의 스튜디오를 방문한다든가, 펜이 영감을 얻기 위해 미야케의 파리 패션쇼 무대를 찾는다든가 하는 일은 한 번도 일어나지 않았다. 심지어 이번 패션 디자인의 주된 콘셉트가 무엇인지, 그것을 살리려면 어떻게 촬영하는 게 좋을지 등등 개념적 접근에 대한 상의도 없었다. 미야케는 도쿄의 작업실에서, 펜은 뉴욕 맨해튼의 스튜디오에서 조용히 각자의 예술 세계를 추구할 뿐이었다. 말이 없을수록, 서로에 대한 신뢰는 깊어 갔다.

둘 사이를 오고 간 것은 미야케가 철마다 태평양 너머로 보내는 새로운 디자인의 옷들이 담긴 상자들뿐이었다. 그것을 받은 펜은 상자에 담긴 옷을

펜의 작품을 담은 이세이 미야케의 컬렉션 포스터들

꺼내 그 안에 숨어 있는 '진의'를 포착하는 일을 묵묵히 수행했다. 한눈에 보아서는 어떻게 입어야 하는지조차 쉽게 알 수 없는 파격적인 디자인의 옷들은 펜이 재구성한 앵글 속에서 더욱 빛나는 존재로 태어났다. 모델의 자세를 정하고 그 옷의 펼침과 닫힘을 표현하며, 색의 채도를 증폭하거나 평면성을 강조하는 구성을 선보일지 등을 결정하는 일은 오로지 펜의 몫이었다. 완성된 카탈로그는 미야케가 디자인한 작품집이 아니라 그 옷들을 피사체로 한 펜의 작품집이라 해도 과언이 아니었다. 미야케는 자신의 작품을 알아주고, 나아가 새롭게 해 준 펜에 대해 경의를 표했다. "(펜 선생은) 이 옷들에 저마다의 목소리를 부여해 주셨습니다. 여기에 담긴 것은 제가 만든 옷이지만, 제게도 완전히 새로운 것으로 다가옵니다."

▌또 다른 지음, 21_21 디자인 사이트

도쿄 구도심 롯폰가는 2000년대 후반 성공적인 도쿄 예술의 중심으로 부상하였다. 재개발로 형성된 모리 미술관, 국립 신미술관, 산토리 미술관을 잇는 '예술 삼각지대'가 그 핵심이다. 그와 더불어 '미드타운'이라 불리는 거대 복합 단지에 딸린 공원 북서쪽에 자리한 자그마한 단층짜리 미술관도 이곳의 예술성을 한층 드높인다. 이제는 전설의 반열에 오른 건축가 안도 타다오Ando Tadao가 설계한 21_21 디자인 사이트Design Sight가 그곳이다. 디자인은 날카로운 시력에서 나온다며, 정상인의 최고 시력인 20/20(20피트 거리의 물체를 제대로 식별할 수 있는 시력)보다 한 단계 위로, 새로운 관점으로 바라본다는 의미를

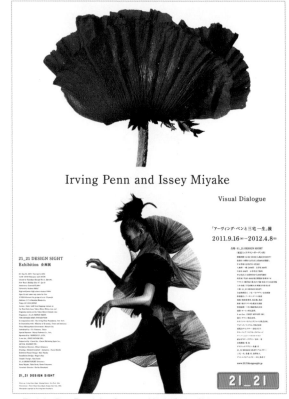

© The Irving Penn Foundation, Courtesy of 21_21 Design Sight

담아 붙인 이름이라고 한다. 안도는 이 디자인 센터를 미야케를 만나 깊이 교류하기 시작한 35년 전부터 상상했다고 한다. 그때부터 두 거장은 자본주의의 천박함 속에 무너져 가는 '일본의 미학'을 재건할 공간을 함께 꿈꾸었다. 2003년 미야케가 아사히신문에 "디자인 미술관을 만들 때가 되었다"는 제목의 글을 쓰면서부터 그 꿈은 본격화하기 시작했다. 내로라하는 디자이너와 기업들의 후원이 밀려들었고, 2007년 마침내 그들의 오랜 꿈이 실현되었다.

파란색 바탕에 '21_21'이라고 적힌 문패를 지나 안으로 들어가면 건축가 안도가 일찍부터 추구한 좁은 출입구와 상상력을 극대화한 동선, 섬세한 노

「시각적 대화」 전 포스터. 펜의 1968년 작 「양귀비: 반짝이는 불씨」와 미야케의 1990년 작 「꽃 주름」을 맞놓았다.

출 콘크리트 등이 작은 공간을 가득 채우고 있다. 또한 바깥으로 드러나는 외부 크기는 줄이고 내부 공간을 최대한 팽창시키는 건축적 장치를 통해 건물 안팎의 극적인 대비를 선사한다. 다양한 목적으로 사용될 공간을 창출할 수 있도록 내부 전시 공간은 지하에 위치해 있다. 장르를 넘나드는 큰 공간이 필요할 수밖에 없는 디자인의 속성을 담기 위함이었을 것이다. 안도는 출입구를 중심으로 행정동과 전시동으로 나뉜 미술관의 지붕에 한 장의 철판을 살짝 접어 나비넥타이처럼 씌워 놓았다. '한 장의 옷감'이 지닌 존재감을 최대한 살려 사람의 몸을 감싸는 옷을 만든 미야케의 디자인 철학을 이 미술관을 감싸고 있는 지붕에 은유적으로 대입한 것일지도 모른다.

▌거장들의 시각적 대화

2012년 4월 21_21 디자인 사이트에서는 「어빙 펜과 이세이 미야케 : 시각적 대화Irving Penn and Issey Miyake: Visual Dialogue」 전이 막을 내렸다. 이 미술관을 이세이 미야케 재단이 운영하기 때문에 특별히 그의 작품을 주목한 것은 아니었다.(개관 이후 미야케는 한 번도 전시 대상이 된 적이 없었다.) 전시 공간에는 펜이 찍은 작품 사진 스물두 점을 포함해, 그가 미야케의 작품을 받아 보고 사진 구상을 위해 그린 스케치들, 펜의 사진을 바탕으로 제작한 미야케의 1987년 봄/여름 컬렉션부터 현역에서 은퇴하던 1999년 가을/겨울 컬렉션까지의 포스터를 배치해 두었다. 재미있게도 전시의 중심은 두 개의 영상물이 맡고 있었다. 펜과 미야케의 이야기를 10분 길이의 애니메이션으로 구성한 작품은 두 거장이 맺은 '예술적 지음' 관계를 살갑게 전해준다. 지하의 너른 공간에서는 태평양을 오간 오랜 작업의 결과인 250여 점의 사진들 중 148점을 골라 보여 준다. 어둠 속에서 31미터나 되는 흰색 벽에 다섯 장씩 투사되는 미야케와 펜의 작품 사진들은 20년 전 두 거장이 선보인 혁신성과 예술성을 고스란히 담고 있다. 오직 미야케의 디자인과 그것

을 담은 펜의 사진만이 안도가 만들어 낸 넓고도 무심한 공간을 채우고 있다. 이 종합적, 직관적 예술 경험을 방해하는 어떤 문자도, 인위적으로 감정을 고양시킬 아무런 배경 음악도, 눈에 거슬리는 그 어떤 건축적 장식도 없다. 고요한 공간을 가득 채우는 19분짜리 무미건조한 슬라이드쇼는 커다란 침묵의 울림이 되어 보는 이의 마음을 뒤흔든다. 마치 두 거장이, 아니 세 거장이 나에게도 또 다른 '시각적 대화'를 걸어오는 것처럼 말이다.

▎서로의 진의를 알아보는 두 거장

혁신의 새로움을 추구하면서도 그 안에 '일본적인 것'을 담아낸 이세이 미야케의 디자인은 그가 자신의 이름을 걸고 미야케 디자인 스튜디오를 설립한 1970년부터 많은 사람들의 주목을 받았다. 미야케 디자인의 대명사가 된 '주름pleats' 잡힌 천을 이용한 라인과 한 장의 천으로 이루어진 기모노 개념을 차용한 아포크A-POC(a piece of cloth) 라인은 보는 사람과 입는 사람을 압도하는 기운마저 품고 있다. 펜의 사진 속에서 정점에 이른 미야케의 작품들을 보노라면, '이 옷의 기운을 감당하려면 스스로 내면을 완성한 사람이 아니면 안 된다'는 생각이 절로 든다. 삶의 험로에 맞서 스스로의 힘으로, 그것도 그동안 없었던 새로운 방향으로 자신의 길을 창조해 낸 사람들이 입었을 때 비로소 이 옷은 그의 삶과 한데 어우러져 서로의 가치를 드높일 것만 같다. 마치 무협지에서 주인을 가려 선택한다는 보검처럼 소유물의 값에 기대 자신의 가치를 억지로 포장하려는 사람들에게는 쉽게 그 위력을 드러내지 않을 듯싶다.

펜이 포착한 미야케 디자인의 핵심도 바로 이것이었다. 같이 일하기 시작한 지 1년 만인 1988년, 그가 미야케의 작품에 대해 내린 평가는 냉정하면서도 '진의'를 꿰뚫는다. "미야케 씨가 만드는 '몸 싸개body covering'는 입는 사람에게 그의 디자인을 완전히 존재하게 만들어야 하는 필요를 부여한다.

266

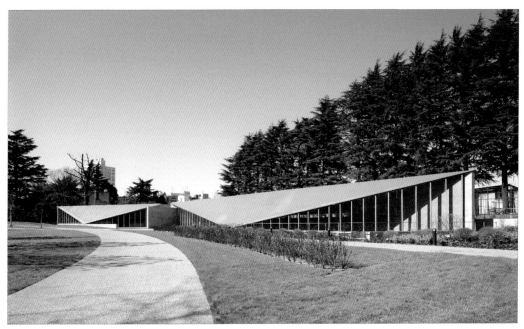

© 21_21 Design Sight

21_21 디자인 사이트 전경

(…) 그의 디자인은 패셔너블하지 않다. 그러나 감각이 충실한 여인을 풍부하고 아름답게 만들 힘이 있다." 펜은 이 옷을 입는 사람들에게 부여된 책임을 읽었다. 옷을 입는 사람은 이 디자인을 완전하게 현존시킬 의무가 있는 것이다. 그리고 펜 자신이 앞장서서 그 옷의 '완전한 현존'을 드러내기 위해 자신의 예술적 감각과 경험을 총동원한다. 미야케 역시 "펜 씨의 가이드가 없었더라면 나 스스로 도전하게 될 새로운 주제를 찾기 어려웠을 것"이라 화답한다. 자기 작품의 잠재성을 만개시켜 주었을 뿐만 아니라, 다음 목표를 찾을 수 있도록 자극해 준 그의 사진에 대한 깊은 존경을 담은 평가일 것이다.

▌知音 – 가치 있는 삶의 요건

삶의 가치가 흔들린다. 세상이 사람 하나하나를 볼품없는 존재로 만들려 한

267

다. 세상 눈치 보지 않고 자기만의 무거운 삶의 중심을 유지하기가 날로 어려워진다. 대신 우리는 눈앞의 이익에, 어떤 것에 대한 욕망에 혀를 길게 빼무는 습관을 갖게 되었다. 스스로 일구어 낸 무게가 없으니 좋다는 물건이라도 걸쳐야 안심이 되는 눈치다. 그 옛날 열자가 바람에 기대었다고 비판받은 것에 비하면 우리네 삶의 격은 한없이 떨어진다. 자기 스스로 불충분하다 보니 마음속에 품은 뜻을 비워 낼 사람도, 그 비워 내는 마음을 받아줄 사람도 만나기 어렵다. 아리스토텔레스는 마음을 나누는 진정한 친구를 '제2의 자신'이라 칭하며 행복의 필수 요건이라고 했으니, 평생 '지음'을 만나지 못하면 행복도 불가능하다.

애니메이션 「시각적 대화」의 원화 드로잉. 두 거장의 관계를 살가운 필치로 보여 준다.

268

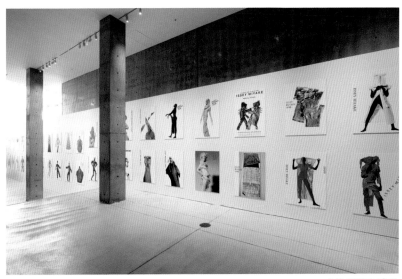

© 21_21 Design Sight

자신만 독야청청, 주변에 인물이 없음을 탓할 사람도 있을지 모르겠다. 하지만 '지음' 관계의 시작은 자신에게 달려 있다. 백아가 끊임없이 거문고를 타며 자신을 돌아보고 채찍질하지 않았더라면 마음이 투명한 종자기를 만날 수 없었을 것이다. 미야케가 자신의 디자인을 갈고닦지 않았더라면 앞서 거장의 반열에 오른 펜이 눈길을 줄 리도 없었고, 이젠 '고졸 프로복서 출신'이라는 수식어가 송구한 안도 타다오와 30년 넘게 마음을 나눌 수도 없었을 것이다. 뜬금없이 유니폼을 주문한 애플사의 스티브 잡스Steve Jobs(1955~2011)에게 평생 입고도 남을 검정 터틀넥―잡스가 생전에 발표회 때마다 입던 바로 그 옷― 수백 벌을 보내 '지기知己'가 된 것도 서로의 삶에 대한 존경이 있었기 때문일 것이다.

고통이 삶을 조여 온다. 지금의 고통을 견디고 스스로 속을 충실하게 채워 그마저 비울 수 있기를 기도한다. 그 경지에 이른 스승들과 마음을 나눌 수 있는 그날이 올 것을 믿으며.

PART

3

공연 예술과 축제
Performing Arts and Festival

한 강소強小 오케스트라의 1년

Buffalo Philharmonic Orchestra

버펄로 필하모닉 오케스트라 75주년 시즌

버펄로, 2010.10.2.~2011.7.10.

▌미국 중소 오케스트라의 연쇄 파산

2011년 4월은 미국 클래식 음악계에 악몽과 같은 달로 기억될 것이다. 뉴욕 주 중부의 중심 도시 시러큐스의 오케스트라 이사회는 4월 초 급작스럽게 파산을 선언했고 모든 잔여 공연을 취소했다. 2011년 창단 50주년 기념 공연의 백미였을 요요마와의 협연도 백지화되었다. 이 오케스트라의 50년 역사는 이렇게 막을 내렸다. 열흘 뒤에는 더 놀라운 소식이 전해졌다. 미국 빅 5 오케스트라 중 하나인 필라델피아 오케스트라마저 파산 보호 신청을 한 것이다. 1억 불이 넘는 자산을 보유한 재단이 이러한 결정을 내린 것을 두고 의심의 눈초리를 보내는 이들도 있지만, 재정적 어려움은 부정할 수 없는 사실이었다. 그 닷새 뒤에는 뉴멕시코 심포니가 파산하여 역사 속으로 사라졌다. 뉴멕시코 심포니는 홀로코스트를 다룬 쇤베르크Arnold Schönberg(1874~1951)의 「바르샤바의 생존자」를 1948년 세계 초연한 바 있는 유서 깊은 오케스트라였다.

미국 오케스트라의 연쇄적인 추락은 사실 그 전해부터 본격화되었다. 2010년 10월, 네메 예르비Neeme Järvi와 15년간 조율했던 디트로이트 심포니는 대폭적 임금 삭감과 일방적 규정 개정에 반발한 단원들의 파업으로 전체 시

2015-2016시즌까지 버펄로 필하모닉 음악 감독직을 맡게 된 조앤 팔레타. 지휘자로서 보기 드물게 클래식 기타를 전공한 그녀는 버펄로에서 격년으로 조앤 팔레타 클래식 기타 콩쿠르도 주최한다.

즌을 취소하는 아픔을 겪었다. 12월 초에는 켄터키 주 루이빌 오케스트라가 파산 보호에 들어갔고, 그 며칠 뒤에는 110년 역사의 호놀룰루 오케스트라가 청산되어 역사의 뒤안길로 사라졌다. 호놀룰루 오케스트라의 예술 고문을 맡고 있던 지휘자에게는 그 아픔이 더욱 컸을 것이다. 2009년 말 호놀룰루 오케스트라가 적자로 시즌을 취소하자 그 지휘자는 미국 동부 끝에서 하와이로 날아간다. 시민들을 위로하는 마지막 감사 공연을 지휘하러 간 것이다. 그녀는 상심해 있을 하와이의 클래식 애호가들에게 베토벤 9번 교향곡 「환희의 송가」를 선사했다. 호놀룰루 오케스트라의 이름으로 열린 마지막 연주회였다.

그 지휘자는 바로 조앤 팔레타JoAnn Falletta. 세계 음악계에서 탄탄한 실력과 열정, 지도력으로 인정받는 몇 안 되는 미국인 마에스트라 중 한 명이다.(미국 내 '메이저 오케스트라'라고 불리는 곳의 음악 감독을 맡은 최초의 여성

지휘자는 마린 알솝Marin Alsop으로 2007년부터 볼티모어 심포니를 지휘하고 있다.) 올해로 버지니아 심포니 음악 감독직에 오른 지 21년이 된 그녀는 2010년에는 영국 북아일랜드 얼스터 오케스트라의 수석 지휘자가 되어 눈 코 뜰 새 없는 시간을 보내고 있다. 그래도 가장 많은 시간과 노력을 할애하는 곳은 1998년부터 음악 감독직을 맡고 있는 버펄로 필하모닉 오케스트라 Buffalo Philharmonic Orchestra(BPO)이다. 미국 뉴욕 주에서 뉴욕에 이어 두 번째로 큰 버펄로. 경제적 부침 속에서 백만 인구가 나름의 개인사를 일구며 살아가는 곳이다. 이곳의 오케스트라는 그녀의 지휘봉 아래 새로운 전기를 맞았다. 물론 그녀 역시 BPO와 함께 성장했다.

▌대공황 극복을 위해 창설된 오케스트라

버펄로 필하모닉의 2010–2011년 시즌은 창립 75주년을 맞아 분주한 한 해였다. 지리적 이점을 잘 이용하여 19세기 중반부터 날로 번창하던 버펄로는 1929년 대공황을 맞아 회복 불능의 위기에 빠진 듯했다. 희망의 빛은 루즈벨트 행정부가 뉴딜 정책을 시작하면서 비치기 시작한다. 이때 헝가리 출신 지휘자 슈크Lajos Shuk는 일자리 창출을 목표로 설치된 긴급구제국을 찾아가, 음악가들을 위한 일자리를 마련해야 함을 역설한다. 그 덕분에 대공황의 시기에도 관료들은 오케스트라에 기금을 쏟기로 결정한다. 그리하여 이름도 기묘한 '버펄로 긴급구제국 오케스트라'가 창립되었고, 이를 기반으로 1935년 버펄로 필하모닉이 탄생할 수 있었다. BPO를 재정적으로 뒷받침해 준 것은 다리, 도로, 댐, 공공건물 등을 건설하여 고용을 창출하는 뉴딜 정책의 핵심 지휘부, 공공사업진흥국이었다. 그곳에서 나온 재원으로 음악인 104명이 BPO의 창립 단원이 될 수 있었고, 이들의 고향이자 미국 역사 기념물인 클라인한스 홀도 뉴딜 정책 덕택에 건립되었다.

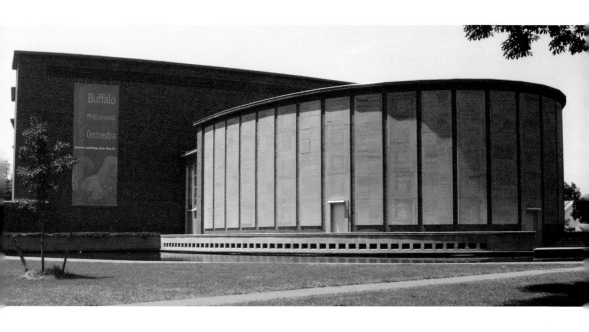

BPO의 고향 클라인한스 홀. 핀란드 출신 유명 건축가 사리넨Eero Saarinen(1910~1961)의 설계로 1940년 완공되었고, 1989년에 미국 국가 역사 건축물로 지정되었다.

▌팔레타와 함께한 버펄로 필하모닉 75주년 시즌

2010년 10월 2일, 2천여 청중으로 가득 찬 클라인한스 홀, 작은 체구의 여성 지휘자가 포디엄에 올랐다. 힘찬 손짓으로 단원들을 일으켜 세운 마에스트라 펠라타는 버펄로가 국경 도시인만큼 캐나다와 미국 국가를 연달아 지휘한다. 관객들도 모두 일어서 상기된 표정으로 국가를 따라 부르고는 차분히 첫 곡을 기다린다. 75년 전 버펄로 필하모닉 창립 연주회의 첫 곡이었던 베토벤의 「에그몬트 서곡」은 청중들의 감회를 이끌어 내기에 충분하다. 청중 대다수가 버펄로 시와 흥망성쇠를 같이한 은발의 노년들이니, 다음 연주자의 차이콥스키 바이올린 협주곡을 들으면서 대견함을 느꼈을 것이다. 남가주대USC 야샤 하이페츠Jascha Heifetz 석좌 교수라는 멋진 직함을 지닌 바이올리니스트 미도리Midori Goto의 연주를 들으며 청중들은 25년 전 꼭 같은 무대에 올랐던 열네 살 작은 소녀의 잔영을 떠올렸을 터이다.

BPO의 시즌 프로그램은 오래된 레스토랑에서 내놓는 서양식 정찬처럼 중

후하면서도 다채롭다. 모차르트, 베토벤, 브람스의 날에는 인기 교향곡들을 정련된 소리로 차분하게 전달해 주고, 쇼스타코비치, 프로코피예프의 날에는 음향 좋기로 소문난 클라인한스 홀과 궁합이 잘 맞는 BPO의 자랑인 관악부가 그 잠재력을 폭발시킨다. 자신감이 넘치는 펠라타의 지휘와 단원들의 성숙한 연주는 하나가 되어 작고도 큰 역사적인 홀을 충만하게 만든다. 무엇보다 BPO는 끊임없이 새로운 곡을 발굴하는 데도 앞장선다. 미국 현대 작곡가가 최근 10년 내 지은 소품들은 거의 모든 연주회에서 하나씩은 들을 수 있고, 지난 세대의 미국 작곡가는 이미 연주회의 중심을 이루고 있다.

2011년 4월 초, 제니퍼 고Jennifer Koh가 바

© BPO archive

버Samuel Barber(1910~1981) 바이올린 협주곡의 숨 가쁜 3악장을 화려하게 마쳤다. 연주회의 제목은 '새뮤얼 바버가 빌리 더 키드를 만나다'였다. 전반부는 바버의 협주곡이, 마지막 곡은 코플랜드 Aaron Copland(1900~1990)가 서부의 전설적 악당을 표현한 발레곡 「빌리 더 키드Billy the Kid」가 장식했다. 2010년 10월 2주 동안 진행된 거슈윈 페스티벌도 미국 음악 소개에 대한 열정의 소산이라고 할 수 있다.(2011- 2012년 시즌에는 듀크 엘링턴 페스티벌로 프로그램을 채웠다.) 첼리스트 린 하렐Lynn Harrell과 호흡을 맞춘 엘가 첼로 협주곡과 브람스 4번 교향곡을 선보인 날에 첫 곡으로 핀란드 현대 작곡가의 곡을 택한 것만 보아도 '지금'의 클래식 음악을 보여 주려는 BPO의 의도가

BPO 창립 50주년 기념 포스터. 당시 음악 감독은 구소련에서 이민한 바이코프Semyon Bychov였다.

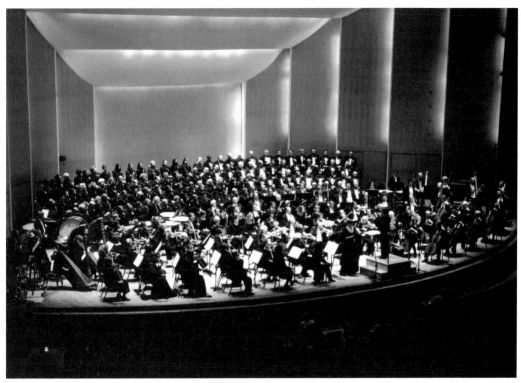

1976-1977시즌의 BPO. 이때 음악 감독은 현재 샌프란시스코 오케스트라 음악 감독으로 있는 마이클 틸슨 토머스였다.

여실히 드러난다. 이러한 노력은 2011년 BPO가 미국 작곡가협회가 주는 현대음악 편성 부문 우수상을 받는 성과로 이어졌다. 최우수상을 수상한 뉴월드 심포니는 BPO의 전 음악 감독 마이클 틸슨 토머스Michael Tilson Thomas 가 설립하고 지도하고 있으니 BPO와 관련이 없는 것도 아니다.

▌홀로코스트에 산화한 작곡가, 마르셀 티베르크

2011년 4월의 마지막 날, BPO는 한 오스트리아 작곡가의 2번 교향곡을 연주했다. 1930년대 약관의 지휘자 라파엘 쿠벨리크Rafael Kubelik(1914~1996)의 손짓 아래 초연된 지 거의 80년 만에 다시 연주된 것이었다. '홀로코스트 기념의 날'을 맞아 연주된 이 교향곡의 작곡가는 빈에서 활동하던 음악가 마

르셀 티베르크Marcel Tyberg(1893~1944). 이 곡이 다시 세상의 빛을 보기까지의 여정은 결코 순탄하지 않았다. 5년 전 한 노신사가 낡은 종이 뭉치가 담긴 쇼핑백을 들고 조앤 펠라타 앞에 나타나기 전까지 이 곡들은커녕 작곡가의 이름도 세상에 남아 있지 않았으니까. 나치의 유대인 탄압이 시작되자, 혈통상 16분의 1 유대인이었던 티베르크에게도 잔인한 운명은 다가왔다. 나치의 호구조사에 순진했던 어머니가 유대인 선조가 있었다는, 아니 그런 말을 전해 들었다는 대답을 한 것이다. 나치의 만행이 자기에게도 닥쳐올 것을 예감하기란 어려운 일

은 아니었기에, 티베르크는 비밀경찰이 들이닥치기 전 자기가 작곡한 모든 곡을 가방에 담아 지인에게 안긴다. 그리고 자신은 아우슈비츠 수용소에서 짧은 생을 마감하였다. 그 지인은 전쟁의 참화를 피해 미국으로 건너가 버펄로에 뿌리를 내렸지만, 낡은 가죽 가방만큼은 소중히 간직하고 있었다. 그 뒤 수십 년이 흘러 그 지인의 아들이자 티베르크에게 음악을 배웠던 어린 소년은 여든 줄의 노신사가 되어 아버지가 물려준 악보 뭉치를 들고 펠라타를 찾아갔다.

그의 얼굴에는 스승의 작품을 세상에 알려야 한다는 평생의 간절한 일념이 담겨 있었다. 악보를 봐 달라는 부탁을 거절했던 다른 지휘자들과 달리 펠라타는 그 곡의 가치를 알아보았다.(노신사는 티베르크 2번 교향곡의 초연자 쿠벨리크도 찾아갔고 곡을 복원하고픈 그의 열정도 확인했다고 한다. 하지만 이미 80대였던 쿠벨리크는 그 계획을 실행하지 못하고 1996년 세상을 떠났다.) 그녀는 수석 단원들과 연구 모임을 만들고, 곡 해석에 시간을 들였다. 그렇게 BPO는 2008년 5월 티베르크의 교향곡 3번을 클라인한스 홀에서 세계에 처음으로 선보였다. 수용소에서 생을 마감한 티베르크 자신도 생

NAXOS

Marcel
TYBERG
(1893-1944)

Symphony No. 3
Piano Trio

Michael Ludwig, Violin
Roman Mekinulov, Cello
Ya-Fei Chuang, Piano

Buffalo Philharmonic
Orchestra

JoAnn Falletta

© NAXOS

마르셀 티베르크의 3번 교향
곡 세계 초연 음반

전에 실제 연주를 들어 보지 못한 곡이었다. 특이하게도 테너 호른의 솔로 가락으로 힘차게 시작하는 이 곡은 당시 빈에 넘실대던 말러와 브루크너의 영향이 고스란히 담겨 있다. 특히 매우 빠른 론도 형식의 4악장은 신생 미국 대륙의 이미지를 그렸다고 해도 수긍할 수 있을 정도로 광막한 규모로 펼쳐진다.

티베르크의 작품이 버펄로에서만 연주된 것은 아니다. 2010년 11월 애리조나 피닉스 심포니의 젊은 음악 감독 마이클 크리스티Michael Christie는 슈베르트의 8번 교향곡 「미완성」을 지휘했다. 박수는 슈베르트가 작곡한 마지막 2악장이 끝나고 나서도 터지지 않았다. 쉼 없이 바로 3악장과 4악장을 연주했기 때문이다. 그날 연주된 「슈베르트 8번 교향곡의 완성」은 티베르크 악보 뭉치에서 발견된 작품 중 하나로 이번이 세계 초연이었다. 슈베르트의 스타일을 상상하며 이 유명한 미완성 교향곡을 마무리 지은 작품이었다. 버펄로에서 태어나 자랐고 고향과의 연을 지속했던 크리스티는 분명 티베르크의 작품을 접할 기회가 있었을 것이다.

▎특별히 길었던 BPO 75주년

버펄로의 관객들은 마음이 따뜻하다. 그들은 자신들이 사랑하는 오케스트라의 발전에 흐뭇해하고, 이곳을 찾아와 준 협연자들에게 언제나 아낌없는 박수를 보낸다. 2011년 1월의 마지막 토요일, 홀을 가득 메운 2천여 청중들은 협연자 조이스 양Joyce Yang이 살구색 드레스를 입고 등장하자 누가 먼저라고 할 것 없이 모두 일어나 박수로 맞았다. 커튼콜 때보다 더 긴 입장 기

립 박수였다. 사실 이날엔 시즌 메인 공연 중 하나인 랑랑Lang Lang과의 협연이 예정되어 있었다. 하지만 연주 전날 밤 랑랑이 건강 문제로 공연을 취소했고, BPO 사무국은 그날 밤부터 협연이 가능한 연주자를 찾느라 비상이 걸렸다. 다행히 당일 아침 조이스 양과 연락이 닿았고 그녀는 그날 저녁 눈구름을 뚫고 버펄로를 찾아 예정된 라흐마니노프 2번 협주곡을 깔끔하게 연주했다. 음악회에서 흔치 않은 입장 기립 박수는 긴급한 부탁에도 이곳까지 와 준 연주자에 대한 감사의 뜻이었다. 이번 BPO의 75주년 시즌은 평소보다 두 달 늦은 7월 10일에 끝났다. 6개월 뒤 다시 버펄로를 방문한 랑랑이 연주한 차이콥스키 1번 협주곡의 잔향은 조이스 양을 격려했던 바로 그 청중들(1월의 티켓으로 무료입장이 가능했다)의 환호와 뒤섞여 창립 75주년의 마지막을 자축했다.

클래식 음악의 위기, 무엇을 할 것인가

클래식 음악의 위기는 분명하다. 그 위기는 무엇보다도 이 음악을 즐길 줄 아는 사람들의 절대 수가 줄고 있기 때문이다. 클래식 음악을 즐기는 방법을 자연스레 체득하기란 쉽지 않고, 팍팍한 현실의 삶은 이전에 비해 매우 낮아진 문턱마저 넘기 힘들게 만든다. BPO도 똑같은 위기에 처해 있다. 후원 회원들은 노년층이 주를 이루며, 젊은 관객은 가뭄에 콩 나듯 한다. 학생이라면 단돈 20불로 수준급 클래식 연주회를 다섯 번이나 마음대로 골라 볼 수 있는데도 말이다. 게다가 전체 공연의 40퍼센트 정도는 팝스 오케스트라 공연에 할당되고, 티켓 판매율은 클래식을 압도한다. 미국 메이저 오케스트라가 헤비메탈 그룹과 협연을 하고, 대중음악 가수에게 헌정하는 음악회를 기획하는 이면에는 이러한 숨길 수 없는 숫자들이 존재한다. 적어도 미국 클래식 음악계 스스로는 '고급문화'라는 자위적, 인위적 구별에 기대어 자신의 권위를 지켜 내기가 불가능함을 잘 알고 있는 듯하다.

클래식 인구가 줄어들기 시작한 1960년대, 만화 『피너츠』의 작가 찰스 슐츠가 그린 BPO 1967-1968시즌 티켓 판매 포스터는 화젯거리가 되었다. 포스터에는 슈뢰더가 베토벤 피아노 소나타 11번을 치고 있다.

BPO는 스스로를 낮춘다. 콘서트가 없는 평일에 단원들은 마이너리그 야구장 그라운드에서, 야외 동물원에서, 공공 도서관의 작은 홀에서, 외곽 지역의 중고등학교 강당에서 악기를 조율한다. 음악 교육도 중요한 일 중 하나다. 단원들은 학교에 찾아가 음악 강의를 하고, 학생들과 함께 교향곡을 연주하며, 젊은 작곡가의 곡을 처음으로 연주해 주고 비평하는 행사도 마련한다. 어떻게 해서든 사람들을 찾아가서 만나는 것, 또 미래 세대가 이 음악이 지닌 즐거움을 잃지 않도록 하는 것이 이들의 사명인 듯이 말이다. 현대 사회에서는 클래식 음악 역시 생존을 위해서 대중음악계와 비슷한 원리—스타에 기댄 팬덤—로 운영될 것이다. 하지만 클래식 음악의 힘은 그 근본을 잘 지켰을 때 나온다. 미국 음악계에 뚜렷한 족적을 남기고 있는 버펄로 필하모닉(2010년에는 클래식 부문 그래미상을 수상했고, 2011 시즌에도 네 장의 음반을 출시했다)은 현대 문화의 높은 파도를 타 넘는 작고 강한 오케스트라가 되려면 어떻게 해야 하는지를 보여 주는 전범이라 해도 과언이 아닐 것이다.

두 바이올리니스트 – 상흔의 치유

Romel Joseph & DBR

로멜 조제프와 DBR

댈러스, 2010.2.

▌신의 징벌

계몽주의 시대의 순박남 '캉디드'에게 포르투갈 리스본은 의문의 땅이었다.(잘 알겠지만 이 순박남은 18세기 프랑스 계몽주의의 스타 지식인 볼테르Voltaire(1694~1778)가 1759년에 펴낸 소설 『캉디드 또는 낙천주의Candide ou l'Optimisme』의 주인공이다.) 폭풍우를 뚫고 리스본에 도착했을 때 그를 맞은 것은 땅이 갈라지고 건물이 무너지는 대참사. 이 순박남은 지축이 흔들리는 충격에 의식을 잃고 건물 잔해 더미 위에 쓰러진다. 1755년 11월 1일 오전, 가톨릭교회의 성대한 축일인 만성절 분위기에 들떠 있던 리스본은 순식간에 아수라장이 되었다. 이날 리스본은 도시 인구의 4분의 1인 5만 명을 잃었고, 대부분의 건물이 산산이 부서졌다.

겨우 의식을 되찾은 캉디드는 모든 게 궁금해진다. 교회는 왜 지진으로 영문도 모른 채 죽어 간 리스본 사람들(그중에는 많은 수의 성직자도 있었다!)을 '신의 징벌'을 받아 마땅한 악랄한 죄인으로 규정하는지, 철학자들은 왜 이 지옥 같은 상황에도 세상 만물이 예정된 조화를 이루고 있다고 하는지 말이다.('예정 조화설'은 당대의 철학자 라이프니츠의 형이상학 원리 중 하나였다. 물론 볼테르의 비판은 라이프니츠 형이상학에 대한 피상적인

1755년 리스본 대지진 때 무너진 채 지금까지 남아 있는 카르무 수도원의 회랑부

이해에 기초한 것이었다.) 게다가 어찌하여 정작 대중이 택한 치유책이란 것이 고작 참사를 이교도의 탓으로 몰아 무고한 사람들을 불태워 죽이는 것이었는지도.(악을 단죄하는 화형식은 1756년 6월 20일에 리스본 광장에서 성대하게 거행되었다.) 이 지진은 인간에 대한 신뢰를 키워 가면서도 한편으론 인간의 몽매함에 대해 고민하던 18세기 계몽주의 정신을 예리하게 자극했다. 꺼져 가는 권력을 놓기 싫었던 교회는 어떻게든 '잔인한 신'에 대한 설명을 마련해야 했다. 망자를 '타락한 죄인'이라 모욕하는 것 외에는 뾰족한 수가 없었지만 말이다. 라이프니츠의 '예정 조화설'에 대한 과도한 맹신과 얕은 이해에서 비롯된 지식인들의 안일한 낙천주의 역시 송두리째 흔들렸다. 타성에 젖어 비판적 사고 없이 살아가던 대중의 무지함도 적나라하게 드러났다.

인간이 상상할 수 없는 재앙을 겪으면 그동안 지녀 왔던 믿음이 뿌리부터 흔들리기 시작한다. 외적으로는 자신이 발 딛고 살던 '세계'에 대한 신뢰가 무너지고, 내적으로는 폭력을 통해 재해의 공포를 해소하는 군상을 보며 인간의 나약함을 자각한다. 그러다 시간이 지나면 '신뢰를 무너뜨린 세계'와 '인간다움의 상실'을 설명하기 위해 기존의 앎에 대한 회의와 반성, 재창조의 과정이 시작된다.

▌지진으로 무너져 내린 작은 음악 학교

2010년 벽두 세계를 놀라게 한 아이티 지진이 일어나고 석 달이 지났을 무렵, 미국 곳곳에서는 1월 12일의 지진으로 무너져 내린 한 음악 학교의 재건을 돕기 위한 여러 음악회가 열렸다. 그곳은 뉴 빅토리언 학교New Victorian School라는 곳으로, 아이들이 진흙으로 구운 과자를 먹고 연명하는 빈국 아이티에서 클래식 음악을 가르치는 작은 음악 학교이다. 이 학교의 설립자는 바이올리니스트 로멜 조제프Romel Joseph 씨다. 찢어지게 가난한 아이티 하

로멜 조제프 씨와 뉴 빅토리
언 학교 학생들의 2012년 모
습. 조제프 씨는 학교의 재건
과 어린이들의 음악 교육을
위해 재단을 설립하여 적극
적으로 후원과 지원을 얻어
내기 위해 노력하고 있다.

류층 가정에서, 그것도 두 눈이 보이지 않는 장애마저 안고 태어난 그의 삶
은 어린 시절 우연히 접한 바이올린 덕에 완전히 뒤바뀌었다. 바이올린은
그의 삶의 희망이 되었고, 그 희망은 풀브라이트 장학생, 줄리아드 음대 석
사, 보스턴 심포니 단원으로 이어지는 화려한 경력의 동반자가 되어 주었
다. 그러나 1991년, 갓 서른을 넘긴 그는 보장된 달콤한 성공의 유혹을 과
감히 뿌리치고 가난한 조국의 아이들에게 음악의 아름다움을 전파하겠다는
일념으로 아이티에 돌아갔다. 그리고 그곳에 클래식 음악을 가르치는 학교
를, 그것도 초등학교를 세웠다.

그런데 이 지진으로 그 학교가 완전히 무너진 것이다. 교장 조제프 씨도 건
물 잔해에 깔려 다리가 짓뭉개졌다. 그는 옴짝달싹하지 못하는 극한 상황에

서, 자기가 즐겨 연주하던 바이올린 협주곡들을 머릿속으로 연주하며 삶의
희망을 놓지 않았다. 그가 세상의 빛을 다시 본 것은 18시간 후, 하지만 구
출되자마자 안타깝게도 만삭의 부인이 잔해 더미에 깔려 유명을 달리했다
는 소식을 들어야 했다. 그러나 이러한 비극은 오히려 그의 신념을 담금질
했다. 그는 가까스로 몸을 가누면서도 음악으로 사랑을 나누는 꿈을 포기하
지 않을 거라 단호히 말한다. 현대 예술이 잊고 있었던 예술의 본래적 속성
중 하나인 '치유'가 효과적으로 드러나기를 바랄 뿐이다.

아이티를 기리는 현대 음악가 DBR

아이티 지진 참사를 안타까워하는 또 한 명의 바이올리니스트가 있다. 바로
아이티 이민자 가정에서 태어난 대니얼 버나드 로메인Daniel Bernard Roumain
(DBR)이다. 그는 탄탄한 클래식 실력을 바탕으로 재즈, 민속 음악 등을 왕성
하게 흡수하여 자신만의 새로운 음악 세계를 창조하는 음악가이다. 열정과
실력, 더불어 학구적인 면까지 조화된 그의 '새로운 시도'는 군건한 기반

© Leslie Lyons

아이티 이민자 출신 바이올
리니스트 DBR

위에 서 있다. 2010년 2월 25일 그는 댈러스 윈스피어 오페라하우스에서
「링컨의 민중을 위한 다윈의 명상Darwin's Meditation for the People of Lincoln」이라
는 공연을 선보였다. 같은 해 같은 날(1809년 2월 12일)에 태어나 기존의
편견과 독선을 뒤엎는 데 생을 바친 영국의 과학자 다윈과 미국의 정치인
링컨. 그는 다윈의 편지글과 링컨의 연설문을 공연장 이곳저곳에 비추며,
아이티의 민속적 색채가 강하게 가미된 선율을 연주했다. 진화론으로 인해
비로소 개별적 인간 존재가 신에게서 벗어날 수 있는 계기가 마련되었기에,
'다윈'이라는 이름은 곧 '자유'를 상징한다. 그리고 '링컨'이라는 이름은
'사람들people'을 국가의 근간이자 목적으로 보는 민주 사회의 '평등'을 뜻
한다. 로메인의 음악은 다윈의 자유와 링컨의 평등에 자신의 민족적 조국
아이티의 자랑스러운 1791년 혁명의 역사를 버무린 것이라고 한다.(프랑스

DBR은 클래식을 바탕으로 재즈, 민속 음악 등을 흡수하여 자신만의 독특한 음악 세계를 창조한다.

혁명 2년 후인 그해 아이티 사람들은 프랑스 식민 지배를 축출하고 노예 제도를 폐지하여 세계사 최초로 아프리카계 사람들만의 공화국을 수립했다.) 자랑스러운 역사를 지녔음에도 지금 빈곤과 차별, 지진 참사로 커다란 아픔을 겪고 있는 사람들을 어루만지고 다시금 자긍심을 불어넣어 주고자 함이었으리라.

30만 명이 넘는 목숨을 앗아간 지진의 충격은 쉬이 가시지 않겠지만, 세계 곳곳에서 뻗어 오는 온정의 손길은 이들이 희망의 끈마저 놓게 내버려 두진 않았다. 낙담한 이들에게 가장 무서운 것은 고립감일 터. 어려운 일을 당했을 때 나 홀로 남겨지지 않았다는 느낌을 가질 수 있다면 삶의 불씨는 다시 피어오를 수 있다. 캉디드가 지진 참사에서 새로운 시대의 태동을 보았듯, 아이티인들도 이 참사를 딛고 새로움을 창출할 수 있을 것이다. 아직은 여린 이들의 의지가 꺾이지 않도록 우리가 약간의 도움만 준다면.

아이티의 미국인 대사

이 글을 쓰던 때를 떠올리면 '우연적인 필연'이라는 말을 되뇌게 된다. 어느 날 달리기를 하면서 들은 라디오 프로그램에서 한 바이올리니스트가 지진으로 무너진 아이티 음악 학교 재건을 위해 분투하고 있는 이야기가 흘러나왔다. 게다가 그는 줄리아드 음악 학교 졸업생인 시각 장애인이었다. 이때만 해도 아이티 지진과 관련된 이야기를 쓸 생각은 없었다. 그런데 학회 참석 차 텍사스 오스틴을 가게 된 터에 이것저것 뒤적거리다 우연히 어느 젊은 음악가가 댈러스에서 특이한 제목의 현대 음악 공연을 하는 것을 알게 되었다. 좀 더 들여다보니 이 친구도 아이티 출신에다 바이올리니스트였고, 마침 그의 공연은 텍사스에 도착하는 바로 그날 하루만 열렸다. 덕분에 글의 제목이 '두 바이올리니스트'가 되었다.

아이티 지진이 일어난 지 벌써 5년이 훌쩍 지났다. 그사이 2011년 3월 일본 도호쿠東北 지진이 일어났고, 사람들이 자연에 대한 공포와 함께 삶의 무력감을 느낄 계기도 늘었다. 아직 시각 장애인 바이올리니스트 로멜 조제프 씨가 음악 학교를 얼마나 복구했는지 추적하기도 쉽지 않고, 또 아이티 사람들이 어떻게 이 타격을 딛고 일어서고 있는지 미국에 살면서도 소식을 듣기 쉽지 않지만, 사람들의 지속적인 관심과 노력으로 언젠가 이 가난한 나라를 어느 정도 정상 궤도로 돌려놓으리라고 생각한다. 그리고 여기에 그 노력들 중 하나만 소개하고 싶다.

아카데미 남우주연상을 두 번이나 거머쥐며 이미 역사에 남을 명배우가 된 숀 펜 Sean Penn. 그는 지난 2012년 1월 14일 새로운 직함을 갖게 되었는데, 이름 하여 '아이티 앰배서더'이다. 아이티 정부가 그에게 공식적인 아이티 대사 임명장을 수

여한 것이다.(명예 대사가 아니다.) 아이티 시민도 아닌 그에게 대사직을 수여한 데는 아이티를 대표하여 세계적으로 활동하기를 바란다는 뜻도 담겨 있겠지만, 아이티를 위한 그의 헌신에 감사의 마음을 표하는 의미가 더 컸다. 숀 펜의 헌신은 그의 연기만큼이나 남달랐다. 그의 행보는 보통의 의식 있는 연예인

© Rámon Espinosa/AP

영화배우 숀 펜이 지진으로 무너진 아이티 왕궁 재건을 위해 봉사하는 모습

들처럼 할리우드에서 성대하게 벌어지는 기금 모금 행사에 참여하거나, 피해자들을 걱정하는 인터뷰를 언론에 제공해 주는 '미국식' 자선 행위를 넘어선다. 지진이 일어난 직후 그는 곧장 아이티로 날아갔다. 숀 펜은 그곳에서 아이티 지진 이재민들을 돕는 J/P HRO 재단을 직접 세우고 아예 사는 곳도 옮겨 구호 활동에 매진했다. 그가 설립한 재단은 지진 이후 가장 신속하게 세워진 민간 구호 조직이었다. 무너진 폐허를 치우고, 집을 잃은 주민들에게 수만 채의 임시 거처를 마련해 주며, 의료 체계 구축에 매진하였다. 배우 숀 펜은 2012년 4월 말 '2012년 평화의 인물'로 선정되었다. 투표로 선정되는 이 영예는 그의 아이티 구호 활동을 기린 것이다.(그런데 '평화의 인물'을 뽑는 투표권은 아무나 가질 수 있는 게 아니다. 이 영예로운 타이틀은 노벨 평화상 수상자 총회에서 결정된다.)

클리블랜드 오케스트라의 여름

Cleveland Orchestra

블러섬 페스티벌 Blossom Festival
쿠야호가밸리, 2010.7.2.~9.5.

▌아테네의 '등에' 소크라테스의 애국심

사람들은 자기가 나고 자란 곳을, 자기가 속한 나라를 사랑한다고, 또 사랑
해야 한다고 말한다. 그리고 그 방법은 사람마다 다르다. 하지만 자신이
'애국자' 라는 믿음이 투철한 이들은 자신들이 선택한 행위만을 애국愛國,
애향愛鄉, 애족愛族, 애교愛校의 모범으로 삼고 모두가 그 길을 따라야 한다고
말한다. 사랑을 '강제'하는 것도 모자라, 그 모범과 다른 생각과 행동을 단
죄하고 심지어는 물리적으로 탄압하기도 한다. 그들에게는 정녕 '애국의
길'은 무엇이며, 도대체 '애국심'은 무엇인지를 생각하는 일이 그다지 중
요하지 않다. 자신들이 그 길을 정의하고, 애국적인지 아닌지를 판단할 수
있는 힘과 권력만 가지고 있다면 본질은 중요치 않기 때문이다.

예로부터 무언가의 본질을 묻는 철학자들은 권력자들에게 성가신 존재였
다. 매일같이 진리를 묻던 소크라테스가 일흔이 넘은 나이에 501명의 배심
원 앞에서 죄 없음을 변론해야 했던 이유도 사실은 그가 아테네의 권력자들
을 불편하게 만들었기 때문이다. 그는 "아테네 젊은이들을 타락시키고, 아
테네 시가 믿는 신을 믿지 않는다"는 죄목으로 법정에 섰다. 이 죄목을 곰
곰이 뜯어보면, 소크라테스가 세상이 일방적으로 주입하는 가치를 곱씹어

젊은이들 스스로의 힘으로 참과 거짓, 옳고 그름을 분별하도록 일깨웠으며, 그 사유와 고찰의 대상이 신까지 이르렀다는 뜻에 다름 아니다. 스스로를 아테네를 올바른 길로 이끌기 위한 '등에'라고 부른 쓴소리꾼 소크라테스는 자기 마음대로 애국의 길을 제시하기를 즐기는 '애국자들'에게 눈엣가시였음이 틀림없다.(고소인 중 한 명인 멜레투스는 소크라테스가 말한 '애국자philopolis'라는 칭호에 몹시 만족했다.) 옳고 그름을 묻는 자는 '애국자들'에게 죽임을 당한다. 하지만 참과 거짓을 따지는 것은 그럴 만한 가치가 있다. 당신은 무엇을 선택할 것인가. 독배를 마시고 생을 마감한 최초의 철학자가 남긴 질문은 지금도 유효하다.

아직도 사람들은 애국심이 무엇인지 묻는다. 애국심을 지니는 것이 바람직한 일인지조차 확실하지 않다. 전쟁터에서는 개인의 도덕적 신념과 무관하게 살인을 저질러야 애국자가 되기도 한다. 전쟁은 두 애국자 집단 긴의 충돌이므로, 테러리스트라 비난받는 이들도 자기 나라에선 애국자일지도 모른다. 게다가 과도한 애국주의는 우리가 아닌 다른 사회에 대한 적개심을 키우는 경우도 많아서 사회를 위험에 빠뜨리기도 한다. 또 애국심이 비이성적인 감정인지, 합리적 성향에서 비롯되는 것인지조차 불분명하다. 마음속에서 찡하고 공명하는 감정적 경험을 떠올려 보면 애국심의 유類 개념은 '감정' 같지만, 그렇게 인정하고 나면 애국심을 권장하는 사회는 감정에 호소하는 비합리적 운영 원리에 기대고 있음을 고백하는 셈이 된다. 국가를 부르지 않는다고, 곧 애국심이 없다는 이유로 개인을 처벌한다면 개인의 자유를 제한하는 것이니 말이다. 어떤 이들은 애국주의가 지배 계급의 지속적인 통치를 위해 조작된 것이라고 분석하기도 하고, 또 다른 이들은 인간이 생존을 위해 자기가 속한 공동체와의 유대 관계를 스스로 설정하도록 진화했다고 말한다. 어쨌건 '애국심'이란 누구에게나 친숙하게 느껴진다. 하지만 한 꺼풀 들추어 보면 알 듯 말 듯 모르는 것투성이다.

2010년 미국 독립 기념일 주말 클리블랜드 오케스트라의 시청 앞 콘서트 후 벌어진 불꽃놀이

© Roger Mastroianni

© Roger Mastroianni

독립기념일, 여름의 시작 - 블러섬 페스티벌

해마다 7월 초가 되면 미국은 축제 분위기에 빠진다. 7월 4일 독립기념일 Independence day, 1776년 영국에 저항하여 독립 선언서를 선포한 날, '모든 인간은 평등하다' 는 일갈로 하늘에서 받았다던 왕권을 무력화한 날, 세계 사적으로 민주주의가 시작된 날을 기리기 위해서이다. 미국인들의 삶에서 독립기념일 밤 불꽃놀이는 1년의 정점을 축하하는 빼놓을 수 없는 행사이다. 어느 지역에 있건 이날에는 가족이나 동네 사람들끼리 모여 바비큐를 굽고, 시원한 맥주를 마신다. 그리고 밤하늘을 수놓는 놀랄 만큼 많은 수의 불꽃들을 보며 본격적인 여름의 시작을 기뻐한다.

2010년 블러섬 페스티벌이 열린 블러섬 뮤직 센터에 모인 청중들. 저마다 가장 편한 자세로 음악회를 관람한다.

클리블랜드 오케스트라의 10주 동안의 여름 축제 '블러섬 페스티벌Blossom Festival'은 이 독립기념일을 즈음하여 시작한다. 1968년 더들리 블러섬Dudley Blossom 가문은 당시로서는 천문학적인 8백만 불을 오케스트라에 쾌척하였고, 그 후원금은 클리블랜드 40킬로미터 남쪽 쿠야호가 국립 공원의 산자락에 오케스트라의 여름 별장을 짓는 데 쓰였다. 개관 공연은 당연히 클리블랜드 오케스트라의 몫이었고, 1968년 7월 19일 클리블랜드의 전설 조지 셀George Szell(1897~1970)은 베토벤의 「헌당식」 서곡 등으로 기획된 개관 연주회를 선보였다. 그가 세상을 뜨기 꼭 2년 전의 일이었다.

▌클리블랜드 사운드의 창조자 조지 셀

헝가리에서 태어나 빈에서 피아노 신동 소리를 들으며 자란 조지 셀은 17세에 우연히 지휘봉을 잡은 뒤로 줄곧 지휘자의 길을 걸었다. 18세에는 지금의 베를린 국립오페라에서 음악 감독 조수로 일하게 되는데, 당시 음악 감독은 독일 낭만주의 음악의 정점을 장식한 리하르트 슈트라우스Richard Strauss(1864~1949)였다. 셀은 두 해 동안 거장과 친교를 쌓으면서 그의 장점들을 하나하나 배워 나갔다. 예순이 다 된 슈트라우스도 그의 재능을 알아보았고, 주저 없이 약관의 셀을 음악계에 추천하여 지휘자로서의 길을 열어 주었다. 셀은 8년 뒤인 1924년에 베를린 국립오페라단 수석 지휘자로 금의환향함으로써 슈트라우스의 눈이 정확했음을 입증하였다.

셀의 경력이 꽃핀 곳은 미 대륙, 그것도 이리 호 연안의 공업 도시 클리블랜드였다. 셀은 1946년 클리블랜드 오케스트라의 음악 감독을 맡았고, 세상을 떠날 때까지 24년 동안 오케스트라를 담금질하는 데 온 힘을 기울였다. 오케스트라 운영 전권을 보장받은 셀의 혹독한 훈련은 이내 조금씩 소문이 나기 시작했다. 그는 클리블랜드 오케스트라를 자신의 음악적 이상을 실현하는 이상적 악기로 단련하고자 하였다. 셀의 목표를 달성하려면 모든

이들의 고통이 따를 수밖에 없었다. 비평가들은 너무나 과도하게 연습한 나머지 도리어 실제 음악회에서 그 진가가 드러나지 않는다고 걱정했고, 단원들은 "클리블랜드 오케스트라 연주의 진수를 만끽하고 싶다면 리허설 때 오라"고 말하며 지친 몸을 달랬다. 셀도 이를 부인하지 않고 이렇게 말한다. "우리는 일주일 동안 매일같이 음악회를 연다. 단 관객은 그중 이틀만 들어오지만." 하지만 이 '과도한 연습'은 주말에 있을 공연만을 위한 것이 아니었다. 문화적 토대가 얕은 미국 공업 도시에서 속성으로 튼튼히 뿌리를 내리기 위해서는 뼈를 깎는 연습밖에는 길이 없었던 것이다.

혹독한 연습은 풍족한 결실로 돌아왔다. 이들은 미국 오케스트라 '빅 5'에 당당히 거명되었고(나머지는 뉴욕, 시카고, 보스턴, 필라델피아 오케스트라다), 그중에서도 가장 인상적인 소리를 들려준다는 평가를 받기 시작했다. 흥분하지 않는 셀의 냉철한 지휘를 바탕으로 한 날카로우면서도 명징하고 투명한 연주를 들으면 이내 그들의 음악에 흠뻑 취할 수밖에 없다. 허영도 없고, 과장도, 자만도 없다. 오직 실력뿐이다. 1950~1960년대 클리블랜드 시의 전성기(지금의 2배도 넘는 90만 명의 사람이 살았다)에 작은 공업 도시 오케스트라의 예술적 성과는 클래식 음악계의 일대 사건이 되었다. 그때부터 클리블랜드 사람들은 온 마음을 담아 오케스트라를 지역 스포츠 팀처럼 사랑하게 되었다. 당시 팬들은 타 지역 순회공연을 마치고 돌아오는 단원들을 환영하기 위해 'Bravo!'라고 적힌 손팻말을 들고 공항으로 몰려갔고, 큰 소리로 '우리가 최고다!'라는 구호를 외치며 그들이 나오기만을 기다렸다고 한다. 그러한 열광은 중소 공업 도시

의 문화적 열등감을 해소해 준 데 대한 감사의 표시였는지도 모르겠다.

▌한여름 밤의 '애국적' 음악회

그렇게 열광적인 팬들을 확보하고 있는 클리블랜드 오케스트라의 여름 축제가 성대하지 않을 리 없다. 독립기념일 주말에 방문한 블러섬 음악 센터는 2만여 명의 청중으로 가득했다. 사람들은 저마다 들고 온 의자와 담요, 간이침대를 펼치고 가장 편안한 자세로 음악에 빠져들었다. 어린아이부터 할아버지까지 대가족들이 모인 잔디밭 어디서나 음식과 와인, 미소 띤 얼굴들을 볼 수 있었지만, 어느 곳에서도 소음은 들려오지 않았다. 산속을 가득 메운 청중의 모습과 설명하기 어려운 역설적인 고요함의 공감각적 경험은 연주되는 음악보다 더 강렬한 전율을 선사했다.

'American Spectacular'라는 부제가 붙은 2010년 연주회 목록은 철저히 미국 작곡가들의 곡으로 짜였다. 번스타인Leonard Bernstein(1918~1990), 코플랜드의 곡들을 위시하여 영가곡과 미국 군대의 행진곡들이 이어졌다. 독립기념일 밤 음악회는 페스티벌을 위해 따로 꾸려지는 블러섬 페스티벌 밴드가 연주했다. '미국에 대한 경의'라는 부제가 붙은 이 음악회의 첫 곡은 미국 국가 「별이 빛나는 깃발」이었으니 애국심을 환기하는 프로그램으로 이만한 것도 없을 것이다.

하지만 청중은 고요하다. 호기심에 주위를 둘러보아도 관객들의 표정은 놀랍도록 변함이 없다. 저마다 애국심을 자극하는 곡들에 마음속으로 반응하지 않을 수는 없었을 것이다. 하지만 열광과 이성, 예술과 선동을 날카롭게 구별하는 식견을 지니는 게 맹목적 나라 사랑보다 나은 미덕이라는 듯 다들 흥분을 억누르는 모습이다. 미국에서 전성기 대비 가장 쇠퇴한 도시 중 하나인 클리블랜드(클리블랜드뿐 아니라 5대호 연안 도시들이 모두 이러한 상황이어서 이곳은 '녹슨 지대'라고 불린다) 시민의 자존심인 오케스트라가 '애

국'을 말해도 시민들은 흔들리지 않으려 애쓴다. 자기가 속한 집단에 대한 과도한 애착은 열광으로 나타나기 십상이고, 열광으로 합리적 판단이 흐려지면 별로 좋지 않은 결과가 초래된다는 걸 잘 아는 눈치다. 미국인들은 언제 어디서나 국가를 부르며 지나칠 정도로 애국을 말한다고 놀림의 대상이 되곤 한다. 그들을 겪으며 놀란 것은 그렇게 애국을 강조하는데도, 개인들은 그것을 즐기기는 하되 휩쓸리지는 않는다는 점이다. 이들은 애국을 말하면서도 '국가의 간섭'과 '개인의 삶' 사이의 바람직한 균형에 대해 끊임없이 되묻는 듯하다. 내가 없으면 국가도 없으니 국가도 나에게 '예의'를 지켜야 한다는 듯이 말이다.

클리블랜드 오케스트라의 고향 세브런스 홀. 시민들은 이 오케스트라에 스포츠 팀에 버금가는 열광을 보낸다.

ⓒ Roger Mastroianni

▌개인과 집단 사이의 '예의'

개인과 집단의 균형, 그리고 서로 간의 예의는 클리블랜드 오케스트라에서
도 문제가 되었다. 이보다 몇 개월 전인 2010년 1월 중순 클리블랜드 오케
스트라가 파업을 한 것이다. 30년 만의 일이었다. 연미복 차림의 단원들은
악기 튜닝까지 마치고 연주를 시작하기 직전 자리를 박차고 일어나 무대 아
래로 내려갔다. 그러고는 자신들의 의견을 담은 전단을 관객에게 돌리는,
(뉴욕타임스의 표현을 빌리자면) "화염병 투척에 버금가는" 행위를 했다.
또 그들의 고향인 세브란스 홀 앞 거리를 팻말을 들고 행진하기도 했다. 클
리블랜드에서는 연예인 대접을 받는 그들이었기에 세간의 관심은 대단했
다. 파업의 시초가 된 쟁점은 단원 급여 및 보험료 지원 삭감이었지만, 최
종 타협안을 보면 서로 간의 '예의' 문제도 컸던 것 같다. 경제 사정을 고
려한 단원들이 먼저 급여 동결을 제안했음에도 경영진은 삭감 후 보전하는
안을 내놓았던 것이다. 급여에서 자신의 가치를 확인하는 미국식 사고에서,
더군다나 음악계에서의 삭감 제안은 그들의 자존심에 상처로 다가왔을지도
모른다. 하지만 이 파업은 며칠 만에 끝이 났다. 급여를 동결하자는 단원들
의 안을 수용하는 대신, 추가적 보상 없이 10회의 음악회 혹은 리허설을 더
행하기로 한 중재안을 서로가 받아들인 것이다. 오케스트라의 재정 적자가
급여 삭감안의 원인이라면, 단원의 자존심을 꺾지 않고 음악회를 더 열어
그 수입으로 적자를 메우자는 뜻일 것이다. 서로 소통을 통해 균형점을 찾
은 결과이다.

▌독립기념일의 아이러니, 「1812년 서곡」

이 산속에서 사흘간 열린 독립기념일 음악회의 마지막 곡은 차이콥스키의
「1812년 서곡」이었다. 사실 7월 4일 독립기념일엔 미국 어디에 있건 이 곡
을 들을 수 있다. 금관의 우렁찬 소리와 대포가 연달아 발사되는 피날레의

울림이 사라질 즈음, 밤하늘을 향해 펑하며 불꽃을 쏘아 올리는 것이 전통에 버금가는 관습이다. 이날도 서곡의 피날레가 끝나자 어김없이 산 너머로 불꽃이 솟아올랐다. 조용히 음악을 감상하던 관객들은 고막을 찢는 폭죽소리에 환호하며 그동안의 침묵을 깬다. 차이콥스키가 1880년 작곡한 이 곡은 1812년 9월 나폴레옹 군대가 모스크바에서 패퇴한 사건을 기념하는 곡이다. 이 곡에서 프랑스 군의 상징으로 쓰인 주제는 프랑스 대혁명의 노래 「라 마르세예즈」이고, 멜로디가 조금씩 커져 가며 프랑스 군대의 발걸음이 가까워 옴을 알린다.(하지만 나폴레옹 군대가 모스크바를 향하던 시절 이 노래는 프랑스에서 금지곡이었다. 나폴레옹은 프랑스 대혁명의 수혜자였지만, 황제가 된 이후인 1805년 '시민의 자유'를 외치는 이 곡을 금지하였다.) 독재에 맞서 자유를 향해 행진하자고 외치는 「라 마르세예즈」 선율은 대포한 방에 완전히 사그라지고, 이어 러시아 제정 시절 국가인 「신이여 차르를 보호하소서」의 주제가 상엄하게 시작한다.

미국인들은 "모든 사람은 평등하게 태어났다. 그들은 조물주로부터 양도할 수 없는 권리들을 부여받았으며, 그중에는 생명과 자유와 행복의 추구가 있다We hold these truths to be self-evident, that all men are created equal, that they are endowed by their Creator with certain unalienable Rights, that among these are Life, Liberty and the pursuit of Happiness"라는 역사상 가장 유명한 영어 문장이 탄생한 날을 축하하기 위해 '전제주의'의 승리를 담은 곡을 듣고 환호하는 아이러니를 매해 경험한다.(물론 1812년이 미국과 아예 관련 없는 것은 아니다. 지금의 미국 국가는 이해 시작하여 1815년에 끝난 영국과의 전쟁을 기리기 위한 곡이었다. 1812년의 모스크바 패퇴와 1814년 나폴레옹의 멸망은 영국이 대서양 바깥에 힘을 쏟을 여유를 주었기에 벌어진 전쟁으로 볼 수 있다.)

네가 태어난 조국을 사랑하라는 '상대적' 가치와 인간으로 태어나면 누구나 가져야 한다는 자유와 평등이라는 '보편적' 가치의 충돌을 이만큼 적나

© Cleveland Orchestra

1994년 7월 5일 클리블랜드 인디언스의 홈구장에서 국가를 연주하는 클리블랜드 오케스트라

라하게 드러내는 역설적 상황도 없을 듯싶다. 보편과 개별, 절대와 상대, 개인과 집단 사이의 균형과 조화를 이루기란 너무나 어려운 일이다. 하지만 권력을 이용해 상대적인 것을 절대적이라 포장하고, 보편적 인간인 개인에게 특수한 집단에 종속되어야 한다고 강제한다면 월권도 아주 큰 월권이다. 민주주의는 '모든 사람이 동등하다'는 것에서 그 이론적 기반을 찾는다. 그렇다면 그 운영 원리는 다수결이 될 수 없다. 민주주의의 핵심은 '동등한' 사람들의 생각을 존중하는 것, 그것을 바탕으로 서로 끊임없이 소통하며 예의를 지키는 가운데 합의를 낳는 과정에 있음을 잊어서는 안 된다.

한 마리 '등에' – 소크라테스의 삶

소크라테스, 시를 짓다

소크라테스는 감옥에서 시를 지으며 시간을 보냈다. 그를 아는 사람들이라면 이유가 궁금하지 않을 수 없었다. 자신을 변호하는 법정에서 소크라테스는 시인은 진정한 앎이 아닌 반미치광이로 영감을 얻은 상태enthousiasmos에서 시를 짓는다고 말하지 않았던가. 진리를 추구하는 데 평생을 바친 철학자가 시를 짓다니 해괴한 일이었다. 의아해하는 이에게 그는 자신의 꿈 이야기를 들려준다. 꿈은 그에게 이렇게 명령하였다. "소크라테스여, '무지케'를 만들고 힘쓰라."(『파이돈』, 61a) 이 말은 그에게는 당연히 자기가 늘 하던 것, 최고의 '무지케'인 '지혜 사랑philosophia'을 지속하라는 명령으로 들렸다. (희랍어 무지케mousikē는 무지케 테크네mousikē technē의 준말로, 기본적으로 무사이 여신들이 관장하는 '술(術)'을 일컫는다. 이는 모든 지적 탐구에 적용될 수 있기에 음악이나 시로 한정하기에는 무리가 있다.) 그러나 사형을 언도받은 소크라테스는 꿈에서 말한 '무지케'가 대중이 좋아하는 시가일지도 모른다는 데 생각이 미쳤고, 그래서 뒤늦게 감옥에서 시를 가까이하게 된 것이다. 하지만 뼛속 깊은 곳부터 철학자인 그는 철학의 근본인 '논증(로고스, logos)'이 아닌 '이야기(뮈토스, muthos)'를 만들 수 없었기에 이솝의 우화들을 운문으로 바꾸는 작업을 했다고 말한다.

소크라테스에게 시를 짓는 이유를 물어봐 달라고 부탁한 사람은 적당한 수업료만 받고 젊은이들을 훌륭하게 키워내는 것으로 소문난 소피스트 에우에노스였다. 법정에서 소크라테스는 에우에노스가 가르침에 대한 앎을 가졌다면 분명 행복한 사

람일 거라고 빈정대듯 말하며 자신을 변호했었다. 그와 달리 자신은 다른 이들을 가르칠 수 있다고 한 적도 없고, 또 수업료도 받지 않았으니 '남을 가르쳤다'는 혐의는 적용할 수 없다는 것이었다. 이 비교는 그에게 지워진 혐의들을 하나하나 반박하기 위한 시발점이었다.

소크라테스를 법정에 세운 고소인은 두 부류였다. 소크라테스를 미워한 사람들이 만들어 낸 편견을 그대로 믿은 아테네 사람들이 그 하나였고, 실제 고소장을 써낸 세 주모자 격인 정치가 아뉘토스와 연설가 뤼콘, 그리고 시인 멜레토스가 그 두 번째였다. 아리스토파네스의 희극 『구름』에서 묘사되듯, 아테네 사람들은 소크라테스가 "하늘 위에 있는 것을 사색하며 땅 밑에 있는 것들을 탐구하고, 약한 논리를 강하게 만들며, 그와 같은 것들을 다른 이들에게 가르친다"(『변론』 19b)고 믿었다. 또 '애국자' 멜레토스는 소크라테스가 "젊은이들을 타락시키고, 아테네 시가 믿는 신을 믿지 않는다"(『변론』 24b)고 고소장에 기록했다.

'무지의 지'를 깨우친 한 마리 등에

남을 가르치지 못한 것은 소크라테스 자신 탓이었다. 그는 아는 게 없었으므로. 소크라테스는 "내가 알지 못한다는 것을 안다," 즉 '무지의 지'를 자각하였음을 말한다. 이는 "살아 있는 자들 중에서 소크라테스가 가장 지혜롭다"는 델포이 신탁의 의미를 알려 노력하다가 얻은 깨달음이었다. 소크라테스는 그 뜻을 알기 위해 여기저기 물어보며 다녔는데, 그 결과 사람들은 지혜에 대해 전혀 모르면서도 안다고 확신하는 것을 보게 되었다. 적어도 그는 자기가 아무것도 모른다는 점은 알았다. 그렇다면 자신의 무지를 모르는 이들보다 확실히 하나는 더 아는 셈이다. 소크라테스가 가장 현명한 이라는 델포이 신탁은 옳았다. 나아가 소크라테스는 사람들이 '무지의 지'를 깨우치도록 하는 일을 자신의 소명이라 여겼다.

소크라테스의 변론은 한층 강도가 세진다. 그는 자신을 위해서가 아니라 재판관들을 위해 변호한다고 말한다. 자기를 유죄로 판결하면 재판관들은 신이 내린 선물

을 제대로 대접하지 않는 죄를 짓는 셈이라고. 신은 혈통은 고귀하나 굼뜬 '아테네'라는 훌륭한 말[馬]을 깨어 있게 하기 위해 소크라테스라는 '등에'를 아테네에 보냈다는 것이다. 아테네 사람들은 소크라테스를 아껴야 마땅하다. 그 같은 사람을 신이 자주 내리지는 않을 것이 분명하니. 소크라테스는 부지를 일깨우는 자신의 소명을 다한다면 죽음을 두려워할 이유가 전혀 없다고 말한다.

평결은 결국 유죄였다. 뒤이은 또 한 번의 투표로 사형이 결정되었다. 소크라테스는 무죄에 표를 던져 준 재판관들에게 마지막으로 하나의 진리를 마음에 새겨 줄 것을 부탁한다. 훌륭하고 선량한 사람은 살면서나 죽어서나 해를 입지 않고, 그의 훌륭한 행위들을 신이 결코 등한시 하지 않는다는 진리가 그것이다. 소크라테스는 아들들이 '탁월성arete'이 아닌 돈이나 명성을 좇기에 급급하다면 꾸짖어 달라고 말하고 판결을 받아들인다. 그리고 마지막 인사를 한다. "시간이 다 되어 떠날 때가 되었습니다. 저는 죽기 위하여, 여러분은 살기 위하여. 우리들 중 어느 쪽이 더 좋은 곳으로 가는지는 아무도 모릅니다. 신을 제외하고는."

소크라테스의 마지막 날, 죽음을 기다리며

시간이 흘러 독배를 마시는 날이 되었다. 소크라테스는 자신의 말을 에우에노스에게 전해 달라고 부탁한다. 빨리 자신의 뒤를 쫓아오라고 말이다. 듣는 이는 놀라지 않을 수 없다. 그도 자기처럼 빨리 죽으라는 말 아닌가. 에우에노스가 원하지 않을 거라고 상대가 얼버무리자 소크라테스가 반문한다. "어째서…… 그는 지혜를 사랑하는 사람이 아니란 말인가?" 진리와 좋음을 추구하는 철학자라면 응당 죽음을 좇아야 한다는 소리다. 그는 한마디 덧붙인다. "철학함의 목적은 죽는 것과 죽음을 연습하는 것이다." 소크라테스는 '지혜 사랑'에 한평생을 진실하게 보낸 이가 어째서 죽음을 맞아 즐거운지, 왜 피안에서 최고의 축복을 받을 거라 장담하는지 논증한다. 철학자들이 사는 동안 끊임없이 연습하고 고대하던 것이 죽음이라면 그의 말을 분하게 여길 리 없다. 듣는 이도 금세 너털웃음을 지으며, '철학자들은 거의

죽어가는 사람들과 다름없지요' 라며 거든다.(그렇다고 스스로 죽음을 택해서는 안 된다. 소크라테스는 인간이 신의 소유물이라면, 신이 어떤 신호를 주기 전에 마음 대로 죽을 수는 없다며 자살을 거부한다.)

이 염화미소 같은 대화를 이해하려면 우선 죽음이 무엇인지 알아야 한다. 소크라 테스가 보기에 죽음은 육체와 혼의 분리에 다름 아니다. 육체적 즐거움을 기꺼워 하지 않는 태도를 지니며 살아 왔고, 무엇보다도 감각적 지각aisthēsis을 통해 얻는 앎의 불확실성을 벗어나 명증한 지식을 가꾸려 노력한 철학자라면 혼이 몸을 떠나 는 일을 반기지 않을 수 없다. 순수한 혼은 육체적 즐거움의 유혹에 빠질 리 없고, 진정한 앎을 선사할 게 분명하니까. 우리는 정의, 좋음, 아름다움이 있다고 믿고 살 지만, 이들을 육체의 눈으로 볼 수는 없는 것이다. 게다가 육체는 우리로 하여금 영양분을 공급하는 데 시간과 노력을 들이게 만들뿐더러, 육체적 욕망은 전쟁과

불화의 원인도 되니 여러모로 문제를 일으킨다. 무엇보다도 육체는 혼동과 두려움을 불러일으켜 진리를 보는 일을 방해한다. 육체가 우리에게 지운 짐 때문에 사람들은 철학을 추구할 시간을 빼앗기고, 진정한 앎을 가질 수가 없다.

그렇다면 순수한 앎과 관련하여 남은 길은 두 가지뿐이다. 불완전한 육체로 인해 확실한 앎을 얻을 수 없다고 선언하거나, 육체의 죽음 이후에 확실히 알 수 있다거나. 죽음 이후에 혼이 자유롭게 된다면 후자에 희망을 걸어볼 수 있겠다. 철학자는 평생토

로마 시대 템페라 벽화에 그려진 소크라테스

록 '자유로운 혼'이라는 죽음의 상태에 가까워지려 했던 자. 그러한 그가 죽음을 두려워한다면 그처럼 우스운 일은 없을 것이다. 만일 지혜를 사랑한다고 자랑스레 말하던 사람이 죽음 이야기에 성을 낸다면, 자신이 육체, 나아가 재물과 명예를 좋아하는 사람에 불과하다고 자백하는 셈이다.

소크라테스의 마지막 한나절은 혼의 정화katharsis를 위해 살아 온 철학자들과 혼의 불멸성에 대해 논하며 지나갔다. 소크라테스는 욕실로 가기 위해 일어섰다. 죽고 난 뒤 자신의 몸을 닦아야 하는 수고를 덜어주기 위해서였다. 형을 집행하는 이도 눈물을 흘리며 편히 가시라는 말을 남기고 돌아선다. 그는 소크라테스가 말을 많이 하면 몸이 데워져서 독이 금세 듣지 않을까 걱정했던 이였다. 친구 크리톤은 해가 겨우 산에 걸렸을 뿐이라며 좀 더 살아 있기를 부탁하지만, 이제껏 죽음을 논한 이에게 몇 시간 늦추는 일은 무의미했다. 소크라테스는 독풀 즙을 단숨에 마셨다.

지켜보던 사람들은 복받치는 슬픔을 참지 못하고 눈물을 쏟았고, 급기야는 큰 소리로 통곡을 하기 시작했다. 소크라테스는 숙연한 가운데서 죽음을 맞게 해달라며 애정 어린 말로 꾸짖고는 집행인의 말대로 이리저리 거닐었다. 다리가 무거워지자 똑바로 누웠다. 다리가 조금씩 굳어져 갔고, 배 주변마저 차가워졌다. 그는 크리톤에게 마지막 말을 남겼다. "우리는 아스클레피오스께 닭 한 마리를 빚지고 있네. 갚게나. 소홀히 말고." 응대한 크리톤의 반문에 더 이상 아무 말도 들려오지 않았다. 가상 훌륭하였으며, 가장 지혜로웠고, 가장 정의로웠던 영혼은 이렇게 육체에서 분리되어 자유로이 저 순수한 인식의 세계로 떠났다.

철학을 공부하는 사람이라면 소크라테스의 삶과 친숙해지지 않을 수 없다. 어려운 일이 생길 때마다 오직 진리와 앎을 향해 묵묵히 걸어간 삶의 궤적을 떠올리면, 현실 생활의 두려움으로 흔들리는 마음을 가라앉히는 데 여간 도움이 되는 게 아니기 때문이다. 어디까지가 역사적 소크라테스고 어디까지가 플라톤의 철학을 설파하는 소크라테스인지는 여전히 논쟁거리이다. 하지만 그렇다고 그의 철학적 삶이 송두리째 부정되는 것은 아니다. 일흔의 나이에 감옥에서 독배를 마시고 생을 마감한 소크라테스, 그가 모든 철학자의 스승이 되는 이유는 그가 보여 준 삶에 있을 것이다.

저항과 상상력 —록 음악과 사이언스 픽션
Experience Music Project / Science Fiction Museum

실험 음악 프로젝트 & 공상 과학 박물관
시애틀, 2011.6.

▎꿈의 우주 개발, 그리고 첨단 도시 시애틀

2011년 7월, 우주 시대의 한 장이 마감되었다. 1981년부터 30년간 지속된 미항공우주국 NASA의 우주 왕복선 사업이 135회째인 아틀란티스 호 임무를 끝으로 종결된 것이다. NASA는 가까운 우주 탐사를 민간에 이양하고 보다 먼 우주로 향하겠다고 하지만, 천문학적 빚더미에 허우적대는 미국의 재정 상황으로 볼 때 그 일이 언제 실현될지 가늠하기는 어렵다. 미래에도 우주 산업과 국가 지위를 연관 짓는 관습은 여전하겠지만, 한때 '우주'가 상

시애틀 전경. 도시의 상징인 스페이스 니들은 1962년 시애틀 엑스포 때 세워진 것이다.

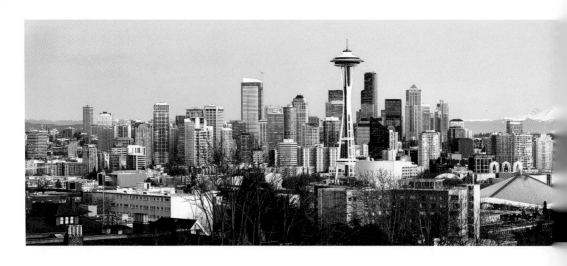

징했던 시대적 이상으로서의 권위는 현실에서 허덕이며 살아가는 사람들 뇌리 속에서 이미 퇴색한 듯하다. 지구 대기권 바깥으로 나간 자국 우주인을 보며 환호하는 열정의 강도는 개인들이 지닌 삶의 희망의 양과 비례하니 말이다. 지난 세기 희망에 부푼 사람들이 바라보던 우주선과, 21세기 고착화된 사회에서 질식해 가는 사람들이 보는 우주선에 담긴 가치는 분명 다를 수밖에 없다.

50년 전 미국 서부의 최북단 관문 시애틀 도심에는 높은 첨탑 하나가 솟았다. 1962년 다운타운 재개발을 꾀하며 개최한 세계 엑스포의 주탑 '스페이스 니들Space Needle'은 그 후로 이 도시의 상징 역할을 해 왔다. 당시 첨단산업 도시였던 시애틀이 내건 엑스포의 주제는 '21세기 우주 시대.' 1957년 소련발 '스푸트니크 충격'에 휩싸인 미국은 바로 1년 뒤 NASA를 설립하고 본격적인 우주 경쟁에 돌입했고, 어떻게 해서든 소련과 대등한 우주 기술을 보유하고 있음을 내보이고 싶었다. 그런 분위기에서 이 세계 엑스포는 미국의 최신 우주 기술을 독려하는 좋은 계기가 될 터였다. 게다가 두 번의 세계 대전에 쓰인 전투기를 제조하며 시애틀을 거대한 '항공 도시'로 만든 이 도시의 터줏대감 보잉 사도 든든한 후원자였다. 쿠바 미사일 위기가

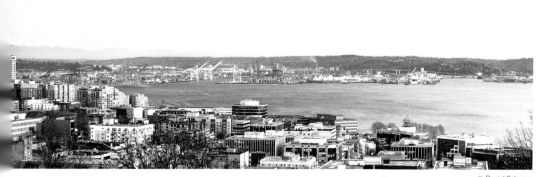

© Daniel Schwen

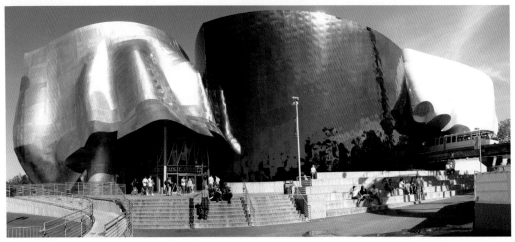

© EMP/SFM

고조되던 차디찬 냉전의 절정기에 열린 시애틀 엑스포는 우주를 겨냥하고
미래를 꿈꾸게 했다.

한 시애틀 청년이 던진 물음

시애틀 엑스포의 열기가 무르익을 무렵, 군대에 징집되어 고향 시애틀을 떠
나야 했던 흑인 낙하산병 하나가 멀리 켄터키에서 제대했다. 열아홉 살의
이 청년은 고등학교에서도 쫓겨났고 군대에도 잘 적응하지 못했지만, 어릴
적부터 고통을 잊기 위해 연주한 기타에 대한 열정만큼은 남달랐다. 제대
후 3년이 지난 1965년, 여러 밴드에서 기타 연주 실력을 뽐내던 이 청년은
독립을 선언한다. 전설적 밴드 '지미 헨드릭스 익스피리언스Jimi Hendrix
Experience'가 세상에 태어난 것이다. 언제 들어도 설레는 이름 지미 헨드릭
스(1942~1970). 그의 연주로 기타라는 악기는 새로 태어났고, 그의 진지한 음
악적 질문은 지금 우리가 어떤 꿈을 꾸고 있는지 스스로 사유케 한다. 1967
년 5월에 세상에 나온 그의 데뷔 앨범 「Are You Experienced」는 영국에서
발표되었고, 거의 동시에 발매된 비틀즈의 「Sgt. Pepper's Lonely Hearts

EMP/SFM 중앙을 가득 채운
조형물 「IF VIWAS IX:Roots
and Branches」. 독일 출신
예술가 트림핀Trimpin의 작
품으로 5백여 개의 악기와 30
대의 컴퓨터로 이루어져 있
다. 짧은 멜로디를 입력하면
컴퓨터가 기타를 연주하고 피
아노를 쳐서 새로운 음악 파일
을 만들어 낸다. 민요 같은 근
본적 멜로디(roots)가 어떻게
여러 장르의 음악들과 혼용되
면서 성장하는지(branches)
를 느낄 수 있게 해 준다.

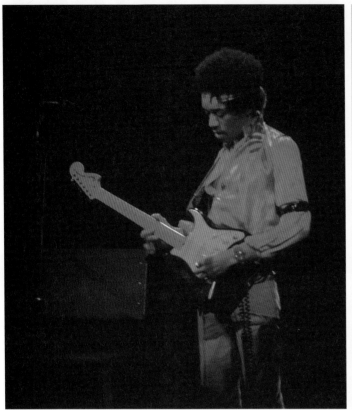

무대 위에서 숨을 고르는 지미 헨드릭스와 그가 애용했던 기타인 상앗빛 펜더 스트라토캐스터

Club Band」의 판매고에 조금 못 미치는 2위를 차지하는 기염을 토했다. 그 후 1년 반 동안 지미는 자신만이 보여 줄 수 있는, 형언키 어려운 마음 깊은 곳의 '무언가'를 담은 두 장의 명반을 추가하여 록 역사의 전무후무한 전설이 되었다.

스물일곱에 요절한 지미의 흔적은 시애틀 곳곳에 남아 있다. 거리 한편에는 기타를 든 동상이 서 있고, 보도에는 그의 발자국을 새긴 동판이 붙어 있으며, 그의 이름이 붙은 공원도 있다. 도시 외곽에서는 고독 속에 스스로를 불꽃처럼 태우고 간 그의 묘지가 추모객을 맞는다. 무엇보다도 그의 흔적은 우주 개발을 꿈꾸던 엑스포가 열린 바로 그 자리에 40년이 흘러 추가된 전

시애틀 다운타운 거리에 있
는 지미 헨드릭스 조각상

시관 안에 사무치도록 남아 있다. 그 이름도 새로운 실험 음악 프로젝트 EMP(Experience Music Project). 이곳은 지난 50년간 세계를 사로잡은 미국 대중음악의 모든 것 – 로큰롤, 포크, 힙합, 디스코, 디즈니 음악까지 – 을 되돌아본다는 취지로 만들어졌다. 「지미 헨드릭스 : 소리의 진화Jimi Hendrix : An Evolution of Sound」 전시에는 충격적 연주로 자신의 존재를 세계에 알린 1967년 몬테레이 페스티벌 무대에서 부수고 불태워 버린 '펜더 스트라토캐스터' 기타 파편과, 그의 우아한 손놀림과 어우러졌던 분홍빛 나비 의상 등이 사람들의 눈길을 사로잡는다. 1969년 지미는 뉴욕 주 우드스톡에서 며칠을 보낸 관객 앞에서 미국 국가를 기타로 연주한다. 베트남전을 반대하고 평화를 외치는 '히피'들의 염원이 '애국'에 배치되지 않음을 상징적으로 보여 준 것이다. 바로 그때 손에 쥐었던 상앗빛 펜더 기타도 유리장 안에 고이 모셔져 있다.

▮ 마이크로소프트와 너바나

지미의 자취들을 한자리에 모을 수 있었던 것은 어느 자선가 덕분이다. 시애틀 토박이였던 그 자선가는 억만금을 들여 이 박물관을 세웠으며, 오랫동안 지미가 남긴 시간의 파편들을 사들이는 데 아낌없이 주머니를 열었다.

1975년 시애틀 출신인 약관의 두 젊은이가 컴퓨터 프로그램 회사를 세운다. 중고등학교 때부터 단짝으로 컴퓨터에 푹 빠져 살던 빌 게이츠와 폴 앨런이 공동 설립한 마이크로소프트는 1990년대 시애틀 근교 자연 속에서 세계의 변화를 선도했다. 21세기가 되던 시점, 둘은 회사에서 물러나 자선가로 변모한다. 게이츠가 전 세계적인 빈곤 퇴치와 교육 지원 등의 보다 근본적 활동을 펼쳤다면, 앨런은 '새로움'을 창조할 수 있는 지적 연구와 예술 활동에 수 조원을 쾌척했다. 2000년 그가 설립한 EMP는 이러한 전위적 자선 활동의 연장선상에 있다.

2011년의 EMP는 시계를 20년 전으로 되돌렸다. 「너바나 : 펑크를 대중에게 NIRVANA : Taking Punk to the Masses」 전시에서는 한 시애틀 출신 밴드의 1991년 음반 「Nevermind」가 마이클 잭슨의 초호화 음반 「Dangerous」를 제치고 1위에 등극한 사건의 전후를 살펴볼 수 있다. 후에 '시애틀 사운드'라 불리며 '얼터너티브 록'의 내냉사로 역사에 남은 너바나, 그리고 커트 코베인 Kurt Cobain(1967~ 1994)의 일대기가 그의 유품과 지인들의 목소리로 세심하게 고증된다. 그가 고등학생 때 교내 미술전에 걸었던 그림, 차고에서 연습하던 무명 밴드가 동네 음반사에 보낸 첫 데모 테이프, 코베인이 서명한 너바나 명의의 은행 수표, 일기처럼 휘갈겨 쓴 노랫말을 담은 종이쪽, 대표곡 「Smells Like Teen Spirit」 뮤직비디오에서 입었던 옷과 그때 부수어 버린 기타 조각, 공연을 다니며 찍은 무수한 스냅사진 등 그의 흔적이 담긴 모든 것이 전시 대상이다.

너바나의 음악에는 젊은 세대를 조밀하게 옭아 대는 기성 사회, 사라져 가는 사회적 이상, 주체적 자의식의 갈등, 그로 인한 분노와 권태가 스며 있다. 그리고 커트 코베인에게는 자신도 모르는 새 1990년대 'X세대의 대변인'이라는 칭호가 따라붙었다. 권태에서 탄생한 이 세대의 분노는 1994년 커트 코베인이 지미 헨드릭스와 같은 스물일곱의 나이에 숱한 의문을 남기

커트 코베인이 「Smells Like Teen Spirit」의 뮤직비디오에서 부순 검정 펜더 스트라토캐스터와 창고에서 연습하던 너바나가 음반 제작자에게 보낸 첫 데모 테이프

고 세상을 떠난 후 박제가 되어 버렸는지도 모르겠다.

우리 시대의 이상은 무엇인가

2004년 EMP에는 신선한 전시관이 덧붙었다. '사이언스 픽션', 옛날 소년들의 가슴을 뒤흔들었던 말로 하자면 '공상 과학' 박물관SFM(Science Fiction Museum)이 그것이다.(이로 인해 이 전시관의 공식 명칭은 EMP/SFM이 되었다.) 다시금 폴 앨런이 주도하여 세워진 이 전시관은 스티븐 스필버그, 조지 루커스, 제임스 카메론 등을 고문으로 임명하여 미국적인 상상력이 거쳐온 흔적들을 오롯이 담아낸다. 공상 과학 소설의 고전에 삽입된 삽화들은 물론, 「스타워즈」의 로봇과 우주선, 「스타트렉」 배우들의 복장, 「에일리언」의 외계인, 「아바타」의 나비족 모델들이 전시장에서 관람객을 기다린다. 관람객들은 어린 시절 상상력 넘치는 꿈을 꾸게 해 주었던 사이언스 픽션들의

© EMP/SFM

혼적을 만나 과거를 회상한다. '상상력'에 대한 경의는 사이언스 픽션 명예
의 전당에서 정점을 맞는다. 그곳은 50년 전 '우주 시대'라는 이상을 제시
했던 시애틀 엑스포 터에 꼭 어울리는 공간이다. 우주로 내딛는 인간의 발
걸음은 이제 더는 신기하지 않을지라도, 마르지 않는 인간의 상상력은 여전
히 존경과 경외의 대상이다.

어느 시대나 그 시대가 추구하던 이상理想이 있었다. 이를 바탕으로 시대정
신이 형성된다. 지난날 새로운 세기에 대해 꿈꾸던 장밋빛 전망이 빛바랜
것은 확실하다. 그런데 문제는 지금 우리가 어떤 이상을 꿈꾸고 있는지조차
그려 내기 쉽지 않다는 점이다. 날로 더욱 정교하게 짜인 기성의 틀을 강요
하는 사회에 대해, 우리는 커트 코베인 식의 권태가 담긴 분노보다는 삶에

SFM의 내부 공간. 폴 앨런이
주도하여 세워진 이곳은 미국
적인 상상력이 거쳐 온 궤적
들을 생생하게 담아낸다.

대한 심드렁한 체념으로 힘없이 맞선다. 지미 헨드릭스 시절 세상을 사로잡았던 평화에 대한 갈망과 새로운 사회 질서에 대한 열정은 교과서에나 나올 법한 이야기가 되었다. 우리는 갈수록 딱딱해져 가는 질서를 애써 외면하는 것으로 그 체념을 변호하고, 그럴듯하게 포장된 가상 세계에 빠지는 것에서 위안을 찾는다. 음악가들은 회사에서 적당히 '기획' 되고, 사람들은 영양이 부실한 과자로 끼니를 때우듯 그 음악들을 '소비'한다.

역사적으로 어느 시대나 부침浮沈이 있었다. 끓어오르는 열정의 시절이 있으면, 차가운 냉소의 시기도 있다. 하지만 어떠한 시대의 동요든 고요한 중심은 늘 있었다. 그 고요한 '태풍의 눈'은 언제나 자기 안에 침잠하여 스스로의 자질을 실현한 사람들, 시대를 뛰어넘는 '상상력'을 보여 준 사람들로 채워진다. 우리 시대의 꿈이 무엇인지는 잘 모르겠다. 하지만 상상력을 통한 자기실현은 여전히 유효하다. 자신을 무거운 존재로 만드는 것, 이것이 이 혼란기를 견뎌 낼 버팀목이 아닌가 한다. 시대의 새로운 이상을 추구하며 앞서 갔던 사람들을 끈질기게 기념해 온 전위의 도시 시애틀의 가르침은 바로 이 점일 것이다.

라스베이거스의 역설

Cirque du Soleil

「'O'쇼」

태양의 서커스, 라스베이거스, 2009.8.

▌경제 위기 그리고 '죄악의 도시'

1992년 40대의 클린턴 후보가 "문제는 경제야, 멍청아"라며 부시 당시 대통령의 심기를 건드렸을 때만 해도 사람들은 경제가 인간 삶의 여러 축 중하나에 불과하다고 여겼던 것 같다. 그 이전에는 '경제'가 아닌 다른 것들도 중요한 위치를 차지했다는 반증이기도 하니 말이다. 그때만 해도 이념, 전통, 예술, 문화 등의 여러 가치 체계들이 독자적인 영역을 형성하며 '공존'한다고 믿었던 게 아닐까. 지금이라고 이런 것들의 중요성이 퇴색한 것은 아니겠지만, 이젠 이 가치들을 '경제적인 값'으로 계산해 주어야 사람들이 비로소 고개를 끄덕인다는 점이 다르다.

영어 인사말보다 친숙해진 단어 '이코노미economy'의 뿌리는 고대 희랍어 '오이코노미아oikonomia'로 거슬러 올라간다. 뜻을 풀어 보면 '가정oikos을 관리하는 법nomos'이다. 아리스토텔레스는 『정치학』 강의에서 이 '가정 관리술'이 단순히 돈을 증식하는 방법으로 오해받는다고 말하면서, 오직 '돈'에서 목적을 찾는 금융업의 폐해에 대해 논한다. 금융업은 그저 '돈이 낳는 새끼'를 돌보며 재산을 늘리는 일이므로, '행복eudaimonia'이라는 인간의 자연적 존재 목적과 거리가 멀기에 비난을 받아야 한다는 것이다.(옛날

라스베이거스의 밤 풍경. 이곳에는 '현실'이 없다. 암울한 현실은 이 도시가 내뿜는 '환상'이라는 이름의 독무에 가려진다. 마치 도시 전체가 온몸으로 "쇼는 계속되어야 한다"고 말하는 것 같다.

318

Comets ⓒ Cirque du Soleil, photo by Veronique Vial, Costume by Dominique Lemieux

라스베이거스 벨라지오 호텔
「'O' 쇼」의 한 장면

희랍에서도 '이자利子'를 지칭하는 말로 '돈의 자식'이라는 표현을 썼다.)
그로부터 2천 4백 년이 지난 지금, '무한한 욕망과 유한한 재화'를 말하는
화폐 기반 경제의 맹점을 비판한 아리스토텔레스가 미국발 금융위기를 본
다면 어떤 생각을 할지 자못 궁금해진다.

'돈의 자식'에 대한 과욕으로 월가의 거물들이 쓰러진 이후 금융 위기의 매
서운 바람은 여전히 미국 전역을 할퀴고 있다. 그중 가장 큰 타격을 받은 곳
은 '죄악의 도시sin city' 라스베이거스. 도박, 술, 담배, 미식 등 향락에 관한
모든 것을 제공하며 대공황 이후 성장을 멈춘 적이 없다는 이곳은 금융 위
기 이후 별로 명예롭지 않은 새 별명을 또 하나 얻었다. 이름 하여 '레스 베
이거스Less Vegas'. 실업률 최고, 주택 차압률 최고 등 경제 지표의 거의 모든
부문에서 압도적인 꼴찌를 석권하고 있기 때문이다. 집에서 쫓겨난 사람들
은 무더위를 피해 하수구 속으로 들어가 살기 시작했고, 중심가 '스트립'에

는 거대 카지노 예닐곱 개가 건설이 중단된 채 골조만 덩그러니 남아 새 주인을 기다리고 있다. 이름난 카지노들이 경매 매물로 줄지어 나오는데도, 살 사람이 없으니 거래가 될 리 없다.

하지만 여름에 찾아간 라스베이거스의 거리는 여전히 활기차다. 가짜 에펠탑이나 짝퉁 베네치아 운하 앞은 연신 셔터를 눌러 대는 관광객들로 가득하다.(관광객이 붐벼도 경기 침체가 가속되는 원인은 간단하다. 도시의 돈줄인 도박장에서 돈을 펑펑 써 대는 사람이 없어졌기 때문이다.) 휘황찬란한 밤거리엔 현실의 위기 따위는 온데간데없고, 네온 불빛의 잔상에 이지러지는 환영만이 남는다. 이곳에는 '현실'이 없다. 암울한 '현실'은 이 도시가 내뿜는 '환상'이라는 짙은 독무에 가려진다. 사람들이 넘쳐 나는 이유는 미안할 정도로 떨어진 호텔 숙박비와 비행기 삯에 있지만, 어두운 현실에 지친 미국인들이 잠깐이라도 환상 속에 몸을 담고자 하는 심리적 소망도 무시할 수 없으리라. 이런 역설적 상황 속을 걷다 보니, 마치 도시 전체가 온몸으로 말하는 것 같다. "쇼는 계속되어야 한다The show must go on."

‖ '환상'의 공급자 – '예술적' 쇼 비즈니스

라스베이거스 쇼 비즈니스의 목표는 첫째도 둘째도 '환상'을 제공하는 것이다. 서커스와 마술이 주는 동화적 환상에서 쇼걸들을 보며 탐닉하는 성적 환상, 한 시대를 풍미했던 스타들을 보며 젊음을 추억하는 회고적 환상까지 하룻밤 새 거리에서 펼쳐지는 수백 가지의 쇼는 나름대로 최선을 다해 기획한 환상의 세계로 관객들을 안내한다. 순수 공연 예술은 상상할 수조차 없는 거대한 자본의 힘으로 모든 수단을 총동원하여 관객의 혼을 빼 놓으려, 현실을 잊게 해 주려 안달이다.

그중 가장 유명한 축에 드는 것이 태양의 서커스Cirque de Soleil 집단의 「'O' 쇼The "O" Show」이다. 불어로 물을 뜻하는 'eau'(영어 'O'와 발음이 같다)와

재치 있게 중첩한 제목의 이 쇼는 물 위에서 벌어지는 '예술적인' 서커스이다. '물'이라는 공연 마당은 몽환적 분위기를 몇 배로 증폭시킨다. 눈앞에 펼쳐진 시퍼런 물을 보고 있노라면 왠지 남루한 '땅 위의 인간 세계'와는 멀리 떨어져 있는 듯 느껴지기 때문이다. 마치 망각의 강 레테의 강물을 마시듯, 관객들은 물 위의 서커스를 보며 현실을 망각할 권리를 얻는다. 이러한 형식적 특징을 십분 이용한 연출과 막대한 예산 투입으로 인해 「 'O' 쇼」는 라스베이거스에서 항시 공연되는

The Zebra ⓒ Cirque du Soleil, photo by Veronique Vial, Costume by Dominique Lemieux

벨라지오 호텔의 「 'O' 쇼」. 물이라는 공연 무대는 몽환적인 분위기를 극도로 증폭시킨다.

태양의 서커스들 중 가장 높은 명성을 얻게 되었다.

하지만 환상을 주는 '예술적인' 공연은 역설적으로 이것이 왜 예술이 되지 않는지 알려 준다. 바로 현실과 본질에 대한 질문이 결여되어 있기 때문이다. 이 공연은 어찌 되었건 '환상'만 창출하면 스스로의 목적을 달성하는 셈이다. 인간 존재니 현실의 부조리니 하는 것을 고민하는 일은 당연히 이 공연의 목적과 무관하다. 모든 예술이 그러한 고민을 담아야 하는 건 아니지만, 진정한 예술이란 어떠한 물음을 품지 않고는 존립할 수 없다. 인간의 행복이라는 목적을 망각한 채 돈벌이로 전락한 금융업이 좋은 '가정 관리술'이 될 수 없듯, 현실을 망각하고 환상을 반복적으로 공급하는 일은 '예술적'이라고 칭할 수는 있어도 그 자체로 '예술'이 되지는 못한다. 물론 자신의 목적을 달성한 「 'O' 쇼」는 예술의 지위를 얻을 필요도 없다. 예술이 무엇인지 알려 준 것만으로 목표를 초과 달성한 셈이니까.

Trapeze © Cirque du Soleil, photo by Veronique Vial, Costume by Dominique Lemieux

라스베이거스에 가다

어릴 적부터 유학을 꿈꾸었다. 한국 사회의 무엇이 내 안에 그토록 다른 세상에 대한 갈망을 부추겼는지는 아직도 잘 모르겠다. 서른이 넘어 미국 땅을 처음 밟았을 때 홀로 기록한 소회는 "드디어 10만 명 중의 하나가 되었다"였다. 지금은 중국, 인도계 학생이 더 많지만 그때는 한국 유학생이 미국 내 외국인 학생 중 가장 많은 수를 차지하고 있었다. 인구에 비하면 정상적이라고 할 수 없다. 이 비정상적 상황은 사소한 데서 문제를 일으킨다. 학생들이 움직이는 방학 기간이면 항공권이 하늘의 별 따기인 것이다. 모두 비슷한 시기에 고국을 드나드니 표를 구하기 쉬울 리 없다. 고심하던 중 불현듯 라스베이거스라면 유학생들이 갈 리 없겠단 생각이 들었다. 그다지 공부하기 좋은 환경은 아니니까.

무겁기 짝이 없는 책들과 '정신적 안정'을 위한 먹을거리로 가득 채운 이민 가방 두 개는 언제나 태평양 횡단 길의 든든한 동반자가 되어 주었다. 하지만 가장 적은 비용과 시간으로 전시나 공연을 보기 위해 보통 비행기를 갈아타는 시간을 이용하는 나로서는, 이 동반자들을 모시고 다니는 게 여간 힘든 일이 아니다. 8월 중순 라스베이거스 공항에 내려 「'O' 쇼」가 열리는 호텔까지 가는 길, 휘황찬란한 카지노에서 두 눈을 벌겋게 붉힌 채 도박에 몰두한 사람들 사이로, 바퀴가 잘 구르지도 않는 푹신한 카펫 위로 낑낑대며 그 무거운 가방을 끌고 다닌 일을 떠올리면 지금도 손아귀가 저릿해 온다. 하지만 정작 걱정스러웠던 건 더위나 몸 고생 따위가 아니었다.

예술적으로 척박하기 그지없는 '키치Kitsch(저급하고 천박한 모방에 기초한 몰취미

© City of Las Vegas

라스베이거스의 환영 팻말

적 예술)'의 결정체인 이 라스베이거스에서 과연 진짜 '예술'을 다루는 글을 어떻게 뽑아낸단 말인가. 가짜 스핑크스 앞에서 분주히 셔터를 누르고, 가짜 베네치아 운하에서 가짜 곤돌라를 타는 관광객들로 그득한 풍경 속에서 과연 뭘 가지고 예술을 말할 수 있을까. 이런 질문이 가는 길 내내 나를 괴롭혔다. 그러다 마침 누군가에게 주워들은 「'O' 쇼」 이야기가 생각났다. "그 공연은 정말 예술이야!" 찬탄 섞인 그의 감상평은 아직도 귓전에 생생하다.

우리는 어떤 것을 예술이니, 예술적이니 하고 말하는 데 익숙하다. 20세기와 달리 이제 고급예술과 대중예술의 구분은 별로 중요하지 않다. '예술계'의 권위는 빛이 바랬고, 무언가의 예술적인 지위를 보장해 주는 건 사람들의 감탄과 성원인 듯하다. 이런 시대에 서커스 공연을 두고 '예술적'이라니 도대체 어떻게 해석해야 할까. 내가 품은 첫 질문이다. 또 돈이 모든 것을 지배한다는 사실에 추호의 의심도 품지 않는 곳, 법에 어긋나지만 않으면 모든 욕망 충족 방법을 권장하는 곳에서, '예술(적)'이라는 칭송과 경제적 문제 사이에는 어떤 관계가 있는지도 궁금했다. 이곳에서 예술에 쓰이는 돈은 당연히 투자의 개념이며, '예술(적)'이라고 불리는 것들도 수익을 내지 못하면 아무 소용이 없다. 머릿속에 이런 의문들을 담고 출연진들이 손톱만 하게 보이는 가장 뒤의 구석 자리에서 원고료에 육박하는 값을 치르고 「'O' 쇼」를 보았다.

2009년의 일이지만 '레스 베이거스'의 앞날 역시 그리 밝지 않다. 2011년 3월에는 이곳에서 가장 오래된 사하라 호텔이 환갑을 목전에 두고 문을 닫았고, 8월에는 내외장 공사까지 끝낸 호텔 소유주가 개업을 하기는커녕 건물의 안전에 문제가 있다며 법원에 철거를 요청했다는 희한한 뉴스도 들려왔다. 문을 열자마자 쌓이게 될 적자를 피하고, 건설사에 안전 미비에 대한 책임을 지워 보상금이라도 받고 끝내는 게 수지타산이 맞는다는 속셈에서 비롯된 일이다.

사실 우리 삶의 가치들이 '경제'에 종속되기 시작된 것은 그리 오래된 일이 아니다. 클린턴의 표어가 등장한 지 20년이 지났다. 그사이 경제를 위해 다른 모든 가치를 무시해 버리는 병적인 현상이 우리 삶을 휩쓸었고, 이제 경제 지표에 대한 맹목적 추종의 시대는 저물어 가고 있다. 다음은 어떤 세상이 올지 모르겠으나, '경제'라는 표어 그 이후의 사회는 무엇일지 고민해야 할 시점인 것만은 확실하다. 그런데 '경제'로 황폐해진 사람들의 마음이 다시 힘을 키우는 데에는 꽤 많은 시간이 걸릴 듯하다.

ⓒ Cirque du Soleil, photo by Veronique Vial, Costume by Dominique Lemieux

'태양의 서커스'는 전통적인 서커스 형식에 다양한 문화적 주제를 접목하여 스무 개가 넘는 레퍼토리를 가진 기업형 서커스가 되었다. 이들은 라스베이거스에서 「'O' 쇼」를 포함한 대여섯 개의 다양한 공연을 선보이며 하룻밤 평균 9천 명의 관객을 동원한다.

이토록 놀라운 성공을 이룬 태양의 서커스는 놀랍게도 단 두 명의 공연자로부터 시작되었다. 캐나다 퀘벡 주의 인구 5천 명 남짓한 마을에서 거리 공연을 하던 두 사람이 의기투합하여 태양의 서커스 첫 공연을 올린 것은 1984년, 설립자 라리베르테 씨Guy Laliberté 는 거리에서 하모니카와 아코디언을 연주하고, 목마를 타고 쇼를 선보이거나 불을 먹으며 사람들을 즐겁게 하던 이였다. 그는 퀘벡에서 열린 캐나다 발견 450주년 기념행사에 '태양의 서커스'라는 이름으로 거리 공연과 전통 서커스를 접목한 기획을 내놓으며 기회를 잡게 되었다. 정부의 지원으로 시작된 1년짜리 프로젝트는 그 후 상설화되어 25년 동안 성장을 거듭했고, 현재 캐나다 몬트리올에 본부를 두고 세계 전역에서 수십 개 주제의 쇼를 진행하고 있다.

다음 세대 예술가들을 위하여
Gotham Arts Exchange

「댄스 고담Dance Gotham」
뉴욕대 스커볼 센터, 2010.1.8.~1.10.

▌철인왕의 역설

플라톤이 『국가』에서 정의로운 이상 국가는 진리를 아는 '철인哲人'이 통치해야 한다고 말했음은 누구나 알고 있다. 하지만 통치자의 위치에 다다르기까지, 즉 철인이 되기까지 필요한 길고 긴 단련 과정은 종종 잊곤 한다. '차가운 머리'와 '뜨거운 가슴'을 갖춘 젊은 '철인왕' 후보들(남녀 모두 철인왕 후보이다)은 젊은 시절부터 영혼을 조화롭게 하는 체육, 음악, 시를 배우고, 그다음은 수학으로 이성을 훈련한다. 플라톤이 생각하는 혼의 세 요소, 욕구epithumia와 분憤thumos, 그리고 이성nous을 고루 훈련하여 조화로운 삶의 기반을 마련하는 것이 이 단계의 목표이다. 이 기초 과정은 무려 15년. 그 과정을 끝내면 서른이 되고, 그때에야 비로소 '진리'와 '좋음'을 향한 철학을 만날 자격이 생긴다. 5년 동안 철학 공부에 힘을 쏟아 그 재미를 알게 될 즈음, 그들은 군대도 가고 공무도 맡으며 사회에 봉사해야 한다. 그렇게 또 15년을 보내고 나면 어느새 오십 줄에 접어든다. 하지만 여전히 철인왕 '후보'일 뿐.

플라톤은 세상살이를 동굴살이에 빗댄다. 게다가 우리 '동굴인'들은 바깥 세상은커녕 컴컴한 동굴 벽만 볼 수 있도록 묶여 있다. 뒤쪽의 좁은 동굴 입

필라델피아를 중심으로 활동 중인 현대 무용단 '발레 X'. 전통 발레의 언어를 이용하면서도 현재를 아우르며 미래를 향한 새로움을 창조하려는 목적을 지니고 있다. 2008년 서울에서 열린 발레 엑스포에서 국내 팬들에게 첫 선을 보인 바 있다.

구에서 들어오는 희붐한 빛을 타고 벽에 맺힌 어렴풋한 상만을 보고 이게 옳다, 저게 옳다며 싸우는 게 우리 삶이다. 동굴 밖으로 나아가 빛의 근원을 직접 본다면 정녕 무엇이 옳은지 알겠지만 두려움으로 가득 찬 우리는 그럴 엄두를 내지 못한다. 그러나 35년간 학문과 능력, 인성의 시험을 통과한 철인왕 후보들은 저 빛의 근원을 보러 동굴 밖으로 나가야 한다. 그들은 두려워하지는 않는다. 예전에 철학을 깊이 공부하며 조금이나마 진리의 맛을 보았기에, 이 단계는 오랜 수련에 대한 달콤한 보상과 같다. 하지만 문제는 빛의 근원을 보고 난 이후에 발생한다. 동굴로 돌아오기만 하면 왕 노릇을 하겠지만, 이미 '참된 좋음'을 알아 버린 이 철인은 '세상'이라는 검은 오니 속에 발을 담그기가 싫다. 저 밝은 순수의 세계를 관조하며 여생을

Photograph by Howard Schatz © Schatz Ornstein 2008

마무리하고 싶다. 이렇게 하여 오랜 수련을 거친 왕의 후보가 사회로 귀환하지 않게 되는 '철인왕의 역설'이 생겨난다.

하지만 플라톤은 꽤나 확신한다. 철인이 동굴로 돌아올 거라고. 그에게는 자신이 본 진리를 젊은이들에게 전수해야 할 의무가 있기 때문이다. 그는 자신의 학식과 경험을 아무 보상 없이 다음 세대를 위해 내어놓을 것이다. 그 의무감에 대한 플라톤의 확신은 철인이 수십 년의 무상 교육 혜택을 받은 데서 비롯된다. 그는 진리를 보게끔 키워졌다. 구두 장인이 기술로 사회에 필요한 역할을 하듯, 그들은 진리를 보고 전달함으로써 자신들을 키워낸 사회에 이바지해야 한다. 각자가 지닌 재능을 극대화하여 사회를 조화롭게 만드는 것이 플라톤식 정의로움의 시작이라면, 그들은 좋음의 세계에 앉아서 관조만 할 수는 없다. 빛의 세계가 아무리 아름답더라도 그들은 어둠으로 다시 발길을 돌려, 동굴 안을 좀 더 밝게 만들기 위해 애쓸 것이다. 이렇게 사회에는 선순환의 바람이 불기 시작한다.

▌작은 무용단들의 교류의 장, 「댄스 고담」

2010년 초 뉴욕대 스커볼 센터에서는 서른 개 남짓의 무용단이 참여하는 무용제 「댄스 고담Dance Gotham」이 열렸다. 이번으로 네 번째를 맞는 이 무용제는 고담 아트 익스체인지Gotham Arts Exchange 재단의 후원을 받는 무용단들이 한 해의 성과를 선보이는 자리이다. 이 재단은 주로 젊은 현대 무용가들을 지원하는데, 그 방식이 재미있다. 직접 지원금을 주기보다는 자질구레한 일들을 대신 처리해 주는 것이다. 다른 기금이나 정부 재원 등에 지원하는 서류 작업을 해 줄 뿐만 아니라 비용 정산, 세금 및 보험 문제, 심지어 팸플릿이나 명함 디자인까지 몽땅 대신해 준다. 세속의 일은 우리가 모두 알아서 처리할 터이니, 너희들은 예술 창작에만 힘을 쏟으라는 뜻이다. 다음 세대를 이끌어 갈 예술가들이 어떤 작품을 만드는지는 재단의 관심 대

사라 조엘Sara Joel, 「Dance study」, 2008. 첫 무대를 연 사라 조엘의 열정과 패기가 관객들을 압도했다.

331

상이 아니다. 예술가들이 각자의 예술적 목표를 향한 정진을 포기하지 않도록 '지원'만 하는 것이 이 재단의 사회적 역할이다. 지원금을 준다는 명목으로 '이러이러한 표현을 하지 않는다'는 등의 조건을 붙인 '서약서'를 요구하지도 않을 것이 분명하다. 예술가들은 옭아매는 순간 날개가 꺾이기 마련이고, 날개가 부러진 예술가들은 선순환의 바람을 일으킬 수 없으므로. 이들은 미래를 준비하는 다음 세대의 예술가들이기에 옛 시대의 눈으로 미래를 재단하여 속박하는 일은 월권이다.

▎젊은 무용의 에너지

후원을 받는 무용가들의 면모는 다양하다. 대학을 갓 졸업하고 가진 거라곤 이름 하나 달랑 박힌 명함뿐인 젊은 무용수부터, 전통에 뿌리를 두고 새로운 실험적 장르 개발에 힘을 기울이는 중견 무용 단체까지 망라한다.「댄스 고담」에서는 이들이 한데 모여 자신들의 1년을 대표하는 안무를 선보인다. 무엇보다 21세기의 젊은 예술가들이 무엇을 고민하고 있으며, 한창 담금질 중인 몸으로 무엇을 표현하고자 하는지 생생하게 느낄 수 있는 무대가 이 무용제의 매력이다. 비록 아직 무대를 장악하는 중량감과 섬세한 표현력은 떨어질지라도, 피를 끓이고 근육을 태워 자신의 예술 세계에 살을 붙여 가는 젊은이들의 수련의 길이 무대 위에 펼쳐진다. 관객들은 기쁜 마음으로 그 길을 같이 걸어 준다.

이들이 먼 미래에 어떤 예술가가 될지, 어떤 영향을 미칠지 지금은 알 수 없다. 열다섯 살의 젊은이가 수십 년이 넘는 '철인왕' 수련 과정을 통과할지, 또 '진리의 빛'을 보고도 어둑어둑한 동굴로 돌아올지 알 수 없듯이 말이다. 하지만 역사엔 항상 그런 피 끓는 젊음이 존재해 왔고, 그들이 사회에 불어넣은 새로운 바람이 얼마나 상쾌한 것이었는지 우리는 기억한다. 플라톤이 전하는 '철인왕'의 마지막은 다음 세대에 자신이 깨달은 모든 것을

© Nicholas Andre Dance company

니콜라스 안드레 무용단의
「Passio Nostri」, 2008

전수하고 진리의 피안으로 조용히 사라지는 장면이다. 그는 미래의 몫까지 섣불리 결정하지 않는다. 그 일은 새로운 세대 안에서 함께 호흡하며 살아온 또 다른 '철인왕'이 결정할 테니까. 그의 역할은 다음 세대의 철인을 올바로 길러 내는 것이면 족하다.

현재의 위기를 이유로 젊은이들의 기회를 뺏는 일은 사회의 미래를 없애는 일이다. 미래를 담보로 현재의 이득을 독점해서는 결코 선순환 구조가 생겨날 수 없다. 예술에서나 사회에서나 미래 세대가 다가올 자신의 현재를 설계할 수 있도록 튼튼하게 땅을 다져 주는 것, 보다 현명해질 수 있도록 도와주는 것이 지금 세대가 미래를 위해 해야 할 일이다. 대공황에 버금간다는 2008년 미국발 경제 위기에도 이 재단은 후원자 명단이 한 줄 더 늘었다. 'The American Recovery and Reinvestment Act'. 미국 정부가 2009년 경제 위기 타개를 목적으로 세계의 관심 속에 입법한 경제 부흥 법안이다.

저항적 글쓰기

이 글을 쓸 5년 전 무렵 한국 정부는 한국작가회의에 '시위 불참 확인서'를 써야만 문예진흥 보조금 지원을 하겠다고 선언했다. 정부의 통제 의도에 분개한 작가회의는 즉각 지원금 거부와 '저항적 글쓰기'를 하겠다고 반대 성명을 냈다. 권위를 이용해 모든 것을 통제하고 억압하려는 과거로의 회귀가 우려되기도 했겠지만, 그들이 더 분개한 이유는 그 행태가 치사하고 촌스러워서가 아니었을까? 인격과 존엄성의 훼손을 감수해야만 지원금을 주겠다니, 반발과 저항은 당연한 일이었을 터이다. 사상의 자유를 침해하는 만행, 그리고 그 기저에 깔린 예술 문화에 대한 몰이해와 천박한 자본주의적 사고는 새삼 언급할 필요조차 없다.

이러한 상황에서 미국발 경제 위기의 급한 불을 끄기 위해 만들어진 법을 바탕으로 소규모 예술가들을 지원하는 단체까지 혜택을 받은 사실은 꽤나 신선하게 다가왔다. 이곳도 사람 사는 동네라 문화 예술에 대한 지원 사업은 언제나 논쟁거리가 된다. 예를 들어 관객에게나 사회적으로나 불쾌감을 주는 예술 작품에 기금을 지원할 필요가 있는가 등의 논제들이 있다. 또 보수 정당은 국가 차원의 예술 지원을 싫어하는 경향이 짙다. 그 이유는 예술가들이 보수적인 경우는 별로 없기도 하고, 또 정부 예산이 아닌 자기들의 근간인 부유층의 기부금으로 예술 지원이 유지되기를 바라기 때문일 것이다. 그래도 그 지원 사업에 사상이나 표현과 관련된 단서 조항을 다는 일은 없다. 그랬다간 시민 사회가 가만히 있지 않으니 말이다.

저 유명한 '철인왕의 역설'에서 플라톤이 철인왕의 귀환을 확신하는 이유가 그동안 사회가 베풀었던 배려 때문이라는 점을 다시금 곱씹어 보게 되었다. 외국에 살

니콜라스 안드레 무용단의 「Until Blue」, 2009

다 보면 사회의 배려가 개인의 삶에 커다란 동력이 되는 경험을 종종 하게 된다. 학생이 공부에만 매진할 수 있도록 장학금과 지원 체계가 구체적으로 갖추어져 있는 미국의 대학원 과정을 보면 부러운 마음이 들 때가 많다. 인문학 쪽은 강의를 해야 하기에 유학생에게는 업무량이 상당하고 급여도 겨우 혼자 살아갈 정도지만, 그래도 학교의 일원으로 배려받고 있다는 생각에 꽤 신이 난다. 그리고 일을 하다 보면 그렇게 입은 배려의 힘이 내 자신의 내부에 차곡차곡 쌓여 다음 세대를 가꾸는 에너지로 변환되는 것을 느낀다. 한국 사회에서도 더 많은 이들이 배려의 선순환을 믿고 기다릴 줄 알게 되기를 바라 본다.

새로운 창조의 고통

The Joffrey Ballet

「엘렉티카Electica」

조프리 발레단, 시카고, 2010.4.28.~5.9.

▌좋은 것들만 모으다

인간의 본질은 무엇이며 어떠한 삶이 바람직한 삶인가 등의 문제에 대해 많은 사람들이 생을 바쳐 고민해 왔다. 지금은 무수한 고민의 결과들을 언제나 손만 뻗으면 접할 수 있다. 하지만 그 답안의 종류가 많아지면 많아질수록 그리고 접근성이 높아지면 높아질수록 사람들은 자신의 삶에 대해 성찰하는 능력이 줄어드는 듯하다. 이상한 일이다. 언제든 인터넷에 검색어만 넣으면 관련 정보를 얻을 수 있기에 도리어 지적 욕구가 줄어드는 것과 같은 구조인 것 같다. 사람들은 때로 삶의 문제에 스스로 부딪혀 가며 답을 찾는 어려운 길 대신, 다른 이들이 제안한 답들 중 좋은 것만 골라 취하는 지름길을 택하는 게 현명하다고 말하기도 한다.

늘 삶의 문제들에 천착하던 철학자들 중에서도 이 지름길을 권유한 소수가 있었다. 이름 하여 '절충주의자들eclectics', '최선의 것을 선택한다'는 희랍어 '에클레티코스eklektikos'에서 파생된 말이다. 헬레니즘 후반기에 활동하던 이 사람들은 자신들의 철학 체계를 구축하는 대신 기존의 설명들 중 미흡한 것은 버리고 그럴듯한 것은 남겨 가장 좋은 부분들을 선택해 모으는 데 힘을 쏟았다. 좋게 보면 방대한 고전 지식으로 무장하려 했던 사람들이

제시카 랭의 안무로 초연한 「십자 교차」의 한 장면. 무용수들의 십자가 형태 의상과 유일한 무대 장지였넌 십사 형태의 이동식 패널은 배경이 된 종교 음악과 어울려 일관된 모습을 선보였다.

고, 나쁘게 보면 자신들의 시대를 그들만의 사유와 언어로써 표현해 보려는 야망은 애초에 접은 사람들이었다.

2010년 4월 28일, 시카고 다운타운 오디토리움 극장에서는 조프리 발레단 The Joffery Ballet의 2009-2010 시즌 마감 공연인 「엘렉티카Eclectica」의 첫 막이 올랐다. '절충주의적'이라는 표제의 공연이다. 프로그램에는 발레단의 전 예술 감독 고故 제럴드 아르피노Gerald Arpino(1923~2008)의 1971년 작 「성찰 Reflections」, 발레단의 현재를 보여 줄 젊은 안무가 제시카 랭의 「십자 교차 Crossed」, 미국 내에서 혁신적 안무가로 공인받고 있는 쿠델카의 「프리티 발레Pretty Ballet」 세 작품이 인쇄되어 있었다. 뒤의 두 작품은 이날이 세계 초

© The Joffrey Ballet, photo by Herbert Migdoll

연이었다. 세계에서 처음 무대에 오르는 작품을 30년 전 작품과 나란히 배열한 것은 '절충주의'로 대변되는 시도가 조프리 발레단의 전통과 일맥상통함을 암시하고 있는 듯했다. 하지만 새로운 가치의 창조를 최우선으로 삼는 예술계에서 '절충주의'를 전면에 내세운 것은 꽤 용감한 일이 아닐 수 없다. 창조는 기존의 것들을 (새로운 방식으로) 조합하는 데서 시작한다는 통념을 확인하고자 함이었을까? 하지만 50년 넘게 지속된 사립 발레단이라는 조프리 발레단의 흔치 않은 역사는 이 '절충적'이라는 공연 표제에 힘을 부여한다.

「십자 교차」의 백미였던 남성 5인무. 데프레의 레퀴엠에 맞추어 죽음을 대면하는 팽팽한 긴장을 선보인 이 부분은 종교적 유미주의의 정점을 보여 주었다.

█ 파격과 새로움의 발레단, 조프리 발레단

조프리 발레단 앞에는 자주 '최초'라는 수식어가 붙는다. 1956년 시애틀 태생의 스물여섯 청년 로버트 조프리Robert Joffrey(1930~1988)가 고작 여섯 명

의 단원으로 꾸린 작은 무용단이 그 첫발이었다. 이들이 미니버스에 몸을 싣고 이곳저곳으로 순회공연을 다니기 시작한 이래, 이 무용단은 쉬지 않고 '새로움'을 향한 여정을 걷고 있다. 과감하게 대중에 접근하는 것으로 이름 난 이 발레단은 50여 년 동안 자기를 담금질하여 더욱 강렬한 색채를 띠게 되었다.

이들은 변화하는 현재의 핵심을 포착하고, 적극적으로 수용하여 새로운 무용을 창출한다. 미국 무용단 최초로 TV 방송 시리즈를 기획하여 대중에 다가갔으며, 또 재클린 케네디의 초청을 받아 백악관에서 최초로 공연한 발레 단이라는 대중적 영예를 갖게 되었다. 새로움을 갈구하는 이 '미국식' 발레단은 미국 무용단 최초로 세계 발레의 심장부 러시아에 상륙해 자신들이 만끽하는 자유로움을 펼쳐 보이기도 하였다. 이들은 지금도 고전 발레의 품격을 유지하면서도 '대중'과 '현재'의 눈높이에 맞추려는 노력을 지속하고 있다.

이들의 절충적 성격은 단지 관객에게 다가가는 방식을 변화시켜 얻은 것은 아니다. 조프리 발레단은 고전 작품에 자유분방한 해석을 입히고, 역사 속에 묻힌 작품들을 발굴한다. 무엇보다도 현대 발레 작품들을 지속적으로 위촉하여, 보수적인 '발레' 형식을 '새로움'을 선사하는 수단으로 삼는다. 관객들은 새로움을 주는 파격을 쫓으며 즐거움을 만끽하겠지만, 일단 고전다움에서 발레의 작품성을 찾는 비평가들에게 지속적인 변화란 불편한 일일 수도 있을 것이다.

조프리 발레단의 성장기인 1960~1970년대의 작품 목록만으로도 이 발레단의 '파격'이 확연히 드러난다. 이들은 1968년 전 세계를 휩쓸던 혁명의 기운을 담아 '반핵反核' 발레 「광대들The Clowns」를 연출하기도 하였고, 1973년에는 비치보이스의 음악에 맞추어 무대 위에서 직접 그래피티Graffiti(낙서예술)를 선보인 최초의 '크로스오버' 발레 「2인승 쿠페Deuce Coupe」를 초연

하여 세간의 주목을 받았다. 또 옛날 기준으로 너무나 혁신적이었던 작품을 현대에 되살려내는 것도 이들의 임무 중 하나였다. 조프리 발레단은 1967년 독일 표현주의 발레를 창시한 안무가 쿠르트 요스Kurt Jooss(1901~1979)의 기념비적 '반전反戰' 발레 「초록색 테이블The Green Table」(1932)을 재연하며 그의 사회 참여 정신을 계승함을 알렸다. 이 작품은 초록색 협상 테이블 위에 가면을 쓴 각국 대표들이 허위로 가득 찬 '전쟁을 위한 평화 회담'을 하는 것으로 시작한다. 이어진 전쟁의 참화는 격렬하고도 몽환적인 춤 동작으로 표현되면서 전쟁의 기운, 폭력의 기운을 감지한 예술가의 절규를 담는다. 이 공연에는 미국이 자초한 베트남 전쟁의 늪에 빠져 허우적대던 생명과 평화의 가치를 돌이켜 보자는 목소리가 담겼을 것이다. 요스는 이 작품을 발표한 지 1년 뒤 히틀러가 집권하자 온갖 고초를 치렀고, 결국 독일을 떠나야 했다. 세계 대전이 끝나자 그는 독일로 돌아와 많은 제자들을 길러냈다. 세계적 안무가 피나 바우슈Pina Bausch(1940~2009)가 요스의 제자이며, 그녀의 첫 예술 감독직은 요스가 세상을 떠난 뒤 그의 뒤를 이은 것이었다. 조프리 발레단의 중심에는 예술 감독 아르피노가 있다. 반세기 동안 조프리 발레단이 선보인 작품들 중 3분의 1가량을 안무한 아르피노. 그가 춤의 세계에 입문한 것은 스무 살이 다 되어서였다. 그는 해안 경비대 초계함 선원으로 복무하던 시절에 처음으로 춤을 접했다. 동료였던 러시아 이민자들이 갑판에서 추던 민속춤을 어깨 너머로 배우다 자신의 숨겨진 재능을 발견한 것이다. 물자 보급 차 정박한 시애틀에서 그는 조프리와 만나게 되었고, 그의 자질을 알아챈 조프리는 아르피노를 발레의 세계로 이끌었다. 이런 특이한 이력 때문인지 그의 안무에는 전통의 속박에 얽매이지 않는 자유의 향기가 느껴진다. 또 자유에서 비롯된 혁신의 욕구는 50년 발레단 역사 속에 녹아들어 창의적인 작품들로 승화된다.

하지만 1990년대 들어 발레단에도 위기가 찾아왔다. 1992년 지속적인 관객

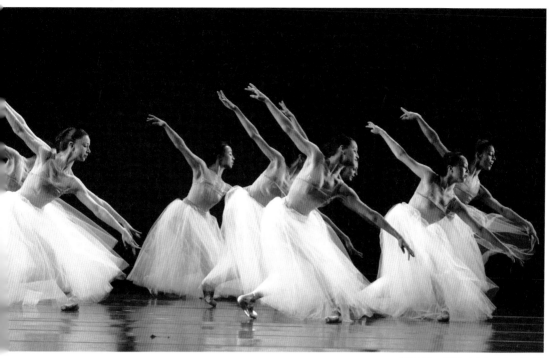

보헤미아 출신 작곡가 보슐라프 마티누의 교향곡 2번에 맞추어 제임스 쿠델카가 안무한 「Pretty Ballet」의 한 장면. 짧은 4악장으로 구성된 현대 음악에 맞추어 조프리 발레단의 고전적 기량을 펼친 작품이다.

의 감소, 사립 발레단의 약점인 취약한 재정으로 조프리 발레단은 존폐의 기로에 처하게 되었다. 이때 아르피노는 그다운 선택을 한다. 대중의 시선을 단번에 잡아챌 방법, 즉 대중 가수에게 발레 음악을 위촉하는 것이 그의 복안이었다. 그 가수는 바로 당대의 전설 프린스Prince. 프린스가 발레곡으로 작곡한 네 곡에 각기 다른 네 명의 안무가가 춤을 붙인 작품 「빌보드 Billboards」(1993)는 그렇게 탄생했다. 반응은 폭발적이었다. 발레를 한 번도 본 적 없는 사람들이 표를 구하기 위해 줄을 섰고, 어린 학생들도 무리를 지어 발레 공연을 보러 공연장을 찾았다. 당시의 놀라운 현상을 다룬 뉴욕 타임스 기사는 "불과 다섯 달 전만 해도 조프리 발레단은 (파산으로 인해) 더 이상 공연을 할 수 없을 것으로 보였다"며 운을 뗀다. 티켓 판매는 치솟아 올라 그 전해보다 세 배 이상 늘었고, 미국 전역의 도시에서 파격적 조

ⓒ The Joffrey Ballet, photo by Herbert Migdoll

건의 초청장이 날아들었다. 이 작품의 성공으로 1년 만에 발레단의 재정 적
자는 해소되었고, 단원 수도 20퍼센트 이상 늘릴 수 있었다. 하지만 당연히
비평가들은 불편했다. 아르피노는 이윤에 영혼을 팔았고 순수 예술을 포기
했다는 조롱을 감수해야 했다.

시카고 다운타운 조프리 발레
단과 발레 학교가 상주하고
있는 조프리 타워

▌뉴욕에서 시카고로

이 부활을 새로운 창단 계기로 만들고 싶어서였을까, 아니면 뉴욕 비평가들
의 싸늘한 눈초리를 피하고 싶어서였을까, 조프리 발레단은 근거지를 옮기
는 모험을 감행한다. 1995년 뉴욕에서 시카고로 이사한 발레단은 시카고 사
람들의 환영을 받으며 새로운 땅에 성공적으로 뿌리를 내렸다. 이제는 그들
스스로 "미국 역사상 근거지를 옮기고도 성공한 최초의 무용단"이라는 기

이한 자랑 한 줄을 발레단 소개글에 넣게 되었다. 2008년에는 건축으로 이름난 시카고 다운타운 번화가에 새로운 마천루 하나가 새로 문을 열었다. 이름 하여 '조프리 타워The Joffery Tower.' 이 안에 조프리 발레단과 그와 역사를 같이하는 조프리 발레 학교가 상주하고, 남은 공간은 무용단의 안정적 재정 확보에 쓰이게 되었다. 이제는 '마천루를 소유한 무용단'이라는 기록도 한 줄 덧붙여야 할 것 같다.

▌「엘렉티카」의 세 작품

이날의 공연에는 발레단의 이러한 파격적 행보가 분명히 녹아 있었다. 차이콥스키의 「로코코 주제에 의한 변주곡」에 맞춘 아르피노의 작품 「성찰」은 고전 발레의 문법을 충실하게 따른다. 오케스트라석에 마주한 첼리스트와 피아니스트는 무용수를 위해 최대한 느린 템포를 유지하면서도 로코코 변주곡이 지닌 격정적 서정성을 살려야 하는 중첩된 임무를 힘겹게 수행한다. 이 곡의 정점, 첼리스트의 표현력을 폭발시키는 카덴차 부분은 템포가 늦추어져 파드되pas-de-deux에 몰입한 두 무용수의 편안하고도 우아한 스텝을 위해 희생된다. 그러나 연주의 정점에 다다르려는 음악가들의 억제된 욕구와, 아르피노 스타일의 연속된 높은 리프트와 무대 공간을 가로지르는 공중 동작들의 우아함에서 비롯된 시각적 이완은 서로 '절충'되어 관객에게 이중적 즐거움을 제공한다.

세계 초연작인 「십자 교차Crossed」 역시 클래식 음악에 안무를 맞추었다. 하지만 그 음악들은 종교적 메시지가 강하다. 안무가 랭은 모차르트, 헨델과 조스캥 데프레Josquin des Prez(1455~1521)의 종교 음악을 바탕으로 당당하게 "종교적 영감"을 담아내겠다고 밝힌다. 십자가 모양이 뚜렷이 새겨진 의상을 입은 무용수의 몸짓과 더불어 무대 위를 가로지르며 이동하는 수평, 수직의 판들이 겹쳐지며 십자가 형상을 관객에게 지속적으로 강요한다. 분명

극적인 미사곡들과 무용수들의 일사불란한 군무와 탄탄한 기본기는 조화롭게 맞물린다. 하지만 종교 음악의 극적인 부분들을 즐겨 흥얼거리곤 하는 나조차도 이 직접적인 '종교적 영감'의 재현을 어떻게 해석해야 할지 난감했다. 현대 예술과 종교는 세속 정치가 그렇듯 이미 상호 불가침 조약을 맺고 각자의 길을 간 지 오래이기 때문이다. 예술이 신을 찬양하기 위해 존재하는 것이 아니라 '나'를 포함한 인간의 삶을 말하기 위해 있다는 주체적 권리 선언을 하기까지 걸린 오랜 역사적 노력과 희생을 고려한다면, 이는 꽤 복고적인 작품이라고 할 수 있다.

흐름이 빠른 미사곡만을 골라 현대적 무대 장치와 버무려 종교적 체험을 담아낸 역동적 몸짓은 종교적 진정성이 약화되어 가는 현대에서는 결국 쾌락적 유미주의로 귀결된다. 그 목적이 상실된 미사곡은 관객의 흥을 돋우고, 그들의 시선은 육체에 담긴 인간의 아름다움에 꽂힌다. 그중에서도 조스캥의 레퀴엠에 맞춰 죽음을 대면하는 팽팽한 긴장을 선보인 남성 5인무는 종교적 유미주의의 정점을 보여 주었다. 게다가 이에 쏟아진 관객의 열광적 호응은 예술에서 종교적 의미보다는 유미주의를 읽어 내는 현대인의 습관을 입증해 주었다. 종교 음악과 현대 발레의 '절충'은 열렬한 환호로 마감하는 듯했다. 하지만 그 이면에는 더는 파격적일 수 없는 현대 예술의 한계가 드러난다.

▌현대 예술, 그 창조의 고통

인간은 피조물인 동시에 창조자이다. 그동안 피조물의 지위에 갇혀 있던 인간이 (니체의 자각 덕택에) 피조물의 껍데기를 벗어던진 이후 현대 예술가들은 창조자로서의 지위를 만끽하게 되었다. 20세기에 꽃핀 전위적 예술은 억눌려 왔던 예술가들의 자의식이 맹렬히 분출된 결과이다. 하지만 시간이 지날수록 이 '창조자'라는 훈장은 갈수록 무거워져 예술가들을 짓누르게

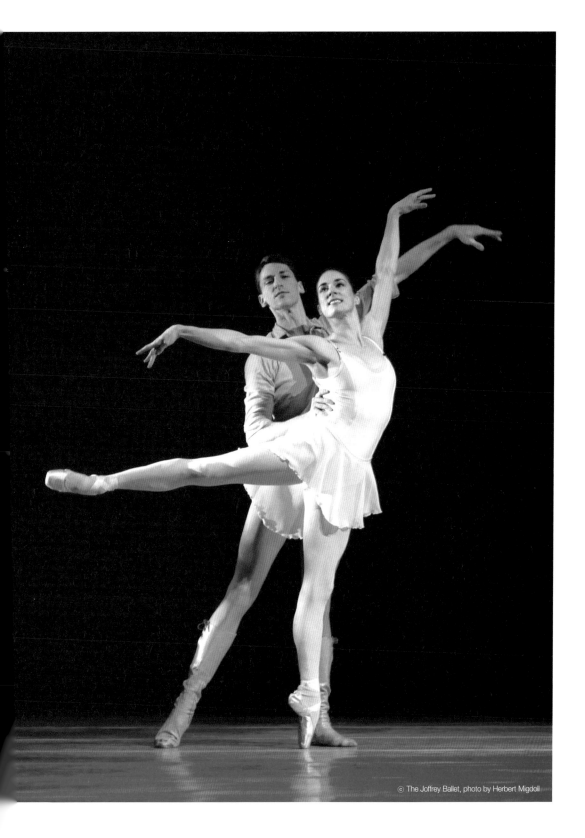

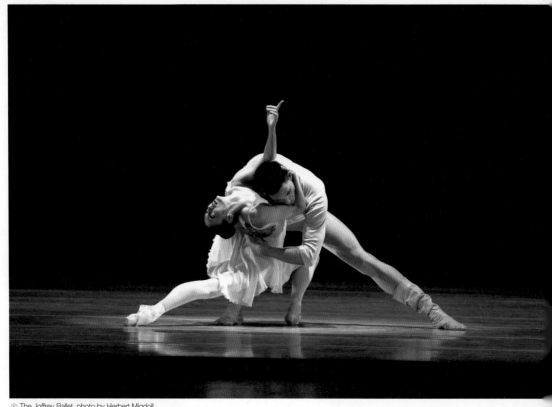

되었다. 더는 과거의 것을 답습함으로써 획득할 수 있는 명성도 없고, 예술가의 권위를 보장해 주던 아카데미도 사라진 지 오래다. 이제 예술가들은 '창조'라는 무거운 족쇄를 끌고 다녀야 하는 운명에 처했다.

이질적인 것들을 융합하는 절충주의적 해결책이 그 창조의 고통을 덜어 줄 것 같지는 않다. 퓨전 요리가 제아무리 호기심을 자극해도 오랜 입맛을 바꾸기는 어렵듯, 피상적인 혼합만으로 새로운 예술의 자격을 얻기란 쉽지 않기 때문이다. 가장 좋은 것을 선택해서 조합하는 절충주의가 역사에 이름을 남기지 못하는 이유는 간단하다. 새로운 체계의 창조를 포기한 이들이 절충을 통해 해결책을 마련하기 위해서는 미리 선택지들을 가지고 있어야 하는

데, 그 선택지는 항상 자신의 창조물이 아니다. 그렇다면 언제나 이들은 남의 설명에, 남의 삶에, 남의 의지에 종속되는 삶을 살 수밖에 없다. 스스로 종속되는 길을 택했던 절충주의는 어느 시대에나 오래갈 수 있는 운명은 아니었다. 물론 절충주의에도 생존의 길은 있다. 기존의 것에 대한 압도적 지식을 갖는 것, 비판에 좌절하지 않고 자신들의 방식을 지속적으로 굳혀 가는 것이다. 조프리 발레단의 역사와 탄탄한 실력은 그들의 '절충주의적' 작품에 힘을 부여한다. 이 작품들은 이들의 오랜 파격의 역사 중 한 장을 장식하는 실험으로 남을 것이며, 이전의 실험들과 연결되어 굳건한 전통이 될 것이다.

보다 좋은 삶을 향해
Dallas Arts District

댈러스 예술 구역
댈러스, 2010.2.

▎맹자의 양묵 비판

지금으로부터 2천 5백여 년 전 전쟁과 분란이 끊이지 않던 전국戰國 시대, 사람들은 '생존'을 삶의 목적으로 삼았다. 묵가인들은 모든 것을 '보편적으로' 사랑하라는 묵적墨翟의 가르침인 '겸애兼愛'를 마음에 새기며 가족을 뛰어넘는 공동체를 꾸렸다. 한데 뭉쳐 힘과 자산을 나누면 생존 능력이 배가될 것이다. 한편 양주楊朱가 지나는 곳에도 사람들이 몰렸다. '자기 자신을 위하라[爲我]'는 그의 가르침은 살육과 궁핍에 지친 사람들에게 꽤 위안이 되었다. 사람들이 타인에 대한 관심을 끊고 해도 끼치지 않으며 자신만을 위해 산다면 적어도 세상에 커다란 분란은 사라질 거라는 말도 그럴듯하게 들렸다. 여하튼 '생존'의 길을 찾아 헤매던 사람들 덕분에, 천하는 묵적과 양주의 말로 가득 찼다.

맹자는 사람살이의 목적을 '생존'에 그치게 할 수 없었다. 맹자가 보기에 '생존'을 우선으로 삼는 생각은 인간을 짐승으로 여기는 것이나 다름없었다. 묵자에게는 자신과 특별한 관계인 '어버이'에 대한 공경도 없고, 양주에게는 섬겨야 할 '임금'도 없으니 말이다. 사람들은 사람다운 삶을 돌아보는 일보다는 실용적인 생존 방편을 알려 주는 양묵楊墨에게 몰렸다. 맹자는

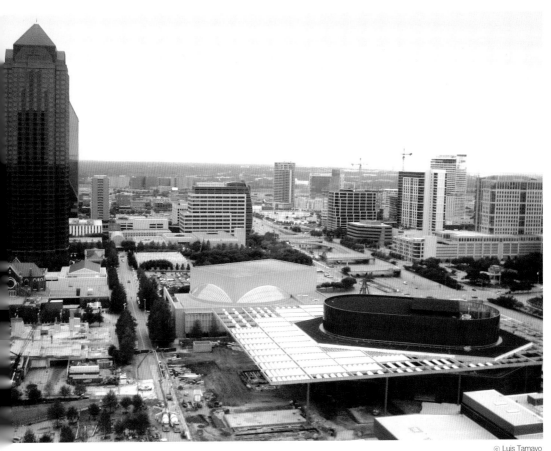

완공을 눈앞에 둔 AT&T 공연 예술 센터(2009년). 도심 한 가운데 자리 잡은 '댈러스 예술 구역'은 도심 공동화 문제를 해결하는 동시에 예술 문화를 지원하는 지역 중심으로 자리 잡았다.

사람살이의 근본을 '어짊[仁]'을 본바탕 삼아 '예禮'를 실천하는 데서 찾은 공자의 '도道'를 회복하고 싶었다. 이 꿈을 이루려면 맹자는 적어도 두 가지 과제를 해결해야 했다. 이론적으로는 양묵의 논변을 물리쳐야 했고 실천적으로는 사람들의 삶에 영향을 미칠 수 있는 방안을 마련해야 했다.

맹자의 실천 방안은 우선 통치자를 설득하는 것이었다. 묵자와 양주 모두 스스로 알아서 살아남으려 애썼다면, 맹자는 백성들의 삶에 지대한 영향을 끼치는 윗사람의 국정 철학을 바꾸려 했다.(『맹자孟子』의 첫 장 「양혜왕梁惠王」 편은 왕이 '이익'을 얻는 방안을 묻자 이익보다는 '인仁'과 '의義'를 추

구하라는 맹자의 짧고도 자신에 찬 답변으로 시작된다.) 통치자가 어짊과 정의로움으로 다스린다면 '생존'에 목매단 백성들도 조금씩 '인간다움'이 뿜어내는 고귀함을 맛볼 여력이 생겨날 것이다.

다른 한편 맹자는 양묵에 대한 이론적인 반박의 토대를 다져 나간다. 즉 인간이 짐승과 구별되는 근원적 본성을 찾아 양묵을 물리치려 한 것이다. 그가 제시한 근거는 바로 '차마 하지 못하는 마음[不忍之心]'. 우물에 들어가려는 어린아이를 보면 누구나 놀라며, 측은한 마음이 일게 마련이다. 남에게 잔혹한 일을 차마 하지 못하는 마음, 또 남의 불행에 공감하고 동정하는 마음에서 '사람다움'이 시작된다. 이 실마리를 비롯한 마음에 있는 네 가지 싹[四端] - 즉 측은지심[惻隱之心], 수오지심[羞惡之心], 사양지심[辭讓之心], 시비지심[是非之心] - 을 잘 키워 나간다면 우리는 보다 좋은 삶을 살 수 있을 것이다. 나라도 마찬가지다. 한 나라가 추구하는 가치가 먹고사는 생존의 목적을 넘어설 때, 보다 좋은 사회가 이루어진다. 배부른 소리라고 할지 모르겠지만, 한 나라의 이상이 단순히 잘 먹고 사는 사회를 만드는 데 있다면 문제가 있는 것 아닌가. 유학이 백가쟁명 속에서도 2천 년 동안 동아시아에 굳건히 뿌리내린 이유 중 하나는 이처럼 '보다 좋음'을 꿈꿀 수 있는 철학적 기반을 제공했기 때문일 것이다.

많은 사람이 선진국의 기부 문화를 배우자고 말한다. 기부는 확실히 맹자가 인간 본성의 근원이라고 말한 '측은지심'을 기반으로 하는 것 같다. 게다가 기부는 '보다 좋은' 사회를 위해 꼭 필요한 요소이기도 하다. 하지만 기부에도 다양한 층위가 있다. 빈곤 퇴치나 기초 교육 등 국가적 차원에서 해소해야 할 분야의 미진함을 메꾸려고 사재를 내놓는 경우도 있겠고, 예술 후원이나 학문 발전 지원 등 보다 나은 사회를 위한 동력을 제공하려는 기부도 있겠다. 백성의 기초적 생존은 나라가 책임지고, 예술 문화, 학문 연구 등 인간이 지닌 역량의 저변을 키우는 분야에 기부금이 몰리는 것이 선진국

© Andreas Praefcke

빨간 타원형 건물로 각인되는 AT&T 공연 센터에는 댈러스 오페라, 댈러스 연극 센터, 텍사스 발레 센터, 댈러스 블랙 댄스 극장 등 많은 공연 단체들이 '서식' 하고 있다.

형에 가까운 것 같다. 그중에서도 예술 문화에 대한 기부는 그 사회의 의식 수준을 가늠할 수 있는 가장 좋은 잣대가 아닌가 한다.

기부로 이루어진 30년의 결실 – 댈러스 예술 구역

미국에서 두 번째로 큰 텍사스 주의 메트로폴리스인 댈러스. 그 도심 한가운데에는 8만 평 정도 되는 예술 구역Dallas Arts District이 있다. 1970년대 도심 재개발 사업으로 기획된 이 구역에 2009년 10월 12일 거대 프로젝트인 AT&T 공연 예술 센터가 성황리에 개관함으로써 한 세대를 관통한 도시 계획이 일단락되었다. 도시화 과정에서 필연적으로 생기기 마련인 도심 공동화 문제를 각종 예술 관련 시설의 집중으로 해결한 셈이다. 이 예술 구역은 차, 도로, 집, 음식 등 거의 모든 것이 어이없을 정도로 큰 '수퍼사이즈' 텍사스에서 이례적이게도 걸어 다닐 만한 보행자 친화적 동네이다.

2008년 맨해튼발 경기 침체에도 댈러스의 기업과 개인들은 이 공연 예술 센터 프로젝트에 3억 3,700만 불, 우리 돈 4천 억 원가량을 기부하였다. 총

DALLAS ARTS DISTRICT

예산이 3억 5천만 불 정도였으니 95퍼센트 정도가 기부로 조달된 셈이다. 그중에서도 AT&T 공연 예술 센터 산하 네 곳의 크고 작은 공연장은 많은 액수를 기부한 개인의 이름을 따서 지어졌다. 이 공연 센터의 중심인 오페라하우스에 이름을 새긴 기부왕은 윈스피어 부부Margot & Bill Winspear다. 이들은 4,200만 불, 우리 돈 약 5백 억 원을 깔끔하게 쾌척했다. 그다음은 2천만 불, 곧 240억 원을 기부한 와일리 부부Dee & Charles Wyly가 뒤를 쫓는다. 예술 구역 한 모퉁이에 위치한 6백 석 규모의 연극 전용 극장은 이들의 이름을 따서 지어졌다. 그 뒤를 이은 주인공은 바로 개인이 아닌 댈러스 시민들이다. 그들의 세금으로 조성된 시 재정에서 1,800만 불이 지원되었고, 이로 인해 한 공연장은 '시립 공연장City Performance Hall'이라는 이름을 얻었다.

댈러스 예술 구역의 로고타입과 안내 지도

결국 세금으로 충당한 게 아니냐고 하겠지만 이 세출 결정은 시장이나 관료들이 내린 것이 아니라는 점에서 의미가 깊다. 개관 6년 전인 2003년, 댈러스 시민들은 주민 투표를 통해 이 지원 안건을 승인했다.(투표의 나라 미국에서는 많은 곳에서 검사, 판사, 교육 위원 등을 투표로 선출하며, 이때 특정 정책의 가부를 묻기도 한다.)

이 '예술 구역'의 무게감을 설명하는 데는 그 안에 있는 예술 기관들을 나열하는 것만큼 쉬운 방법이 없을 것 같다. 최초의 입주자 댈러스 미술관(1983), 댈러스 심포니의 고향으로 꽤나 좋은 사운드를 자랑하는 마이어슨 심포니 센터(1989), 내셔 씨가 수집한 현대 조각으로 가득 찬 수장고를 자랑하는 내셔 현대 조각 센터(2003), 부동산 개발로 성공한 크로 씨 부부가 평생에 걸쳐 모은 방대한 양의 중국과 일본, 동남아 관련 문화재들이 가득한 크로 아시아 미술관 등이 그 식구들이다.

게다가 이 예술 구역은 현대 건축사의 흐름을 한눈에 보여 주는 전시장이기도 하다. 마이어슨 심포니 센터는 루브르 박물관 광장 피라미드 설계로 유명한 I. M. 페이Pei, 내셔 현대 조각 센터는 현대 건축의 분수령인 퐁피두 미술관을 설계한 렌초 피아노Renzo Piano, AT&T 공연 예술 센터는 영국이 자랑하는 노먼 포스터 Norman Foster 경이 각기 그 시대의 정점에 있던 디자인을 뽐낸다. 이들 모두 건축계의 노벨상으로 불리는 프리츠커Fritzker 상의 수상자이니, 이 구역은 이들의 친목회장 정도가 될 성싶다. 사실 건축가에게 이 광막한 텍사스 땅에 공연장과 박물관을 짓는 것만큼 축복인 일이 또 있을까. 나대지가 그들의 무대이자 캔버스이고, 그 캔버스에는 어떠한 방해물도 없으니 말이다.

특이하게도 이 구역 안, 윈스피어 오페라하우스 옆에는 학교가 자리 잡고 있다. 부커 T. 워싱턴 예술 고등학교가 바로 그곳이다. 백 년이 넘는 역사를 지닌 이 공립학교는 2008년 예술 센터 신축과 발맞춰 5천만 불의 기부금을

와일리 극장 전경. 이 연극 전
용 극장은 2천만 불을 기부한
와일리 부부의 이름을 땄다.

모아 학교를 재단장했다. 스스로 '자선가'라 밝히는 낸시 하먼 씨는 개인
명의로 최대인 천만 불(약 120억 원)을 이 고등학교에 기부했다.(그는 또 다
른 기부로 AT&T 공연 예술 센터 내 네 번째 공연장에 자기 이름을 붙였
다.) 댈러스 예술 구역 안에는 앞으로도 4~5개의 대규모 예술 관련 시설이
들어설 예정이다. 그 건물들 역시 사람들에게 보다 좋은 거주 환경과 문화
수준을 제공하고 싶어 하는 '인간anthropos을 사랑하는philo' 자선가
philanthropist들의 기부로 건축될 것이 분명하다.

묵자의 보편애Universal Love와 양주의 자기애Self-love. 이 둘은 동서고금을 막
론하고 모든 윤리학설의 양 극단이었다. 그러나 모든 이들을 균등하게 사랑
하는 것이나 자기 자신의 안위를 위하는 것이나 뭐가 문제란 말인가? 이 두
가지는 분명 사람의 본성을 반영하며, 실제로 대부분의 사회가 두 원리를

내셔 조각 센터의 인기 작품인 조너선 보로프스키
의 「하늘을 향해 걷기Walking to the Sky」

축 삼아 굴러가고 있지 않은가? 하지만 수치적 균등과 자기 이익의 강조만을 사회의 운영 원리로 삼으면 그 사회는 앞으로 나아가기 어렵다. 현상 유지와 인간 생존이 최대의 목표이니 말이다. 그러한 원리는 이상理想을 허용하지 않는다. 한 사회가 '생존'을 넘어 '보다 좋은' 상태로 발전하길 원한다면, '실용'을 넘어 인간의 창조성을 촉진하는 방향으로 침로를 잡아야 할 것이다. 그 침로를 유지하기 위해 국가는 국민이 '생존'에 매몰되지 않도록 안전망을 쳐 주고, 개인들은 사회적 안전망이 주는 안도감을 발판 삼아 자신의 가치를 온전히 드러내는 것이 바람직한 모습이 아닐까. 과장을 섞어 말하자면, 이러한 문화적 삶이야말로 곧 맹자가 찾고자 했던 '사람다운 삶'의 현대판이라고 부를 수 있지 않을까 싶다.

보다 좋은 세상을 위한 기부

이 글을 쓰기 몇 달 전, 한국에서 기부를 격려하는 캠페인을 지속적으로 시행하고 있다는 뉴스를 보게 되었다. 자본주의 사회에서 부를 축적한 사람들이 사회에서 소외받는 이들을 위해 '나누는' 일은 '노블레스 오블리주'와 같다며 칭송이 자자했다. 대체로 부를 지닌 사람들은 기부를 말하길 좋아한다. 아마 그러한 언급을 통해 '귀족Noblesse'으로 자임할 수 있기 때문일 것이다. 원래 이 말은 지도층이 사회 체제의 위험 및 불안 요소를 막기 위해 자신을 먼저 바치는 '희생'에서 나왔지만, 이 희생에 담긴 의미는 그다지 곱씹어 보는 것 같지 않다. 사실 부유한 이들의 기부 뒤에는 체제를 쥐락펴락하고 싶은 금권정plutocracy에 대한 열망이 어느 정도 자리한다. 반면 민주 정체하에서 정해진 대로 '세금'을 내라고 하면 태도가 돌변한다. 납세가 모든 국민의 의무라면 당연히 그 의무를 다하는 게 노블레스 오블리주일 텐데도, 세금에는 맹렬히 반대한다. 자신의 선의를 과시하고 귀족 계급의 위치를 확인해 주는 기부 행위에는 당당히 '의무'라고 이름 붙이면서 말이다. 자신이 다른 사람들처럼 세금을 징수당하는 일개 국민으로 전락하고, 스스로 액수를 정하지 못하는 데 대한 불만이 쌓인다. 미국에서나 한국에서나 버핏세(미국의 투자자 워런 버핏Warren Buffet이 자신이 내는 소득세가 너무 적다며 부유층에게 세금을 더 매길 것을 주장한 일종의 자본 소득세)에 대한 논란이 거센 것은 이렇게 형성된 불만이 꽤 일반적이기 때문이다.

이러한 상황에서 미국 극우 보수의 산실이자, 전 부시 행정부의 맹렬한 지지층인 데다가, 석유 산업 덕에 경제 위기에도 꿈쩍도 않는 텍사스 댈러스에 가게 되었

댈러스 예술 구역의 터줏대감 댈러스 미술관 야외 정원에 전시된 현대 조각가
마크 디 수에르보Mark di Suervo의 「사랑이여 영원하라Eviva Amore」, 2001

다.(댈러스는 북부 텍사스로, 휴스턴을 거점 도시로 하는 남부보다는 덜 보수적이
라고 한다.) 원래 댈러스 미술관에서 하는 흥미로운 전시를 둘러보려고 했으나, 마
침 개관한 AT&T 공연 센터의 보도 자료를 읽고는 마음을 바꾸어 먹었다. 특히 윈
스피어 부부가 조건 없이 공연장 건설에 쾌척한 돈의 규모를 보고 놀란 나머지 (미
국의 규모는 항상 놀랍지만) 댈러스 예술 구역 전체를 기부 문화와 연결하여 쓰게
되었다.

그리하여 '보다 좋음', 즉 문화 발전을 위한 기부를 말하다 보니 맹자님의 말씀까
지 끌어들였다. 때마침 중국 철학 수업을 듣고 있어서 양묵에 대해 조금 귀동냥을
할 기회도 있었다.(양주의 개인주의와 묵가의 논리학 등은 서구 사상의 주된 관심
사이기 때문에 서양 학자들의 학문적 성과가 더 크다고 해도 과언이 아니다.) 기왕
유가와 양묵을 언급한 김에 다른 부분들도 소개해 볼까 한다.

맹자의 양묵 비판

『맹자』의 마지막 장 「진심盡心」의 한 구절은 앎을 갈구하는 사람이라면 양묵을 거쳐 유가로 자연스레 돌아오게 됨을 말하고 있다.

묵적에서 도피하면 반드시 양주로 돌아가고,	逃墨必歸於楊,
양주에서 도피하면 반드시 유학으로 돌아오니,	逃楊必歸於儒。
돌아오면 받아 줄 뿐이다.	歸, 斯受之而已矣。

맹자가 이렇게 너그러워진 이유는 인간 본성을 꿰뚫고 있다는 자신감의 표현일지도 모르겠다. 과거에 "양주 묵적의 말이 천하에 가득해서 천하의 말이 양주에게 돌아가지 않으면 묵적에게 돌아간다楊朱墨翟之言, 盈天下. 天下之言, 不歸楊則歸墨"(「등문공藤文公」, 하 9장)고 개탄한 것에 비하면 많이 누그러진 셈이다. 그때만 해도 맹자는 양주 묵적의 말이 공자의 도와 인의가 드러남을 막아 사람들을 서로 잡아먹게 만든다는 섬뜩한 경고를 했으니 말이다.

젊은 날 모든 사람이 서로 평등하게 살기를 꿈꾸고, 합리적 질서를 바탕으로 사회를 바로 세우기를 열망하는 것은 어렵지 않은 일이다. 묵가 사람들이 주장하였듯 '겸애'를 체화하여 모든 이들이 서로를 동등하게 사랑할 수 있다면 사회가 어찌 어두워질 수 있겠는가. 대신 그들은 유한한 자원을 모두가 적당히 쓸 만큼 나누기 위해 이익을 창출하고, 비용을 최소화하는 데 신경을 써야 했다. 그들은 도道를 '이익利'에서 찾고, 합리적인 논리를 적용하여 이익의 공평한 배분을 꾀하였다. 그러나 이상적 체계는 인간 본성을 어느 정도 억누를 수 있다는 가정 아래에서만 가능하다. 피붙이를 더욱 아낀다든가, 어느 순간 사욕이 개입한다면 체제가 출렁일 수밖에 없다. 체제의 중추가 흔들리면 누군가는 그 파편에 맞아 피해를 보게 된다. 그런데 그 피해자가 '나'일 경우 문제는 매우 심각해진다.

그 파편을 피해 공동체를 떠나 자신의 삶을 찾으려 한다면, '위아爲我'의 세계에 빠

맹자의 초상. 맹자는 양묵을 거친 사람은 반드시 유가로 돌아오리라고 단언했다.

지는 것도 당연하다. 흰 종이처럼 깨끗하던 젊은 날의 삶에 조금씩 세월의 생채기가 패게 되면, 또 자신도 남의 마음에 그 상처를 남겼음을 떠올리면, 적어도 다른 이에게 피해를 주지 않고 스스로를 보전하는 쪽으로 삶의 방향을 틀기 쉽다. 꿈꾸던 이상에 대한 신념도 옅어지고, 자신의 이상을 따라오라고 남을 설득하기도 버거운 때가 온다. 나만 보고 사는 것, 그러면서 남에게 폐를 끼치지 않으며 사는 것이야말로 암울한 세상에서 삶을 꾸리는 가장 현실적인 해답인지도 모르겠다. 하지만 인간은 본성적으로 사회적 존재이니, '나'를 위하는 사람들로만 구성된 세상은 꿈도 이상도 없다. 양주에게는 "섬겨야 할 임금도 없다楊氏 爲我 是無君也"는 맹자의 비판을 넓게 본다면 그의 사상이 인간 사회의 바람직한 질서 형성에 무관심하다는 뜻이 담겨 있다. 이는 인간의 사회적 가능성을 무시하는 소리로 들리기도 한다.

'사람다운 삶'은 남을 위해서 '터럭 하나 뽑는 일'도 주저하는 이기적인 삶도 아니요, 자신의 모든 것을 바쳐 희생하는 삶도 아니다. 자신만을 생각하면 남에게 어질지 못하며, 반대로 희생하기만 하면 정의로움을 이루기 어렵다. 이 때문에 양묵을 거친 사람들은 유가로 돌아올 것이라고 맹자는 단언하는 것이다. 유가의 입장은 양끝에서 중간을 취하되 상황에 맞게 저울질[權]하여 도道에 가까이 가는 데 있다. 그리고 그 저울질은 인간 마음속에 본래 있기 마련인 네 실마리를 잘 키워 인의예지를 갖추려고 할 때 올바로 이루어진다. 자기완성을 향한 수양과 바람직한 사회 질서를 하나의 축으로 접합시킨 공자의 사상이 맹자가 보기에 '보다 좋음'을 꿈꿀 수 있는 사상이었을 것이다.

예술가와 후원자

Sausalito Art Festival

소살리토 아트 페스티벌

샌프란시스코, 2010.9.4.~9.6.

▌메디치가와 예술 후원의 '황금시대'

1513년 봄 이탈리아 피렌체에서는 로마에서 오는 새 교황을 맞는 성대한 환영식이 열렸다. 서른일곱의 젊은 교황은 머리부터 발끝까지 금으로 칠한 소년을 행렬에 앞세웠다. 이는 자신의 손끝 아래 '황금시대'가 다시 시작됨을 알리는 정치적 신호였다. 황금 소년은 행진이 끝나자 금칠의 독성을 이기지 못해 곧 죽고 말았지만, 금의환향하여 호화로운 연회를 즐기는 교황이 신경 쓸 리 없었다. 이 교황은 바로 레오 10세, 속명으로는 조반니 데 메디치Giovanni de Medici(1475~1521)였다. 그가 회복하겠다고 선언한 '황금시대'는 20년 전에 죽은 자신의 아버지 '위대한 자 로렌초Lorenzo il Magnifico (1449~1492)'의 통치 시절을 일컫는 별칭이었다.

'후원'의 중요성을 말할 때면 빠지지 않는 메디치 가문, 그들이 예술가와 학자들이 마음껏 재능을 꽃피울 수 있도록 전폭적으로 지원하지 않았더라면 이탈리아는 그토록 짧은 시간에 '고대의 영화가 다시 태어난Renaissance' 문화적 전성기를 맞지 못했을 것이다. 메디치 가문의 본업은 환전상, 곧 피렌체 광장 뒤 어둑한 골목에 작은 책걸상('bank'라는 단어 자체가 책걸상을 일컫는 이탈리아 말 'banca'에서 시작된 것이다)을 놓고 돈을 바꿔 주는

아기 예수를 경배하고 있는 동방 박사의 모델은 코시모 디 메디치, 붉은 망토를 입고 무릎을 꿇은 다른 동방 박사는 코시모의 아들이자 로렌초의 아버지인 피에로, 그 옆에 검은 옷을 입고 엄숙하게 서 있는 이는 피에로의 동생 조반니, 둘 사이에 있는 흰 옷을 입은 이는 로렌초의 동생 줄리아노이다. 화면 가장자리 왼편에 칼을 쥐고 서 있는 이가 당대의 권력자 '위대한 자' 로렌초이다. 보티첼리는 그림 오른편 끝에서 호기심 어린 표정으로 관객을 보고 있다.

일이었다. 이들은 당시로서는 획기적인 금융 기법으로 한 세대 만에 큰 돈을 벌었다. 이자 징수를 금지하는 교회의 명령을 거역하지 않으면서도 급전이 필요한 사람들에게 돈을 융통해 주는 방법을 고안해 낸 것이다. 그들은 돈을 빌려주는 것이 아니라 환전을 '미리' 해 준다고 선전했고, 이자는 받지 않았지만 대신 기간에 따라 환전 수수료를 '많이' 떼었다. 채무자의 신용과 부도 위험은 그들이 고안한 최신식 회계법인 '복식 부기'로 관리했다. 그러자 사람들은 인정머리 없다는 평판을 듣던 유대인들에게서 높은 이자

로 돈을 빌리지 않아도 되었기에 신설
메디치 은행으로 몰려갔다.(고리대금업
은 동서고금을 막론하고 비난을 받는
직종이었기에 기독교, 이슬람교, 유대교
모두 이를 금지했다. 하지만 실제 수요
는 무시할 수 없었다. 중세 가톨릭교회
는 유대인들에게만 대부업을 허용했다.
유대교 율법은 같은 유대교인들에게만
이를 금지했으므로, 이교도에게 이자를
받는 일은 괜찮았다. 그들은 원금을 떼
일 위험을 막기 위해 고율의 이자를 매
겼다.)

'선진 금융'을 선보인 메디치 사람들 수
중에는 돈이 쌓여 갔다. 그들은 부를 이

브루넬레스키가 설계한 피렌
체 두오모 대성당의 파사드.
정식 명칭은 '산타 마리아 델
피오레 대성당'이다.

용하여 15세기 피렌체 공화국의 권력을 실질적으로 접수했다. 본격적으로
예술과 학문에 대한 후원이 시작된 것도 이때였다. 돈과 권력을 쥔 자가 자
신의 이미지를 개선할 수 있는 최선의 방법을 찾은 셈이다. 로렌초의 할아
버지 코시모는 르네상스 건축사를 화려하게 장식한 대형 건물들을 올렸
다.(르네상스의 시작을 알린 건축가 브루넬레스키가 설계한 피렌체 두오모
대성당도 그중 하나이다.) 그는 후한 값에 주문한 회화와 조각으로 건물 안
을 가득 채웠을 뿐만 아니라, 플라톤 아카데미를 설립하여 철학 발전에도
힘썼다. 피렌체 르네상스의 전성기는 역시 '위대한 자' 로렌초의 시대였
다. 당시의 이름난 예술가들은 모두 로렌초의 후원을 받고 있었다 해도 과
언이 아니었다. 레오나르도 다빈치는 마뜩지 않아 하면서도 로렌초가 임명
한 특사 역할을 묵묵히 수행했고, 총애를 받았던 보티첼리는 메디치가 사람

들을 성서 속의 인물로 묘사해 극진히 칭송했다. 어린 나이에 재능을 보였던 미켈란젤로는 아예 메디치가의 식솔이 되어 미술 실력을 갈고닦았다.

▌레오 10세와 격동의 16세기

위대한 자 로렌초가 손에 넣지 못한 게 있다면 '지상 최고의 권력'인 교황권 정도였다.(또 하나는 천수를 누리지 못한 것. 그는 마흔 셋에 죽었다.) 하지만 그는 후대에 가서는 그 영광을 손에 쥘 수 있으리라 생각했다. 로렌초는 일곱 살 난 아들의 머리를 깎여 일찌감치 성직의 길로 들여보냈고, 불과 30년 후 아버지의 희망은 실현되었다. 그는 아들의 교황 취임을 보지 못하고 죽었지만, 아들 조반니가 황금 소년을 앞세워 로마에서 피렌체로 행차한 데는 아버지에 대한 감사의 뜻이 담겨 있었을 것이다. 교황에 선출된 레오 10세는 취임과 동시에 하느님이 주신 교황직을 마음껏 즐기자고 다짐했던 만큼, 돈을 쓰는 데 거리낌이 없었다. 덕분에 교회의 많은 돈이 '예술적 후원'에 흘러들었다. 젊은 시절 피렌체에서 예술을 만끽했던 그의 고급 취향을 만족시키려면 돈이 많이 들 수밖에 없었다. 그는 재능 넘치던 라파엘로와 미켈란젤로 등에게 수많은 작품들을 위촉했고, 성 베드로 대성당 증축에 열정과 물자를 쏟았다. 실력을 뽐내고 싶은 예술가들이 로마로 몰려들었으며, 르네상스의 중심지는 피렌체에서 로마로 완전히 옮겨 갔다.

하지만 화수분은 없는 법. 과도한 지출은 당연히 교회 재정을 엉망으로 만들었다. 레오 10세는 적자를 메우기 위해 성직을 매매했고, 1517년 그 유명한 '면죄부indulgentia'를 고안하기에 이르렀다. 그해 할로윈 날, 그러니까 만성절인 11월 1일 전날 밤에, 독일 비텐베르크의 한 수도사가 성당 문 앞에 대자보를 못 박았다. "돈 통에 '짤랑' 소리가 나면 영혼은 정화되어 구원받는다"고 선전하던 면죄부 판매자들의 부당성을 논증한 종교 개혁의 효시 95개조 반박문이 게시된 것이다. 마르틴 루터의 종교 개혁은 찬란했던 르

© Daniel Schwen

네상스 예술과 꽤 밀접하게 연결되어 있다.

예술이나 학문이나 후원이 필요하다. 르네상스의 천재들도 메디치가와 교회의 전폭적 후원이 없었다면 그토록 빛나는 걸작을 남기지 못했을 것이다. 예술가가 생계 걱정을 잊고 작업에 매진할 때 자기 한계를 뛰어넘을 가능성은 높아질 수밖에 없다. 예술에 대한 후원은 지금도 르네상스 시절과 비슷한 방식으로 이루어진다. 코시모나 로렌초처럼 '좋은 일'을 하고 싶은 기업가들은 예술 기금을 조성하고, 레오 10세의 교황청처럼 정부는 문화 예산을 책정해 작품들을 위촉하거나 사들인다.

하지만 이러한 수직적 후원 방식에는 치명적인 맹점이 있다. 후원을 명목으로 간섭하거나 영향을 미치려고 하여 예술가의 '창작의 자유'를 훼손할 위험이 있는 것이다. 레오나르도가 비밀 공책 한 귀퉁이에 "나를 만든 것도, 망친 것도 메디치 사람들"이라며 멍든 속내를 밝히고, 미켈란젤로가 메디치 가족 성당을 재설계하라는 레오 10세의 명령을 툴툴거리면서도 수락할 수밖에 없었던 데는 바로 이런 수직적 후원자의 압력이 깔려 있었다. 사회적 계급이 분명하던 르네상스 시절은 그렇다 쳐도, 창작의 자유를 예술 행

금문교 북단 소살리토 쪽에서 바라본 샌프란시스코 전경

ⓒ 최도빈

위의 핵심이라 생각하는 현대 예술가들에게 수직적 후원은 속박의 위험성
을 내포하고 있는 셈이다.

▍풀뿌리 후원의 가능성

자유와 진보의 도시 샌프란시스코, 이곳으로 들어서는 관문인 골든게이트
해협을 건너 북쪽으로 가면 8천여 명의 주민이 모여 사는 바닷가 마을 소살
리토에 다다른다. 이 동네는 1937년 금문교 개통 전만 해도 샌프란시스코
행 정기선을 타려는 사람들로 붐볐고, 2차 세계 대전 때에는 크고 작은 군
함을 만드는 망치 소리가 가득했던 곳이다. 그러나 지금은 낭만적 기질을
지닌 부유층의 평화롭고 안락한 거주지로 알려져 있다. 미국에서 여름이 끝
나고 생활상의 한 해가 시작하는 9월 첫째 주 노동절 연휴, 소살리토의 조
그마한 부두는 매년 인파로 북적거린다. 옛날 샌프란시스코의 아마추어 예
술가들이 영감을 얻기 위해 주말마다 소살리토행 정기선에 올랐듯이, 이 인
파는 39번 부두에서 연락선을 타고 앨커트래즈 감옥을 지나 소살리토 아트

365

페스티벌Sausalito Art Festival로 향한다. 이 풍경은 벌써 60년째 지속되고 있다.

배에서 내리면 조그만 바닷가 동네 소살리토의 푸르디푸른 바다와 하늘 가운데 즐비하게 늘어선 하얀 천막이 먼저 눈에 들어온다. 옛날 군함을 자리에 조성한 공원 잔디밭에 늘어선 3백여 개의 천막은 화가, 조각가, 사진작가들의 작품은 물론이고 유리, 도예, 보석디자인, 목공예품 등으로 가득 차 있다. 작품의 주인들은 네 평 남짓한 정사각형 천막 안에 최대한 시선을 끌 수 있게끔 자기 작품을 진열해 놓고 관람객들을 맞는다. 이 행사는 젊은 신진 작가와 지역 예술가들에게 자신의 작품을 대중에 알리고 팔 기회를 주는 데 주안점을 둔다. 심사위원단이 천여 명의 지원자 중 엄선해서 선발했다는 작가 275명의 면면을 살펴보노라면 그런 인상이 더욱 짙어진다. 작가들의 개성과 다양성을 담아낸 갖가지 작품들은 파란 하늘과 바다, 푸른 잔디로 일관된 단색의 청명한 전시장과 대비를 이루며 다채로운 빛깔을 뿜낸다.

2010년 소살리토 아트 페스티벌 포스터

스스로를 '독학' 화가라 소개하며 유년의 기억을 더듬어 화폭에 옮기는 노년의 화가, 샌프란시스코의 명소들만 사진에 담는다는 사진작가, 조각가나 화가라는 명칭 대신 자기를 '와이어 예술가wireist'라 불러 달라는 철사 공예가, 스테인리스 철망의 아름다움에 '꽂혀서' 그것으로 핸드백과 장신구를 만든다는 디자이너, 폐품으로 거대 조상彫像을 만드는 재활용 조각가, 무척 아름다운 소리가 나는 공명통이 달린 악기 겸 탁자를 자랑스레 연주하는 가구 제작자, 극사실적으로 빚은 사람 머리를 테이블 위 접시에 올려놓아 사람들의 시선을 단박에 사로잡은 조각가 등등, 저마다 자신이 가장 즐기는 작업

© 최도빈

마이클 가드Michael Gard의
날아다니는 와이어 조각

의 결과물들을 가지고 온 듯하다. 맑은 날씨 덕에 작품에 그들의 유쾌한 에너지가 그대로 투영되어 느껴진다. 이 축제의 독특한 점을 꼽으라면, 화랑이 작가와 손잡고 작품을 사고파는 시장을 형성하는 일반적 아트페어와 달리 중개인의 개입을 최소화하고 작가가 직접 관객과 만날 기회를 준다는 점이다. 게다가 유명 작가의 소위 '팔리는' 작품들로 가득한 아트페어와 달리, 다양한 이력을 지닌 작가들의 다채로운(때로는 당황스러운) 작품을 만날 수 있어 관객의 마음이 한결 편해진다. 시에서 예산 지원을 받는 '비영리 재단' 소살리토 아트 페스티벌 재단이 행사의 수익자를 작가와 관객으로 국한한 덕분에 이렇게 깔끔한 구조가 가능하게 된 듯하다. 예술가와 수요자들의 '교류의 장'만을 펼쳐 주고 자기들은 뒤로 빠져서 지켜보는, 예술가의 '자유'와 '존엄성'을 존중한다고 할 만한 후원 방식이다.

진정한 후원자는 관객들이다. 주최 측은 가
능한 한 '잠재적 후원자들'을 많이 끌어모으
려 애쓴다. 부두 위에 설치된 주 무대에서는
두 시간 간격으로 90분짜리 콘서트가 열린
다. 30년 전부터 '웨스트 코스트'를 주름 잡
던 록밴드들이 하나 둘 무대에 올라 공연을
펼친다. 이날에는 샌프란시스코를 중심으로
1970년대 중반부터 활동한 '더 튜브스The
Tubes'와 '파블로 크루즈Pablo Cruise' 등의 이
름이 올라 있었다.

고향 밴드들이 등장하자 무대 앞을 메우고
선 노년의 남녀들이 환호성을 지르기 시작한
다. 이 밴드들이 데뷔했을 때 갓 십대였을 이
들이 40년 세월에 무거워진 몸을 들썩이며
한껏 흥에 빠져든다. 플라스틱 잔에 담긴 맥

© 최도빈

주를 홀짝이던 전형적인 미국 아저씨는 자신의 과거가 자랑스러운지 "난
이 밴드들과 함께 자랐다"며 공연 내내 곡 설명을 해 준다. 환갑은 족히 넘
은 듯한 '더 튜브스'의 보컬은 "우리 때의 최첨단은 이것이었지" 하며 텅
빈 텔레비전 상자 '튜브'를 머리에 눌러쓰고 자신의 대표곡을 부른다. 나이
든 가수도 주름진 관객도 누구 하나 여전히 소외되지 않았다. 시대에서도,
문화에서도, 인생에서도.

경제 위기 속에서 속속 역사의 뒤안길로 향하는 미국의 베이비부머들. 그들
은 역사상 지구에 등장했던 어떤 사회 구성원들보다 평균적으로 높은 부를
누렸다. 그 부가 쌓인 실제 이유가 무엇이든, 이들은 스스로 그것을 이루었
으며 독립적 판단을 통해 합리적으로 누려 왔다는 자부심이 있다. 나의 짧

아이들의 시선을 단박에 사로
잡은 동물 조각. 행사장에는
아이들을 위한 공연이 따로
마련되어 가족 단위로 방문하
기에도 무리가 없었다.

오지 사람들의 삶을 화려한 색
채로 포착하여 감동을 전하는
사진작가 리사 크리스틴(선글
라스를 낀 이)의 전시 부스. 그
녀의 홈페이지(http://www.
lisakristine.com)에서 더 많은
작품을 만날 수 있다.

© 최도빈

은 경험상 가장 미국적인 미덕은 '자급자족, 자기 충족self-sufficiency'이 아닐까 한다. 이 덕을 갖추는 한 미국 사람들은 어느 누구도 비난하지 않는다. 미국식 개인주의의 뒤편에는 자기 충족의 논리가 자리하고 있다. 미국 학생들이 집안 사정에 상관없이 부모에게 도움받는 일을 부끄럽게 여기고 싫어하기까지 하는 이유도 여기 있다. '자기 충족'이 깨지는 순간 자신의 자유가 위협받기 때문이다. 어느 나라에서처럼 부모 입김에 힘입어 그 자식이 원칙을 무시하고 아무렇지 않게 특별 혜택을 얻는 모습을 본다면 이들은 말문이 막힐지도 모른다.

이러한 자기 충족의 원리 덕택에 이들은 소비의 대상도 자유롭게 선택한다. 유행은 있어도 그것을 쫓아야 한다는 유혹은 그리 강하지 않다. 예술에서도

요트를 타고 즐기는 소살리토 사람들

마찬가지다. 수집가가 아닌 이상 작가의 명성만을 쫓지는 않는다. 페스티벌을 관람하고 돌아가는 길에, 평범한 네 명의 중년 여성이 저마다 대충 포장된 그림을 하나씩 옆구리에 끼고 가는 모습이 눈에 들어왔다. 내게는 그것이 진정한 풀뿌리 후원자들의 뒷모습으로 보였다. 이들의 후원은 본래 '자유'를 갈망하는 존재인 예술가들의 연약한 싹을 틔워 '자기 충족'의 나무로 성장하는 거름이 되어 줄 것이다.

자기 충족

2010년 9월 초 지인의 결혼을 축하하기 위해 멀리 샌프란시스코로 향했다. 일이 있어 다른 도시에 가게 될 때마다 특별한 행사를 만나게 되는 행운은 이때에도 이어졌다. 금문교 북쪽에 위치한 멋들어진 이름의 소살리토, 이 작은 마을 잔디밭에서 열리는 페스티벌은 좋게 말해 따뜻한 민주적 분위기였고, 나쁘게 말해 전형적인 미국식 편의주의가 엿보였다. 전시 공간은 말 그대로 천막이었고, 작품 수준도 들쑥날쑥했다. 그래서 처음 페스티벌을 둘러볼 땐 '당황스럽다'는 느낌마저 들었다. 그래도 작가들은 자기 부스에서 작품을 설명하는 데 열심이었고, 사람들은 저마다 사뭇 진지하게 귀를 기울였다. 20달러가 넘는 입장료에도 전시장은 인산인해를 이루었다. 일회용 접시에 담긴 햄버거와 감자튀김을 썹으며, 플라스틱 잔에 든 싱거운 맥주를 마시며 날씨와 인파를 즐기는 사람들의 표정이 작품들보다 더 흥미로웠던 것 같다.

처음에는 딱히 두드러지는 작품도 없고 페스티벌 광경도 그다지 시선을 끌지 못했다. 별다른 글감이 없겠구나 싶어 라이브 밴드 공연이나 즐기다 돌아가려던 찰나, 무심코 눈이 닿은 전시회 안내문의 한 단어가 마음을 잡아끌었다. 바로 '독학self-taught'. 독학으로 그림을 그리는 노작가에게 전시할 기회를 주는 축제, 그리고 독립적인 작가의 작품들을 사 주는 사람들. 그제야 비로소 이 축제에 참여한 270여 명의 작가가 새로이 보이기 시작했다. 그들은 곧 예술가로서 '자기 충족적'인 삶을 사는 사람이었다. 그리고 작가의 유명세에 상관없이 맘에 드는 작품을 사 들고 가는 사람들의 뒷모습에서 '풀뿌리 후원'의 가능성을 보았다. 두 개의 크고 작은 가

© 최도빈

소살리토 아트 페스티벌을 즐기러 온 많은 사람들.
남녀노소 다양한 계층의 사람들이 축제를 즐긴다.

설무대에 오른 왕년의 유명 밴드들과 각지에서 온 민속 음악가들도 '자기 충족적'
인 이들로 보였다. 그 사람들은 자신만의 삶을 살고 있었다.

이 페스티벌에 가기 전 잠깐 본 한국 뉴스는 어느 장관의 사퇴 소식으로 떠들썩했
다. 그는 자신이 장관으로 있는 부처의 특별 채용에 딸을 합격시키기 위해 채용 기
준을 변경하고 면접관들에게 입김을 불어넣었다는 의혹으로 사퇴했다. 한국의 젊
은이들이 이를 '현대판 음서제'라고 부르며 분노한 것도 당연했다. 한국에 살면서
불공정함과 부당한 처사를 삭여 낸 경험이 없는 사람이 있을까. 미국에도 그런 일
이 없을 리 없겠지만, 적어도 우리처럼 자신이 부당한 피해자가 되진 않을까 항상
의식하고 두려워하며 사는 것 같지는 않다. 젊은이들이 사회적 성공의 첫 번째 요
건으로 실력보다는 인맥을 꼽는 우리 현실과, 이 페스티벌 천막 안에서 묵묵히 작
품을 설명하는 작가들의 모습이 겹치며 착잡한 기분이 들었다. 자기 충족을 위한
예술, 고독을 씹으며 나아가는 예술의 길, 그 길을 간다고 최고의 작품을 낸다는
보장은 없지만 그 길가 어딘가에는 행복이 있을 것이다. 삶도 마찬가지다. 삶의 여
정 속에서 스스로 완전한 자율성을 취하게 되는 그 순간이 가장 행복한 때일지 모
른다.

시간을 걷는다

'Nuit Blanche'

'뉘 블랑슈' 축제

캐나다 토론토, 2009.10.3.

▍백야의 예술 난장

한 해를 시작하는 1월은 '야누스의 달January'이다. '시작'과 '끝'의 신인 야
누스가 한 해를 끝내고 새해를 시작하는 첫 달 이름에 오른 것은 당연한 일
이다. 두 얼굴이 앞뒤로 마주 붙은 야누스는 과거와 미래를 주시하며, 어떤
것의 시작과 끝을 가늠한다. 과거를 징벌하고 미래를 예측하는 신의 능력이
발현되는 것이다. 반면 철학자들은 인간이 과연 '지금'을 넘어, 과거를 통
해 미래를 예측하는 '신'의 영역에 들어설 수 있는지 끊임없이 물어 왔다.
이를 위해서는 먼저 '시간'이 무엇인지 알아야 하는데, 이게 도무지 쉬운
문제가 아니다. 확실한 것은 시간이 '지금'들로 구성된다는 점과 '유한한'
대상이라면 모두 시간 안에서 시작과 끝을 갖는다는 점뿐이니, 이를 통해
시간의 본질을 논증하는 게 쉬울 리 없다.

2009년 10월 3일 캐나다 토론토에서는 그 시작과 끝을 극적으로 압축하여
'지금'이라는 인간의 시간을 주제로 삼은 예술 행사가 열렸다. 2006년부터
매해 열리는 '뉘 블랑슈la Nuit Blanche', 곧 '백야白夜' 축제이다. 행사 시간은
깔끔하게 일몰부터 다음 날 일출까지. 토론토는 이 하룻밤을 위해 1년을 준
비한다. 도심을 세 구역으로 나누고 각 지역마다 세계 각지에서 모인 예술

토론토 시의 랜드마크 CN
Tower. 이곳에서 뉘 블랑슈
만을 위한 밤샘 방송이 진행
되었다.

374

가들의 프로젝트 130여 개를 곳곳에 심어 놓았다. 지하철, 노면 전차, 버스 모두 이날만큼은 밤새 운행하며, 오늘을 위한 무제한 탑승권도 염가로 제공한다. 그야말로 시민들을 위한 '심야 난장'이다.

'A free all night contemporary art thing'이라는 부제답게 여기저기에 '동시대적인' 예술이 넘쳐 난다. 토론토 다운타운의 제일 큰 쇼핑몰 안에는 제프 쿤스Jeff Koons의 「토끼 풍선Rabbit Balloon」이 매달려 있고, 쇼핑몰 바깥의 광고용 전광판에는 빌 비올라Bill Viola의 작품이 반복 상영된다. 또 힙합 음악을 배경으로 레이저 그래피티가 벽에 새겨지고, 도로 공사용 빨간 원뿔들은 한데 모여 거대한 설치 작품이 된다. 광막하게 펼쳐진 진홍색 벨벳 드레스를 입고 밤새 높은 곳에 앉아 있는 예술가에게 말을 걸기 위해 사람들은

노리코 수나야마, 「관능적 세계A Sultry World」, 1995∼2009. 수나야마 씨는 거대한 붉은 드레스를 입고 3미터 정도 되는 높이 위에 밤새 앉아 있다. 관객들은 그녀의 치맛단을 들추고 기어들어가 비밀의 공간을 향한다.

브랜든 비커드, 「크레인의 춤」, 2009. 건설 현장의 타워크레인을 이용한 퍼포먼스로, 네온으로 치장한 두 대의 타워크레인이 매시 정각 13분짜리 역동적 '춤'을 선보였다.

그녀의 치맛단을 들추고 기어들어가 비밀의 공간을 향한다. 시와 후원사의 전폭적 지원 때문인지 규모가 큰 '예술적인 것들art things'도 포함되어 있다. 밤이 되면 정적에 휩싸이긴 마련인 건설 현장에도 예술적 손길이 와 닿는다. 폐허 같은 현장에 남겨진 두 대의 타워크레인이 네온으로 화장을 하고, 둔중하면서도 역동적인 '크레인 댄스'를 선보인다.

뉘 블랑슈의 백미는 토론토 시청 건물 사이 65미터 상공에 걸린 조명 설치 작품이다. 네 개의 조명판이 여러 단어들을 다양한 시간 간격으로 구현한다. 어둠이 짙어지자 이 빛은 사람들을 끌어모으는 구심력을 발휘한다. 어둠을 뚫고 수 킬로미터 밖까지 전달된다는 섬광에 사람들은 마치 빛에 소환된 정령들처럼 광장에 모인다. 이 원초적인 백광이 나열하는 것은 '단어들'이다. 사람들은 마치 자신이 언어를 구사하는 인간임을 방금 깨달은 듯 바

D. A. 테리엔, 「아름다운 조명 :
네 글자 단어 기계」, 2009

꿰는 단어들을 큰 소리로 외치며 떠날 줄을 모른다. 그중 네 글자 표기의 원칙을 깨고 'TAX'가 공중에 새겨지자 격렬한 증오를 담아 역설적 환호성을 지른다. 시 청사에 내걸린 예술, 세금으로 운영되는 시청, 세금을 내는 사람들, 그들을 지배하는 국가, 국가라는 틀에 갇혀 버린 개인의 자유, 이 역설적 순환 고리 속에 살고 있는 이들의 애증이 이 외침에 투영된다.

사실 이 축제는 예술 문화를 과시하는 것보다 사람들에게 일상을 뛰어넘는 경험을 주는 데 중점을 둔다. 오죽하면 시가 나서서 '날밤 새우기'를 권장할까. 토론토 금융가 베이 거리에도 이날 밤만큼은 삶의 온기가 퍼진다. 늘 숫자에 지쳐 무표정한 얼굴로 퇴근했을 비즈니스맨들에게 즐거움을 줄 놀이 시설이 설치되고, 위압적이기 그지없던 마천루들도 1층을 하룻밤의 예

술 전시 공간으로 개방해 사람들을 맞는다. 거리는 음식 노점에서 풍기는 구수한 냄새로 가득하고, 사람들은 삼삼오오 왁자지껄하게 모여 다닌다. 평상시라면 이 단정한 금융가 마천루촌에 고개도 돌리지 않았을 법한 거리의 젊은이들도, 권위를 자랑하며 거대하게 솟은 빌딩 회전문을 자신 있게 돌리고 들어가 하룻밤 동안의 '통제된 일탈'을 만끽한다.

▌젊음, 그 모순의 시기

이 밤의 진정한 주인공은 '시간'을 손아귀에 쥔 젊은이들이다. 젊음, 그 모순의 시기, 시간이 '존재'하지만 그 의미에 대해 무지할 수밖에 없는 숙명의 시기. 조물주가 부여한 이 역설을 젊은이들은 아직 알지 못한다. 하지만 '지금'을 살아가는 그들은 '과거'에 이미 정해져 버린 자신의 '미래'를 지배하는 '게임의 법칙'에 어렴풋한 불만을 품고 있다. 그래서인지 이들에게 밤새 열린 거리와 곳곳에 설치된 예술 작품은 곧 희롱의 대상이다. 반대로

마천루로 가득한 토론토 금융가에 설치된 놀이 기구. 사람들은 '예술'로 격상된 놀이 기구들을 기다리며 기나긴 밤을 즐긴다.

© City of Toronto

379

토메르 디아망, 「구조 거품」, 2009. 원뿔(헤비콘)을 사용한 작품이다.

이들은 평소에 자기를 억누르던 권위들 틈새로 펼쳐진 저항적 예술과 공명함으로써 마음속의 해묵은 불만을 풀어내기도 한다. 무리 지어 앞으로 걸어가는 그들의 목적은 예술 작품을 찾아다니는 것보다는 도로와 빌딩, 쇼핑몰을 맹렬히 누비는 일인 듯싶다. 마치 앞으로 나아가지 못하는 갑갑한 현실을 보상이라도 받으려는 듯한 기세다.

밤샘 예술 축제 뉘 블랑슈는 동이 트며 끝났지만, 이 달궈진 젊음의 열기는 하루짜리 '허용된' 일탈로는 쉽사리 식을 것 같지 않다. 경제적 삶에 갇혀버린 전 세계의 젊은이들이여, 우리에게 주어진 '지금'의 의미에 대해 사유할 때 비로소 게임의 법칙을 바꿀 수 있는 공력이 생기지 않을까. 신에게도 약점이 있다. 두 얼굴의 야누스는 '지금'을 볼 수 없다. 신이 보지 못하는 '지금'을 보고 그 안에서 살며 그것을 바꾸는 것은 우리 인간이다. 상상하자, 우리가 향유할 미래의 '지금'을.

시간의 시작과 끝

백야. 어두운 밤의 이미지와 상충되기에 상상만 해도 가슴이 떨린다. '백야'라는 이름으로 하룻밤 동안 허용된 일탈은 '내일'을 향한 기대와 공포가 뒤섞인 마음을 가다듬는 진정제 역할을 하는 것 같다. 토론토에서 벌어진 하룻밤 일탈의 방관자로 참여하면서 인류학 개론 시간에 들은 한 폴리네시아 부족 이야기가 머릿속에 맴돌았다. 그 부족의 추장은 일 년에 사흘 정도 부족민들이 모여 추장을 성토하는 자리를 마련해 준단다. 물론 그동안 먹고 마실 것도 끊이지 않게 제공한다. 부족민들은 이 짧은 며칠간 일탈과 발언의 자유를 만끽함으로써 나머지 360여 일의 지배를 감내한다는 것이다. 1980년대 후반 프랑스에서 시작되어 많은 도시들이 정기적으로 선보이는 밤샘 축제는 그 부족의 축제와 똑 닮아 보였다.

토론토 뉘 블랑슈는 2006년에 시작되었으니 그리 오래되진 않았다. 하지만 시민을 위한 축제를 여는 데는 단연 세계 최고인 토론토에서 주도하기에 그 재미는 상당하다. 문화 예술의 첨단으로서는 뉴욕과 파리, 런던 등을 따라갈 수 없겠지만, 공공의 즐거움을 위해, 그것도 관官 주도로 '재미있게' 축제를 여는 능력은 아무리 봐도 캐나다 사람들이 제일이다. 문화적 깊이와 폭을 갖춘 대도시들은 유명 미술관과 공연장의 힘에 기대는 데 비해, 토론토는 항상 새로운 메뉴를 선보이려고 노력한다.

예를 들자면 유명 미술관의 뛰어난 기획력으로 사람들을 끌어모으는 대신, 20대 젊은이부터 원로 화가까지 다양한 작가의 작품들을 수십 곳의 갤러리에 나누어 전시하여 다양한 메뉴를 선보이는 평등주의적 전략을 주로 구사한다. 음악이나 공연

예술도 마찬가지다. 6월 중순에 열리는 루미나토Luminato 페스티벌은 토론토의 이런 장기를 여실히 보여 준다. 루미나토는 스스로 "연극, 무용, 음악, 문학, 요리, 시각 예술, 영화, 미술 등의 다양한 장르를 선보이는 문화 축제"라고 정의한다. 요리와 미술, 거리 공연도 평등하게 한 축을 담당한다. 토론토 심포니는 광장에서 말러 교향곡을 연주하고, 거리 공연자는 같은 곳에서 저글링을 하며 사람들을 즐겁게 해 준다.

무릎을 탁 치게 만드는 아이디어도 있다. 매년 4~5월 주말, 온타리오 주의 많은 도시들이 주요 건물들을 개방하는 축제를 연다. 이름 하여 '열린 문 DOORS OPEN' 축제다. 유서 깊은 교회와 대학, 박물관뿐 아니라 증권 거래

© City of Toronto

토론토 버스 터미널 한가운데 설치된 사각 링. 자원자들은 눈을 가린 채 누군지 모르는 상대와 몸을 부딪친다.

소, 극장, 소방서, 취수장, 열차 차량 기지, 조선소 등의 건물이 사람들에게 활짝 문을 열어젖힌다. 사람들은 각 건물을 설계한 건축가가 누구이고 건물의 특징은 무엇인지 상세한 설명을 들으면서, 도심 속을 헤집고 다니며 살아 있는 건축을 감상한다. 2012년 5월 마지막 주에 문을 개방한 토론토의 건물은 무려 140곳이나 되었다.

필자가 공부했던 버펄로와 토론토는 서울과 대전 정도의 거리이다. 돌아오는 길 국경에서 겪는 불쾌감만 아니면 토론토는 언제나 가고 싶은 곳이다. 이 축제를 찾

은 때는 학부 수업을 하나 맡으면서 대학원 세미나 세 개를 쫓아가야 했던 눈코 뜰 새 없던 시절이었다. 여정을 최소화하기 위해 토요일 오후에 버스를 타고 가서 일몰 시간에 도착한 뒤 일요일 새벽 일출 후에 첫 버스를 타고 돌아오는 계획을 세웠다. 그런데 거리에 펼쳐진 예술 작품들만큼이나 인상 깊었던 것이 있으니, 바로 내가 새벽을 맞은 버스 터미널이었다.

이날 토론토 버스 터미널에는 사각의 링이 설치되었다. 여기서 벌어진 이벤트는 놀랍게도 해가 뜰 때까지 계속된 이종 격투기 체험. 철망으로 둘러싸인 링 위에 올라 모르는 사람과 맞붙기를 희망하는 사람들이 상상을 초월할 정도로 많았다. 길게 줄을 선 행렬이 터미널 밖 거리까지 이어질 정도였다. 이곳저곳 돌아다니다가 새벽 다섯 시에 지친 몸을 끌고 터미널로 와 보니, 그 시간에도 젊은이들은 꾸준히 링 위에 올랐다. 대전 규칙은 눈가리개를 한 채 싸우며 주먹이나 발로 직접 가격하지 않는 것이었던 것 같다. 장내 아나운서가 양쪽 선수의 이름을 외치면 선수들이 1분간 맞붙는다. 긴장감에 위축되어 제 풀에 힘이 빠지고 서로 상대를 더듬어 찾느라 시간은 금세 가지만, 간혹 상대방을 들어 메치는 사람들도 있었다. 여자 출전자도 간간이 보였고, 50대를 넘긴 듯한 사람도 있었다. 놀라운 것은 두 시간이 넘도록 지켜보았지만 흥분하는 사람도, 화를 내는 사람도, 가격하는 사람도 없었다는 사실이다. 시간 종료를 알리는 공이 울리면 이내 눈가리개를 벗고 '적'이 누구였는지 확인한 후 서로 끌어안고 다독이는 모습이 신기할 뿐이었다. 이 버스 터미널의 사각 링이야말로 새벽까지 '달궈진 젊음'을 가장 진하게 느낀 곳이었다.

철학의 눈으로 본 **현대 예술**

초판 1쇄 | 2012년 10월 31일
개정판 1쇄 | 2016년 5월 2일

지은이 | 최도빈
펴낸이 | 김삼수
펴낸곳 | 아모르문디
편 집 | 김소라 · 신중식
디자인 | 권대홍 · 조인경

등록 | 제313-2005-00087호
주소 | 서울시 마포구 월드컵북로12길 20 보영빌딩 6층
전화 | 0505-306-3336 **팩스** | 0505-303-3334
이메일 | amormundi1@daum.net

ⓒ 최도빈 2012
ISBN 978-89-92448-42-0 03600